高等院校立体化创新系列教材·英语视听说系列

英文歌曲与现当代美国文化

刘影 朱元 范文娟 编著

西安交通大学出版社
XI'AN JIAOTONG UNIVERSITY PRESS
国家一级出版社
全国百佳图书出版单位

图书在版编目(CIP)数据

英文歌曲与现当代美国文化：英文 / 刘影,朱元,范文娟编著.
— 西安:西安交通大学出版社,2020.9
ISBN 978-7-5605-8243-6

Ⅰ.①英… Ⅱ.①刘… ②朱… ③范… Ⅲ.①音乐文化-研究-美国-英文 Ⅳ.①J609.712

中国版本图书馆 CIP 数据核字(2020)第 125448 号

书　　名	英文歌曲与现当代美国文化
编　　著	刘　影　朱　元　范文娟
责任编辑	焦　铭

出版发行	西安交通大学出版社
	(西安市兴庆南路1号　邮政编码 710048)
网　　址	http://www.xjtupress.com
电　　话	(029)82668357　82667874(发行中心)
	(029)82668315(总编办)
传　　真	(029)82668280
印　　刷	陕西宝石兰印务有限责任公司
开　　本	720mm×1000mm　1/16　印张 17.75　字数 339千字
版次印次	2020年9月第1版　2020年9月第1次印刷
书　　号	ISBN 978-7-5605-8243-6
定　　价	56.00元

订购热线:(029)82665248　(029)82665249
投稿热线:(029)82665371
读者信箱:rw_xjtu@126.com

版权所有　侵权必究

前　言

我开设了"英文歌曲与文化"这门选修课,人们会问:"一定很受欢迎吧?"每当此时,我都不免内心纠结。没错,这门课很受欢迎,选的学生很多,但一两次课过后多数人就会失去兴趣,因为歌"不好听"。我知道什么歌"好听",能迎合多数人,但迎合并非我开课的初衷。就像 Bob Dylan 在谈及自己被起哄时说:

表演者是为掌声而来的吗?是,也不是。这完全取决于你表演的是什么,就像 Billie Holiday,她第一次演唱 Strange Fruit 时根本没人鼓掌。……怎么说呢?在表演者与观众之间可以产生多种多样的效应。

实际上,每次上第一课我都会用到 Billie Holiday 的歌 Strange Fruit,说明"英文歌曲与文化"这门课旨在介绍好歌,而不是好听的歌,因为好歌并不一定好听。所谓好听,是受文化环境和个人认知水平长期影响的感官感受结果,而好歌是特定文化环境中长期沉淀下来的,具有感性和理性价值的歌曲。坦白说,改造学生听歌的审美情趣是我的初衷,但它也是最难实现的目标。用 William Glasser 的接受理论分析,人的思想、行为、心理和感受,这四者之间的交互作用是相当复杂的,尤其思想和行为对心理和感受的影响更是复杂而漫长的过程,并有极大个体差异。即便我自身思想认识上接受冗赘重复的民歌也至少经历了十年,而我的心理和感受上至今不能完全接受很多"难听"的原始民歌,仍常常需要思想认识和自律行为的校正。因此,要让学生接受这门课上听到的歌也许我永远都做不到;能做到的只是传达好歌的理性认识标准。真正由内心接受理性标准,改造自己狭隘的感官感受,则必须通过长期的听唱和分析,对心理和感受施加影响。

这门选修课不仅涉及听觉价值观改造,还因解析歌词内容而涉及世界观、人生观和价值观的视角转换和立场转变。立场转变,会带来出乎预料的思想观点和方法的转变,课程企及如此功效,是我始料未及的。十多年来,我带过的学生不下三千名,受益于本课思想方法甚至触动三观的,没有一百名也有七十名,这让我有了无上的成就感。所以说,要问这门课是否受欢迎,让我纠结的不是回答"是或否",而是要不要实话实说——我根本不在乎。

学制缩短,教材该如何改革?简言之,教材将不再以配合讲授为主,相反以讲授配合教材。既如此,教材应更大程度回归读物,追求更完整独立和深入浅出的特点。

教材改编牵一发而动全身，改版内容远非我想要的章回体小说式的读物，只是将原本教材的练习和思考题完全砍掉。整体上本书仍沿袭2008年版教材的两部分结构，即歌曲文化和歌曲承载的文化。前一部分涉及歌曲的产生、作用、特点和标准，后一部分讲述美国现代流行音乐史。可将后一部分理解为前一部分的实例详解，即歌曲的作用和特点在20世纪的变迁；也可将前一部分理解为后一部分的铺垫，即现代流行音乐史的讲述标准和原理。前一部分除做了叙述和例证的调整外，没有大的变动，而后一部分则尝试将美国社会政治文化变迁与流行歌曲的内容和风格变化融合叙述，是对旧版的大幅改进。

文化研究的重点是文化冲突，深刻的认识源于对差异的敏锐观察和解释。正是基于这样的认识，我搭建了歌曲评价的理性体系，并以此为标准重新梳理了流行音乐发展史——这是本书的第一个特点。本书的第二个特点是站在美国非主流文化与东方文化形成交集的立场上，重新梳理了第二次世界大战之后的美国文化史，有机融入了相应的流行音乐的演变。

任何一种对历史的再现都受特定的视角、色调和焦距限制。你可以尝试多视角，但不可能做到多立场，因为稳定的立场是叙述立足的根本。立场固定，再大的角度变化也难免狭隘。即便睿智的文化研究学者 Martha Bayles，Robert Shelton 和 Mike Marqusee 等，也难以做到与受压迫的大多数下层民众立场相同，因而在冷战和种族问题认识上会存在盲区，更不用说 Greil Marcus 和 Christopher Ricks 等持有狭隘观念的名流，他们难以克服的认识盲区，源于无法克服立场的局限，他们作为美国的白人中产阶层，很难准确感知黑人遭遇的种族歧视和第三世界遭遇的民族压迫，基于此所做的道德和价值判断便难免跑偏。从立场的角度看待美国问题，我们是有先天优势的。

承蒙各种计划交互支持，使我有机会修订本教材，也幸有计划的约束，迫我完成工作，但也因其约束，使我无暇精雕细琢。当然，归根结底还是自己精力和体力投入不够，是对任务和身体状况认识不充分导致的。聊以自慰的是，书的内容还算丰富，信息量充沛，无论用来参考还是批判，都还值得一读。

感谢出版社编辑拾遗补阙，感谢网友和各位同事的声援。

编　者
2020年8月于西安交大

目　　录

第一章　歌曲文化的概念 …………………………………………… (1)
　一、歌唱的起源 ……………………………………………………… (1)
　二、变化重复原理 …………………………………………………… (3)
　三、歌曲的变化重复 ………………………………………………… (6)
　四、歌曲的形式特点 ………………………………………………… (12)
　五、文化及其载体演化简史 ………………………………………… (20)
　六、歌曲的价值标准 ………………………………………………… (24)

第二章　歌曲承载的文化 …………………………………………… (26)
　一、歌词解读的标准 ………………………………………………… (26)
　二、句读和推敲 ……………………………………………………… (27)
　三、人物和情节 ……………………………………………………… (33)
　四、留白和寓意 ……………………………………………………… (40)
　五、深层背景 ………………………………………………………… (52)

第三章　美国现代流行音乐的崛起 ………………………………… (58)
　一、拉格泰姆 ………………………………………………………… (58)
　二、爵士乐 …………………………………………………………… (65)
　三、布鲁斯 …………………………………………………………… (70)
　四、乡村音乐 ………………………………………………………… (78)
　五、民谣文化研究 …………………………………………………… (85)

第四章　美国摇滚的兴衰 …………………………………………… (97)
　一、流行曲 …………………………………………………………… (97)
　二、摇滚崛起 ………………………………………………………… (100)
　三、摇滚衰落 ………………………………………………………… (108)
　四、"泡泡糖"音乐 …………………………………………………… (110)
　五、灵歌 ……………………………………………………………… (113)

第五章　"英国入侵"和美国民谣的复兴 …………………………… (116)
　一、"甲壳虫"热 ……………………………………………………… (116)
　二、"英国入侵" ……………………………………………………… (119)

1

三、寻根布鲁斯 …………………………………………………… (121)
　　四、民谣运动 ……………………………………………………… (124)

第六章　Bob Dylan 及他所代表的美国音乐文化现象 …………… (134)
　　一、从希宾到纽约 ………………………………………………… (135)
　　二、Bob Dylan 与冷战题材的歌曲 ……………………………… (138)
　　三、种族问题的思考与创作 ……………………………………… (144)
　　四、思想的转变和摆脱 …………………………………………… (148)
　　五、全面蜕变 ……………………………………………………… (158)
　　六、Bob Dylan 的创作特点总结 ………………………………… (169)

第七章　20 世纪 60 年代美国音乐 ………………………………… (176)
　　一、抗议歌曲 ……………………………………………………… (177)
　　二、反文化运动背景下的美国歌曲 ……………………………… (183)
　　三、"月桂谷"歌手和流行音乐的"堕落" ……………………… (193)

第八章　20 世纪 70 年代美国音乐 ………………………………… (201)
　　一、创作型歌手运动 ……………………………………………… (202)
　　二、对理想和现实的失落下的美国流行歌曲 …………………… (207)
　　三、乡村音乐叛道者 ……………………………………………… (211)
　　四、20 世纪 70 年代大批被淹没的天才歌手 …………………… (214)
　　五、摇滚音乐商业化程度加剧 …………………………………… (226)
　　六、Punk 摇滚的反叛之声 ……………………………………… (233)
　　七、来自第三世界的声音 ………………………………………… (236)
　　八、摇滚的未来 …………………………………………………… (238)

第九章　里根经济的恶果 …………………………………………… (242)
　　一、蓝领摇滚 ……………………………………………………… (243)
　　二、美国"X 一代"的音乐 ……………………………………… (248)
　　三、流行摇滚 ……………………………………………………… (252)
　　四、乡村音乐的回潮 ……………………………………………… (256)

第十章　新千年的阴霾 ……………………………………………… (263)
　　一、"9·11"事件后的反战歌曲 ………………………………… (263)
　　二、"占领华尔街" ………………………………………………… (270)
　　三、美国枪击事件背景下的歌曲 ………………………………… (274)

歌曲文化的概念

本书解读的歌曲文化，涉及两方面内容：其一是歌曲本身的文化，其二是歌曲承载的文化。所谓歌曲本身的文化是指歌曲的产生、作用和特点，作用和特点的演变，演变导致的认识混乱，以及客观的歌曲评价标准等。所谓歌曲承载的文化，侧重介绍传媒产业出现后，流行歌曲中承载丰富的第二次世界大战之后（以下简称战后）的美国文化，以及在理解承载内涵的基础上探讨歌曲的优缺点。从全面认识歌曲文化的角度，探究歌曲涉及战后美国文化的内容，并对歌曲作为载体的案例进行集中分析；从欣赏英文流行歌曲的角度，介绍歌曲的产生和演变，是为了全面审视评价标准，更客观地品鉴歌曲。

一、歌唱的起源

人类为什么唱歌？这其实是一个至今悬而未决可又避之不开的问题。如果认定歌曲不过是一种娱乐形式，就是某种对歌曲的作用和起源的误解。多数人相信这样的起源论："情动于中而形于言，言之不足故嗟叹之，嗟叹之不足故咏歌之，咏歌之不足，不知手之舞之，足之蹈之也。"这是从现代的立场出发解释歌曲起源，就像说吃螃蟹的起源是为了美味。对现代社会主流人群来说，歌曲似乎只有娱乐作用，在这种以片面认识为基础的文化中，怎么可能追溯出真实的起源？当然，多数人并不关心起源，但错误的起源论强化的是错误的现代观念，纠正混乱矛盾的现代观念必须回到歌曲的起源，梳理出一个更可信的来龙去脉。

为澄清歌曲的起源，有必要先澄清语言的起源。早在1861年历史语言学家Max Müller提出并归纳了口头语言起源的多种说法，如模仿说（Bow-wow理论）认为最早的词语源于模仿野兽和鸟类；本能说（Pooh-pooh理论）认为最初的词语源于因疼痛、欢乐和吃惊等发声和夸张；共鸣说（Ding-dong理论）认为最初的词语源于各种物质反映出的自然共鸣；劳动说（Yo-he-ho理论）认为语言源于劳动号子；手势说（Ta-ta理论）认为最初的词语源于模拟手势发声。1871年，达尔文表达了个人倾向："我找不出理由怀疑，语言起源于人类模仿和修饰自然发声、动物发声，结合人的本能发声，辅以符号和体态。"但从现代科学角度看，最大的问题在于"随机发声对应的意义"这种声音符号，怎么能保证准确无误的扩散和传递？这之后又有试图解释可靠性的猜想，如语言传递是通过亲属关系、互助关系、八卦渲染、手势结合语言、仪式结合语言等形式。进入20世纪，又有庆祝

起源说和音乐语言说等理论,不过所有说法对主流社会认知并没有产生太多影响。这些说法都有相应的现象或科学佐证,并非毫无道理,只是没有联系起来做出对语言的起源更全面地演绎。

在语言学界几乎放弃了探究语言起源的情况下,仍有其他领域的学者不断开拓新的研究方向。比如,语言产生的前提是发声器官形成,就有从这个角度研究语言产生的学者,但这只能说是隔靴搔痒。

简单来说,语言产生的核心机制应当包括三个要素:

1. 随机发声对应特定意义
2. 群体认同这种声音符号
3. 群体记忆和传承符号集

早期的猜想都集中在第一点上,即声音符号的产生。后续研究者不断解释所谓声音符号的可靠性,其实主要是在寻找群体认同的方式,尤其是20世纪的新理论庆祝起源说和音乐语言说。

我们的解释非常简单,人类语言起源的关键要素,不是开始发声,也不是声音对应的意义,而是对声音符号的认同和记忆。当人类群落开始找到认同和记忆方式的时候,就是语言产生的时候,而这种初始方式只能是群体重复。重复是为了强化记忆,而群体重复是强化认同。

声音重复出韵律,辅以动作重复出舞蹈,于是产生了歌曲和舞蹈。

人类语言始于群体重复,音乐与舞蹈是群体重复的方式,所以三者同源同时产生。

有了群体重复起源说,不仅各种起源说的理论猜想都可以兼容并蓄,还可以解释很多群体重复发声和舞蹈的现象。例如,现存的原始部落很多都还保留有群体重复的活动,各类动物群落也有群体重复的活动,其作用都是认同和记忆声音符号,即特定声音对应的特定意义。现代流行音乐演唱会为什么会吸引数以千万计的听众到场?是什么让小女孩们在 The Beatles 的演唱会中激动得泪流不止,甚至有的激动得晕倒?解释这些恐怕也得回到人类最早的群体歌舞活动,说"手之舞之,足之蹈之"补歌曲之不足,渲染歌曲其实不准确,"手舞足蹈"是记忆歌曲和回忆歌曲的手段;"歌之舞之"对原始人类是认同和记忆语言,也是分享记忆语言;且不仅是语言,还包括知识、感情和经历。

我们看一下音乐语言说理论(Music-language)对群体重复的细节描述:"很多人频繁重复相同的几首歌,使得人们很容易记住整个声音的组合。在发声的同时的群体行为,通常至关重要或充满情绪,会与特定声音序列关联,于是每当

听到这些声音序列就会唤起特定的记忆。"这种描述恰巧解释了为什么无词的音乐带有感情色彩;现代流行歌曲中大量歌词内容贫乏,但为什么依然能吸引很多听众?因为它们能激起感官共鸣和感情共鸣。

我们回到最初的问题,人类为什么唱歌?因为最初唱歌跳舞是人类语言和情感的载体形式,歌好听、舞好看是随后附着在音乐和舞蹈上的。歌曲的最初作用是语言、文化和情感的载体,是为便于记忆,这种作用直到书写文字的产生才被替代。那么,作为载体,便于记忆的歌曲有什么样的特点呢?

二、变化重复原理

所谓口头文化中歌曲的特点,就是歌曲便于记忆。从最早的群体重复歌曲,到之后的口头传播时期的歌曲,再到书写产生后仍主导非主流社会的歌曲,以及今天残存的儿歌乡谣等,都是便于记忆、特点基本相同的歌曲。这类歌曲有不少研究素材存在,可语言及形式早已被打上了低俗文化的标记,有人使用,却鲜少有人研究。

人类最早的群体重复是集创造语言、认同语言、完善语言、练习语言、记忆语言、应用语言和传承语言于一体的活动。这一时期应当并不很长,当语言信息增多,个体间应用、语言承载的内涵也增多,群体重复形式必然会减少。个体间的日常用语通过频繁使用得以记忆,不再需要群体歌舞记忆,但日常用语未涉及非常重要的知识和规矩等却仍需要记忆,于是有了专司记忆的智者。在希腊语里,执掌记忆的女神名为 Mnemosyne(记忆女神),她是宙斯的妻子,她的九个女儿就是所谓的缪斯,分别司职:史诗、历史、情诗、歌曲、长笛、悲剧、圣歌、舞蹈、喜剧和天文。首先,我们可以看到司职记忆的职位非常重要,也看到其职位涉及那些与记忆相关的内涵和技艺。其实,我们知道的史诗歌手、巡回演出团或戏班子、唱曲的盲人、说书的艺人、部族的祭祀、早期的僧侣或修士等都是专门负责记载文化及其传承形式的人,他们的职责是不时地向人们强化重要文化观念和加深情感的共鸣。不识字的群落和不识字的歌手共存的时期,被称作人类口头传统时期。研究他们的作品特点,就可以发现大量的便于记忆的特点,我们称之为语言的口头性特点。

我们先通过对所知道的各类歌手简单联想,就可以罗列出十几种便于记忆的特点:

1.重复性 音乐重复,语言表达也重复,故事情节也有大量重叠,甚至细节描绘都充满了重复性。而这些冗赘拖沓的部分,恰恰是口头文化中人们便于记忆的特点。

2.韵律性 韵律语言是歌曲的雏形,也是歌曲的简化表达形式。生活中许多博闻强记的现象与韵律相关,能唱几天几夜史诗的老人,吟诵大段复杂经文的

僧侣,甚至幼儿学话和背诵都离不开韵律语言。器乐演奏者能够默奏成千上万首曲目,每一首乐曲又都是由无数抽象的指法连接构成,而且复现这些指法的过程容不得半点迟疑,甚至需要下意识地连续动作,音乐与指法是人类最古老的助记手段,这些都可以用韵律性来解释。

3. **结构性** 内容的结构性是长篇记忆所必需的。民间流传最多的就是故事的形式,其结构形式不外乎顺叙、倒叙、插叙,悬念构造,因果应验等。除了叙事性结构,语言的口头性作品还常用序列结构,即利用人们熟悉的序列结构安排内容以便记忆,歌谣当中常见的序列结构,如"四季歌"分四部分,"绣金匾"分十二段。

4. **逻辑性** 所谓逻辑性是指逻辑的连贯性,也可以说是细节的展开方式。我们知道民间思维并不常遵循科学的三段论逻辑,而是简单的类比逻辑。语言口头性表现在逻辑性上的不过是人之常情这样的类比思维运用。比如对于中国人来说,河水向东流,庙门朝南开,望明月而静思,闻秋风则凄凉都是类比思维逻辑的体现。除非清楚交代非常规的情节和来龙去脉,大多数作品必须以常情常理为基础,才能保证口耳相传时疏漏得以弥补,谬误得以纠正。

5. **变化性** 变化是语言口头性必需的调节手段,所谓无巧不成书,内容人所共知,结构套路化,逻辑都合乎情理,那还有什么存在的意义?除了内容、结构和逻辑上须有出乎预料的变化,口头性语言表达上会有字句增减、置换和省略。

6. **传奇性** 民间所谓传奇性就是要对需要记忆的内容提炼、凝聚和重构。各民族的长篇史诗都是英雄史诗,都是由类似的降生、战斗和死亡等构成。这显然是人们不断将零星故事合并、附会导致的,英雄集所有美德于一身是必然的结果。英雄史诗故事是人生过程教育、伦理道德教育的重要内容。几乎可以肯定史诗不能当成历史事实,它注重的是从历史中提炼经验,而不是历史本身。

7. **离奇性** 离奇性则是与逻辑性相反的特性,类似重复性与变化性的对立统一。几乎所有篇幅较长的口头作品都有离奇的情节或景象,作用是增减变化、增强记忆。但离奇性是以逻辑性为前提,它是对单调逻辑的逆反和调节,目的还是为了加深印象、强化记忆。民间歌谣"颠倒歌"是离奇性的典型案例:

东西路,南北走,路上看到人咬狗。
捡起狗来砸砖头,又被砖头咬了手。
骑了轿子抬了马,吹着鼓点打喇叭。

这是完全参照逻辑求逆,依赖逻辑展开。貌似破坏了逻辑会不好记,但是偶尔的离奇反倒能留下最深的印象。

8. **修辞性** 语言口头性的修辞是指特殊的、有利于记忆的修辞。朱自清先生对中国歌谣研究归纳为:起兴、比喻、借代、象征、拟人、拟物、铺张、颠倒、反话、谐音、双关、影射、字谜等,研究英语谚语也可以看到语音、词汇、词义和结构等方

第一章 歌曲文化的概念

面可以衍生出各种巧妙的修辞。尽管有些口头性修辞仍然存在于书写语言当中,但两者在使用频率和机巧变化上是有差异的。例如,起兴的实质是以歌词助记曲调,所谓"山歌好唱头难起",如果非要在书写诗文中刻意添加不相关的开头,那就是画蛇添足了。

9. 通俗性 口头性语言文化中没有高雅低俗之分,通俗的歌曲却被众人津津乐道。Hank Williams 的歌曲 *Jambalaya* 中有很多俚语,就是特定阶层人们的日常用语,是完全没有恶意的语气助词。书写诗歌往往追求一语惊人,因为那是它唯一的表达形式。而歌曲中大多不求词语节律,因为在曲调、伴奏和演唱中有很多的形式特点。

10. 时代感 时代感其实就是时间意义上的通俗性。很多传统歌曲流传的是一个套路,供不同时代的歌手就不同的事情、在不同场合、以不同的语言套用。Bob Dylan 初到纽约时,民谣圈时兴唱老歌,有的歌手自己创作的新歌都不敢公开,冒充是老歌。然而,改变这个风气的是 Bob Dylan 创作的涉及时代问题、触及公众神经的歌曲 *Blowin' in the Wind*。口头传统中的老歌能流传必有其价值,但最重要的是得其要义,而非生搬硬套。

11. 参与性 歌唱是因参与而生,因参与而有意义。在口头传播中,只有不好的歌,没有不好的歌唱者。可现今,却有人被认定不能唱,有人被认定唱不好,歌唱的作用和标准已经完全改变了,而多数人并未意识到这样的变化。

以上归纳的是口头时期歌曲的一些特点但其实只能算是零散的表象。只有理出其内在联系和规律,表达成简洁清晰的概念,才有实际意义,才能用来识别各种传统口头性语言文化的特征,识别混杂在现代流行歌曲中的口头性特点。我们换一个角度切入,既然口头性语言的特点就是便于记忆的特点,那么记忆又是如何实现的? 其本质又是什么?

实际上,记忆的本质又是一个悬而未决的难题,迄今尚无令人信服的理论和观念。但我们需要记住的只是两个已经有共识的概念:

1. 实现记忆必须要重复
2. 单调重复的效率会衰减

由此就可得出,实现有效记忆必须有重复性,又必须有变化性的特征。重复中有变化,变化中有重复,重复为了记忆,变化为了效率。有变化才会有新鲜感,才愿意被人接受,但光有新鲜感、有热度人们未必记得住,所以要牢牢记住必须主动或被动地重复。重复是为头脑,变化是为感官,这就是我们所谓**"变化重复原理"**。用这个看似简单的原理,就比较容易识别和分析所谓语言的口头性因素,即歌曲和生活中很多口头文化的特点,也就是便于记忆的特点。

从语言产生初期,到口头传播时期,人类为了记忆重要的文化信息,自觉或

不自觉地积累了大量的便于记忆的手段。在便于记忆的手段作用下,人们记住的就不仅是语言和文化,还有相应的情景、感受和全息的生活片段。这些手段有音乐的、语言的、表演的、参与的,最重要的是相互结合的重复和变化。前文中归纳出的 10 项传统口头性特点无非是重复变化的手段,其中:①重复性和变化性,当然就是重复和变化;②韵律性其实是语音重复的规律;③结构性是内容组织的重复性套路;④逻辑性是内容展开的重复性规律;⑤传奇性是重复内容浓缩提炼的结果;⑥离奇性则是对结构性和逻辑性的变化;⑦修辞性是指语言中的各种变化重复手段;⑧通俗性;⑨时代感;⑩参与性和时代感都是作品与现实的重叠,既是一种重复手段,也是一种变化因素。

其中,韵律性既包括语言的韵和律,还包括旋律、节奏和配器等整体的音乐性。我们会在下面讨论歌曲的特点时涉及韵律性、修辞性和参与性等,重点不是它们各自所具备的重复变化机巧,而是相互配合,互为重复变化所衍生出来的无数巧妙方式。

当今全世界最流行的歌曲之一是 *Happy Birthday*,即《生日歌》。为什么是它?是什么特点让它如此流行?

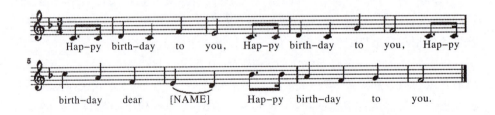

《生日歌》简单实用,旋律充满了重复的因素,词句也简单且有重复。但它又有许多变化的因素,歌中的人名可以是自己,也可以是别人;可以是父母子女,也可以是亲戚朋友;可以在现实生活中听到,也可以在影视故事中听到;听的时候有白天也有晚上,有特别的人物或特别的心情。简单和重复使这首歌很容易被记住和想起,实用和变化使《生日歌》每次听和唱都充满新意,这就是它流行的内在原因。当然,这首歌迅速传播到非英语国家与现代传媒技术的发展以及英美文化的强势输出有关,这些内容我们在后面会进行更多的讨论。

三、歌曲的变化重复

口头文化中的歌唱,除了歌手的演唱和乐器伴奏,歌手的形象、扮相、服饰和道具,甚至周围的氛围,也对歌曲的效果有影响,此外听者可以参与唱旋律、唱和声、拍巴掌或起舞叫好,这些也对记住歌曲有帮助。歌唱调动了人除鼻子之外的

第一章 歌曲文化的概念

所有感官（当然，舌头参与的不是味觉），表面上看是提供变化，给听者新鲜感，但其实不仅仅是变化，还增加了重复。严格来讲，是提供了更多的变化和重复。当歌手演唱时，除了听觉上音乐和歌词内在的重复变化之外，还可以利用视觉和参与制造变化和重复。当歌词变化时音乐可以重复，歌词重复时有音乐的变化，还有听者的参与变化予以平衡。

为什么歌词读起来比文本诗歌要啰嗦得多？因为它不是用来读，而是用来唱的，唱的时候音乐的变化多样会冲淡词的单调重复。我们读南朝歌谣："鱼戏莲叶东，鱼戏莲叶西，鱼戏莲叶南，鱼戏莲叶北"感觉啰嗦，就是这个道理。这是音乐的变化被割离，遗留下词句的单调重复的效果。

除了带来变化，音乐还包含大量重复。其重复性体现在音的重复，千变万化的音乐无非是那么几个音重复，中国是五音律，西方是七音律。其次是音阶，西方是自然音阶，黑人是小调音阶，音乐无非是音符在固定重复的台阶上上下波动。节拍更是重复，通常一首歌就是固定的"四四拍"或"四三拍"，从头重复到尾。通常一首歌的节奏形式主要是重复，辅以变化。和声是对主音错落有致的重复，伴奏和弦重复和声规律。这仅是笔者能罗列出来的重复因素，听似简单唱似容易的歌曲，包含了层层叠叠无数的重复，这就是为什么音乐助记的道理。

语言源于音乐载体并长期存在于口头文化中，所以其表达和组织当中仍充满了口头性的元素，即词句篇章中仍充满了变化重复。即便是书写语言，其中也仍残留着大量口头语言的重复变化因素，有些受书写标准影响逐渐排斥，有些我们甚至没有意识到。前述的结构性、逻辑性、传奇性和离奇性等等，主要是句和篇的重复变化，词和句的重复变化规律我们简单罗列如下：

（一）构词 如同声、同韵（头韵、尾韵、中间韵）、同调、同字反复、同义反复。

同声重复的是声母，变化的是韵母。例如：语言、惆怅、忍让、丰富、慷慨、威武、贪图等。

同韵重复的是韵母，变化的是声母。例如：骄傲、肮脏、孤独、缓慢、摸索、脱落、冲动等。英文押韵有头韵（Alliteration）、谐韵（Assonance）和尾韵（Rhyme）之分。

语音的重复变化还体现在声调上，汉语的四声在构词中的重复变化。铿锵，两字同为一声；蝗虫，两字同为二声；厂长，两字同为三声；破烂，两字同为四声。再看，"青云直上"的声调变化是一二二四声，"江湖险恶"的声调变化也是一二三四声。

平仄关系在构词中体现得非常普遍。一二声为平，三四声为仄，平平仄仄（金童玉女）或仄仄平平（玉树临风）构成的成语最多。平仄关系充分地体现后叙在造句中。

同字反复，如：谢谢、高高兴兴等叠字的，又如：等一等，研究研究，同心同德等变化的同字反复。

同义或近义反复,如:恭敬、平常、禽兽、恶劣等两字同义重复,之乎者也、豺狼虎豹等四字同义重复,兴高采烈、金风玉露等双音节词同义或近义重复。

反义对立的词汇,如:是非、矛盾、青红皂白、是非曲直、轻重缓急等。

(二)造句　　如平仄、押韵、对仗、抑扬顿挫、语调模式、修辞、起承转合(语义和语调)。

偏正式、联动式、主谓式、动宾式等规律性构词,词内没有体现重复,重复的是这种规律,变化的是不同的字和义。

语音的重要性体现在轻重缓急和抑扬顿挫的合理运用,这直接关系到说话的效果,即能否被接受和记忆。所谓"轻重"是指音量的轻重,"缓急"是指音节和间隙的用时长短,"抑扬顿挫"是指轻重缓急在长篇大论当中的合理运用。

平仄是更内在的语音调性的变化重复传统诗歌,其形式的核心是平仄。标准的平仄必须双音节重复错落,平平接仄仄,仄仄跟平平。如果是对句,下句与上句的平仄关系必须错开,或者说相反。如:

上联:春风放胆来梳柳
声调:一一四三二一三
平仄:平平仄仄平平仄

下联:细雨无声去润花
声调:四三二一四四一
平仄:仄仄平平仄仄平

除了严格的平仄,还有所谓拗救,即在韵律对句中先用了拗(不合律),再予补救。平仄之所以要拗救,其实就是为了避免连续平声或连续仄声,即避免单调重复。

诗歌的押韵是为了保持句与句之间的重复联系。通常绝句押韵在一二四行行末,律诗押韵在一二四六八行。还有变化的,如岑参的名诗"走马川行奉送封大夫出师西征"头两行押一个韵,后面每三行转押另一个韵。

平仄押韵是句与句之间用声调的重复保持联系,对仗则是句与句之间重复语义和词性的规律。如工整的对仗"福如东海,寿比南山",不太工整的"饮马雨惊水,穿花露滴衣",还可以是借对和流水对等变化形式。

英语中也有对仗,如 Don Henley 在 *Hotel California* 中的句子:

Her mind is Tiffany-twisted,
she got the Mercedes-bends.

作者为求与 Tiffany-twisted 对仗,把 Mercedes-Benz 的 Benz 改为近音的 bends。由此可见,对仗不仅仅是一种形式美,其内在的意义是重复变化,便于记忆。

第一章 歌曲文化的概念

修辞是语言表达中格外巧妙的重复变化,在书写语言当中已逐渐少见,而在日常用语和歌曲中仍然十分丰富。仅举几例:

复沓格
"玲珑塔,塔玲珑,玲珑宝塔十三层。"

He's a real nowhere man,
sitting in his nowhere land,
making all his nowhere plans for nobody.

(John Lennon: *Nowhere Man*)

递进格
大秃子得病,二秃子慌。三秃子请大夫,四秃子熬姜汤。
五秃子抬,六秃子埋。七秃子哭着走进来。八秃子问他哭什么?
"我家死了个秃乖乖,快快儿抬,快快儿埋!"

By the time I get to Phoenix, she'll be rising …
By the time I make Albuquerque, she'll be working …
By the time I make Oklahoma, she'll be sleeping …

(Jimmy Webb: *By the Time I Get to Phoenix*)

问答式
"赵州桥来什么人修?玉石栏杆什么人留?哎,什么人骑驴桥上走?什么人推车轧了一道沟来呀呼咳?""赵州桥来鲁班爷爷修,玉石栏杆圣祖留;哎,张果老骑驴桥上走,柴王爷推车轧了一条沟来呀呼咳?"

Oh, where have you been, my blue-eyed son?
And where have you been my darling young one?
I've stumbled on the side of twelve misty mountains …

(Bob Dylan: *A Hard Rain's A-Gonna Fall*)

对比式
"沧浪之水清兮,可以濯我缨;沧浪之水浊兮,可以濯我足。"

Ah, but I was so much older then, I'm younger than that now.

(Bob Dylan: *My Back Pages*)

铺陈式
一更的那荷包照着那月儿东,上绣张生下绣着莺莺哎……
二更的那荷包照着那月儿南,上绣韩湘子下绣着花篮哎……

No New Year's Day to celebrate,
No chocolate covered candy hearts to give away, no first of spring …

No April rain, no flowers bloom,
No wedding Saturday within the month of June…

(Stevie Wonder: *I Just Called to Say I Love You*)

音乐和语言的变化重复,使得他们可以独立存在,充满魅力且能流传久远。但音乐与语言结合的形式,即歌曲,它所产生的变化重复不是简单的叠加关系,而是倍数关系。词句复杂变化的时候,音乐可以单调重复;词句需要简单重复、深入人心的时候,音乐可以富于变化,引人入胜。

我们列举在美国最广为传唱的歌曲之一:*99 Bottles of Beer*

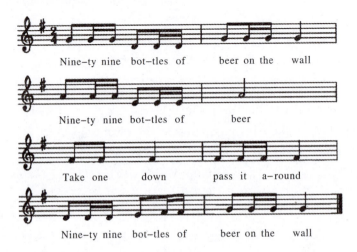

完整的歌曲至少有 99 段,如果用书写方式表达,没人会忠实于原唱的方式列出每段歌词,而是省略表述为:

99 bottles of beer on the wall,

99 bottles of beer.

Take one down and pass it around.

98 bottles of beer on the wall.

98 bottles of beer on the wall,

98 bottles of beer.

Take one down and pass it around.

97 bottles of beer on the wall.

……

(以下省略 97 段。)

第一章　歌曲文化的概念

　　这首歌具有大量重复是毫无疑问的,问题是为什么人们不仅不厌其烦,而且经常群起而歌,乐此不疲?

　　首先这首歌没有什么重要的理性内容,它的意义和特点都是语言上的。其特点就在于大量的重复和变化。同一段旋律重复99遍,一段旋律中句与句之间还有很多重复因素,第一、二和第四行歌词大量重复,数字递减规律重复等。变化则表现在:

　　1. 数字递减　从99瓶到1瓶,每一段啤酒数量减1。看起来简单,在跟上旋律节奏等要求下,做到准确流畅有一定难度。

　　2. 音节变化　用阿拉伯数字写出来的99到1看起来变化不大,可如果你跟着唱,这些数字的英语音节数变化却非常大。问题在于,这些数字在歌曲的旋律中都只占一拍,清晰流畅地唱下去对任何人都是个挑战。因为有挑战,所以才会有人乐此不疲地唱,就像绕口令。它们存在的意义在于语言特点,作为经典的语音练习段子。

　　3. 循环结构　我们常常看到或听到的这首歌,如果唱到结束,都是到 No bottle of beer on the wall 为止。唱者会如释重负,可如果有好事者,其实后面还有:

No bottle of beer on the wall
No bottle of beer
Go to the store and buy some more
99 bottles of beer on the wall

　　墙上又有了99瓶啤酒!歌曲成了一个循环结构,可以反复唱下去。

　　正是这三个巧妙的变化,使得歌曲冗长乏味的重复得以平衡;而"冗长乏味"地重复使得歌曲易学易记,流传广泛而久远。这三个变化重复的机巧,其实可以在其他歌曲中看到,比如 Johnny Cash 的歌曲 *25 Minutes to Go* 就用了数字递减的结构,贴切地描绘了一个死囚在绞刑前25分钟的行为和心理。增减音节的变化和增减句变化是民歌中普遍存在的,尤其增减句在现代歌手中很少见而在民歌手中相当普遍,如 *Old MacDonald Had a Farm* 和 *If You Feel Happy and You Know It* 的变唱版。Bob Dylan 是传媒时代少有的刻意保留曲调长短变化和词语音节长短变化的歌手,如他在 *Mr. Tambourine Man* 和 *The Lonesome Death of Hattie Carroll* 中的重复句增减,在 *Farewell, Angelina* 和 *Positively 4th Street* 中刻意的音节增减和组合变化。其他循环结构的歌曲也不少,比如儿歌 *There's a Hole in My Bucket* 和 Pete Seeger 创作的 *Where Have All the Flowers Gone* 等。

　　音乐产品追求好听且耐听,书写语言记录宜好看且耐读,而 *99 Bottles of Beer*

既不好听也不好看。它不是用来听和读的,是用来唱的。唱过才知道不易,感到不易才感到乐趣,乐趣就是其存在的理由。

书写语言的出现尽管能承袭一些便于记忆的因素,但更多的因素随之湮灭。以 *99 Bottles of Beer* 为例,数字递减和循环结构是可以在书写语言中存续使用的,可音节变化的特点是无论如何在书写语言中无法体现的。我们很容易得到这样推论:口头语言之所以比书写语言便于记忆,是因为其中充满更多便于记忆的因素,而更多的是语音可以带来的变化重复。

不难想象,在人类语言需要耳闻口传、大脑记忆的时代,语言当中这种便于记忆的变化重复性特点,历经世世代代的累计而有丰富多彩的形式。Bob Dylan 曾感叹:"民间音乐合乎卦象,它源于传奇、圣经、瘟疫,涉及各种植物,涉及死亡。没有人能消灭民间音乐,那些关于人们脑袋里长出玫瑰、情人原本是大雁、天鹅变成天使的歌,它们永远不会凋亡。"

四、歌曲的形式特点

歌曲是有其章法结构的,除了歌曲作者们会刻意使用其结构外,所有听歌的人都会在潜意识下期待着歌曲中的某些因素。如果歌曲没有大家熟悉的结构,或结构运用不当,听者就会很快失去兴趣。作为迎合大众、助兴和助记的手段,成功的歌曲结构理应不太复杂。无论是流行、乡村、节奏布鲁斯、还是爵士,所有歌曲的词曲都包括:主题句、叙述段、重复段和过渡段。

1. 主题句 是歌中的一句歌词或一个乐句,能抓住听者的耳朵,提高听者的兴趣,让听者保持兴趣直到歌曲结束。好的歌曲应当有一个画龙点睛的主题句,它必须经得起在歌中的多次重复。这样才会有听过歌曲之后很久都忘不了的那一句词和曲,也就是听众点播时更多提到的那一句。

一首在巴哈马群岛上非常流行的民歌 *Sloop John B*(《帆船约翰 B 号》),1958 年民谣三重唱组 Kingston Trio 在他们的首张专辑中翻唱这首歌,1966 年著名的摇滚乐队 Beach Boys 再翻唱并将此曲送上美国流行歌曲单曲排行榜第三名,因此这首歌在 20 世纪 60 年代相当出名。

歌曲是一个故事性的内容,大意是主人公与自己的祖父兴致勃勃地登上帆船约翰 B 号,环游拿骚城。开始是有人喝醉酒撞了人,警长不得不来把醉汉带走。警长约翰斯顿还找了主人公的麻烦,后来一位可怜的厨子胃痉挛,吐掉了主人公的燕麦粉又吃掉了他的玉米棒。他心情沮丧,只想回家。

故事的三个叙述段都是这样结束的:

I feel so break up and I wanna go home
我心情沮丧,我想回家

第一章　歌曲文化的概念

主题句在歌中被重复了不少于四遍。也许正是因为重复产生的效果,许多人还将这首歌的主题句引用来描述越战士兵"心情沮丧,只想回家"的状况,成为一个时代记忆的主题句。

重复主题句固然强化记忆,但未免单调,尤其在现代传媒中歌曲可以重复播放的情况下。故在变化中巧妙地重复,以消除单调感,常常是歌手的追求。通常主题句出现在叙述段第一句或最后一句,叙述段的情节变化就会冲淡主题句的单调重复感,相反它在内容的"起、承、转、合"中更能聚焦情节冲突。由 Tim McGraw 唱红的乡村歌曲 *Don't Take the Girl* 就是一首巧妙使用主题句重复的歌。歌曲讲的是主人公 Johnny 八岁的时候父亲要带他去钓鱼,邻居的小女孩也拿着鱼竿要跟去。Johnny 很不高兴,对父亲说:

Take Jimmy Johnson, take Tommy Thompson, take my best friend Bo
带上吉米·约翰逊,带汤米·汤普森,带上我好朋友波
Take anybody that you want as long as she don't go
你随便带哪个男孩,就是别带她
Take any boy in the world
带世界上任何男孩都行
Daddy please don't take the girl
求你了爸,别带这女孩

然而十年之后,Johnny 和邻家女孩成了恋人,一天晚上他们在电影院外遇到持枪歹徒,要带女孩走。Johnny 说:

Take my money, take my wallet, take my credit cards
拿上我的钱,拿走我的钱包,拿走我的信用卡
Here's the watch that my grandpa gave me
这是我爷爷给我的手表
Here's the key to my car
这是我车钥匙
Mister give it a whirl
先生,你试着看拿走这些吧
But please don't take the girl
但求你,别带走这女孩

我们注意到,最后一句仍然是 don't take the girl,词句完全重复的主题句意思却发生了变化。第一段中 don't take the girl 意思是别带这女孩跟我们一起钓鱼,第二段中变成了别带走这女孩,别伤害她。既实现了重复,又通过改变意思使其充满了新鲜感。同时给听者带来了悬念。

五年过后,女孩与 Johnny 结婚,却因难产不治而亡。在病房外,这次 Johnny 对上帝祈求道:

Take the very breath you gave me
带走你赐予我的呼吸
Take the heart from my chest
拿走我胸腔里的心脏
I'll gladly take her place if you'll let me
如果你肯我很愿替她
Make this my last request
就满足我这最后的请求吧
Take me out of this world
带我离开这世界
God, please don't take the girl
上帝啊,别带走这女孩

最后一段中主题句的意思变成,别带走她的生命。悬念解开,主人公大段的肺腑之言,很容易给听众留下印象。随着故事情节的进展,主题句如此重复非但没有单调之感,反而给人回味无穷的感受。尤其在听歌的时候,每当主题句再次出现都会引发听者的强烈共鸣。

巧妙重复主题句是一方面,其实提炼主题句才是更重要的方面。好的歌曲内容,甚至稍差的歌曲内容,只要有一个耐人寻味、朗朗上口和简洁有力的主题句,就几乎成功了一半。比如这些歌曲中的主题句:"Like a rolling stone""I ain't marching anymore""Born in the USA"和"We didn't start the fire"具有简洁而震撼的力量;而"Heroes and villains""Bird on a wire""Bridge over troubled water"和"Lucy in the sky with diamonds"则立刻带给人深邃的境界;"My heroes have always been cowboys""Still crazy after all these years""All my exes live in Texas""Only the good die young"和"Killing me softly with his song"带给人好奇的兴趣。有的作者就是在灵机一动中得到的主题句(常常也就是歌名)之上构思出歌曲,比如 Paul McCartney 灵光闪现,脑子里有了"Eight Days A Week"这个荒谬的词组,再构思出歌曲的主题"希望与你相爱,一周有八天"。Bob Dylan 的"I was so much older then""I'm younger than that now"与前者有异曲同工之妙。

现代流行词语中有很多来自流行歌曲的主题句。歌曲本身多次重复主题句,再加上不同时间、地点和情绪下该歌曲对人的"狂轰滥炸",语句深入人心,令人觉得意味隽永也就不奇怪了。

第一章　歌曲文化的概念

2. 叙述段和 AAA 曲式　像写作当中有不同作用的段落一样,歌曲的基本结构单位是一段段配有歌词的音乐。然而在看似变化无穷的歌曲中,尤其是最出色的流行歌曲中基本构成段落只有三种:叙述段(verse)、重复段(chorus)和过渡段(bridge)。

歌曲的叙述段是用来表达主要信息的,它是指歌曲中旋律相同,歌词不同的段落。无论什么形式的歌都有叙述段,它通常被称作歌曲的 A 部。整首歌都是由叙述段构成的流行歌曲就是所谓的 AAA 型,这是最简单,也是最古老的一种形式。这种曲式也被称作"一部式",意思是说它只有一部分音乐重复进行,每次重复歌词不同。几乎所有原生态的民歌都是 AAA 型的歌曲,儿童幼年学习语言的谣曲也都是该曲式。

鉴于 AAA 型民歌形式固定、简单易记,既适合歌曲作者构思表达,又便于普通听众记忆传唱、接受并扩散思想观念,该曲式在美国 20 世纪 60 年代民歌复兴时期被广泛传唱。歌手 Pete Seeger, Bob Dylan, Joan Baez, Joni Mitchell 和 Phil Ochs 等人的许多作品都是运用这种形式创作的,且成为了不可磨灭的经典。

AAA 曲式最适合用来讲故事,配合词句的重复变化,可以写出结构精巧的歌曲。Jim Webb 在他的歌曲 *By the Time I Get to Phoenix* 中,用多画面的叙事方式讲了一个男人离开女友的故事,歌曲就是对 AAA 曲式妙用的典范。

> By the time I get to Phoenix she'll be rising …
> 当我抵达凤凰城时她该起床了……
>
> By the time I make Albuquerque she'll be working …
> 当我到阿尔伯克基时她该工作了……
>
> By the time I make Oklahoma she'll be sleepin'…
> 当我到俄克拉荷马时她该入睡了……

歌曲三个叙述段首句,既交代了男主角一个接一个城市、渐行渐远地离开加州,又交代了女主角从起床、工作到入睡一天过去,将时空牢牢地固定在听者脑海,然后描绘女主角渐渐意识到男主角的离开,透露男主角对她的依依不舍之情。

3. 重复段和 Verse-chorus 曲式　重复段是指重复出现在叙述段之后的第二段旋律和重复性歌词。叙述段加重复段的歌即被称为 Verse-chorus 型的歌曲。并不是所有歌都有重复段,但如果有则一定很容易被识别,因为它相当于歌曲音乐和歌词的主题段。

这种曲式的歌曲是 19 世纪中期在美国出现的,它的流行与留声机、唱片的发明不无关系。它是对传统民歌的改良,即在原本单一的 AAA 曲式叙述段中,加入旋律不同的另外一个乐段。这种插入显然使音乐变得复杂了,为了不影响歌曲易于记忆的特点,这一插入段通常旋律和歌词都是重复的。也就是说,Verse-chorus 型歌曲中,叙述段的歌词内容是递进、并列或对比变化的,而重复段歌词是要保持较高重复性的。

Charles K. Harris 著名的 Verse-chorus 型歌曲《舞会之后》(*After the Ball*)首次在旧金山演出后获得了长达五分钟之久的起立鼓掌,也成为历史上第一首销量百万的歌曲。该歌曲的三个叙述段讲述了一个完整的故事:从小姑娘问老人开始,到回忆与恋人决裂的舞会之夜,再到多年后明白那是个误会。插入的重复段出现在开始,以及每一个叙述段之后:

After the ball is over, after the break of morning
舞会之后,破晓之后
After the dancers' leaving, after the stars are gone
舞者离场,群星消散
Many a heart is aching, if you could read them all
如果去打听,你就知道许多人伤了心
Many the hopes that have vanished after the ball
许多希望破灭在舞会之后

重复段往往是一些意味深长、但极具概括性的话,它既不能点破故事情节,又必须是从故事中升华出的人生感悟。只有当你将歌曲一段段听下去,才慢慢体会出重复段话语的意味深长。

乡村音乐一直是以这种人生感悟的叙事歌曲为主,最好的乡村歌曲大多是叙事歌曲,尤其 20 世纪 90 年代以来在乡村歌曲复兴潮当中,出现了许多优秀歌曲都是运用叙事和感慨式的 Verse-chorus 型歌曲。Garth Brooks 的 *The Thunder Rolls*,Tim McGraw 的 *Don't Take the Girl*,Alan Jackson 的 *Here in the Real World*,George Strait 的 *You Can't Make a Heart to Love Somebody*,Reba McEntire 的 *Bobby*,Ray Stevens 的 *It's Me Again,Magarett*,Dixie Chicks 的 *Goodbye Earl*,以及再早的经典乡村歌曲曲目 *Coward of the County*,*Me and Bobby McGee* 等,可以说是最具美国特点的歌曲,连著名的摇滚乐叙事歌曲也常常要从乡村歌曲的写作方式当中汲取营养,如 *Hotel California*,*Hurricane*,*We Didn't Start the Fire* 等也都是 Verse-chorus 型歌曲,即叙事加感慨的结构。

还有一种特殊的重复段,歌词是典型的重复段内容,但旋律却与叙述段相

第一章　歌曲文化的概念

同。这种类型在民歌和新民谣歌曲中仍然很常见，估计是歌曲形式从 AAA 型演化出 Verse-chorus 型的中间状态。Bob Dylan 的 *Mr. Tambourine Man* 就是这样一首歌曲。

> Hey! Mr. Tambourine Man, play a song for me
> 嘿！铃鼓先生，送我一曲歌
> I'm not sleepy and there is no place I'm going to
> 我毫无倦意，也无心他往
> Hey! Mr. Tambourine Man, play a song for me
> 嘿！铃鼓先生，送我一曲歌
> In the jingle jangle morning I'll come followin' you
> 在这叮铃作响的清晨，我将追随你

这一段既有整首歌不变的旋律，又有歌词意味深长的重复段插入写法。这种"准重复段"强调的是音乐的重复性，给歌词近乎书写诗歌的跳跃变化以缓冲。加上每一叙述段中重复乐句减少的变化，使这首歌既充满重复又不感觉繁琐，既充满变化又觉得回味无穷。

4. 过渡段和 AABA 曲式　过渡段是指在叙述段之间（偶或重复段与叙述段之间）插入的一段不同旋律和点睛的歌词。它出现在歌曲的后半段，将已然形成的歌曲曲式打破，然后再引回主题句。根据歌曲不同的结构，过渡段被称为 B 部或 C 部。

由单纯叙述段和过渡段组成的歌曲就是 AABA 型，它相当于在叙述段不多的 AAA 型歌曲当中插入了一个只出现一次，音乐和歌词都完全不同的过渡段。这种曲式发源于 20 世纪初，尤其在"叮乓巷"兴盛时期，歌曲作者 Jerome Kern，Johnny Mercer，George 和 Ira Gershwin，以及 Irving Berlin 主要为音乐剧和后来的电影创作时常用 AABA 的曲式。通常这些歌有 32 个小节（每段 8 小节），前面大多有一个引子，歌手借此步入舞台中央，开始演唱。

AABA 型歌曲是作曲家们偏爱的形式，也是强调音乐性的现代流行歌曲所追求的曲式，因为过渡段使得歌曲旋律富于变化，又流畅自然。不像 AAA 型歌曲在每一段后都要有主题句出现以保持歌曲的重复性，也不像 Verse-chorus 型歌曲旋律在叙述段和重复段之间有隔断感，AABA 型歌曲从一段到另一段显得流畅自然。过渡段常常起画龙点睛的作用，仿佛在歌中构成一个使听者兴奋的高潮。

一个很好的例子来自 Eric Clapton 的名作 *Wonderful Tonight*。歌曲以主人公与恋人参加舞会为简单的故事情节，第一叙述段写女士梳妆打扮，然后问主人公"我看起来怎样"，他说"你今晚美极了。"第二叙述段写主人公来到舞会现场，与

自己相伴的女士吸引了所有人的目光,当女人问他感觉如何,他说:"今晚我感觉美极了。"最后一个叙述段写回家之后他夸女人:"你今晚美极了。"如果只有这三段,这首歌不过是和漂亮女伴出行感觉良好的琐事流水账。然而 Clapton 在第二叙述段后加了一个过渡段和叙述段的器乐演奏。过渡段是这样的:

I feel wonderful
我感觉美妙
Because I see the love light in your eyes
因为我看到你眼中爱的光芒
And the wonder of it all
而最美妙的
Is that you just don't realize
是你并不知道
How much I love you
我有多么爱你

最美妙的不是美人相伴,而是尽在不言中的相互的挚爱。有了这样的点睛之笔,所有琐碎的细节有了深厚的内涵。过渡段不仅使歌曲富于变化、流畅无痕迹,更使这首歌的内容熠熠生辉。

著名的 AABA 型歌曲非常多,比如 Louis Armstrong 的 *What A Wonderful World*,The Beatles 的 *Yesterday*,John Phillips 的 *San Francisco*,Don McLean 的 *And I Love You So*,Paul Simon 的 *America* 和 *Still Crazy After All These Years*,Elvis Costello 的 *She*,Dan Fogelberg 的 *Longer*,Sting 的 *Every Breath You Take*,Richard Marx 的 *Hazard* 以及 Lemonheads 的 *Frank Mills* 等以音乐旋律见长的歌曲都是典型的 AABA 型。但这种曲式只适合短歌,却不能用来创作长篇叙事歌曲,所以是音乐家擅长的个性表现手法,却不是最质朴的口头性传唱方式,而是借助唱片和传媒技术传播的歌曲形式。AABA 型歌曲旋律有两段,多出来的一段只出现一次,这显然不利于口头传唱,如果在民间流传很容易被淡忘。但 AABA 曲式有两种旋律,好的旋律显然听觉愉悦性要强于 AAA 型和 Verse-chorus 型曲式,作为唱片中的歌曲它可以吸引听者重复听更多遍,因而在现代社会同样起到流传的作用。对于一些不很关注歌词内容,或对歌词有偏见和成见,甚至听不懂歌词的人(比如许多听英文歌曲的中国听众)来说,能够吸引他们反复听唱片,AABA 型曲式也就成为他们更偏爱的类型。

绝大多数优秀的歌曲并不需要很复杂的曲式,因此叙述段、重复段和过渡段三种段落构造方式可以混合使用,但优秀例子并不多。由 Pat Alger,Garth

第一章 歌曲文化的概念

Brooks 和 Larry B. Bastain 创作的歌曲 *Unanswered Prayers* 是曲式混合的典型范例。歌曲一开始用两个叙述段描绘了一个清晰而吸引人的场景：主人公与妻子回到故乡，去看足球赛时遇到了旧情人，不禁浮想联翩：

> She was the one that I'd wanted for all times
> 她曾是那个我朝思暮想的人
> And each night I'd spend prayin' that God would make her mine
> 每晚我都祈求上帝把她赐给我
> And if he'd only grant me this wish I wished back then
> 如果他满足我那时唯一的愿望
> I'd never ask for anything again
> 我一定别无他求

听者一定好奇，既然如此，后来又发生了什么？以下是歌曲连珠妙语却暗藏玄机的重复段：

> Sometimes I thank God for unanswered prayers
> 有时真感谢上帝，没有回复我的祈求
> Remember when your talkin' to the man upstairs
> 要知道你是在与高高在上的人交谈
> That just because he doesn't answer doesn't mean he don't care
> 他不回复你，不见得是他不在意
> Some of God's greatest gifts are unanswered prayers
> 上帝某些最好的礼物就是无果的祈求

正像重复段通常制造的效果一样，在歌曲情节展开之始我们体会不出它的蕴意，只知道他似乎没得到那个姑娘，而且似乎是上帝有意造成的。但上帝为什么这样做呢？而且这怎么反倒成了上帝的厚礼？带着悬念听下去歌曲才能创造最佳的效果。下面是第三个叙述段：

> She wasn't quite the angel that I remembered in my dreams
> 她已不再像我梦中那个天使
> And I could tell that time had changed me in her eyes too it seemed
> 我看得出似乎我也不复从前
> We tried to talk about the old days
> 我们试图谈及过去
> There wasn't much we could recall
> 但已回忆不出很多

I guess the Lord knows what he's doin' after all
我猜只有上帝知道他都做了什么

为什么曾经热恋的情人,如今已接近陌路人?难道真的是万能的上帝故意而为之吗?接下来,再用重复段铺垫悬疑,暗示玄机。此处歌曲用了一个极短的过渡段:

And as she walked away and I looked at my wife
目送她离开,我看着妻子
And then and there I thanked the good Lord for the gifts in my life
此时此刻我真感激上帝的人生大礼

点破了所有悬念。然后迅速再回到重复段蕴意深刻的感悟。整首歌是对叙述段、重复段和过渡段教科书式的混合使用,制造出一波三折的歌曲叙事效果。

当然你还会发现不少打破叙述段、重复段和过渡段三种基本曲式的歌曲,你会在一首歌中发现第四种、甚至第五种、第六种乐段,有的概念专辑甚至把十几首歌做成一部音乐作品。但是,当歌曲的音乐变得复杂,它口头性的特质就越少,就越不适合唱而只适合听了。

五、文化及其载体演化简史

从文化载体的角度看,人类文化的演化史可简单分为三个阶段:口头文化、书写文化和传媒文化。然而,长期以来对于口头、书写和传媒这三种载体方式下的文化特点并无客观全面的研究和比较。主流文化对原始古老的口头文化和新崛起的传媒文化均持鄙夷不屑的态度。以书写文化的标准衡量,口头文化作品啰嗦粗俗,写在纸上或印在书里没有什么价值;传媒文化作品尽管储存于数字介质里,传播于广播、电视和网络中,已经大量分离了书写文化的受众,但以书写的标准分析传媒作品还是乏善可陈。原因在于,长期沉浸在书写文化的人们,尤其专家们,很难意识到或很难接受书写文化并非完美的载体,以书写文化为标准的价值观不仅盲目贬低口头和传媒文化,也使整个文化审美价值观变得狭隘。而这正是为什么文学、音乐和影视的文化艺术爱好者之间,存在巨大的观念分歧,有些甚至水火不容的原因。更荒唐地是,有相当多的人认为音乐和文学等原本就是纯感官艺术。

前文讨论了人类语言始于群体重复,然后过渡到口头传播,语言文化的载体由群体歌舞变为大众日常使用结合智者记忆分享。我们并不清楚人类语言始于何时何地,口头传播始于何时何地,但这并不影响我们对载体的理解和研究。人类发明书写语言的时间可以粗略判定为:中国是公元前7世纪前后,即孔夫子整理《诗经》的时代,西方是公元前4世纪前后,即《荷马》史诗被记录的时代。大众

第一章 歌曲文化的概念

传媒时代我们标记为录音和传播技术产生的年代,即19世纪末20世纪初留声机和电子管收音机的发明和商用。

书写语言替代口头语言,导致语言和音乐分离。音乐的作用沦为感官娱乐,而且只能通过自身复杂化增加新鲜感。西方于16至17世纪期间又发明了五线谱,音乐也成了书写文化的一部分。至19世纪,书写音乐的体系,即西方古典音乐,建立起了恢宏繁复的理论体系。这显然是脱离大众的,就像音乐家Catherine Schmidt-Jones所说:"音乐,不像流行音乐,是需要听者花更多努力才能欣赏的。"

由于语言和音乐分离,语言发生的变化更加深刻。首先,原本用来增加变化或重复的听觉、视觉和互动因素被肢解,口头语言中的大量重复因素便不再需要。全方位重复变化因素缺失的书写语言,显然不再便于被人记忆。其次,语言的作用简单分化为:记录和表达。从前集伦理、知识、资料和情感于一体的史诗等形式,变成分门别类地记录性学科,如历史地理、政治经济、科学与社会,以及伦理和情感表达的形式:文学。在大多数时间里,无论伦理观念明确还是含糊的时代,文学主要涉及情感纠葛。这种文学的感性本质决定了它是追求新鲜感的唯一诉求,文字表达的新鲜感,意象的新鲜感,情节和寓意的新鲜感。除了要避免自身作品重复,还要避免与他人作品和现实生活的明显重复,20世纪以来的文学创作者显然感受到路子越来越窄。

19世纪末20世纪初,当欧洲绘画艺术受到摄影技术的冲击而重新自我定义,调整立场、观点和方法而形成现代主义绘画的变革时,西方文学立即与之形成了共鸣即产生所谓现代主义文学,叙述习惯的改变,进而改变阅读习惯、改变思维角度……文学不由自主地沦为抽象的"视觉艺术",直接从点彩派、印象派、野兽派和立体派等等绘画艺术流派中衍生出意识流等碎化重构的文学流派,与语言原本传达丰富符号和文化的作用完全背道而驰。

当然,口头文化并没有湮灭,除了使用书写文化之外的人群仍然沿用整套的口头传统,书写文化中人们的日常用语,也仍然保留着大量的口头语言特点。这些口头语言的素材和特点随着录音和传播技术的发明被极大地复苏了,与书写文化形成了鲜明的区别。

19世纪末,当留声机投入商用后,书写时代最优秀的文学和音乐当然首先被载入。但文学和音乐并没有因此更广泛流行,留声机传播的是流行音乐,但它既被传统音乐界诟病,也被文学界不认同。现代流行音乐的第一种风格是拉格泰姆(Ragtime)音乐,它始于黑人钢琴手的演奏方式。由于下层娱乐场所老板不愿花钱雇完整的乐队,所以唯一的钢琴手便在键盘高音部强力敲击节奏,而在低音部演奏旋律,以更具穿透力的节奏声吸引嘈杂环境中起舞的听众。当这种音乐被同样生活在下层的犹太裔孩子们学会,并用来创作流行歌曲、创作音乐剧

之后,开始有人赚到大钱。更多的音乐出版商聚集在纽约曼哈顿区第 28 街西段,敲击钢琴的叮乓声不绝于耳,这就是被传统音乐界和媒体奚落为"叮乓巷"的街道。拉格泰姆音乐的盈利模式是借助留声机和随后出现的唱机唱片,销售歌曲的活页乐谱,以及剧场现场演出。尽管被传统音乐界斥为野蛮人的音乐、丛林音乐,引诱妇女儿童堕落的音乐,但广大的人群喜欢,商人有利可图,这种音乐风格便势不可挡。这种冲突显然是由书写文化与传媒文化之间的矛盾导致的,只要有受大众欢迎的新音乐风格出现,便会有传统音乐、文化和文学界疯狂的攻击。在这种冲突中,在美国商家几乎总是站在大众一边,这是流行音乐势不可挡的原因之一。

在纽约下层娱乐场所产生拉格泰姆音乐不久,新奥尔良下层娱乐场涌现出另一种黑人音乐形式:爵士乐(Jazz)。简单来说,爵士乐是不识乐谱的黑人乐手为加长演奏时间而练就的表演方式,就是对一首短小的歌曲做反复即兴的变奏。单就变奏的复杂变化程度来说,它可能不及古典音乐,但因为不是写在乐谱上固定的乐曲,而是即兴的,所以每次变奏都完全不同,所以它的演出变化远比古典音乐丰富得多。最初,由于优秀的爵士乐手都是黑人,变奏技巧并不复杂,加上黑人演奏常常加入布鲁斯音阶变化,超出古典音乐的自然音节,爵士乐很长时间内也被认为是低俗的、颓废的、堕落的音乐,但随着白人音乐家渐渐熟悉布鲁斯音阶的奥妙并予以实践,加上冷战时期美国政府的推动作用,爵士乐逐渐被接受为古典音乐的一类。爵士乐的盈利模式主要是现场表演,现场才能表现得即兴尽兴。由于大多爵士乐没有歌词,即便有唱段,也是将人声作为变奏的一部分。要能真正欣赏爵士乐的奥妙,听者要么是乐手,要么必须有相应的音乐修养,所以本质上爵士乐与古典音乐应归为一类,都是与语言割裂的音乐。

1912 年,黑人民歌手演唱的布鲁斯(blues)歌曲被用乐谱记录,这种音乐的奥妙开始为人所知。1920 年黑人歌手演唱布鲁斯的唱片被录制,尽管并不像乡村音乐那么广泛流行,但在音乐场所很有市场,于是有很多音乐商到民间寻宝,所谓"选秀赛"(talent contest)从那时应运而生。简单来说,布鲁斯就是黑人民歌,其本质特点在于完全不同的音阶。这种特点也许反映了西非黑人语言载体的特点,这种口头传统一直通过口耳相传的记忆传承。尽管被运奴船带到美国后失去了语言及语言承载的文化,载体本身的特征仍顽强地存留了下来。除了不同的音阶,布鲁斯的节奏也不同于西方音乐严格二倍分节奏,有些被书写成三连音,其实是无从表达的自由节奏。从 20 世纪 20 年代到 50 年代,布鲁斯音乐除了被淘宝者录成一些唱片外,在下层娱乐场所逐渐普及,但流行程度并不高,直到 20 世纪 60 年代被英国青少年重新发现并发扬光大。与之完全相似的是,20 世纪三四十年代美国文化学者采集的口头音乐素材,各种形式的白人和黑人

第一章　歌曲文化的概念

民歌，原本是无人问津的资料，也是到 60 年代才被美国青少年重新发掘并发扬光大。

20 世纪 20 年代之初，音乐商们的民间淘宝有了最大发现，那就是乡村和西部音乐(Country Music)，乡村音乐自此成为以收音机为载体的最重要的音乐形式。简单说，乡村音乐就是民间艺人的佼佼者演唱录制的民间音乐，其盈利模式在很长时间内是靠收音机广告，因此更接近口头文化，执着地保留着内容叙事、音乐形式不复杂等特点。

20 世纪 50 年代中期，随着便宜的半导体收音机的普及，青少年的音乐兴趣得以体现，节奏强快的摇滚乐(Rock 'n' Roll)应运而生。摇滚乐的形式和内容是从黑人电声布鲁斯和白人乡村音乐简单演绎而来，加强加快的节奏适合青少年跳舞，简单化的音乐和歌词内容却与成人价值观为主导的社会审美情趣发生了冲突。

由于政治文化原因，美国"婴儿潮"一代的反叛情绪依托摇滚乐宣泄，20 世纪 50 年代末 60 年代初传统的民谣受到美国青年的青睐，并很快成为表达政治文化诉求的有效手段。与此同时在英国，美国摇滚的低潮促使青少年探索摇滚的根源，找到了黑人布鲁斯音乐并将音乐形式的返璞归真演绎得更加波澜壮阔。

从 20 世纪初到 20 世纪 60 年代，传媒技术的发展和应用不仅让语言和音乐重新结合成为大众最易接受的文化形式，更将政治文化理念重新植入流行音乐，将口头语言强化记忆和易于应用的功效重新唤醒。收音机是最接近口头传播方式的传媒，但它不仅缺少视觉，更重要的是缺少听众参与的影响，所以乡村音乐的表演者与听众也几乎是单向输送，电视有视觉输送，但更是文化政治和审美观等的单向传送操控。新民谣音乐运动之初，表演者与听众距离很近，但当歌曲和歌手影响增大，距离就拉开了，因为这更符合唱片商的利益。唱片及数字存储可以将音乐与视频存储作为商品，这种载体特点决定了它们与口头语言不可能相同。因为存储可以重复播放，而重复播放是单调重复，为了保证它不给人单调感，并且有商业价值，所以歌词内容不能像口头传统那样简单重复，音乐也不能太单调。这就是为什么非常好的民歌，一旦录制下来就会失去魅力的原因。传媒文化的这种必须复杂化的特点，很大程度类似于书写文化。

传媒文化极大地唤醒了口头文化，但它既不是口头文化，也不是书写文化，而是两者的混合。传媒文化如何混合口头文化与书写文化的特点而使其效果最大化，是需要更广泛深入研究的。

六、歌曲的价值标准

有了歌曲的起源、作用、特点及演变的概述之后,探讨传媒文化氛围中歌曲的标准就变得相对容易。歌曲的直观魅力可以表述为感性和理性,也可以表述为声、色、辞、义,还可以更细致地分解到各个层面,如图 1.1 示意:

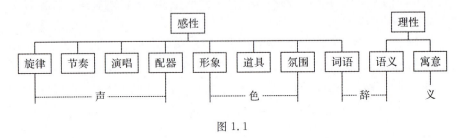

图 1.1

这种分类法基本接近当今商业标准,即歌曲可以通过上述角度吸引听众,不同人认为好听的歌曲至少有上述某一点吸引他们。很多人以旋律品评好坏,也有人从歌词判断优劣,还有人甚至用吉他弹得好不好标记歌手的好坏,这些标准对个人和志趣相投的团体没有问题,但以狭隘的标准断言并推荐歌曲,甚至相互辩论,就只能说是盲人摸象。

按歌曲魅力分类看似没有问题,其实它只能反映歌曲好听、歌词好读,并没有反映出人们是否爱唱,即"用",也没有反映出歌曲的持久价值。为此我们修订出歌曲价值的判断标准:

1. 是否有内容:声、色、辞、义、用——是否有新意?
2. 是否不过时:声、色、辞、义、用——是否仍有新意?
3. 是否还被记得:声、色、辞、义、用——是否能重拾新意?

歌曲的"声、色、辞、义"有新意接近商业价值,"用"反映歌曲是否好唱,人们是否爱唱,还包括人们是否喜欢套用歌词和音乐。之所以说"声、色、辞、义"只是接近商业标准,是因为歌曲仅有新意还不够,还要魅力大到能让人掏钱购买才有商业价值。所有传统民歌都是有新意的,否则也不会长期存续,但大多数民歌没有商业价值。原因是民歌追求一遍生效,而商业流行音乐追求百听不厌。商业价值需要复杂的音乐或语言,而这有碍传递信息、传承音乐、语言和文化。

历经时间仍有新意,是指歌曲的感性魅力持久;而是否能被人们记起曲调,是否被人们套用词句,寓意是否影响深远等,是指歌曲的理性价值持久。

以上评价标准不仅能解释不同的人对歌曲不同的情趣,还可以解释前述在口头传播中留存下来的,我们甚至意识不到好坏的歌曲,如 *Happy Birthday* 和 *99 Bottles of Beer* 等。而且这个标准也可以超越个人审美情趣的理性标准,解

释为什么不好听的歌可以成为传世经典,听不懂的歌能被长久记忆并慢慢接受。

比如,Billie Holiday 首唱的歌曲 *Strange Fruit* 因为内容描绘被白人私刑处死吊在树上的黑人,所以听起来不可能好听,歌手也不愿意唱或必须要有胆识才敢唱,但任何有良知的人都会认为这首歌是有意义的,它是流行音乐史上无可争议的时代经典。

运用以上标准还可以解释 Bob Dylan 获诺贝尔文学奖的事件。Bob Dylan 开始创作时是套用民歌曲调和修辞,而他脱颖而出是因歌曲 *Blowin' in the Wind* 与当时社会政治产生共鸣,即歌曲的"义"通过传统的"声、色、辞、用"深入人心。Bob Dylan 很清楚他没有做传统歌手的资本,于是他尝试将文学元素加入传统的歌曲表达,从密集的意象到现代主义手法的拼贴,不仅让民谣圈的歌手们刮目相看,还激起了媒体和文学爱好者持久的兴趣。歌词表达复杂化固然有损口头性传播,但显然迎合了唱片作为载体的媒体文化。除了歌词表达复杂化,Bob Dylan 还模仿"垮掉"派诗人的朗诵风格以增添表演的即兴变化将深刻的见解含蓄地表达出来,神秘感持久不衰。Bob Dylan 的文学表达注定不及书写诗歌更具魅力,即"辞"的复杂多变性不及同时代诗人的作品。可是,50 多年过去,人们开始意识到 Bob Dylan 的词句频繁出现在言谈之中,他表达的观念影响着很多人,远远超出同时代最优秀的诗人和小说家。这显然是 Bob Dylan "诗作"的"辞"和"义"在"声、色、用"的帮助下,更有效地传递到了人们思想深处。诺贝尔文学奖评审们也只有跳出文学批判的条条框框,放眼文学的基本任务,即丰富大众表达、充实社会思想,才会"放下身段"去嘉奖一位代表"低俗文化"的流行音乐歌星。

第二章 歌曲承载的文化

音乐助记语言,语言助记音乐,归根结底是为了记录思想感情。最终存续下来的是集体的智慧。这是口头文化的特点,它被书写文化改变,又被传媒文化唤醒。我们处于三种文化的混杂包围之中,大多数歌曲有个人和集体的情感,但只有少数闪烁着人类的智慧。意识到这一点,就会明白解读歌词的意义。

歌曲具有感性和理性双重内涵,感性是自我的、模糊的,而理性是社会的、鲜明的。歌词可以将音乐具体化,而音乐对歌词有渲染作用。所以即便是听卿卿我我的情爱歌曲,也有必要听明白人物和情节,更何况还有一些寓意深刻的歌曲。只不过大多数人很少或从未听到过这样的歌曲,甚至不相信有这样的歌曲。因此,介绍歌曲和解读歌词还是很有必要的。

歌词解读的必要性还在于,首先,我们研究的是英文歌曲,有大量的语言障碍。其次,即便语言没障碍,还会有异域文化差异的问题。再次,即便是诞生在相同地域,还会有与歌曲不同时代的问题。最后,即便生活在同时代、同地域的人,也会存在不同文化圈子、不同生活经历和不同思想认识差异的问题。

1989 年,Billy Joel 发现周围的年轻人对美国战后文化了解片面,于是创作了歌曲 *We Didn't Start the Fire*,歌词中描述了 1949—1989 年,即从他出生到创作期间的大事记。在美国和西方很多国家,专门从事 Bob Dylan 作品研究以期理解歌词寓意和魅力的人也越来越多。

本章将站在中国听者的角度介绍理解歌词所涉及诸如句读、解词、人物、情节、留白、寓意和背景等内容。关于创作背景的解读是本书的重点,它涉及社会背景、个人背景和作者的思想境界,是最费解的歌词系统性知识,作为主体内容,后面章节中将会进行详细的阐释。

一、歌词解读的标准

其实中国文人两千多年来一直在解读歌词"诗三百",即出自《诗经》的 305 首民歌。在众说纷纭的解读标准和实践中,孟子的标准与我们的歌词解读标准相近——毕竟都是跨时代的文本解读。

孟子曰:"故说诗者,不以文害辞,不以辞害志。以意逆志,是为得之。"直白的意思就是,解读诗经作品,词句解读不能违逆作品整体寓意,作品整体寓意不能违逆作者的思想境界。解读只有符合作者的思想境界,才算到位。

我们解读英文歌曲的标准是:词在句中理解,句在篇中理解,篇章寓意在作

第二章 歌曲承载的文化

者思想境界中理解。与作者思想观念形成、转变和发展的逻辑合拍,这样的解读可信。关键是理解作者的思想境界,这种理念是不是与孟子的标准很接近呢?

而揣度作者思想境界的方法首先是对大量歌词文本进行解读,结合了解作者个人经历,理解作者所处的多层面文化背景,再参考作者完整的言论集以及友人的相关言论等。

有翻译 Bob Dylan 传记的作者声称,他的歌词名句包括:"钱不是万能的,但没钱是万万不能的。"这显然违背 Bob Dylan 自始至终的价值观。原文实际上是出自歌曲 *My Back Pages* 中的一句:

Money doesn't talk, it swears

单看这一句,你可以有无数种寓意演绎的方式。歌曲是在说当时种种社会弊端,诸如冷战谎言、种族歧视、商业化变态、道德虚伪、伦理混乱等,而这一句正确的理解方向是说金钱的弊端,而不是为其开脱。前半句是从赌场常用语:金钱万能(Money talks)中演绎出来的,故整句可理解成钱在社会政治中的角色是:钱不仅有话语权,钱有诅咒力。引申翻译成"钱不说话,钱骂人"或"有钱的不是老大,是恶霸"再或"有钱能使鬼推磨"都不失准确,唯独理解成"钱不是万能的,但没钱是万万不能的",意思完全违背了作者思想认识。

歌词解读的步骤是从歌词到背景,再从背景回到歌词,要能逻辑连贯,自圆其说。起码的标准是:"解词为了明白句子,句子连起来能构成事件,事件要合情合理。"至于歌曲内容的深意,有时候是需要假以时日才能感悟。下面我们分别来介绍歌词解读的要点。

二、句读和推敲

歌词当然不是用来读的,是用来听的,可那是对严格意义上的口头传播的作品和生活在英语文化中的人们而言的。The Beatles 的成员也常常要把 Bob Dylan 的歌词听写下来琢磨,更何况许多英语本身不过关的人。我们必须读书写形式的歌词,而这样的歌词通常是分行书写的。分行书写是为了对应旋律的乐句,每一行并非完整的一句,所以我们首先要将成行的歌词归并成句。当然还有一个前提是,你拿到的歌词必须可靠,否则句读会一塌糊涂。

之所以强调句读,是因为以行为单元理解歌词是相当普遍存在的问题。这几乎就是对原作品碎化,然后用自己的逻辑重新拼合,完全无视语法和章法逻辑的行为。不仅容易出错,而且读不出句与句之间复杂的逻辑联系。

我们以 Alan Bergman,Marilyn Bergman 和 Marvin Hamlisch 创作的,1974 年由 Barbra Streisand 演唱而红的同名电影主题曲 *The Way We Were* 为例,看一下不句读和句读理解的偏差有多大。以下是歌词原文和佚名译文:

Memories light the corners of my mind	回忆照亮了我心中的角落
Misty water colored memories	那些朦胧如水彩般的
Of the way we were	旧有回忆
Scattered picture of the smiles we left	散落的照片中有我们忘记带走的笑容
Smiles we gave to one another	过去那些我们曾经
For the way we were	给予彼此的笑容
Can it be that it was all so simple then	还能像从前一样单纯吗？
Or has times rewritten every line	还是时间可以重写有关我们的每一字每一句
If we had the chance to do it all again	假如我们有机会能重来一遍
Tell me would we could we	告诉我可能吗？可以吗？
Memories maybe beautiful and yet	回忆也许是美丽的
What's too painful to remember	那些痛苦到不愿想起的往事
We simply choose to forget	我们简单地选择了遗忘
So it's the laughters	因此我们将只记住
We will remember	有过的欢笑
Whenever we remember	无论何时，每当回忆起过去点点滴滴
The way we were …	我们的往日情怀……

这段翻译是相对完善的，因为它归并了几行歌词来理解，但显然没有完全还原成句，没有句读清楚，也因此没有读出歌词中深邃独特的蕴意。

完全还原应当是这样的五句话：

1. Memories light the corners of my mind, misty water-colored memories of the way we were, scattered pictures of the smiles we left, smiles we gave to one another for the way we were. 其中Memories light the corners of my mind是主谓宾，三个逗号后面的句子成分都是后置的同位语，misty water-colored memories 和 scattered pictures 都是主语的同位语，smiles we gave to one another 是前一同位语中的the smiles 的同位语。语法决定词句间相互的逻辑关系，理清语法才能还原作者要表达的意思。当然这一句理解偏差不大。

2. Can it be that it was all so simple then, or has times rewritten every line? 这句的问题不是句读问题，而是代词it的指代理解问题，前一个it是that it was all so simple then 的形式主语，而第二个it指的是the way we were，前句结尾的名词。

第二章　歌曲承载的文化

3. If we had the chance to do it all again, tell me, would we? Could we? 此句相对短,不太容易出偏差。

4. Memories maybe beautiful, and yet what's too painful to remember, we simply choose to forget. 这是转折并列的两句,后句宾语前置是个难点,意识到应该还原为 yet we simply choose to forget what's too painful to remember 就会避免偏差。

5. So it's the laughter we will remember whenever we remember the way we were. 此句则有一个强调句套时间状语从句,只有将时间状语从句调到我们汉语习惯的位置,逻辑关系才清晰。这是分行理解容易忽略的。调整后的句子为:So, whenever we remember the way we were, it's the laughter we will remember. 注意此句句首的 so,表示的是与前句某个意思的因果关系,理解到这一层才到位。

句读分析之后的五句话应解读为:

记忆照亮我心灵的角落,如迷蒙水彩画般的往日记忆,还有一幅幅我们散落的照片,照片上有我们的微笑,我们往日投给彼此的微笑。

会不会当时的一切不过是简单平常,抑或是岁月重写了每一行?

如果我们有机会从头再来,告诉我,我们还会吗?还能吗?

记忆也许美好,却是因为我们选择性地忘记不堪回首的痛苦回忆。

所以每当我们记起往日,记起的都是欢笑。

与佚名翻译对比可以看出,没有句读,最后两行之间的逻辑关系就不容易理解到位,原作最微妙的因果内涵就会被忽略掉。

再看 Suzanne Vega 于 2001 年推出的专辑 *SONGS IN RED AND GRAY* 主题歌 *Songs in Red and Gray*,歌中有一段是这样的:

Still I am sure I was only but one
Of a number who darkened that door
Of your home and your hearth and your family and wife
Who'd been darkened so often before

句读下来,整段是一句话:Still I am sure (that) I was only but one of a number who darkened that door of your home and your hearth and your family and wife, who'd been darkened so often before. 连成一句话我们才能看出,主人公曾经作为第三者复杂的内心良知挣扎。

句读说起来简单,可很多人尤其遇到比较费解的歌词,就会忘掉这个思路。比如 Simon and Garfunkel 在专辑 *Scarborough Fair* 的歌曲 *Canticle* 中,第一段歌词是:

On the side of a hill in the deep forest green
Tracing of sparrow on snow-crested brown
Blankets and bedclothes the child of the mountain
Sleeps unaware of the clarion call

出版物上和网传的各种翻译几乎没有正确的，而错误无一例外是因为没有句读，或根本没有句读的意识。这段话正确句读也是一句话：On the side of a hill in the deep forest green, tracing of sparrow on snow-crested brown **blankets** and **bedclothes** the child of the mountain, (who) sleeps unaware of the clarion call. 此例句读的难点在于确认句子的主谓语，而 Paul Simon 将此句两个名词动词化做谓语，blanket 和 bedclothes，殊为罕见。

不句读非但理解跑偏，还会导致不知所云，甚至推断作者就是不知所云。Bob Dylan 在西方是寓意费解的歌手，而在中国被渲染为歌词语焉不详，连字面意思都不连贯，而且是有意为之。其实是从一开始，介绍 Bob Dylan 的人就没有歌词解读的能力，完全跟在英美评论者后面鹦鹉学舌。可英美评论几乎不涉及句读和字面意思解读，因为这是大众基本的语言理解能力。因此，中国人误解 Bob Dylan 的最大问题是对歌词原文的字面理解，以及在此基础上的将错就错。以歌曲 *My Back Pages* 为例，第一段原文和佚名翻译如下：

Crimson flames tied through my ears	深红色的火舌舔舐我的双耳
Rollin' high and mighty traps	纵有重重陷阱我仍翻滚前行
Pounced with fire on flaming roads	奋不顾身扑向燃烧着的前路
Using ideas as my maps	只因有信念将我指引
"We'll meet on edges, soon," said I	"我们很快就会到达胜利的彼岸。" 我这样说着
Proud 'neath heated brow	眉宇间意气风发
Ah, but I was so much older then	啊，昔日我曾苍老
I'm younger than that now	如今才风华正茂

其实这首歌每一段是四个乐句，为了不致中间转行看起来不规整，所以书写出的歌词是每一乐句拆成两行，而实际的语句绝不是每行一句，也不是每两行一句，而是句子被拆开折叠进乐句中。句读之后的句子应该是这样三句话：

Crimson flames tied through my ears, rollin' high, and mighty traps pounced with fire on flaming roads.

Using ideas as my maps, "We'll meet on edges, soon," said I, proud 'neath heated brow.

Ah, but I was so much older then; I'm younger than that now.

第二章　歌曲承载的文化

这样句读其实不难,句读之后理解就更简单,问题在于很多人根本没有意识到需要先句读。

第一句是并列两句,前半句主谓语后有一个分词短语,意思:"猩红的烈焰贯穿双耳,腾空而起。"后半句是简单的主谓语加介词短语,意思:"巨大的陷阱吐着火舌,吞噬了条条通路。"

第二句的语法构成为,分词短语状语＋直接引语宾语＋主谓倒装＋独立主格。先调整为我们习惯的英语形式:For I used ideas as my maps, I said, with proud beneath my brow, "We'll meet on edges, soon." 再翻译为汉语意思就不会偏差太多:"胸有脱困蓝图,虽双眉撩火,仍目光自信,我说:'分头突围,待会儿见!'"

第三句因为没有句子折叠,故意思理解偏差不太大,但这个并列句的前句是直接否定前两句,这层意思在佚名翻译中完全没有反映出,不少人看不出来。合理的翻译要么在前两句有类似"曾经"的词句,要么第三句关照前文,如:"唉,我那会儿怎么那么老朽,现在倒比那时年轻。"

解读歌词需要句读,强调的是歌词不宜逐行理解,而应先还原为句。同样需要以句为本的是对某些词的理解。你可以查字典、查典故、查歌曲作者和亲朋好友的解析,但查完之后要把拟定的词义放回原句。先得到一个语义通顺的句子,句意再放到篇章中得到一个语义连贯的片段,最后作品寓意放到作者当时思想境界中以求合乎逻辑。这解读的逻辑,一环断裂没有其后,而应返回重新解句或解词或拟义。然而,有数量不少的人喜欢就某首歌的某个词凭空联想,或引经据典,然后直接生出作品的寓意,并由此推断作者的思想境界。

谬误流传甚广的是对 The Beatles 的歌曲 *Norwegian Wood* 的歌名理解。源于日本作家村上春树的错误理解,又借用歌名做他的书名,该书又被翻译成中文且流行,导致很多人把这首歌叫作《挪威森林》。

实际上,我们只要读明白歌词的第二句,根本不需要任何查阅就可断定歌名的意思。看原文第二句:

She showed me her room, "isn't it good, Norwegian Wood?"

首先,isn't it good 中的 it 指的是什么?当然是前句中的 her room。接下来,引号中的句子是 she 说的话直接引语,那么,Norwegian Wood 的语法成分是什么?是 it 的同位语。因此,Norwegian Wood 在句中就是 her room,该理解翻译成什么不是一清二楚吗?

字典上 wood 这个词有三类基本意思,其一是木材,其二是森林,其三是木制品。村上春树取了其二,大概觉得意境好。而根据 The Beatles 歌词上下文确定是其三,木制品。木制品还可再具体化,无非木桌、木凳或木屋。

还有好事者查到 The Beatles 创作者之一 Paul McCartney 在采访中曾说

过,当时流行的一种廉价仿实木材质叫 Norwegian wood,很多廉价木制品是用它做的,歌名是出自于此。于是好事者声称:"歌名其实应该翻译成'挪威木材'"。——这种说法对吗?你得把它放回歌词原文中看能否说得通。

她向我展示房间,"怎么样,这挪威木材?"

还有人坚持:"这说得通啊! 主人公意在炫耀材质"。会有人炫耀廉价仿实木的材质吗?要炫耀也只能是"挪威木"装修的房间风格,所以还是:挪威木屋! "挪威木"固然是词的原出处,但别忘了英语中挪威木打造的东西都可以叫 Norwegian wood,而放在歌词上下文中只有一个意思,那就是"她的房间"——挪威木屋。

再来看上下文确定词义的另一个例子,The Rolling Stones 的歌 *Let It Bleed*。网上到处将其翻译成"任其流血",其实这句话是带有双关义的,只需要上下文就可以看出用意。

不同于 Norwegian Wood 出现在歌曲开始,bleed 出现在歌曲多个叙述段之后,该段原文和佚名翻译如下:

We all need someone we can feed on	我们都需要一些人用来吃
And if you want it, well you can feed on me	如果你想要,你可以吃掉我
Take my arm, take my leg	带走我的胳膊,带走我的腿
Oh, baby don't you take my head	噢,宝贝不要带走我的头
Yeah, we all need someone we can bleed on	我们都需要一些人可以为我们流血
Yeah, and if you want it, baby	如果你要它,宝贝
Well, you can bleed on me	你可以让我流血

看起来很怪,是不是理解有误得关照前文内容。初解前文可以不顾后文,但解后文必须关照前文,再解前文则必须与后文逻辑连贯。

这首歌前文中 Mick Jagger 向女友承诺:"如果你要找人做依靠,找人做梦中人,找人揩油,找我好了。"而这个女友呢? 除了提供性爱、安慰和同情之外,给他灌健康的茉莉香茶损伤他的摇滚激情,带讨厌的朋友在肮脏的地下室对他捅刀。这里的"捅刀"显然是暗喻,不是真杀,而是比喻行苟且之事。

既然捅刀不是真的,吃人就更不贴边儿了。首先,We all need someone we can feed on 应该理解成"我们都需要有这样的人,我们可以吃他的。"与前文做依靠、做梦中人并列,都表现男主人公慷慨。接下来,"如果你要,你可以吃我

的。""卸胳膊卸腿都成,只要别卸我脑袋。"这还是暗喻的说法,寓意:"伤我哪都行,别伤我心。"最后,"我们都需要可以放血的人,如果你要,尽管放我的血。"这当然不是真杀人嗜血,还是暗喻。暗喻什么?英语中 bleed 一词有"敲诈钱财"用意,恰巧"放血"在中文里也有完全相同的用法。当然换个更通俗的说法就是"宰人"。歌词理解成:我们都需要可以宰的人,那么你就宰我吧!

所以歌名 Let It Bleed 翻译成"放血吧"兼顾了英语的双关义,翻成"宰我吧"就隔了一些,但翻译成"任其流血"就没法放进上下文。

在这个例子中,理清全文内容的逻辑关系和暗喻的语气才能理解好一个关键词,理解的依据不是字典,不是权威人士透露的内幕,而是上下文的逻辑关系。上下文逻辑可以说是解读论证最重要的证据。

三、人物和情节

在网上可以找到很多歌曲作者传授创作技巧的内容,关于歌词他们的共识之一是,歌词不必是复杂完整的故事,但有一个故事情节的线索为框架会更吸引人。其实用我们前一章所学知识来解释就是,口头文化中有智者记忆和传承长篇重要文化内容,而群体除了听长篇,还包括自唱短歌。自唱既是个体记忆和引用的必须,也是群体重复分享情感的必需品。短歌可以是长篇的节选,也可以源自独立创作、演唱和分享的歌谣。之所以完整叙事或情节截取是歌曲内容之必须,是因为这始终是人类最易接受的方式,是便于记忆情感和思想的口头性语言表达方式。

因此,我们听到的好歌大多是有故事情节的,有时尽管只是一个人的独白。比如 Randy Newman 的很多歌曲内容都是主人公独白,但通过生动有趣的独白,我们不仅能察觉人物身份,也能勾勒出特定情节。推出于 1972 年的专辑 *SAIL AWAY* 的同名主题歌 *Sail Away* 前两段歌词为:

In America you get food to eat
在美国,有的是吃的
Won't have to run through the jungle and scuff up your feet
不必穿梭于丛林,磨破双脚
You just sing about Jesus and drink wine all day
整天只要歌唱耶稣,喝喝酒
It's great to be an American
做个美国人很棒

Ain't no lion or tiger, ain't no mamba snake
没有狮子老虎,没有曼巴蛇

Just the sweet watermelon and the buckwheat cake
只有甜西瓜和荞麦面蛋糕
Everybody is as happy as a man can be
人人要多高兴有多高兴
Climb aboard, little wog, sail away with me
快爬上船来,小黑鬼!和我一起航行吧!

不必交代时间地点,不必交代人物和情节,一幅奴隶贩子在非洲诱骗奴隶的画面跃然眼前。当然,确认人物身份需要相关的历史文化知识,这是个长期积累的过程,后文重点介绍的历史文化也只涉及二战后美国文化的变迁。

解读叙事或情节歌曲,涉及单个人物要识别人物身份,如果是多个人物,既要识别身份,还要理清人物之间的关系。Lemonheads 乐队于 1996 年推出的专辑 CAR BUTTON CLOTH 中有一首歌 C'Mon Daddy,歌词虽短,人物关系却挺复杂。

I feel like Steven is my father and I don't know why
But I realised it when I looked in his eyes
Feel like Steven is my daddy, and it ain't no lie
I wanna hold ya till the end of time

Didn't know I was your baby till the age of nine
Didn't know I was your babe for such a long, long time
But something inside me made me realize
Something inside me told me you were mine

这是正式版歌曲的歌词,歌中有两个人"我"和"斯蒂文"。"我"在 9 岁的时候知道"斯蒂文"是亲生父亲。看明白似乎不难,然而,这首歌还有一个较早的版本:

I feel like Steven is my father and I don't know why
But I realized when he looked my eyes
I feel like Steven is my daddy and it ain't no lie
But I wanna hold ya till the end of time

You know I was your baby since the age of nine
You know I was your baby for a long long time
But something inside me told me you weren't mine
Something inside me told me you told lies

早先版歌词与正式版看似只有微小的出入,但这微小的变化让人物、关系和故事情节完全不同。我们来对比一下两个版本的译文:

第二章　歌曲承载的文化

正式版	早先版
我感觉斯蒂文是我父亲,不知道为什么	我感觉斯蒂文是我父亲,不知道为什么
但我看他的眼睛时我意识到了	但他看我的眼神让我意识到
感觉斯蒂文是我爸爸,肯定没错	我感觉斯蒂文是我爸爸,肯定没错
我想守着你直到地老天荒	但我想守着你直到地老天荒
九岁之前我都不知道是你的孩子	你知道,从九岁起我成了你的孩子
不知道是你的孩子居然这么久	你知道,我是你孩子已经很久很久
但内心某种情结让我意识到	但内心有种感觉告诉我你不是
但内心某种情结告诉我就是你	内心有种感觉告诉我你撒谎

不知有没有看出,正式版中的两个人,在早先版变成三个:"我""斯蒂文"和"你"。人物关系呢?"我"感觉"斯蒂文"是生父,但"我"想守着"你"。第二段可以看明白"你"是"我"的养父。多了一个人物,不仅人物关系变得复杂,主人公内心对生父和养父的感情变得尤为复杂,即故事情节变得复杂得多。

说起来似乎容易,但确认主人公的具体身份并非易事。作为中国人知道美国有什么样的人,做什么样事的人,有什么心态和思想的人,是需要文化背景知识的。比如 Chuck Berry 的歌 *Roll over Beethoven* 主人公是一位给电台 DJ 写信的小孩,Randy Newman 的歌曲 *Political Science* 的主人公是个美国政客,Dire Straits 的歌曲 *Brothers in Arms* 的主人公是个死去的士兵,R. E. M. 的歌曲 *Swan, Swan, Hummingbird* 的主人公是个卖南北战争纪念品的小贩。

更复杂的是西方文化之下的人际关系,如 Paul Simon 的歌 *50 Ways to Leave Your Lover*,其中男女对话者的关系是夫妻,还是偷情者? Lou Reed 的 *Caroline Says # 2* 中虐待女人的是她丈夫吗? Garth Brooks 的 *Rodeo* 中女主角做了什么让牛仔放弃了牧人竞技? Elvis Costello 的 *All This Useless Beauty* 中美女与野兽又是什么样的人物和关系? Leonard Cohen 的 *One of Us Cannot Be Wrong* 中多男一女的关系又是怎么回事?

由于歌曲叙事简洁流畅,所以用词节约,需要特别留意才能察觉人物的关系,尤其当出现代词的时候。我们来看 Bob Dylan 创作于 1965 年的名作 *Like a Rollin' Stone* 中的一句:

You used to ride on the chrome horse with your diplomat
Who carried on his shoulder a Siamese cat
Ain't it hard when you discover that

He really wasn't where it's at

After he took from you everything he could steal

句读后能看出来是两句话：You used to ride on the chrome horse with your diplomat, who carried on his shoulder a Siamese cat. Ain't **it** hard when you discover that he really wasn't where **it**'s at after he took from you everything he could steal? 第二句中的第一个 it 指的后面的宾语从句，那么第二个呢？往前句推演，显然是那只"暹罗猫"。根据上下文这第二句要表达的意思是主人公的"外交官"朋友弃他而去，为什么却写"他不与猫同在"？原来"猫"就是主人公的代称，从前"外交官"把猫架在肩上，宠爱有加。

Bob Dylan 很善于遣词造句，将故事讲得神秘诱人，甚至将人物遮掩得含糊不清。在歌曲 *It's All Over Now, Baby Blue* 中，歌曲所针对的人物 Baby Blue 一般被理解为 Bob Dylan 的某个特指或非特指的对象，于是整首歌的寓意含糊不清，人们只能囫囵吞枣地记忆和翻唱，只言片语地套用语言。歌词第一段原文如下：

You must leave now, take what you need, you think will last

But whatever you wish to keep, you better grab it fast

Yonder stands your orphan with his gun

Crying like a fire in the sun

Look out the saints are comin' through

And it's all over now, Baby Blue

如果换个思路，将歌中的小男孩 Baby Blue 理解为 Bob Dylan 自己，过去的自己，则整首歌的零散意象都可以拼合连贯，寓意不言自明。歌曲是思想转变、创作风格转变后的 Bob Dylan 对自己的敦促：摆脱从前，轻装上阵，将那些模仿者抛在身后。

解读歌词时识别人物的难点还在于，突兀出现的人物。如 Suzanne Vega 的歌曲 *Marlene on the Wall* 前半部分说到主人公与男友关系紧张、受虐待，连自家墙上的画像人物都在嘲讽自己。歌中可以说有三个人物："我""男友"和"墙上的马琳娜"。接下来的歌词内容是：

Well I walk to your house in the afternoon

By the butcher shop with the sawdust strewn

Don't give away the goods too soon

Is what **she** might have told me

And I tried so hard to resist

When you held me in your handsome fist

第二章 歌曲承载的文化

And reminded me of the night we kissed

And of why I should be leaving

第一段大意是:"下午我去了你家,旁边是个尘封的肉店。她对我说的好像是'别太快放弃好货嘛!'"——突然出现的"她"又是谁?是"墙上的马琳娜",还是男友房中的另一个女人,还是卖肉的人?

既然歌词解读的依据是上下文,这种情况的解读方法就是,将可能的词义猜想、人物猜想和情节猜想带入上下文演绎,寻求细节和情节的逻辑一致性。也会有人物和情节联想的多重可能性,这时在语言理解没有问题的前提下,寻求故事情节最合理,戏剧性最强的猜想就是解读的方向。

人物固然是文本解读的重点,但解读情节是最终目的。有些歌确定了人物就揭示了情节,也有的歌确定了人物未必容易破解情节。Sawyer Brown 乐队在其歌曲 *All These Years* 的第一段简单的几句,就将情节交代完毕,我们看歌词原文第一段:

She likes adventure with security and more than one man can provide

She planned adventure feeling sure that he would not be home till after five

He turned on the lights and turned them off again, and said the one thing he could say

看出来发生什么事了吗?妻子出轨被丈夫撞见!三句话交代了纠结的故事情节,后面段落是道德层面的延展。这情节对于英语母语听者不是问题,可我们中国听者是需要仔细解读,对每句歌词都要保持敏感才可以看出端倪。

乡村歌曲因其以收音机为主载体,故更接近口头传播,也因而有更多叙事。叙事越多则情节变化越多,变化多则常常出乎意料。以 Sandy Knox 与 Steve Rosen 创作,Reba McEntire 演唱,推出于 1994 年的歌曲 *She Thinks His Name Was John* 为例,歌中有两个主要人物,She 和 John,情节自始至终围绕一个没有挑明的主题词展开。这对欧美听众来说也许不是问题,可中国听者往往意识不到主题是什么。如果你琢磨所有细节的趋向,其实主题非常明显。我们看歌词原文的第一部分:

She can account for all of the men in her past

Where they are now, who they married, how many kids they have

She knew their backgrounds, family and friends

A few she even talks to now and then

But there is one she can't put her fingers on
There is one who never leaves her thoughts
And she thinks his name was John

简单概括一下,内容讲的是,她交往过的男性都是知根知底的人,只有这个不同,她连名字都不清楚,好像是叫约翰。这个人让她不敢想却忘不掉。随后歌曲介绍了她与 John 盲目的偶遇,酒后一夜,然后她便去日无多,人生可悲……歌曲围绕的主题词就是:AIDS。

不是只有现代流行歌曲情节复杂,爱尔兰歌手 Percy French 创作于 1896 年的歌曲 The Mountains of Mourne,其情节曲折委婉也让人叹为观止。歌词第一段原文为:

Oh, Mary, this London's a wonderful sight
With people all working by day and by night
Sure, they don't sow potatoes, nor barley, nor wheat
But there's gangs of them digging for gold in the street
At least when I asked them that's what I was told
So I just took a hand at this digging for gold
But for all that I found there I might as well be
Where the mountains of Mourne sweep down to the sea

相信同样,对于英美听众来说情节理解并非难事,但对中国听者来说,首先要注意到这是以书写的方式展开的一首歌,讲述来伦敦讨生活的爱尔兰乡下青年给妻子的一封信。歌中每一段都有一个主人公对城市生活的误解,既可笑,又可怜。解读必须读到这些层面,才算是体会到歌曲基本层面的意义。

除了情节复杂费解,还有的歌曲情节突变之前会有较长的平实铺垫,会让听众分散注意力,忽略了关键点。比如古老的英国民歌 Lord Randall,最早有记载是 1629 年的版本,歌中是一个母亲和儿子的对话,直到第六段才出现情节突变:

Oh I fear you are poisoned, Lord Randall, my son!
I fear you are poisoned, my handsome young man!
Oh yes, I am poisoned, mother, make my bed soon
For I'm sick at the heart, and I fain wad lie down

原来儿子 Lord Randall 被人下毒! 此例要说的并不是解读难点,而是保持情节意识。别忘记既然有情节,就常常会有情节的高潮,尤其是传统的民歌。

要说人物和情节最复杂多变的歌曲,当属 Bob Dylan 创作于 1974 年的歌曲 Lily, Rosemary, and the Jack of Hearts。歌中有四个主要角色:Jack of

第二章 歌曲承载的文化

Hearts 是个情种,又是个劫匪;Big Jim 是镇上的巨富和恶霸;Lily 是剧场女演员,Jack of Hearts 的情人,也是 Big Jim 追逐的猎物;Rosemary 是 Big Jim 的妻子,也是 Jack of Hearts 的情人。歌词的大体情节是,当晚劫匪抢劫银行,Jack of Hearts 来剧场制造紧张气氛,分散注意力,因为他知道 Big Jim 每晚都来追 Lily。Big Jim 注意到 Jack of Hearts 可疑,并堵到他与 Lily 在一起。就在他要下手之时被 Rosemary 从背后打死,因为她早已受够了。Jack of Hearts 和劫匪们抢劫成功,溜之大吉,Rosemary 被判绞刑,Lily 心灰意冷,独自还乡。

传统民歌通常不会这么错综复杂,否则很难被准确记忆并流传。Bob Dylan 尽管是以创作型民歌手的身份出道,对民歌充满敬意,但他很清楚自己不可能成为传统民歌手。在 Bob Dylan 声名鹊起之后,他有了充分的资本突破传统的民歌,加入文学成分就是他主要的尝试。1974 年前后,正是 Bob Dylan 尝试在歌曲创作中加入文学叙事方式的一段时间,其间他甚至与歌曲作者兼剧作家 Jacques Levy 有过合作。

解读歌词还应注意的是,单首的歌曲有时必须放在专辑中解读,因为那张专辑可能是所谓的概念专辑,即有一个表面的或内在的线索贯穿专辑中每首歌。例如 Lou Reed 一首旋律流畅的歌曲 *Caroline Says # 2* 的情节中有女主人公受虐、不甘和嗜药等,最后"她用拳头打穿玻璃窗"的场面难免让人联想她要了结生命。可这首歌是出自 Reed 的专辑 *BERLIN*,其中不仅有 *Caroline Says # 1*,而且每首歌都是围绕一个内在概念,即 Caroline 的人生。*Caroline Says # 2* 表达的是女主人公生活出现问题的开始和她最终轻生的一部分原因,这是有内在线索的概念专辑。

The Beatles 的概念专辑 *SGT. PEPPER'S LONELY HEARTS CLUB BAND* 则是用第一首和最后一首歌作为一个乐队演出的开场白和结束曲,用这样一个表面的概念串联已有作品。这是完全原创的概念专辑,传统歌手会将民间流行的歌曲简单地归类成同主题概念专辑,如 Johnny Cash 推出于 1960 年的专辑 *RIDE THIS TRAIN* 和 1963 年的 *BLOOD, SWEAT AND TEARS*;或在传统歌曲的基础上加上几首原创歌曲连缀服务于一个传统故事的概念专辑,如 Willie Nelson 推出于 1975 年的概念专辑 *REDHEADED STRANGERS*。

许多著名的歌曲必须联系其所在的概念专辑来理解,如 Willie Nelson 唱红的歌曲 *Blue Eyes Crying in the Rain* 结合他的概念专辑 *REDHEADED STRANGERS*;Moody Blues 的著名歌曲 *Nights in White Satin* 出自他们的交响摇滚概念专辑 *DAYS OF FUTURE PASSED*;Eagles 乐队的歌曲 *Desparado* 出自同名专辑 *DESPARADO*,歌曲 *Hotel California* 和 *The Last Resort* 则出自专辑 *HOTEL CALIFORNIA* 的第一和最后一首;Pink Floyd 的短歌 *Brain Damage* 出自 *THE DARK SIDE OF THE MOON* 这张著名但较少有人意识到是概念专辑的专辑;Queen 的摇滚歌剧式歌曲 *Bohemian*

Rhapsody 出自专辑 *A NIGHT AT THE OPERA*。

自从 1966 年 Beach Boys 出版了首张原创概念专辑 *PET SOUNDS*，1967 年 The Beatles 出了更具影响的概念专辑 *SGT. PEPPER'S LONELY HEARTS CLUB BAND* 之后，几乎所有雄心勃勃的歌手和乐队都有心出自己的"SGT. PEPPER"。Who 的 *TOMMY*，Genesis 的 *THE LAMB LIES DOWN ON BROADWAY*，Rolling Stones 的 *THEIR SATANIC MAJESTIES REQUEST*，David Bowie 的 *THE RISE AND FALL OF ZIGGY STARDUST AND THE SPIDERS FROM THE MARS*，Pink Floyd 的 *THE WALL*，Jethro Tull 的 *AQUALUNG*，Emerson, Lake & Palmer 的 *PICTURES AT AN EXHIBITION*，Van Morrison 的 *ASTRAL WEEKS*，Marvin Gaye 的 *WHAT'S GOING ON*，Alan Parsons Project 的 *TALES OF MYSTERY AND IMAGINATION BY ADGAR ALLAN POE*，Elvis Costello 的 *JULIET LETTERS*，Santana 的 *SUPERNATURAL*，Tori Amos 的 *STRANGE LITTLE GIRLS*，Green Day 的 *AMERICAN IDIOT* 等，都是值得关注的著名概念专辑。

四、留白和寓意

传统歌曲语言并不追求词语本身的新奇变化，而追求将词语用得巧妙，而巧妙的用法无非是句与句之间出乎意料的衔接，合乎情理之中的逻辑。歌曲常常用留白的方式造成这种效果。

Bruce Springsteen 的名作 *Born in the USA* 讲的是越战老兵的经历，唱主人公从越南回到美国，有一段歌词原文是：

Come back home to the refinery
回到家去了炼油厂
Hiring man said："Son if it was up to me"
招工的人说："孩子，如果我能说了算"
Went down to see my V. A. man
去找退伍兵协会的人
He said："Son, don't you understand?"
他说："孩子，你还不明白？"

显然，有些话被省略了。先是招工的人说的话应该是："孩子，如果我能说了算（我就会雇用你，可惜我说了不算。）"再是退伍兵协会的人完整的话应该是："孩子，你还不明白（没有人会用你们？）"把歌词里省略的意思补全了，才能真正理解了这首歌所叙述的内容。

Leonard Cohen 在他晦涩的歌曲《著名的蓝雨衣》(*Famous Blue Raincoat*)

第二章 歌曲承载的文化

中有两段的内容被许多人理解错了。歌中叙述者 Leonard 与名叫 Jane 的女人生活在一起,但 Jane 曾经和另一个男人在一起,虽被那个男人抛弃却仍念着那个男人。歌曲是以 Leonard 给那个男人写信的形式展开的,信中有两段写道:

> And what can I tell you my brother, my killer
> What can I possibly say
> I guess that I miss you, I guess I forgive you
> I'm glad you stood in my way
>
> If you ever come by here, for Jane or for me
> Your enemy is sleeping, and his woman is free
> Yes, and thanks, for the trouble you took from her eyes
> I thought it was there for good so I never tried

头两句还好理解"我能对你说什么,我的兄弟,我的杀手?"和"我又能说什么呢?"接下来转折的意思被模糊了,所以后面的六行歌词被很多人理解成 Leonard 真的"想你,原谅你……"这是歌曲作者刻意留白,让词句模糊,连贯性模糊,让听者自己揣摩出他其实要表达的是:

> 我又能说什么呢?说我想你、原谅你,说很高兴有你挡道?
> 说你还可以来把 Jane 带走,我假装看不见?
> 说感谢你让她忧郁,而我认为那挺好?

用反问句表达的是否定的意思,用否定的意思让听者联想主人公与心爱的女人生活,而女人因心中一直装着另一个男人而生活不悦,主人公一腔怨气无处发泄。

了解了情节才能理解歌词所表达的"反话",还是理解了"反话"才能了解情节?这时的解读就类似于数学推理演绎,正推反推,没有一定的套路。推演的对还是不对,要在上下文以及更大的背景中看是否合情合理。

Steve Goodman 创作于 1976 年的歌曲 *Banana Republics* 讲到流亡危地马拉的美国人整夜买醉,然后接一句:

> Singing "Give me some words I can dance to
> And a melody that rhymes"

"给我可以跳舞的歌词,合辙押韵的旋律"——这种词语倒错是紧跟着"花钱买醉",所以很容易想到是用醉话描绘醉相。而 Kurt Cobain 于 1991 年在歌曲 *Breed* 中也用了词语倒错:

We could plant a house

We could build a tree

"我能种一幢房,我能造一棵树"却完全不是表现醉相,不是语言能力有问题,也不是"X一代"人的胡言乱语,是 Kurt Cobain 在歌中对父母(或继父母)突兀的倾诉,激起美国"X一代"人的强烈的共鸣。在此理解"反话"、理解情节,必须回到更大的背景之中寻求逻辑性。前言不搭后语,情节离奇无聊,但却能在特定的文化背景中找到逻辑性,找到寓意和感动,这是歌词解读最难的地方。

即便不需要非常特别的文化背景,有些歌曲的寓意也不那么容易提炼出来,因为常常有语言平实的歌,如果没有触动你的兴奋点,听起来就是一堆流水账。Suzanne Vega 创作于 1982 年的歌曲 *Tom's Diner* 就是这样一首歌。完整句读后的歌词是这样的:

I am sitting in the morning at the diner on the corner. I am waiting at the counter for the man to pour the coffee. And he fills it only halfway, and before I even argue, he is looking out the window at somebody coming in. "It is always nice to see you," says the man behind the counter to the woman who has come in. She is shaking her umbrella. And I look the other way as they are kissing their hellos. I'm pretending not to see them, instead I pour the milk. I open up the paper. There's a story of an actor, who had died while he was drinking. It was no one I had heard of. And I'm turning to the horoscope and looking for the funnies when I'm feeling someone watching me. And so I raise my head. There's a woman on the outside, looking inside. Does she see me? No, she does not really see me 'cause she sees her own reflection. And I'm trying not to notice that she's hitching up her skirt. And while she's straightening her stockings, her hair has gotten wet. Oh, this rain it will continue through the morning as I'm listening to the bells of the cathedral. I am thinking of your voice … and of the midnight picnic once upon a time before the rain began … I finish up my coffee. It's time to catch the train.

如果不是有同样的都市生活体验,不是对细节描写敏感,这首歌听来就是一幅平淡的早餐场景。当然,有些歌曲最好的效果是你感受得到却说不出它的寓意,尤其寓意本身侧重感性触动。这首歌表现的是城市生活中个体被忽视的渺小和孤独感,微观上是个人生活中挥之不去的阴霾,宏观上是社会文化的畸变。

传统歌曲的叙事或情节大多寓意明显,涉及复杂的智慧时就会直接叙述清楚不留猜疑,否则智慧与歌曲无法存续。例如,Child 歌谣 *Riddles Wisely Expounded*,去掉歌谣每段模式化的套词,开始是一连串问题:

第二章 歌曲承载的文化

What is greener than the grass?
有什么比青草还绿?
And what is smoother than the glass?
又有什么比玻璃还光滑?"
What is louder than a horn?
有什么比号角还响
And what is sharper than a thorn?
又有什么比荆棘更锐利?
What is deeper than the sea?
有什么比大海还深?
And what is longer than the way?
又有什么比路更长?

是不是所有有民歌的民族都有类似的歌曲? 先是一连串问题,后是一连串回答:

Envy's greener than the grass
忌妒比青草还绿
Flattery's smoother than the glass
恭维比玻璃还光滑
Rumor's louder than a horn
谣言比号角还响
Slander's sharper than a thorn
诽谤比荆棘更锐利
Regret is deeper than the sea
悔恨比大海还深
But love is longer than the way
但爱比长路更长

我们再来看传统民歌由于含蓄的表达而留下了悬念,所以在口头传统存续中出现尴尬的结果。流传于英伦三岛的民歌 *The Banks of Red Roses* 的主要情节段落歌词如下:

On the banks of red roses, my love and I sat down
在开满红玫瑰的河岸边,我的爱人和我坐下
And he's taken out his tuning-box to play his love a tune
他拿出手风琴,为爱人演奏一曲
In the middle of the tune, she sighed and she said

演奏到一半,她叹息并说道
Oh my Johnny, lovely Johnny, don't you leave me
哦,我可爱的约翰尼,你可别离我而去

Johnny met his true love and they went for a walk
约翰尼和他的真爱相约散步
He's taken out his small penknife, and it was long and sharp
他拿出自己的小折刀,又长又锋利
And he has pierced that through and through the bonnie lassie's heart
他一刀接一刀刺进可爱女孩的心
And he's left her lying there among the roses
他让她躺倒在玫瑰花丛中

这首曲调舒缓优美的歌曲,开头部分甜蜜的恋爱场面怎么就变成了残忍的杀戮?这是所有接触这首歌的人的疑惑,在真正的口头传播中这种疑问会被歌手或知情者进一步解释,可当这首歌流传到美国之后竟真的被传唱成多版本的谋杀歌曲,如 *The Banks of the Ohio* 和 *Knoxville Girl*。我们看 *The Banks of the Ohio* 一个版本的关键段落:

I asked my love to take a walk, just a little way with me
我邀我心爱的人去遛弯,跟我出去走一走
As we walked and we were talking all about our wedding day
我们一边走一边聊,谈的都是结婚那天
I took her by her pretty white hand, and let her down that bank of sand
我握起她白皙的手,让她躺在岸边的沙上
I pushed her in where she would drown
我把她推下河水深处
Lord I saw her eyes she flowed down
主啊,她沉下去时我看到她的眼睛

Returning home between 12 and 1, thinking Lord, Lord what did I've done
回到家差不多12点到1点,我心想,主啊,我都干了什么
I killed the girl I love you see because she would not marry me
你看,我杀了我爱的姑娘,只因她不肯嫁给我

根据民谣研究理论,这首歌的核心母题(即主要情节或主题)与 *The Banks of Red Roses* 似乎一致,所以它是流传继承的结果,这没有疑问。问题是它是

第二章 歌曲承载的文化

与字面的情节吻合,却与原先的歌谣寓意完全相悖。其实,在原版的英伦情歌中"刀刺"是性行为的象征性替代说法,是为规避不宜的听众群体。但在美国民歌中有刀刺,也有割喉和钝器的内容,显然也是误传了原意。The Handsome Family乐队歌手说:"在欧洲民谣中,人们钻进林子做爱,可到了美国,人们相互屠杀。"更深层的内涵也许与从美国先驱那儿继承下来的集体无意识有关,但隐晦的表达会造成误传,误传流行的结果则与误传者所处文化环境相关。

我们看1993年歌手Nick Cave对 *The Banks of Red Roses* 的个性化时代演绎,*Where the Wild Roses Grow* 的核心段落:

(女)
On the third day he took me to the river
第三天他带我来到河边
He showed me the roses and we kissed
他让我看那些玫瑰,我们接吻
And the last thing I heard was a muttered word
我最后听到的是一声低语
As he knelt above me with a rock in his fist
他跪在我身上手里攥着石块

(男)
On the last day I took her where the wild roses grow
最后一天我带她去了野玫瑰盛开的地方
She lay on the bank, the wind light as a thief
她躺在河岸上,吹着悄悄地清风
And I kissed her goodbye, said, "All beauty must die"
我与她吻别,说"一切美丽都该死"
And lent down and planted a rose between her teeth
将一支玫瑰插在了她的齿间

传统民歌手无论如何想象不出"一切美丽都该死"这种变态的杀人理由吧?这说明什么?难道时代进步,人类精神需求更丰富?

传统民歌的寓意只与民歌流传的文化环境相关,因为不能被群体文化吸收的寓意和内容会被耳闻口传自然淘汰掉。但现代流行歌曲可以保存作者本人的情趣、观念和表达手法,尽管如此,能长久深入人心的还是个性化与环境文化共鸣的作品。20世纪60年代中期Bob Dylan尝试用文学手法将传统歌曲复杂化,主要就是使歌曲的寓意个人化,自此很多歌手模仿创作寓意模糊的歌,更有

滥竽充数者用词语模糊掩饰缺乏思想和想象力。因此,在解读作品寓意之前,首先要鉴别哪些值得,哪些不值得费神解读。

我们先不看歌词寓意,看语言和情节是否精彩。精彩的故事情节或机智的语言是歌词存在之本,加上流畅的曲调或节奏,即便人们读不出寓意或原本没什么意义,它也分享语言的作用。有不少歌曲所蕴含的寓意不是轻易就可以领悟的,最浅层的就像 *The Banks of Red Roses*,它原本就是"少儿不宜"的歌。如果听者没有深层的人生领悟,不经历人生坎坷和反省,是不能领悟的。总之,有内涵的歌曲,首先语言或故事可取,对内涵的理解可遇不可求。

Bob Dylan 歌词的文学化的特征,是将传统歌曲依附故事或情节的模式,变成密集的多段情节,甚至是连情节也简化掉的密集意象拼合。无论如何密集化,精彩的语言或情节不可或缺,入得耳才有可能上得心。Bob Dylan 自然是运用此法的榜样和标准,他的作品常常有非常精彩的情节。例如,*Desolation Row* 的片段:

Cinderella, she seems so easy, "It takes one to know one," she smiles
灰姑娘好淡定,"吃一堑长一智",她笑道
And puts her hands in her back pockets, Bette Davis style
两手插在后裤兜,贝特·戴维斯的范儿
And in comes Romeo, he's moaning, "You belong to me I believe"
罗密欧走了进来,呻吟着"你肯定属于我"
And someone says, "You're in the wrong place my friend. You better leave"
有人说"你来错地儿了,朋友。最好赶紧走"
And the only sound that's left after the ambulances go
救护车走后万籁俱寂,只听得见
Is Cinderella sweeping up on Desolation Row
灰姑娘的扫地声,她在清扫荒街僻巷

再如歌曲 *Highway 61 Revisited* 的开头:

Oh God said to Abraham, kill me a son
哦,上帝对亚伯拉汉姆说"为我杀个儿子。"
Abe says, man, you must be putting me on
亚伯说"天哪,你肯定在逗我!"
God say, no. Abe say, what?
上帝说"不。"亚伯说"什么?"
God say, you can do what you want Abe, but
上帝说"随你便,亚伯,但是

第二章　歌曲承载的文化

The next time you see me comin' you better run
下次看到我来,你最好抓紧"
Well Abe says, where do you want this killing done?
于是亚伯说"那你要牺牲发生在何处?"
God says, out on highway 61
上帝说"就在61号公路上"

这样精彩的情节片段和简洁的语言,会令人印象深刻,很容易记住并套用在日常用语中。就算没有寓意——多半是我们还没有参透其寓意——歌曲重要的功效已然实现。

加拿大诗人 Leonard Cohen 于20世纪60年代后期步入歌坛,炼句和描绘的能力使他更善于描写密集拼合的故事情节。歌曲 *Hallelujah* 中直接拼合故事的情节如下:

Your faith was strong but you needed proof
你强烈的忠贞有待证明
You saw her bathing on the roof
你看到她在屋顶沐浴
Her beauty in the moonlight overthrew you
月光中她的美艳征服了你
She tied you to a kitchen chair
她将你困在厨房座椅上
She broke your throne, and she cut your hair
她打翻你的王座,剪掉你的头发
And from your lips she drew the Hallelujah
她从你嘴里索要到哈利路亚

尽管 Leonard Cohen 使用了文学的意象铺陈,但所有意象还是指向统一的主题或寓意:理智与情欲的抗争。

许多 Bob Dylan 之后的歌手受其启发,从自己的解读线索中模仿 Bob Dylan 塑造人物和措置情节,但要写出让听众认可的歌曲,在情节的统一性上都无法越过传统的雷池一步:人物再乱,情节再不连贯,都系于一个主题。

John Lennon 和 Paul McCartney 在认定了 Bob Dylan 的不凡之后,创作了不少人物和情节迷离的作品,如 *Penny Lane* 的片段:

Penny Lane there is a barber showing photographs
潘尼路的理发师陈设着照片

Of every head he's had the pleasure to have known
各种他曾有幸知道的发型
And all the people that come and go
所有来来往往的人
Stop and say hello
驻足并问候

On the corner is a banker with a motorcar
在街角有个银行家开着车
The little children laugh at him behind his back
小孩都跟在他后面笑
And the banker never wears a mack
那个银行家从不穿雨衣
In the pouring rain
即使大雨瓢泼
Very strange
太怪了

尽管歌中描述的情节画面凌乱,但 *Penny Lane* 与 Bob Dylan 的 *Desolation Row* 一样可以想象成描述了童年记忆,可以说是寓意明确的。至于更确定的理性寓意,则留给富于想象力的 20 世纪 60 年代美国青年们去发挥。

爱尔兰歌手 Van Morrison 的歌曲 *Madame George* 也用断断续续的叙述方式:

Down on Cyprus Avenue
就在塞浦路斯路
With a childlike vision leaping into view
一个童话般的场面映入眼帘
Clicking, clacking of the high heeled shoe
咯嘀咯哒的高跟鞋声
Ford and Fitzroy, Madame George
福特、菲茨罗伊、乔伊女士
Marching with the soldier boy behind
后面跟了个兵娃子
He's much older with hat on drinking wine
他戴了帽子喝了酒看着成熟多了

但因为内容似乎讲的是愣头小伙与年长女性的隐秘恋情,所以充满诱惑力。
Joni Mitchell 的歌曲 *Coyote* 片段:

第二章　歌曲承载的文化

No regrets, coyote
无怨无悔,土狼
We just come from such different sets of circumstance
我们来自如此不同的环境
I'm up all night in the studios and you're up early on your ranch
我一整晚在工作,而你清晨还在牧场
You'll be brushing out a brood mare's tail while the sun is ascending
当旭日东升,你将放弃盯梢母马一家
And I'll just be getting home with my reel-to-reel
而我也要回家了,带着一卷卷带子
The next thing I know
接下来的事就是
That coyote's at my door
土狼来到我门前
He pins me in the corner and he won't take "No!"
他将我逼在角落,他不让步
He drags me out on the dance floor and we're dancing close and slow
他将我拽入舞池,我俩舞得亲密且缓慢

这首歌曲情节错乱,无非是一个搭车客与野狼的场景切换、重叠。这还算不上现代主义的写法,因为自始至终歌曲散发出女主人公对想象中男性魅力的赞叹之情。

英国歌手 Elvis Costello 的歌曲常常寓意模糊,部分原因是他审美情趣独特,部分也许是题材敏感,但你只要关注其语言表达和情节,就会发现它其实还是传统叙事的方式。

She said "You never visit the countryside"
她说"你从没去过乡下"
"So I've made you a country to order"
"所以我让你体验一下农家乐"
She put up a little tent in the bedroom
她在卧室支起个小帐篷
Crickets played on a tape-recorder
录音机播放着蟋蟀鸣声
The ceiling was festooned with phosphorous stars
屋顶上嵌满荧光的星星

歌曲实际上写的是一出戏剧的场面,还是他自己想象中的情节,已经不重要,因为它本身情节生动,人物之间涌动着丰富的情感。

Bruce Springsteen 出道之初用他理解的 Bob Dylan 叙事方式写过好几首歌,如歌曲 *Blinded by the Light* 中的段落:

Madman drummers bummers and Indians in the summer with a teenage diplomat
夏季里,疯子鼓手浪人和印第安人携少年外交官
In the dumps with the mumps as the adolescent pumps his way into his hat
垃圾场患腮腺炎的小子使劲才能戴上帽子
With a boulder on my shoulder, feelin' kinda older, I tripped the merry-go-round
肩扛大石头,感觉有点老,我坐上了旋转木马

另一个来自英国的 Bob Dylan 仰慕者 Mark Knopfler,在他初期的作品中也仿此叙事方式,如歌曲 *Sultans of Swing* 片段:

You check out Guitar George, he knows all that fancy chords
你听吉他乔治,他会各种花哨和弦
But it's strictly rhythm he doesn't want to make it cry or sing
但他节奏规矩,他不想如泣如诉
Yes then an old guitar is all he can afford
也因他只玩得起老吉他
When he gets up under the lights to play his thing
当他登台表演时
And Harry doesn't mind if he doesn't make the scene
他取代了哈里,但哈里不在乎
He's got a daytime job, he's doing quite well
他白天有活,干得相当好
He can play the honky tonk like anything
他酒吧音乐玩得很娴熟
Saving it up for Friday night
在周五晚场他有戏
With the Sultans
和苏丹们
With the Sultans of Swing
和摇摆乐苏丹一伙

第二章　歌曲承载的文化

两人共同模仿的是 Bob Dylan 使用象征符号来标记歌中的角色。不过两人都用在描绘初出江湖的自己和乐队的演出活动而已,同样仿自 Bob Dylan 的技法,Robbie Robertson 用在 The Band 乐队的歌曲 *The Weight* 创作当中,寓意了时代文化则使之成为传世杰作。

20 世纪 70 年代初,现代主义开始正式进入流行歌曲,除了歌曲的名字和少数的旋律片段还有回溯的价值,并没有真正深入人心的杰作。我们还是从情节和寓意的角度,分析一首所谓现代主义摇滚的作品,感受一下其不同点。被称为现代主义摇滚开山之作的是 Led Zeppelin 的 *Stairway to Heaven*,我们来看歌词原文片段:

There's a lady who's sure all that glitters is gold
And she's buying a stairway to heaven
When she gets there she knows, if the stores are all closed
With a word she can get what she came for
Ooh, ooh, and she's buying a stairway to heaven

There's a sign on the wall but she wants to be sure
'Cause you know sometimes words have two meanings
In a tree by the brook, there's a songbird who sings
Sometimes all of our thoughts are misgiven
Ooh, it makes me wonder
Ooh, it makes me wonder …

这首看起来莫名其妙的歌曲,其实是基于一件乏味无聊的琐事。1971 年,Jimmy Page 在苏格兰小镇 Loch Ness 买下英国哲学家 Aleister Crowley 的旧居——一座城堡。可是该城堡的所有权非常乱,其中有个女人有权在该城堡做木工活,而她要在园子里修一幢三层高的楼,这就是歌曲的现实素材。如果正常写,既乏味无聊,也毫无意义,而改用现代主义文学手法,将流水账碎化,再零星重构,就得到一件玄妙的"皇帝新装"——谁也不懂,谁也不敢说自己不懂。

主题句 she is buying a stairway to heaven 对应建楼,收集原木料对应 all the glitters is gold 一句,用五金店不开门为借口拖延施工对应 When she gets there she knows, if the stores are all closed,词作者 Jimmy 设法让该店开门对应 With a word she can get what she came for,Jimmy 的吉他房墙上写着"任何人不得入内"对应 There's a sign on the wall but she wants to …,因为工人擅入 Jimmy 十分愤怒,坐在一棵树上唱歌宣泄,对应 In a tree by the brook, there's a songbird who sings。

判别歌曲价值的最根本办法,是设想把歌曲放在口头传播中,判断它是否能

存续,存续的价值所在何处。一首歌如果语言平淡、情节无趣、没有主题和寓意,更谈不上与社会现实和感受共鸣,那它就是劣作。尽管它可能在现代主义文化的包装下,时不时体现一下商业价值,它的旋律可能会体现一下音乐性,但这掩饰不了它在语言和思想上的乏善可陈。1982年一位电视制作人竟用倒着播放歌曲解读出"撒旦崇拜"之类的词句:

　　Here's to my sweet Satan, the one
　　whose little path would make me sad, whose power is Satan
　　He will give those with him 666
　　There was a little toolshed where he made us suffer, sad Satan

　　正着写,倒着听,反着解读……包装在现代主义外衣下的作品却味同嚼蜡,匪夷所思。

　　Bob Dylan尽管尝试过现代主义的各种手段,动机和效果却完全不同。他的动机一开始是为掩饰"危险思想",而后是为"拓展思想",这些与时代文化产生强烈的共鸣,所以本质上他的歌还是有传统的内核。很多人将Bob Dylan的作品解读为现代主义作品,才误导了大量失败的现代主义音乐试验,更导致人们习惯了将自己无法理解的作品归类为个性和无主题的感性刺激,而不再用心品悟弦外之音,感受时代文化的危机。也正是因为Bob Dylan被长期束诸文学高阁,甚至能呼应政府的种族和战争论调,这才使他的作品终获诺贝尔文学奖。

五、深层背景

　　歌曲解读当然也有捷径,著名的英文歌曲几乎都能在网上找到相应的解读,比如wikipedia,songfacts和songmeanings等网站。建议英文歌曲的解读只读英文网站的参考资料,这样能避免中间翻译和个性化演绎的不可靠性。不过大多数网站的解读不能尽如人意,它们的重点往往是词语典故的出处,大多不涉及句读和情节,可能是因为这些对英美听众没必要;也不涉及系统性知识,应该是限于篇幅,或文化背景是基于共识而没必要详述。"英文歌曲与文化"这门课和这本书恰恰针对的是这些未涉及的文本解读方法和相关系统性知识的阐释。

　　解读流行歌曲需要的系统性知识,是围绕现代流行音乐产生、发展和演变的社会文化背景,重点是现代美国历史。因为无论是从录音传播技术、商业化体系和产出量,还是从风格多元时尚、内涵丰富深刻来看,美国流行音乐工业及相关文化的影响都远大于欧洲国家。

　　值得注意的是,我们通常看到的流行歌曲史,其实大多讲的是流行音乐产业发展史,技术产生、唱片公司出现、歌手出现、歌曲录制和销售、排行榜成绩……

第二章　歌曲承载的文化

诸如此类,很少以歌曲内容及所涉历史文化为线索,从下层人的角度叙述历史。事实上,整个西方的历史观是建立在物质主义标准之上的,财富代表了进步,财富分配决定政体。只有流行歌曲内容谱写的历史是下层视角的历史,是民众感受的历史。大众饥饿贫苦的时候听到的是强烈的愤怒,大众温饱富足时同样能听到愤怒,而且更强烈。这说明什么?说明财富与大众的感受不是正向关系,财富不是流行歌曲书写历史的标准。

换一个角度,我们都知道西方主流媒体是被权贵操控的,这样的媒体书写历史难免隐瞒造假,扭曲标准和方法,而这样的历史教育注定引导偏执和愚昧。1963年12月13日,Bob Dylan在接受Tom Paine奖的致谢词中说道:

我读过历史书,我没看到有历史书谈及人们的感受,我只看到关于历史的事实。我看到人们是如何认识事物的,但我从没看到任何人对事物的感受,只有苍白的事实。了解历史对我没有任何帮助。

在另一次接受采访时他说:"流行歌曲是唯一描绘时代情感的艺术形式,而且只在广播和录音里,那儿才是人们流连的地方。不在书本里,不在舞台上,不在画廊里。所有那些艺术谈及的内容都待在书架上,它们不会让任何人愉悦。"记者说:"可眼前的事实是,读书、看戏和参观画廊的人比以往任何时候都多,你不认为这与你的说法不符吗?"Bob Dylan回道:"统计得到的是数量,而不是质量。那些感觉乏味透顶的人也被统计在数量之中。"

也就是说,Bob Dylan认识到流行歌曲史是大众感受的历史。这样的历史,事实可能不完整,数据可能不准确,因果关系可能不清晰,但它是更真实普遍的,是未受少数人操控的历史。从这个角度解读歌曲,不仅其寓意需要在文化背景中解读,文化背景还需要放在变化的历史进程中解读,放在全人类共同智慧之中解读。

认识到人类共同的智慧是最朴素而深刻的智慧,就能理解为什么Bob Dylan可能比我们更理解《易经》,而我们可能比很多西方人更了解Bob Dylan。1974年9月他在纽约录制的歌曲 Idiot Wind 中有这样一段歌词:

I threw the I Ching yesterday
昨天我用《易经》算了一卦
Said there might be some thunder at the well
卦上说井边会现惊雷
Peace and quiet's been avoiding me
和平与安宁一直躲着我
For so long it seems like living hell
这么久生活就像活地狱

早在 1965 年的一次采访中 Bob Dylan 就说到过《易经》：

> 哲学并不能带给我所不知的东西，在这个国家，真正包罗万象的秘籍被隐匿了。它是一种古老的中国哲学和信仰……有这么一本书叫《易经》。我不是要推荐它，也不是要讲它，但它是迄今唯一准得出奇的东西，不仅对我。所有人都该知道它。它除了是部值得信奉的书之外，还是非常美妙的诗歌。

这次采访登在《滚石》杂志上出版后，引发了《易经》英译版的热销，令当时濒临关门的 Bollingen 出版公司起死回生。也许从专家学者的角度，Bob Dylan 对《易经》的理解和使用是浅薄的，但反过来考虑，西方文化中最有价值的不是那些附着于财富的高雅玄妙的东西，更不是有违人伦的行为举止，而是能在东方文化中找到共鸣的人类智慧。发生在美国 20 世纪 60 年代的反文化运动是一次真正的东西方文化的智慧探索运动，它反叛的是现代西方文化观念，认同的是朴素的下层文化和东方文化理念。20 世纪 60 年代的流行音乐是反文化运动思想的重要载体，Bob Dylan 是其代表人物。站在 20 世纪 60 年代西方青年的角度解读并实践传统的东方文化，或是站在今天中国知识分子的角度解读 20 世纪 60 年代的英文流行歌曲，也许更能提纲挈领，切中本质。因此，在西方文化背景中解读歌曲寓意也许是我们的劣势，但在反文化运动的文化背景中解读歌曲寓意，却是我们的优势。

在解读英文歌曲中用到中国文化的情况仍属罕见，但两种文化共鸣的实质是什么？是下层文化的共鸣。东西文化差异化最大的是上流高雅文化，大同小异的是下层低俗文化，而流行歌曲表达的是下层文化和低俗情趣。Muddy Waters 的歌 *Rollin' Stone* 在课堂上就曾招致非议，那段歌词原文是这样的：

I went to my baby's house
我去了我的宝贝家
and I sat down oh, on her steps
我坐在她的台阶上
She said, "Now, come on in now, Muddy
她说"快进来，马蒂"
You know, my husband just now left"
"知道吗？我丈夫刚走"

这首歌的内容讲的是出轨偷情，这不是道德败坏吗？在白人社会，在我们的社会，这毫无疑问是道德败坏，可这是黑人的故事。你只要能想象奴隶和半奴隶身份的美国黑人的生存状况，就能理解那套道德体系不适用于他们。也许这就是这首歌真正的意义。

第二章　歌曲承载的文化

险些成为 The Rolling Stones 乐队的主歌手，而后成为 Manfred Mann 乐队主唱的 Paul Jones，回忆当年接触黑人布鲁斯的感受时说："看看那些人恐怖的遭遇，天哪，我要站在他们那一边。"20世纪60年代初许多英国青少年为了感受到布鲁斯的奥妙，将自己的立场潜移默化地调整到黑人的立场上，他们对黑人民权运动以及对抗种族主义的惨烈斗争了如指掌。"站在他们一边"成了那一代人认定的生活意义。了解到这些才能体会到，像 The Rolling Stones，Eric Clapton，John Mayall 等作品中真正的魅力是源于黑人，与战后一代下层人受压迫感受相共鸣。尽管时过境迁，不少歌手已名利双收，完全不再身处社会下层，但其对布鲁斯音乐和生活的下层情趣依然丰富，这是他们魅力持久的重要因素。The Rolling Stones 在歌曲 *Dead Flowers* 中唱道：

> When you're sitting there in your silk upholstered chair
> 你正坐在丝绸包的椅子中
> Talkin' to some rich friends that you know
> 与你的阔朋友交谈
> I hope you won't see me in my ragged company
> 希望你没看到我和破衣烂衫者一道
> Well, you know I could never be alone
> 你也知道，我永远不会孤单
>
> Take me down, little Susie, take me down
> 损我吧，小苏西，你尽管损我
> I know you think you're the queen of the underground
> 我知道你自认为是地下皇后
> And you can send me dead flowers every morning
> 你可以每天早晨送我死花
> Send me dead flowers by the mail
> 邮递给我死花
> Send me dead flowers to my wedding
> 在我的婚礼上送我死花
> And I won't forget to put roses on your grave
> 而我不会忘记到你的坟头上献玫瑰

The Rolling Stones 这种不分对象、不分方式地奚落高雅情趣始终是感性的，有时是有害无益的，但他们把自己当成黑人，站在那个立场说话做事，所以他们的歌曲始终有种超越感性的、莫名的魅力。

我们这门课和这本教材归结的立场、观点和方法非常简单，但是扭转我们自

幼培养的"雅趣"是很难的事。

Bob Dylan 在 1965 年歌曲 *From A Buick 6* 中是这样描绘"理想的女人"的：

I got this graveyard woman, ya know she keeps my kids
我有个守墓的女人，知道吗，她收容我的孩子
But my soulful mama, you know she keeps me hid
但我在天上的妈妈，你知道吗，她还庇护着我
She's a junkyard angel and she always brings me bread
她是个垃圾场的天使，她一直供我吃供我喝
Well if I go down dyin' you know she bound to put a blanket on my bed
如果我快死了，知道吗，她肯定为我铺床
Well when the pipeline gets broken and uh lost on the river bridge
当管线破裂并消失在桥上
I'm all cracked up on the highway and in the water's edge
我在河边高速路上惨烈地撞了车
She comes down the throughway ready to sew me up with thread
她抄便道赶来要拿线把我缝合
Well if I go down dyin' you know she bound to put a blanket on my bed
如果我快死了，知道吗，她肯定为我铺床
Well she don't make me nervous, she don't talk to much
那她不会让我紧张，她不会多说
She walks like Bo Diddley and she don't need no crutch
她走路像波·迪德里，她不需要拐杖
She keeps this Four-ten all loaded with lead
她有一把 4-10 手枪，装满了铅弹
Well if I go down dyin' you know she bound to put a blanket on my bed
如果我快死了，你知道吗，她肯定为我铺床

这首歌曲描绘的是不同于中产阶层审美观念，就像鲁迅先生说的：

自然"喜怒哀乐，人之情也"，然而穷人绝无开交易所折本的懊恼，煤油大王哪会知道北京捡煤渣老婆子身受的酸辛，饥区的灾民，大约总不去种兰花，像阔的人老太爷一样，贾府上的焦大，也不爱林妹妹的。

在衣食无忧的生活和小资生活情调中长大的人，嘴上不说心里也想不通焦大为什么不爱林妹妹，因为他们连性和爱都分辨不清。即便概念清楚，他们也认为可爱是有阶级属性的，但觉得黑人女孩浑圆的身体和厚厚的嘴唇可爱，对于其

第二章　歌曲承载的文化

他肤色人种这也是非常难的事。而 Bob Dylan 在赞美黑人女歌手 Bernice Johnnson 时是这样描绘的：

Ramona, come closer, shut softly your watery eyes
罗梦娜，靠近点，轻合你水汪汪的双眼
……
Your cracked country lips I still wish to kiss
你裂口的村姑唇我依然想吻
As to be by the strength of your skin
每一次当我贴近你强韧的肌肤
Your magnetic movements still capture the minutes I'm in
你神奇的举止仍吸引我久久注目

Bob Dylan 的审美观不同于我们，也不同于他本该归属的 20 世纪 50 和 60 年代白人中产阶层的情趣。Bob Dylan 的婚姻始于一位年长离异带女儿的女人，他与 John Lennon，Paul McCartney，Eric Clapton，Keith Richard，Leonard Cohen 和 Paul Simon 等人都有着类似的婚史。

想要解读这些人的作品而不理解他们的思想境界，就会曲解作品。不能与作者的真实审美情趣共鸣，演绎具体作品的寓意则注定会跑偏。

至此，我们可以得出这样的结论，解读歌曲在词句上达成共识可以实现，共识层面的寓意和感受也可以企及，但涉及不同阶层的三观和审美情趣，人与人的认识会有天壤之别，非一时就能解决重构历史、再造三观之类的共识。

解读英文歌曲毫无疑问会拓宽认识视野，通过大量的分析练习，必将增强辨析不同文化和不同阶层观点的能力。

美国现代流行音乐的崛起

在我们研究的范畴里,流行音乐现象更多是语言现象,或文化传承现象,而不是纯感性的音乐现象。

传媒文化的起点,即现代流行音乐的起点,是录音技术的产生。它始于19世纪末,即留声机发明并投入商用的时期。据称,第一台留声机(phonograph)是1877年由托马斯·爱迪生发明的,但留声机做为录制音乐的商品销售,已到了1890年前后。此后播放胶木唱片的唱机发明,自1900年起逐渐取代了留声机,成为流行音乐的主要载体。不久电子管收音机发明并普及,流行音乐又以另外的形式和内容流行起来。

随着技术不断发展变化,相应的社会机制和适合的内容也一直处于探索适应阶段。应当说,技术发展到真正惠及大众历经了50多年,直到便宜的半导体收音机普及,而新载体找到最适合的内容则又过了近10年。

传媒时代前50年的重点在于围绕技术的文化探索,除了了解拉格泰姆、爵士乐、布鲁斯、乡村音乐和民谣音乐等形式的出现和发展变化,认识作为背景的商业活动与政治经济活动同样至关重要。

一、拉格泰姆

录音技术的出现显然有助于人们接受新奇而相对复杂的音乐,有助于人们喜欢的音乐迅速流行起来。人们很快发现适合录音技术且大众喜欢的音乐并不是古典音乐,而是沿袭欧洲民间音乐风格谱写的流行歌曲。其中最为引人注目的一首歌,是 Charles K. Harris 创作于1891年的 *After the Ball*。仅仅一年的时间,这首歌的活页乐谱销量就超过了200万。

歌的内容是一个老人给孩子讲自己为什么孤身一人。因为在舞会上他看到爱人吻了另一个男子,于是怒不可遏,与爱人分手。歌中是这样描绘的:

Down fell the glass, pet, broken, that's all
酒杯碎了,孩子,还能怎样
Just as my heart was after the ball
就像我的心在舞会之后

老人当年在舞会后分手,且不听爱人解释,直到数年后她去世,他才得知自己误解了她,悔恨让他终身不娶。

第三章　美国现代流行音乐的崛起

After the Ball 这首以小冲突叙事方式下的关于爱情悲欢离合的歌曲，几乎奠定了美国商业流行歌曲，甚至好莱坞电影的基本题材和叙事模式。歌曲的音乐风格是沿用传统欧洲音乐，典型的 3/4 拍华尔兹，与传统民歌单一的一部曲（AAA）曲式不同的是，它使用了典型的叙事段加重复段（Verse-chorus）的二部曲式。这种相对复杂的曲式之所以能流行，显然是借助留声机的结果。尽管购买活页乐谱的人未必家家都有留声机，但书店或留声机销售店等肯定有宣传性播放，购买者多半在购买之前就已经听懂、喜欢并基本学会，活页乐谱是用来帮助他们记得更准，唱给更多人听的。

尽管 *After the Ball* 在叙事和曲式上有特色，但它最大的影响既不是歌词表达，也不是音乐，而是它的经济效应。正是在1892年，音乐出版商纷纷云集纽约市，雇用歌曲作者批量创作流行歌曲，逐渐建立起一套生产、制作、出版、发行和分成的体系。1914年，出版商为了保护自己在新市场上跑马圈地得来的利益，成立了美国作曲家、作家和出版者协会（American Society of Composers, Authors and Publishers）。

然而真正带给出版商滚滚财源的，既不是古典音乐，也不是类似欧洲民歌的流行歌曲，而是一种文化融合的产物：拉格泰姆（ragtime）音乐。它是借助录音技术流行的全新音乐形式，也是第一种美国的本土音乐。

拉格泰姆音乐源于密西西比河流域下层娱乐场所，老板不肯花钱雇用完整的乐队伴舞，而只雇一位钢琴手催生出这种音乐。为了弄出足够大的动静，这些钢琴手会在键盘高音部用右手砸出持续而更响亮的节奏，用左手弹奏简单的变奏旋律。许多"砸击手"当时名闻遐迩并随巡回演出团四处演奏，这种简单粗犷的风格吸引了纽约的娱乐音乐和出版商，他们开始用乐谱和录音记录这种钢琴曲。第一部印制出版的拉格泰姆作品是黑人钢琴手 Ernest Hogan 写的一首歌曲，名为 *All Coons Look Alike to Me*。歌曲内容讲的是情人与别人跑了，但歌中沿用白人对黑人的歧视性称呼，比如 coon（浣熊），显然是为取悦白人听众。这让 Hogan 本人后来也追悔莫及，但谁能想到这首歌借助录音技术传播地如此广泛持久。

在黑人拉格泰姆的钢琴手中最具影响的，是被称为"拉格泰姆之王"的 Scott Joplin。Joplin 大约出生于1868年，他在母亲打工的白人家里学会了基本的钢琴技法，后在一位白人音乐教师的帮助下学习欧洲古典音乐。1891年他开始跟随巡回演出团四处巡演，1895年他在纽约演出引起出版商的兴趣，之后出版了大量的钢琴曲，录音并教有钱的白人弹琴。他最著名的作品是1899年出版的拉格泰姆钢琴作品专辑 *The Maple Leaf Rag*，这张唱片在之后30年当中销量超过150万。

源于黑人钢琴手的拉格泰姆音乐充斥下层演出场所，影响了从小生活在多元文化混合社区的犹太裔孩子。这些孩子长大后赶上了录音技术带来的"流行

歌曲创作出版热",他们创作的东欧音乐与拉格泰姆的混合音乐带来了真正的拉格泰姆狂潮。Irving Berlin 和 George Gershwin 便是这些犹太裔作曲家中的代表人物。

Irving Berlin 于 1888 年出生在沙皇俄国,4 岁时随全家移民美国,落脚在纽约下东区。Irving Berlin 8 岁便开始在街头卖报。为了挣更多的钱,14 岁起他开始在人群聚集的场所唱歌,学会了很多下层流传的歌,也学会了讨巧识趣的各种表演技巧。18 岁,Irving Berlin 终于在唐人街的一家餐馆成为招待兼歌手。从未学过钢琴的 Irving Berlin 在收工后会坐在钢琴前自己摸索。1911 年,他创作了名利双收的歌曲 *Alexander's Ragtime Band*。

拉格泰姆音乐被称为现代美国音乐、摩天大楼音乐、年轻人的音乐,歌曲 *Alexander's Ragtime Band* 则是拉格泰姆的冲锋号。歌的内容没有特别,就是吆喝人们来欣赏亚历山大的拉格泰姆乐队演出,而特别之处就在于,它的吆喝带来了人们从未经历过的传媒文化的爆炸式流行,以及流行歌曲对文化的冲击。不仅 Irving Berlin 与他身份相似的歌曲作者的作品,原本火爆的 Scott Joplin 等黑人乐手的作品,以及最初拉格泰姆伴奏的 cakewalk 舞蹈,也从下层扩散到各娱乐场所。这让习惯了"高雅"文化的人们开始歇斯底里地声讨黑人音乐的低俗,同时谴责犹太人为了挣钱把"丛林音乐"带给青少年。有报纸甚至称:"他们采访的医生认为拉格泰姆的砸击切分音节奏会使人分神,影响年轻人的中枢神经系统,引诱白人妇女堕落。"

这是美国现代流行音乐史上低俗黑人音乐第一次流行引发社会"伦理"的冲突,几乎一模一样的冲突出现在 20 年代爵士乐崛起和 50 年代摇滚乐崛起之时,而每一次文化冲突中,商业所起的作用都是积极的:什么也阻挡不了挣钱。在纽约市毗邻百老汇所在的 27 街,音乐出版商扎堆在 28 街租赁写字间,他们大量雇佣的歌曲作者像公司职员一样,每天来到写歌的格档里,砸击着钢琴,搜肠刮肚,源源不断地"产出"歌曲。有记者戏称这儿为"叮乓巷"(Tin Pan Alley),意思是说这里叮叮当当的钢琴砸击声不绝于耳。"叮乓巷"既是指纽约市 28 街西段,又是拉格泰姆音乐风格的别称,还指垄断出版的纽约音乐商。

Irving Berlin 一曲成名之后创作了大量脍炙人口的流行歌曲。1914 年开始,他为百老汇音乐剧创作音乐,20 世纪 30 年代起为好莱坞电影写歌。1918 年第一次世界大战期间,Irving Berlin 创作了爱国歌曲 *God Bless America*,1938 年,二战的烽火在欧洲燃起,Irving Berlin 修改了这首歌,被女歌手 Kate Smith 演唱而深入人心。至今这首歌在重要场合都被当作美国国歌的替代曲演唱。二战期间他还创作了电影 *HOLIDAY INN* 的两首插曲,其中 *White Christmas* 成了经典的圣诞歌曲。Irving Berlin 一直活到 101 岁,一生创作了约 1500 首歌曲,他从赤贫阶级奋斗成为百万富翁,尽管不是出生在美国,他却是

第三章　美国现代流行音乐的崛起

忠诚的爱国者。他可以被描绘成一个追求美国梦的榜样,但他最有价值的是他的作品。

据说,Irving Berlin 强迫自己每天写一首歌,且有完整的歌词和音乐。他说他不相信什么灵感,相反最好的作品都是被迫的结果。他曾问自己的音乐家朋友 Victor Herbert,自己要不要去学音乐创作理论,Victor Herbert 说:"你有歌词和音乐的天分,学理论会有些帮助,但会毁了你的风格。"他采纳了朋友的建议,从未学音乐理论,他专门雇佣音乐秘书为他的创作记谱、加和弦。Irving Berlin 弹钢琴只会升 F 调,也就是只弹钢琴的黑键,为了创作其他调性的歌曲他使用键盘可移动的变调钢琴,那些后来专门在百老汇剧院等高雅场所和好莱坞电影中演唱的歌曲,就是这么创作出来的。

Irving Berlin 说:"是歌词让歌曲成功,当然曲调使之隽永。"——颇有点"诗言志,歌永言"的意味。

与 Irving Berlin 同样来自犹太移民家庭的 George Gershiwin 于 1898 年在纽约出生。10 岁的时候,George Gershiwin 因为听到朋友拉提琴突然对音乐产生了兴趣,家里为他哥哥 Ira 买的钢琴成了他的最爱。1912 年,为了生计 George Gershiwin 开始与哥哥合作谱写流行的拉格泰姆风格歌曲。1919 年,George Gershiwin 与词作者 Irving Caesar 合作的歌曲 *Swanee*,被选入音乐剧 *SINBAD*,由歌手 Al Jolsan 演唱而大获成功。该剧虽然是部没有多少内容的滑稽剧,但它却让涂黑脸演唱的 Al Jolsan 大放光彩。

白人涂黑脸扮演黑人表演歌舞的巡回演出(minstrel show)兴起于 19 世纪初,其中黑人角色往往是愚蠢可憎、滑稽可笑的。1828 年,一位白人涂脸模仿残疾黑人歌舞,并把这个角色叫作 Jim Crow,黑人又得到一个被歧视的代称。但显然这种滑稽角色很受欢迎,所以在巡回演出中越来越多,直到最后被真正的黑人演员替代。Al Jolsan 在立陶宛曾是一位牧师,像所有第一代美国犹太移民一样,能得到一份工作是最重要的,扮演他们鄙视的人是为了进入他们仰视的社会圈子。

1935 年,George Gershwin 为音乐剧 *PORGY AND BESS* 创作了完整的音乐,其中 George Gershwin 作曲、DuBose Heyward 作词的一首歌 *Summertime* 成为经典。这首歌中,George Gershwin 的音乐非常机智地捕捉了黑人布鲁斯的味道,这在白人研究黑人音乐的初期非常难能可贵,与音乐相配,DuBose Heyward 写的歌词居然也非常有黑人英语的味道。开始段歌词如下:

Summertime, and the livin' is easy
夏日,生活安逸
Fish are jumpin' and the cotton is high
鱼跃出水面,棉花已长高

Oh, your daddy's rich and your ma is good-lookin'
你爹有钱,你妈漂亮
So hush little baby, don't you cry
噢噢,小乖乖,你别哭

这首歌的内容不过是普通人的生活,但可能是因为剧作里下层人爱恨情仇故事的强化,加之浑然一体的音乐,使这首主题歌脱颖而出,至今仍广受称道。据称,80多年以来,这首歌的翻唱版本多达3300种。

不过,George Gershiwin 志不在此,他的理想是成为古典音乐家。因此在歌曲创作为他赢得资本和稳定的家庭之后,他把更多的精力放在为整部音乐剧作曲以及为好莱坞电影配乐。1924年,他吸收了黑人音乐元素创作的古典音乐作品《蓝色狂想曲》(*Rhapsody in Blue*),使他成为古典音乐界里程碑式的人物。他为美国本土音乐找到了方向,为爵士乐成为"高雅"音乐起到了至关重要的作用。

拉格泰姆的盈利模式当然不仅仅是活页乐谱销售,随着技术演进唱机和唱片销售,以及电子管收音机出现之后电台的广告盈利模式,都是推动音乐商业化的动力和决定音乐特点的重要因素。但流行音乐在20世纪前20年里最重要的盈利模式还是销售乐谱和剧场演出。

纽约市的剧场演出始于1750年,是演出欧洲古典音乐和话剧等形式。1840年,来自弗吉尼亚的巡回演出团带来了涂脸演出,纽约的演出场所开始阶层分化,上层人喜欢看来自欧洲的高雅演出,中层人则喜欢看滑稽的涂脸歌舞表演,下层人则只能在聚会上看杂耍和歌舞表演。Bob Dylan 回忆儿时马戏团造访家乡时说:

马戏团来来往往,游乐场里有大棚演出,他们还吆喝:"看两头马嘞!看人脸鸡喽!还有两性人!"比这可粗俗多了。你还能看到人们涂黑脸,乔治·华盛顿涂黑脸,拿破仑也涂黑脸,就像莎士比亚剧里的怪事一样。这些事在当时毫无意义。那些人还身兼数职,我就看到操作摩天轮的人还涂着脸演出。

Bob Dylan 之所以说在当时毫无意义,是因为没有人会去考虑低俗艺术有意义,但他本人后来从中悟出很多寓意,并在许多歌中通过描绘马戏团面试图传递其中的寓意,比如歌曲 *Desolation Row* 和 *The Ballad of a Thin Man*。

纽约的剧场艺术也一样,随着传媒技术的进步和社会认知的变迁,先是涂脸的滑稽剧入侵高雅演出场所,到了20世纪60年代,杂耍演出场所的歌手也频繁在纽约卡耐基音乐厅和伦敦阿尔伯特音乐厅等高雅场所出演。1898年第一场由黑人替代涂脸白人的歌舞剧开演,同年,第一场拉格泰姆风格的歌舞剧上演,自此"叮乓巷"创作的音乐剧就主宰了纽约百老汇街的剧场演出。

第三章 美国现代流行音乐的崛起

1927 年由 Jerome Kern 作曲，Oscar Hammerstein II 作词，改编自 Edma Ferber 同名小说的音乐剧 *SHOW BOAT* 上演。不同于以往装疯卖傻的滑稽剧，它开创了题材和叙事严肃性的剧目。尽管故事的主线还是白人的情爱与误解，但小说原作者显然带着由衷的关切描述了作为配角的黑人，并站在他们的角度诠释社会和人生。这在作为主题音乐和背景描绘的歌曲 *Ol' Man River*（《老人河》）中得到了充分的表现。歌曲是一位黑人纤夫和搬运工 Joe 劳作间歇的抱怨和愿望。歌中唱道：

Dere's an ol' man called de Mississippi
有个老人名叫密西西比
Dat's de ol' man dat I'd like to be!
那是我想成为的老人
What does he care if de world's got troubles?
天下不太平，他关心吗？
What does he care if de land ain't free?
世道没自由，他在意吗？

Ol' man river, dat ol' man river
老人河，那条老人河
He mus' know sumpin' but don't say nuthin'
他一定知道什么，但什么也不说
He jes' keeps rollin', he keeps on rollin' along
他只是奔流，他只是奔流不息

Joe 羡慕睿智而沉默、永生的密西西比河。他面对白人的压迫选择与同伴们一样，像大河一样默默地忍受。

Ah gits weary an' sick of tryin'
我已疲惫，不想抗争
Ah'm tired of livin', an' scared of dyin'
厌倦活着，却又怕死
But ol' man river, he jes' keeps rolling' along
但老人河，他只是奔流不息

歌曲因为反映出黑人遭受剥削压迫的内容受到左翼政党和黑人认同，但其中逆来顺受和贪生怕死的描绘令一些黑人不快。在 1936 年的电影 *SHOW BOAT* 中扮演 Joe，演唱 *Ol' Man River* 出名的黑人男低音歌手 Paul Robeson，在 1938 年之后所有的演唱中对歌词作了较大的变化。其中非常大的改变包括：

There's an ol' man called the Mississippi
有个老人名叫密西西比
That's the ol' man I don't like to be…
我可不想成为那个老人……

But I keeps laffin', instead of cryin'
但我保持乐观，而不哭泣
I must keep fightin' until I'm dyin'
我必须坚持抗争直到死去
And Ol' Man River, he'll just keeps rollin' along
但老人河，他只是奔流不息

其中 fightin' 在推出的录音版中又改为 livin'，而 Paul Robeson 在现场演出中，尤其二战后民权运动兴起时，一直唱的是 fightin'。因为其反抗压迫的精神，中国在 20 世纪 60 年代表达支持美国黑人民权运动时，经常推荐这首歌。Paul Robeson 的改动版歌词，是原歌词作者 Hammerstein 亲自参与改动的。他的另一部著名作品是与作曲家 Richard Rogers 合作、1959 年推出的音乐剧 *THE SOUND OF MUSIC*（《音乐之声》）。1965 年推出电影版，并在改革开放时期被介绍到中国，影响广泛。值得注意的是，在介绍流行音乐史时，如果词曲作者非同一人，词作者往往被淡化，没有关于他们的历史线索跟踪。比如与 George Gershvin 合作创作歌曲 *Swanee* 的词作者 Irving Caesar，他在 1924 年与作曲家 Vincent Youmans 合作创作过音乐剧 *NO, NO, NANETTE*，其中的歌曲 *Tea for Two* 在 1950 年因同名电影而登顶排行榜。

拉格泰姆音乐是始于黑人钢琴手的演奏风格以及它最初伴奏的 cakewalk 舞步节奏，因而其节奏可能不再时尚，但对以钢琴创作的歌曲作者和以钢琴为伴奏乐器的歌手来说，拉格泰姆已成为最基本的手段。在摇滚乐早期的歌手 Fats Domino、Little Richard 和 Jerry Lee Lewis 等的演唱中可以明显看到砸击钢琴的拉格泰姆奏法，再后来如 Randy Newman 和 Billy Joel 等歌曲作者的创作中也充满拉格泰姆的因素。

随着爵士乐在 20 世纪 20 年代的流行，人们对黑人音乐的研究愈发深入，纯粹的拉格泰姆风格在流行音乐中逐渐被替代。然而，借助拉格泰姆流行而崛起的录音产业在 20 世纪 20 年代迅速繁荣。从 1921 年起，美国每年的录音产品销量都会超过 1 亿件，这些产品大多是"叮呤巷"出版的，但销售收入的大户已经由出版公司转为唱片公司。现在有百年历史的唱片公司都成立于这个时期，比如 1924 年 MCA(Music Corporation of America)录音公司成立，1926 年通用电气成立的 RCA(Radio Corporation of America)，1928 年有 47 家电台加盟的 CBS

第三章　美国现代流行音乐的崛起

(Columbia Broadcasting System)成立。1929年制作古典音乐的Decca在英国成立,RCA收购了热销的Victor留声机。1931年Gramophone公司和英国的CBS分支合并成立了EMI(Electrical and Muscial Industries),它在伦敦的Abbey街建成了当时世界上最大的录音室。

唱片公司作为商业力量对流行音乐风格的变化,对歌曲内容和歌手的影响,甚至对社会文化和政治的影响都是流行音乐史所介绍的重点内容。录音产业利益最大化的综合影响是复杂多变的,从拉格泰姆音乐出现开始,这种影响就一直伴随着流行音乐。

二、爵士乐

1917年,来自新奥尔的白人乐队The Original Dixieland Jazz Band,将他们模仿黑人所谓摇摆(swing)风格的音乐录制在留声机上,录音在欧美产生了强烈的反响,自此南方爵士(Dixieland jazz)成了这种新奥尔良音乐风格的名字。爵士乐虽是因白人演奏而流行的风格,但它的起源和精髓还是下层黑人。

爵士乐与拉格泰姆的起源时间相近,性质相同,因为背景都是南北战争后,黑人进入娱乐圈,其音乐本质上都是黑人口耳相传的非洲音乐记忆。拉格泰姆成型于黑人乐手漂泊的密西西比河上下流域,是下层娱乐场所黑人钢琴手的演奏方式,而爵士乐成型于路易斯安那州新奥尔良市,最初是以黑人管乐队的形式出现。这显然与当地法国移民聚居有较多关系,它与新奥尔良文化与美国其他地区的风格迥异。最初黑人是靠在葬礼上吹管乐谋生,类似中国红白喜事上吹唢呐的,后来酒吧等娱乐场所也渐渐接受了他们哗众取宠的表演。就是在那里,白人乐队"偷"了他们的音乐,并给它取名叫爵士乐。

爵士乐与拉格泰姆一样,本质的内涵是黑人音乐,其显著特点是:布鲁斯音阶、应答式结构,多节奏聚合和即兴变化。爵士乐与白人熟悉的拉格泰姆的明显区别是即兴变化。它源于工作需要,不论是做葬礼的行进乐队,还是酒吧伴奏都有演奏较长时间的需要,而黑人乐手大多不识谱不能照章办事,只能重复演奏短歌,每次重复变换主奏乐手,由主奏乐手在其他乐手默契伴奏下即兴演奏变化的旋律、节奏和小节数。这种即兴的变化每次演出都完全不同,每次都是一次新的创作,这对参与的音乐人和熟悉音乐的听众可以说是魅力无穷。

尽管爵士乐兴起于新奥尔良,得名于纽约,但其兴盛的地方却是20世纪20年代的芝加哥。1914年7月28日欧洲爆发第一次世界大战,美国在为战争双方提供军需两年多之后,于1917年4月参战,1918年11月11日战争结束。随后1920年1月2日美国通过了禁酒令,持续了将近13年,禁止私造贩卖酒精类饮品。这严重打击了下层娱乐圈,尚未被白人上流社会接受的爵士乐手们无以为业,大多另谋生路。然而,在密西西比河北端的城市芝加哥,其地理环境为酒

水走私提供了便利,这造就了 20 世纪 20 年代芝加哥黑帮盛行,娱乐业一片繁荣的景象。出色的爵士乐手们便纷纷乘船赶往芝加哥。他们先是在舞厅伴奏让有酒买醉的舞者们着魔,而后吸引了追逐纸醉金迷的记者们来撰文渲染爵士乐的魅力,发泄被禁酒令压抑的情绪。

1918 年,来自加州洛杉矶的白人管弦乐队 Paul Whiteman,首先利用爵士乐获得了商业成功,并成为 20 世纪 20 年代最火的所谓"热爵士"乐队。1924 年,是他们率先演奏了 Gershwin 的管弦乐作品《蓝色狂想曲》,他们开始在全美国和欧洲巡回演出,开始录制唱片。白人乐队的商业成功启发了黑人组建自己的乐队,其中最有名的当属 1927 年成立于纽约且经营至今的 Duke Ellington 爵士乐队。

值得注意的是,爵士乐最初的盈利模式是酒吧和剧场,他们不需要歌手,偶尔需要人声伴奏也都是由乐器演奏者兼顾。可当 Paul Whiteman 与唱片公司签约出唱片时,唱片公司要求乐队作品有歌词,有专门的主歌手。1926 年 Paul Whiteman 雇用的白人歌手 Bing Crosby,逐渐在乐队中出尽风头,并成为独唱歌手而使爵士乐队沦为伴奏的配角。20 世纪 20 年代后期至 40 年代初,也就是大萧条时期,他成了商业上最成功的歌手。由于录音和扩音技术的改进,不仅录制唱片和为收音机电台演唱时需要使用麦克风,在现场演出中也开始广泛使用麦克风,这使得歌手们不必像从前那样放开嗓子喊唱,而只需要低吟浅唱。重要的不再是嗓门,而是嗓音的表现力,用以表现歌曲内容当中蕴含的情感,Crosby 便是最早成功转型的所谓"低吟歌手"(crooner)。

1926 年,Paul Whiteman 乐队前往芝加哥演出,Paul Whiteman 带 Crosby 去看在爵士乐界早已大名鼎鼎的黑人乐手 Louis Armstrong 的表演,两人一见如故,Crosby 很快让 Louis Armstrong 出现在他的演出中和电影中。当穿着燕尾服的黑人开始出现在高雅演出场所和电影中时,保守势力和媒体又一次开始大惊小怪,但 Louis Armstrong 以其高超的演奏和演唱技艺征服了音乐娱乐界,音乐家坚持玩爵士音乐并且持续盈利,逐渐征服了音乐商和媒体。

爵士乐是一种文化混合的艺术,首先需要听众对新奇的黑人音乐的自由性有感觉,包括音阶、节奏和即兴变奏的自由,这种感觉对白人音乐家是很有难度的。反过来,黑人音乐家有能欣赏布鲁斯,未必有能调动和牵引听众情绪的感觉。而 Louis Armstrong 是少有的熟悉两种音乐文化的乐手,当他开始即兴变奏时,白人黑人音乐家都会对他的变化感到惊诧,并从中大受启发。

1901 年 8 月,Louis Armstrong 生长于新奥尔良的黑人聚居区,自幼父亲弃家出走,12 岁时他被送进了黑人教养院。在那儿的管乐队中,他开始吹小号并学习了和声知识,几年之后从教养院出来,Louis Armstrong 被新奥尔良最著名的爵士乐队 King Oliver's Creole Jazz Band 相中,成为乐队的二号小号手,因为

第三章　美国现代流行音乐的崛起

头号小号手是 King Oliver 本人。Louis Armstrong 的技艺在密西西比河一艘汽船上的 Fate Marable 乐队中得到历练和拓展,1919 年他作为 King Oliver's Creole Jazz Band 的头号小号手北上芝加哥发展。很快 Louis Armstrong 声名鹊起,与 King Oliver's Creole Jazz Band 的合作又使他和声的处理技术炉火纯青。他开创了在乐队演奏当中强调乐手即兴独奏的风格,更多个性化的、激动人心的演奏使爵士乐发生了重大的变化。在 Louis Armstrong 录制的大量音乐当中,即兴变奏在爵士乐中完全超越了其修饰旋律的作用。

进入 20 世纪 20 年代,随着战争的结束,无线电广播开始投入商业使用,尤其是白人乐队的演奏提升了爵士乐的认同程度,Bing Crosby 也极大地拓展了听众,Louis Armstrong 也开始在表演中演唱。传统的爵士乐中人声只是被当作变奏"乐器"的一种,尽管人们很在意唱的音准、技巧、个性和功力等,却不屑于等同简单的流行歌曲。Louis Armstrong 则不同,即便没有展现其嗓音和唱功的简单歌曲,经他演唱后也听上去有爵士乐的感觉,同时又将歌词内容渲染得格外生动,令人印象深刻。比如,白人作曲家 Hoagy Carmichael 与 Mitchell Parish 于 1929 年填词,成为爵士年代经典的歌曲 *Stardust*,翻唱录制的人成千上万,可一经 Louis Armstrong 沙哑、慵懒的嗓音翻唱录制之后,听过的人脑海里便只剩下他的声音。

Sometimes I wonder why I spend the lonely night
有时我也好奇为什么能独自渡过一整夜
Oh baby, oh I know
噢,宝贝,我知道了
Dreaming of a song, the melody haunts my reverie
梦到一首歌,那袭扰我梦的旋律
And I am once again with you when our love was new
梦见与你重逢,爱重新来过
Always each kiss an inspiration
每一吻仍让人激动
But that was long ago
但那早已成往事
Now my consolation is in the stardust of a song
此刻我的慰藉来自歌的星尘
Besides the garden wall, when stars are bright
院墙边,群星皎洁
You are in my arms
你在我怀中

The nightingale tells his fairytale
夜莺讲着他的童话故事
Of paradise, where roses grew
在天堂里,玫瑰盛开
Though I dream in vain
尽管这是我的一枕黄粱梦
In my heart it will remain
可它会驻留我的内心
My stardust melody
我的星尘旋律
The memory of love's refrain
爱的重唱记忆

在 Louis Armstrong 的演唱中,尽管没有整段的变奏变唱,但为将旋律处理得有爵士的"悠扬感"(swing),歌词有添加,有省略和含糊,整首歌仍将爵士乐的即兴变化表现得淋漓尽致。在中国也颇为流行的歌曲,如 *Hello Dolly* 和 *What a Wonderful World*,听过 Louis Armstrong 的演唱,你就几乎想不起别人是怎么唱的。

Louis Armstrong 天衣无缝的节奏感将歌唱提高到了艺术的境界,有人甚至认为是他为后来的爵士歌手设定了标准,即在即兴演唱时,不仅可以改变旋律和词句,还可以加入无意义的声音。连他沙哑的嗓音都成了其他歌手羡慕和被公众审美情趣接受的一种特色。

爵士演唱始终分化成两类,一类用歌声丰富音乐,表现爵士乐的艺术性,一类用歌声渲染内容,表达黑人感受到的痛苦;以女歌手为例,前者的代表人物是 Ella Fitzgerald,后者就是 Billie Holiday。1915 年 4 月 Billie Holiday 生于费城,自幼被父亲遗弃,母亲不足 20 岁生下了她,作为黑人、穷人、女人、儿童,几乎再找不到出身比她更底层的了。1929 年 5 月,纽约警察突击检查哈勒姆曲的妓院,年仅 14 岁的 Billie Holiday 竟与母亲一同被捕。出狱后,Billie Holiday 与邻居搭伙在纽约下层娱乐场所唱歌,在一次顶替演唱时被唱片制作人 John Hammond 发现。1933 年底,年仅 18 岁的 Billie Holiday 有机会与 Benny Goodman 乐队合作录制了两首歌,其中一首销量不错。1934 年末,Billie Holiday 在纽约著名的黑人演出场所阿波罗剧场演出后名噪一时。不过她听起来慵懒松弛且略慢于节拍的演唱风格,还是更适合通过唱片显现其深沉的魅力。John Hammond,就是后来发现 Bob Dylan 的伯乐制作人说:"Billie Holiday 的演唱几乎改变了我的欣赏口味和音乐历程,因为她是我遇到的能像爵士天才一样唱出即兴变化的第一个小姑娘。"John Hammond 将 Billie Holiday 与 Louis Armstrong 相提并论,认为她对歌词内容的感悟远远超出她的年龄。

第三章　美国现代流行音乐的崛起

　　Billie Holiday 的音乐能力的确源于 Louis Armstrong，源于她多年听 Louis Armstrong 和布鲁斯女歌手 Bessie Smith 的录音，而她对歌词内容的领悟力则源于她本人悲惨的生活经历。1939 年初，Billie Holiday 录制了歌曲 *Strange Fruit*，让她成为不可替代的爵士女歌手。歌中唱道：

Southern trees bear strange fruit
南方的树挂着奇异的果实
Blood on the leaves and blood at the root
树叶上有血，树根也有血
Black bodies swinging in the southern breeze
黑色的躯干在南方的微风中摇曳
Strange fruit hanging from the poplar trees
奇异的果实挂在白杨树上

Pastoral scene of the gallant south
美丽的南方，宁静的景色
The bulging eyes and the twisted mouth
突兀的眼，扭曲的口
Scent of magnolias, sweet and fresh
玉兰的清香，甜美新鲜
Then the sudden smell of burning flesh
间或传来皮肉烧焦的气味

Here is the fruit for the crows to pluck
这只果实任乌鸦啄食
For the rain to gather, for the wind to suck
任雨淋，任风吹
For the sun to rot, for the trees to drop
任烈日灼晒，被树干抛弃
Here is a strange and bitter crop
这是一只奇异的苦果

　　歌曲描绘的是杂志上的一张照片，照片上是美国南方乡民正在"欣赏"挂在树上的"奇异的果实"，而这"果实"是未经审判就被吊死在树上的两个黑人的尸体。这首歌是纽约的犹太裔中学教师 Abel Meeropol 于 1937 年看到照片后创作的，最初是一首诗，Abel Meeropol 在找人为其谱曲无果的情况下，自己为之谱曲。1939 年，这首歌被介绍给 Billie Holiday，她在怕被报复的恐惧和又强烈共鸣的悲愤时演唱了该歌曲，据说她唱罢很长时间内演出厅里一片寂静。

Billie Holiday 一直被舆论称为爵士歌手,但在她自己的描述中,她唱的都是布鲁斯歌曲。这看似区别不大其实涉及深刻的文化观念。

拉格泰姆音乐和爵士乐都是源于黑人布鲁斯音乐,并有着取悦白人的音乐风格。听众是白人这一点非常重要,无论是犹太作曲家、黑人音乐家、白人古典音乐的元素、黑人布鲁斯音乐的元素,目的最终还是为了迎合白人听众猎奇的心理。在种族歧视猖獗的文化背景中,这种白人审美心理注定是扭曲的。拉格泰姆和爵士乐可以被描绘成文化融合的艺术,但归根结底它既不是白人音乐,也不是黑人音乐,只不过是两种音乐在特定文化下,以金钱的目的产生的碰撞。从黑人的角度来看,为了生存而改变自己的音乐无可厚非,而站在白人的立场上,"去粗取精"后黑人音乐才有价值的观念,其实是傲慢无知的。

黑人企业家、作家 George W. Lee 表达曾说:"爵士乐是一种风格,布鲁斯是一种音乐。"

三、布鲁斯

简单来说,布鲁斯就是美国黑人的民歌。因此,布鲁斯并非纯粹的非洲音乐,从使用的乐器,到歌词的语言、叙事方式、道德观都深受白人音乐和文化的影响。甚至这种音乐定名为布鲁斯(blues),也是白人出版商所为。布鲁斯是非洲黑人音乐在美国文化环境中生长出的"奇异果实",但它也许是最接近其根源的黑人音乐,因为它是唯一一种下层黑人演唱给自己的音乐,是离美国上流价值观和审美情趣最远的音乐形式。即便是 20 世纪 60 年代英国白人青少年使布鲁斯崛起,也不像拉格泰姆和爵士乐是迎合白人中上阶层的音乐。

据考证,布鲁斯源头主要是在西非,即当年美国黑奴主要的来源地。尽管 18 世纪中叶非洲人使用的乐器与 20 世纪美国布鲁斯先驱使用的乐器完全不同,但至今西非国家的口头歌唱中布鲁斯的特征仍清晰可辨。而这种相较全世界其他民族独一无二的特征,其音乐主要表现的就是自由的音阶、节奏和便于即兴创作的基本曲式。

非洲音乐在美国的渊源,当然要追溯到奴隶贩运。在那些被剥夺了一切的非洲黑奴身上,仅存的除了身体特征之外,也许就剩下音乐特征了。1970 年,牙买加歌手 Brent Dowe 和 Trevor McNaughton 在其创作的歌曲 *Rivers of Babylon* 中,对此有生动的描绘:

By the rivers of Babylon, there we sat down
我们坐在阿巴比伦河畔
Yeah, we wept, when we remembered Zion …
是啊,我们落泪,想起故乡……

第三章 美国现代流行音乐的崛起

They carried us away in captivity requiring of us a song
他们绑走我们,并要我们唱歌
Now how shall we sing the LORD's song in a strange land?
异国他乡,我们怎么唱得出我主之歌?

Let the words of my mouth, and the meditation of my heart
让口中的词句和心中的冥想
be acceptable in thy sight ...
与眼前之景交融……

歌曲像是一段简明的黑人音乐史叙事,它解释了黑人音乐为什么听起来忧郁(blue),为什么不完全像非洲故乡的音乐。而歌曲本身又反映出奴隶后裔们忘记祖先的语言,而使用英语的事实,叙事典故均出自《圣经》。歌曲最后一句说的"与眼前之景交融",就是与文化环境交融,借用白人文化的内涵。

黑人被带到美洲几百年来,遗忘了故乡的语言文化,只有音乐的基因顽强地存续下来,直到20世纪初被录音技术记录下来,才得以被其他人种逐渐认识和接受。1896年,名为 *Hart Wand's Dallas Blues* 的歌曲是最早被记录并印制成活页乐谱出版的布鲁斯歌曲。1920年,黑人女歌手 Mamie Smith 顶包演唱歌曲 *Crazy Blues* 大受欢迎,单曲唱片销量超过百万。她录制的是第一首布鲁斯歌曲,这使出版它的 Okeh 唱片公司老板 Ralph Peer 致力于唱片销售的商业模式以及之后常年的民间寻宝活动。Mamie Smith 的商业成功还导致另一位黑人女歌手 Bessie Smith 脱颖而出,她演唱的 *Saint Louis Blues* 成为早期商业布鲁斯的经典。严格来讲,两位 Smith 演唱的都不是真正的布鲁斯,而是混合了拉格泰姆和爵士乐因素的流行歌曲。也就是说,真正的布鲁斯或者说真正黑人音乐的特质,在当时并未被白人主流社会接受。不过号称布鲁斯的歌曲流行引发的商业民间音乐淘宝热却是意义非凡的,不少音乐出版商或爱好者开始在南方为有名的黑人民歌手录制唱片,有的则来到小城镇,以比赛的方式发掘音乐天才。20世纪20年代中后期,美国人唱片公司(ARC),欧肯唱片(Okeh Records)和派拉蒙唱片(Paramount Records)开始录制黑人布鲁斯民歌手的作品,早期的歌手很多是盲人,如 Blind Lemon Jefferson, Blind Willie Johnson, Blind Blake, Blind Willie McTell 和 Blind Boy Fuller 等。这些民歌手和其作品虽没有大范围流行,但在田纳西州的孟菲斯和伊利诺伊州的芝加哥等地形成一定气候,布鲁斯歌手有了扎堆演唱的地方。其中密西西比州活跃的布鲁斯歌手形成了内容丰富,又讲究吉他技艺的风格,该风格被视为密西西比三角洲布鲁斯风格的最高成就,成为20世纪60年代布鲁斯真正崛起的原动力。歌手 Charley Patton, Son

House，Robert Johnson 和 Muddy Waters 等在 20 世纪 30 年代的录音，成为英国青少年模仿崇拜的布鲁斯经典样本。

Charley Patton 在 1929 年录制的歌曲 *High Water Everywhere* 是三角洲布鲁斯最初歌曲的模式，歌曲讲述的是发生在 1927 年的密西西比河大洪水。歌中唱道：

> Backwater done rose at Sumner, drove poor Charley down the line
> 萨姆纳县壅水河暴涨，将可怜的查理赶跑
> Lord, I'll tell the world the water, done crept through this town…
> 天哪，我要告诉世界，河水漫过了全城……
>
> Lord, the whole round country, man, is overflowed
> 天哪，所有的庄稼地，都被水淹了
> You know I can't stay here, I'll go where it's high, boy
> 你知道我不能停留于此，我要去地势高处
> I would go to the hilly country, but, they got me barred…
> 我要去山地，可被他们给拦下来了……
>
> Backwater at Blytheville, backed up all around
> 壅水河在布莱斯维尔涨势不减
> It was fifty families and children come to sink and drown…
> 50 个家庭和孩子落水溺亡……
>
> Oh, I can hear, Lord, Lord, water upon my door
> 哦，我听得见，天哪，河水堵了我家门
> I couldn't get no boats there, Marion City gone down…
> 在那儿我没船，马里昂城被吞噬……
>
> Oh, Lordy, women and men drown
> 哦，主啊，男人女人都淹死了
> I couldn't see nobody home and was no one to be found
> 在家乡看不到也找不到一个人了

以上歌词是对两部分叙述段歌词的摘录，很多表述接近的段是铺陈主人公曾逃往的地方，Leland, Greenville, Rosedale, Vicksburg, Stovall, Tallahatchie, 如此，等等。这种铺赋式表达是典型的民歌口头性叙事方式，地名及细节显然可长可短可替换，可作即兴变化，写出来会觉得啰嗦，可唱出来既可用来拉近本地听众，还可调节听众的胃口。Charley Patton 被认为是三角洲布鲁斯歌手讲究吉他技巧的初始者，可即便与同时期的 Robert Johnson 比起来，其重点都不是吉他技

第三章　美国现代流行音乐的崛起

巧而是歌词内容。Charley Patton等歌手所针对的听众,是大量从奴隶变为佃农,仍困于南方农田的黑人,他们喜欢的歌曲是有大段叙事内容的。

与Charley Patton交往甚密的歌手Son House,他的吉他弹奏也有自己的独特风格,但Son House显然也更注重歌词的类型,而且他的歌中常常渗透伦理寓意,这与他做牧师多年有关。从Son House最有名的歌曲 Death Letter 中,可以体会到黑人布鲁斯歌手全无雕饰的特点:

I got a letter this mornin', how do you reckon it read?
今早我收到一封信,你猜怎么写的?
It said, "Hurry, hurry, yeah, your love is dead"
上面写"快点,快点吧,你的爱人死了"
I got a letter this mornin', I say how do you reckon it read?
今早我收到一封信,你猜是怎么写的?
You know, it said, "Hurry, hurry, how come the gal you love is dead?"
知道吗,上面写"快点,快点吧,为何你爱的女孩死了?"
So, I grabbed up my suitcase, and took off down the road
于是,我抓起衣箱,立马就上了路
When I got there she was layin' on a coolin' board
当我赶到时,她已躺在陈尸板上
I grabbed up my suitcase, and I said and I took off down the road
我抓起衣箱,立马就上了路
I said, but when I got there she was already layin' on a coolin' board
可当我赶到时,她已躺在陈尸板上

一般在介绍布鲁斯历史的纪录片中都是节选这首歌的前两段,无论从他吉他弹奏的特点、嗓音特点,还是歌词叙事的冲击力,这些放到现代传媒载体里都恰到好处,可实际上这首歌后面还有十多段,那是当时听众喜爱的。所谓精湛的吉他技艺,其实是歌手之间竞技的需要,也是白人听众,尤其是20世纪60年代英国青少年的品评标准。即便被后世推崇的Robert Johnson,他所到之处也是演唱当时当地最流行的歌曲。1936年11月和1937年6月Robert Johnson两度去往得克萨斯州圣安东尼奥录唱片,在唱片中却是清一色的新作品。Robert Johnson深谙现场表演和录音的区别,尽管总共只录了41首歌曲,其中有几首歌是录了2种不同版本,实际是29首歌曲,但就是这些歌让他在20世纪60年代及之后的白人文化当中享有三角洲布鲁斯之王的盛誉。

Robert Johnson生于密西西比州的海兹勒赫斯特,生日是1911年5月8日。1929年Son House等布鲁斯歌手在罗宾逊维尔演出时见过Robert

Johnson,说他只是个口琴吹得还不错的小伙儿,吉他弹得一塌糊涂。不久 Robert Johnson 离开,他将从 Charley Patton 和 Son House,以及之后从 Ike Zinnerman 那儿学来的技巧融会贯通、演练成熟。等他再遇到 Son House 和其他布鲁斯高手的时候,他的吉他弹奏让所有人自叹不如,也因此盛传 Robert Johnson 在十字路口(61 号和 49 号公路在密西西比州克拉克斯戴尔的交叉路口)将灵魂卖给魔鬼,换取精湛的吉他技艺。

尽管与 Charley Patton 和 Son House 生于同时代,Robert Johnson 似乎代表了歌曲从口头向录音时代的转变。他在现场演出时会翻唱传统歌曲和其他歌手的歌,但录音时他只录有原创内涵的作品,歌曲结构仍是传统的三句布鲁斯和多叙述段,可与传统布鲁斯相比,段数明显减少,耐人寻味的部分明显增多,尤其是吉他弹奏的部分。Robert Johnson 会根据歌曲内容和情绪的需要选择伴奏指法和速率,他的滑棒指奏法和扫弦法(被称为布鲁斯钢琴指法和布鲁斯竖琴指法)不再只是用来伴奏歌词和曲调,而是充满欣赏性。以歌曲 *Crossroad Blues* 为例,吉他听起来像是与歌手演唱的对话,而歌词却只描绘了一个十字路口的场面。

> I went to the crossroad, fell down on my knees
> 我去了十字路口,我双膝跪地
> I went to the crossroad, fell down on my knees
> 我去了十字路口,我双膝跪地
> Asked the Lord above "Have mercy, now save poor Bob, if you please"
> 我求天上的主"开恩哪,求您拯救可怜的鲍勃"

接下来还是一句启、二句承、三句转合(或只有合)的叙述段,内容大致是:我来到十字路口求搭车,没人理我;我在十字路口从早到晚,灵魂沉沦;告诉我朋友 Willie Brown 写下了十字路布鲁斯音乐;我来到十字路口四下张望,我痛苦是因为没有心爱的女人。尽管歌曲语言表达仍因质朴和跳跃而有意义,但其语言携带的内涵减少,音乐的赏玩性增加,几乎成了现代流行歌曲作为音乐产品所追求的标配模式:新颖的配乐、不错的旋律、一个抒情的场面和真挚的词句。

Love in Vain 是 Robert Johnson 一首歌词内容更紧凑的歌曲,所表达的情感和表达方式,吉他伴奏的渲染程度等,都很吻合现代流行歌曲鉴赏口味。或者说,是 Robert Johnson 的歌曲参与影响了现代流行歌曲的鉴赏口味。体会一下,歌词中句句椎心的黑人布鲁斯叙事的语言特点:

> I followed her to the station with a suitcase in my hand
> 我跟着她去了车站,一只衣箱提在手里
> And I followed her to the station with a suitcase in my hand
> 我跟着她去了车站,一只衣箱提在手里

第三章 美国现代流行音乐的崛起

Well, it's hard to tell, it's hard to tell when all your love's in vain
真是难以言表,难以言表,当你所有的爱已成空
All my love's in vain
我所有的爱已成空

When the train rolled up to the station, I looked her in the eye
当列车缓缓驶入车站,我望着她的眼睛
When the train rolled up to the station, and I looked her in the eye
当列车缓缓驶入车站,我望着她的眼睛
Well, I was lonesome, I felt so lonesome, and I could not help but cry
我真感到很孤单,很孤单,我竟忍不住哭了
All my love's in vain
我所有的爱已成空

这首歌还是三句布鲁斯的结构,只不过在每段最后,重复第三句结尾词句和乐句。布鲁斯音乐真正的活力是它的变化,尾句重复是变化的一种,所以讨论布鲁斯标准版是 12 小结还是 16 小结完全没有意义。

1938 年,哥伦比亚唱片公司的制作人 John Hammond,就是前述签约 Billie Holiday,后述 20 世纪 50 年代签约 Pete Seeger,20 世纪 60 年代签约 Bob Dylan 的制作人,听到了 Robert Johnson 于 1936 和 1937 年录制的歌曲,便派人前去邀请他参加在纽约卡耐基音乐厅举办的音乐会。可到达密西西比州格林伍德才得知,Robert Johnson 刚刚去世,而且据传是在格林伍德不远的一个酒吧被人毒死的。

像 20 世纪 20 年代爵士乐手北上芝加哥一样,20 世纪 40 年代布鲁斯歌手开始涌向芝加哥,最重要的原因是这里一直需要新奇的音乐。但与 20 世纪 20 年代不同,20 世纪 40 至 50 年代的娱乐形式更趋于大众化,而不是高雅艺术化。大萧条时期流行音乐相关的技术进步始终没有停下脚步,1931 年电吉他被发明,下层黑人乐手迅速接受了电吉他并研究实践,电声布鲁斯或叫芝加哥布鲁斯的风格应运而生。在芝加哥城北,Leonard Chess 和 Phil Chess 成立了一个旨在向白人听众推荐黑人音乐的唱片公司——Chess,它主要推介的就是新兴的电声布鲁斯。最初推出的歌手包括:Muddy Waters, Howlin' Wolf, Little Walter, Willie Dixon, Sonny Boy Williamson 等。

而 Muddy Waters 可以说是最具传奇色彩的歌手,追踪 Muddy Waters 的经历,可以将布鲁斯发展的历史和很多传奇人物联系到一起。Muddy Waters 大约于 1913 年生于密西西比州,17 岁开始在娱乐场所弹吉他,与三角洲布鲁斯里程碑人物 Charley Peyton, Son House 和 Robert Johnson 等都有交往。1941 和 1942 年,著名的民歌搜集学者 Alan Lomax 两次录制了 Muddy Waters 演唱

的民歌。Alan Waters 随后寄给 Muddy Waters 的两张唱片,使 Muddy Waters 下决心离开密西西比,于 1944 年来到芝加哥。Muddy Waters 开始在工地开铲车,工作之余在酒吧唱歌。1948 年,他为 Chess 唱片公司录制歌曲,成为芝加哥布鲁斯即电声布鲁斯的奠基人。

Muddy Waters 是新型黑人娱乐歌手的代表,他的作品大多是翻唱而不是原创,题材主要是苦情的失恋,但是他对这些作品的演绎却是传统布鲁斯歌手的方式,比如曲调的即兴变化,即兴的吉他间奏,歌词内容的细节也有即兴变化。歌曲 *Got My Mojo Workin'* 是由布鲁斯歌手 Preston "Red" Foster 创作,Muddy Water 将其翻唱为自己的招牌歌曲。

 Got my mojo working, but it just won't work on you
 我的魔咒挺灵,可就是对你不生效
 Got my mojo working, but it just won't work on you
 我的魔咒挺灵,可就是对你不生效
 I wanna love you so bad till I don't know what to do
 我爱你近乎疯狂,现在我无计可施
 I'm going down to Louisiana to get me a mojo hand
 我要南下路易斯安那,求一符魔咒
 I'm going down to Louisiana to get me a mojo hand
 我要南下路易斯安那,求一符魔咒
 I'm gonna have all you women right here at my command
 我要让你们所有女人过来听我调遣

仍然是典型的三句式布鲁斯,内容是卿卿我我,可表达方式却因另类文化而触目惊心。前文说到过 Muddy Water 的歌曲 *Rollin' Stone*,内容讲到另类文化中主人公与有夫之妇偷情的凄凉生活状况,在 Muddy 翻唱 McKinley Morganfield 的歌曲 *Long Distance Call* 中,主人公的老婆同样凄凉:

 People that morning when I went home
 我回家那天有很多人
 The whole neighborhood were standing down the street, looking at me laughing
 所有邻居都站在街上,盯着我笑
 Said, "Another mule ..."
 说:"另一只骡子……"
 After a while I went back home with my hand in my pocket and got my key out
 然后我回到家,伸手从兜里掏出钥匙

第三章　美国现代流行音乐的崛起

And unlocked that door
打开我家门
And down stood my wife she was crying, she said "Another mule…"
我老婆站在那儿,她哭了,她说:"另一只骡子……"
A little girl was tramping out the floor
一个小女孩蹒跚走过来
She pack her hands and with her black eyes looking straight at me
她攥着手用她的黑眼睛直盯着我
She's saying, saying, "Mudy Waters, another mule is kicking in your stall"
她说:"马蒂·沃特斯,另一只骡子在踢你的槽"

尽管娱乐倾向明显,但 Muddy Waters 等一批歌手毕竟刚刚从南方佃农和流浪汉生活中走出,即便他们在逗乐你也会觉得悲凉,他们表达的痛苦会让你觉得很滑稽。

Howlin' Wolf 年幼时曾受 Charley Patton 的点拨,他说:

很多人不明白布鲁斯是什么,我又听很多人说愁这个、愁那个。我来告诉你什么是布鲁斯,当你身无分文,你就会明白什么是布鲁斯。当你没钱付房租,你就会明白什么是布鲁斯。很多人说我可不喜欢愁这愁那,可当你没钱付房租、买吃的,你就会犯愁。我就是这话,你身无分文你就得犯愁,因为你想到邪恶,一想到邪恶你就想到布鲁斯。

但 Howlin' Wolf 在 20 世纪 60 年代布鲁斯走俏之后,就不再像 Charley Patton 那样还得扶犁耕种,通过打骡子撒气。他们是不是就因此失去了布鲁斯的感觉? 20 世纪 60 年代芝加哥玩布鲁斯的白人乐手 Mike Bloomfield 说:

可我不是 Son House,知道吗,像他遭遇的那样,我没经历过。我爸是个千万富翁,我过着幸福生活,我接受过正统的犹太教洗礼。我不是 Son House,但我能玩布鲁斯,我能用我的方式感受悲伤。这是另一码事,完全两码事。Mike Bloomfield 不是 Son House,……他就是他。Mike Bloomfield 是布鲁斯乐手,他可不是玩什么白人布鲁斯,他就算是绿皮肤,就算是个涡虫、是金枪鱼三明治,Mike Bloomfield 也玩的是黑人的布鲁斯。

其实,歌手受没受过苦、挨没挨过饿,不是重点,重点是听众受没受过苦,即听众的感受和价值取向。Robert Johnson 肯定挨过饿,Muddy Water 肯定受过苦,可他们的布鲁斯也在向他们所面对的小范围听众情趣演变,在很多方面背离 Charlie Peyton 和 Son House 那一代人的感受。直到 20 世纪 60 年代,战后一

代人自身有了强烈的受压迫感,一个广大的听众群体被时代文化催生,他们在布鲁斯音乐中找到了强烈共鸣,才有了真正的布鲁斯音乐的昌盛。

白人小孩和黑人歌手玩的布鲁斯是一码事吗?当然不是。因为他们所受的压迫根本就是两码事,但压抑、屈辱、心生恶念的感受是完全相通的,这就是为什么下层音乐能够一而再、再而三地复苏。

只要世上还有不平,鸣不平的声音就会不断地回响。

四、乡村音乐

乡村音乐始于20世纪20年代末的民间音乐潮。尽管音乐界当时出现了不少黑人布鲁斯音乐和白人民谣口头文化的经典素材,但都没有带来规模化的音乐类别或风格流行,但有一种音乐却是当时逐渐流行起来并一直持续至今,这就是乡村音乐。

什么是乡村音乐?简单说就是美国南方和西部优秀民歌手作品和风格的继承和发展。开始这类音乐被称为乡村和西部音乐(Country and Western),后来就简化成乡村音乐。乡村音乐之所以流行,是因为它适应了电子管收音机这种载体及其商业模式。尽管当时的收音机笨重又昂贵,但它是一次性消费,电台运营依靠的是插播广告,所以南方很多农村家庭里都买了收音机,它成了全家人的娱乐中心。在这种媒体上,大众的音乐选择是乡村音乐。收音机的运营模式至今没有改变,所以乡村音乐至今是大众最喜欢的音乐形式之一。也是因为它所针对的听众始终没有大的变化,所以它在题材、风格和技巧上变化并不大,它被认为保守、简单,但它始终是草根的音乐形式,是音乐文化可以不断回归的根源性形式。

1927年7月,家住弗吉尼亚州梅西斯泉的A. P. Carter看到Okeh唱片公司老板、Victor留声机公司的星探Ralph Peer在田纳西州布里斯托尔市刊登的邀请音乐家演唱试音的广告,便说服爱唱歌的妻子Sara和其堂妹,也是A. P. Carter堂弟的妻子Maybelle Carter一起前往试音。他们录制了两首歌并与Ralph Peer签约。Ralph Peer就是1920年录制出版 *Crazy Blues* 并挣到钱的白人出版商,他没有在黑人那儿淘到宝,却在乡村音乐上得到了补偿。1927年11月The Carter Family的首张单曲唱片(正反面各一首歌)出版,第二年12月出版的第二张单曲唱片热销,到1930年底,The Carter Family录音总销量已达30多万。A. P. Carter觉得收益可观,干脆以此为业开始四处搜集并创作民歌,甚至雇人协助自己搜集、整理和编曲,The Carter Family成了收音机时代最知名的歌手。Sara嘹亮的声音和Maybelle悠扬的吉他弹奏成为20世纪60年代歌手们共同拥有的鲜明时代记忆。歌曲 *Will the Circle Be Unbroken*?原本是一首教堂圣歌,Ada R. Habershon作词,Charles H. Gabriel作曲,而A. P. Carter借用它的曲调和部分词句把它改编成一首孩子失去母亲的葬礼之歌。

第三章　美国现代流行音乐的崛起

I was standing by my window on a cold and cloudy day
我站在窗前,在寒冷阴霾的一天
When I saw the hearse come rolling for to carry my mother away
我看到灵车驶来,是要带我妈妈离开

Will the circle be unbroken, by and by, Lord, by and by
这血脉永远割不断,主啊,它生生不息
There's a better home awaiting in the sky, Lord, in the sky
在天上,有个更好的家,主啊,在天上

Lord, I told that undertaker, "Undertaker please drive slow
主啊,我对扶灵人说"求你慢点走
For that body you are holding, Lord, I hate to see her go"
因为你载的人,主啊,我不愿看她走"

Will the circle be unbroken, by and by, Lord, by and by
这血脉永远割不断,主啊,它生生不息
There's a better home awaiting in the sky, Lord, in the sky
在天上,有个更好的家,主啊,在天上

歌曲为个人伤痛欲绝的情感找到宗教信仰的精神支撑,这种朴素的宗教信仰作为精神开解用法,想必在大萧条时期更具实用性,歌曲因而根植在普通美国人的内心深处。主题句"血脉不断,生生不息"的信念,以及 The Carter Family 的传奇经历,使之成为乡村音乐圈的合唱首选歌曲之一。传统歌曲打上 The Carter Family"烙印"的比比皆是。歌曲 *Wildwood Flower* 的原型,是记载1860年 Joseph Philbrick Webster 作曲,Maud Irving 作词,名为 *I'll Twine'Mid the Ringlets* 的民歌。歌曲经 The Carter Family 演唱录制,歌词内容没变,语言变得更通俗,而最大的亮点在 Maybelle Carter 的一段吉他间奏,使之由荒腔野调成为乡村歌手的第一练习曲。

在早期的录音中,A. P. Carter 经常会讲起某一首歌是从哪里,从什么人那里学来的。他们的歌听起来简单、质朴,却具有经久不衰的魅力,最重要的原因就是作品未脱离民歌丰富生动的口头化性质。June Carter 曾谈及名为 *Workin' Man Blues* 的歌曲,她说这首歌原本有150段之多,人们每次听到的都是不完整的节选版,是歌手根据情况选唱的段落。每次演唱不同的段落,唱者以此表达不同的感受,期待不同的效果。对听者而言,一首歌可以有常听常新的感觉。

1936年起,A. P. Carter 与 Sara Carter 的婚姻破裂,尽管还一起演唱和录音。1944年,Sara 再婚并移居加利福尼亚,最初的 The Carter Family 彻底解体。所幸从1938年起,Carter 家的孩子们开始登台演唱,先是 Sara 的女儿

Janette 和 Maybelle 的女儿 Helen，而后是妹妹 June Carter 和 Anita Carter。The Carter Family 解体后，Maybelle 先是以 Maybelle and the Carter Sisters 的名字继续演唱和录音，而后以 Carter 姐妹为主的组合就接过了 The Carter Family 的名号演唱和录音。1968 年，June Carter 与另一位乡村音乐传奇 Johnny Cash 结婚，加上 Carter 和 Cash 家的女儿女婿们，Carter 家族成了真正的乡村音乐大家庭，连美国前总统吉米·卡特都称自己是 June 的同宗远亲。June Carter 曾经在歌中唱道：

Well I went with Elvis Presley to see Brando from afar
我曾与艾尔维斯去看远道而来的白兰度
And I sat with Kazan and Tennessee and did a street car named Desire
与喀山和田纳西同乘一辆名为欲望的街车

I used to be somebody, good Lord, where have I been?
我也曾是个人物，上帝啊，我到了哪？
I ain't ever gonna see Elvis again
我再也见不到艾尔维斯了

1927 年 8 月，就在 The Carter Family 在布里斯托尔市为唱片公司试音当晚，Jimmie Rodgers 和其他乐队成员因为报酬闹翻了，于是他独自一人试音并录了两首歌。Jimmie Rodgers 与 Ralph Peer 签了与 The Carter Family 一样的合约，每首新歌 50 美元以及歌曲录音每卖出一个拷贝一美分的版税。也与 The Carter Family 一样，他的第二张单曲唱片出了一首走红的歌曲，歌名为 *T for Texas*，又名 *Blue Yodel*，在两年的时间里这首歌曲销售了近 50 万张，歌中的 Yodel 唱段风靡全美国。

T for Texas, T for Tennessee
T 代表得克萨斯，T 代表田纳西
T for Texas, T for Tennessee
T 代表得克萨斯，T 代表田纳西
T for Thelma, the gal that made a wreck out of me
T 代表泰尔玛，那个令我死去活来的女孩
Yo-de-la-ee-oo La-ee-oo La-ee
(Blue Yodel)

这里 Yo-de-la-ee-oo La-ee-oo La-ee 就是所谓的 Yodel，它其实是"呦喽嘞"之类的无词花腔，不过是各种地方民歌都有的演唱变化。Rodgers 的所谓 Blue Yodel 是欧洲民歌唱法混合了美国特色，即黑人布鲁斯特色，其欧洲渊源来自阿

第三章　美国现代流行音乐的崛起

尔卑斯山脉居民的民歌唱法。1959 年的百老汇音乐剧《音乐之声》，因为故事背景是奥地利，所以其音乐追求的是奥地利民间音乐曲风，于是采用了不少 Yodel 唱段，尤其是在中国相当流行的 1965 年电影版，相信给不少人留下过深刻的印象。

　　Jimmie Rodgers 被称为"乡村音乐之父"，但他在音乐特点和歌词叙事上的亮点已经不那么多了。Jimmie Rodgers 最重要的意义在于他的先驱形象，在他之前还没有一人一把吉他，在下层人中唱歌谋生的白人歌手。1897 年，Jimmie Rodgers 出生于密西西比州，父亲是铁路工人。Jimmie Rodgers 与两个哥哥长大后很自然的也在铁路上工作，他做过加水工和扳道工。1924 年，因染上肺结核，离开了铁路，但他始终把自己扮成一个铁路工的形象。在收音机刚刚开始普及的年代，很多乡下人是在 The Carter Family 和 Jimmie Rodgers 的歌声中找到了更大群体的文化认同，而 Jimmie Rodgers 更是成为许多潜在歌手的具体榜样。传统、执着、豪爽、孤独却不受约束，他之后的许多著名乡村歌手，Hank Williams, Johnny Cash, Waylon Jennings, Willie Nelson, Kris Kristofferson，甚至摇滚歌手都塑造成这样的形象。在歌曲 *My Rough and Rowdy Ways* 中，Jimmie Rodgers 渲染了孤独却不受约束这种独特的歌手心理：

> For years and years I've rambled, drank my wines and gambled
> 多年来我游荡、酗酒、赌博
> But one day I thought I'd settle down
> 但有天我想安顿下来
> I met a perfect lady, she said she'd be my baby
> 我遇到个完美的女士，她说愿意和我在一起
> We built a cottage in the old hometown
> 我们在老家建起一幢农舍
> But somehow I can't forget my good old rambling days
> 可不知怎么我忘不掉悠哉游荡的往日
> The railroad trains are calling me away
> 铁轨上的火车召唤我离家
> I may be rough, I may be wild, I may be tough and countrified
> 我也许粗暴，也许狂野，也许野蛮土气
> But I can't give up my good old rough and rowdy ways
> 但我就是无法舍弃我颠沛喧嚣的路

　　Jimmie Rodgers 和 The Carter Family 出道恰好搭上了美国 20 世纪 20 年代繁荣的末班车，城市人有对音乐的猎奇需求，无线电广播电台则帮助商业活动向乡村扩张。然而很快大萧条降临，人们听音乐的心情完全不一样了。尽管

Jimmie Rodgers 和 The Carter Family 仍然很受欢迎，演出邀约不断，但唱片公司无法复制这样的歌手了。这时好莱坞在电影中极力塑造会唱歌的牛仔形象，试图用臆造的英雄帮人们精神解脱，但这对底层民众的影响微乎其微。20 世纪 20 年代繁荣期成立的广播电台竞争激烈，田纳西州孟菲斯的 WSM 电台的一档一小时乡村舞蹈音乐的节目却越做越大，扩充演播录音室，扩大现场演出厅，成为独立的电台和演出品牌：Grand Ole Opry（大谷仓演出）。而在众多的乡村乐队和歌手中，Bill Monroe 和他的蓝草音乐（Blue Grass）以草根音乐的魅力赢得了底层听众的喜爱。

Bill Monroe 于 1911 年出生在肯塔基州，自幼主攻曼陀林，10 岁时开始随叔叔在当地演出，黑人布鲁斯歌手 Arnold Schultz 的技艺极大影响了他未来风格的形成。在大萧条时期 Bill Monroe 不得不在炼油厂工作，工作之余唱歌贴补家用。1932 年开始，Monroe 三兄弟组团在各地和电台演出，Bill Monroe 将他的乐队称为 Blue Grass Boys。1939 年，他在 Grand Ole Opry 亮相，并有了定期演出的合约。Bill Monroe 的乐队始终坚持不用打击乐器，而以班卓、提琴和曼陀林为主奏乐器，吉他和贝斯做伴奏。他们的演出器乐演奏往往是重头戏，类似爵士乐即兴轮奏的表演方式。Louis Armstrong 唱歌像小号，Bill Monroe 的歌声尖锐，听起来像是曼陀林或提琴的间奏。他们乡土气的音乐特色脱颖而出，被命名为：蓝草音乐（Blue Grass）。激越的音乐配以平凡略带伤感的歌曲故事，这样的音乐更能引发艰难时期下层人的共鸣。歌曲 *Blue Moon of Kentucky* 是 Bill Monroe 最经典的歌曲，也是乡村音乐的里程碑歌曲之一。歌中重要内容为：

> Blue moon of Kentucky, keep on shining
> 肯塔基的蓝月依旧闪耀
> Shine on the one that's gone and proved untrue
> 照着离去并被证明不忠之人
> Blue moon of Kentucky, keep on shining
> 肯塔基的蓝月依旧闪耀
> Shine on the one that's gone and left me blue
> 照着离去并让我忧伤之人
> It was on one moonlight night
> 那是在一个月夜
> The stars shining bright
> 群星分外璀璨
> And they whispered from on high
> 群星自苍穹低语

And your love has said goodbye
而你爱人提出分手

Blue moon of Kentucky, keep on shining
肯塔基的蓝月依旧闪耀

Shine on the one that's gone said goodbye
照着离去并与我绝情之人

有时很难想象，为什么是这样的歌曲能够抚慰大萧条时期的南方乡民，而不是好莱坞的牛仔歌手，难道是因为 Bill Monroe 更有魅力？大多数蓝草曲目是欢快的器乐舞曲，歌词内容也是忧伤喜悦参半。也许只是因为他们更贴近南方生活。也许在危难时，南方兄弟姐妹的声音更有抚慰感。蓝草音乐被认为是美国音乐中最有草根特色的音乐，而这种特色与 Bill Monroe 本人保守和固执的个性有关。Bill Monroe 很清醒地认为自己的技艺是一种使命，为他所代表的阿帕拉契山区乡民发声的使命，他甚至让乐队成员在演出之余一起干农活。

与之形成鲜明对照的是来自阿拉巴马的歌手 Hank Williams 和他所代表的酒吧音乐（Honky Tonk）的乡村音乐风格。这种风格是随着美国于 1933 年解除禁酒令，娱乐场所回暖而出现的，它是以吸引较多城市听众为特征的。酒吧音乐嘈杂而节奏鲜明，使用电声和打击乐器，与蓝草音乐的南方温馨传统有着明显的不同。在相同的大萧条背景下，为什么会有不同的风格特点？研究分析此现象很有文化认识的意义，而研究方法其实还应着眼于听众群体的特征不同和音乐风格滋生的环境不同。用相同的方法可以分析拉格泰姆、酒吧音乐和节奏布鲁斯在不同文化背景下，产生相似风格特点的原因。

Hank Williams 的歌曲题材是寻欢作乐和孤独伤感参半的，在歌曲 *Jambalaya* 中就没有一点忧伤：

Good-bye Joe, me gotta go, me oh my oh
回头见，乔，我得走，我的天哪

Me gotta go pole the pirogue down the bayou
我得走，撑独木舟去海边玩

My Yvonne, the sweetest one, me oh my oh
我的伊凤，最亲的宝贝，我的天哪

Son of a gun, we'll have big fun on the bayou
我们要在海边玩个够

Jambalaya and a crawfish pie and file' gumbo
什锦饭、龙虾派、樟茶浓汤

'Cause tonight I'm gonna see my ma cher amio
因为今晚我要见我亲爱的人
Pick guitar, fill fruit jar and be gay-o
弹吉他,喝果酒,纵情欢乐
Son of a gun, we'll have big fun on the bayou
我们要在海边玩个够

而在歌曲 *I'm So Lonesome I Could Cry* 中,孤独的伤感又被描绘得钻心彻骨:

Did you hear that lonesome whippoorwill
你可听到孤独的夜鹰
He sounds too blue to fly
鸣声凄凉,欲飞无力
The midnight train is whining low
午夜列车低沉地呜咽
I'm so lonesome I could cry
我真是孤独得想哭

I've never seen a night so long
我从未见过如此长夜
When time goes crawling by
时间慢得像是在爬行
The moon just went behind the clouds
月亮始终躲在云层后
To hide its face and cry
他在掩面哭泣

Did you ever see a robin weep
你可曾见过知更鸟流泪
When leaves began to die?
当树叶开始凋谢?
That means he's lost the will to live
他已放弃了生的愿望
I'm so lonesome I could cry
我真是孤独得想哭

也许这就是大萧条时期很多人"举杯消愁愁更愁"的心境,因为不光是失业和饥饿,还有家庭的悲欢离合和心理上重重叠加的负担。Hank Williams 本人

当然并未经历失业和饥饿,但他所经历的时代折磨一点也不少。1923年9月,Hank Williams 出生便患有先天性隐性脊柱裂,这让他一生受疼痛折磨,也是他酗酒和嗜药的重要原因;7岁时,原本是铁路工程师的父亲因面瘫查出患脑动脉瘤,于是在此后8年中他一直住在离家很远的医院。自幼不完整的家庭使得 Hank Williams 格外珍视家庭,所以当妻子执意离开他并不许他探望孩子时,光环加身且被美女包围的他仍会有孤独欲哭、轻生绝望的感受。岁月固然消减着回忆的伤感,可回忆却总是被伤感的歌曲勾起。

Hank Williams 是跟一位黑人歌手学的吉他,而后受 Jimmie Rodgers 等乡村歌手风格特点影响,浓重的乡音,隽永的曲调加上动人的词句,使他对下一代人的影响格外深远。1953年1月1日,Hank Williams 抱着酒瓶死在赶往演出地点的车后座上。他隆重的葬礼轰动了阿拉巴马州蒙哥马利。

简单来说,布鲁斯音乐是黑人音乐,乡村音乐是白人音乐,但无论起源、受众,还是歌手和歌曲,都是相互影响、相互混合的产物。Jimmie Rogers 自诩为布鲁斯歌手,可他的标志性唱法(Yodel)源自阿尔卑斯山乡民,A. P. Carter 搜集而成的乡村歌曲不少是黑人的民歌。最早被记录和电台播放的山地音乐(Hillbilly Music)是源于英伦诸岛移民带到南方阿帕拉契山区的民歌,因此与英伦民谣渊源最深。美国音乐始终在接受其他地区的民谣影响,如 Hank Williams 的歌曲 *Jambalaya* 就是路易斯安那州法国移民的凯金音乐(Cajun)的风格,而 Willie Nelson 将大量的墨西哥音乐特点注入乡村音乐。

乡村音乐是根源性音乐,它在20世纪30年代、50年代早期、90年代初至今都被认为是繁荣期——当然这是以商业指标衡量的说法,这也是乡村音乐城市化的程度。流行不过是个波动循环的现象,偏离本质太远就得回来,沉溺本质太久就会脱离,因为现代社会生活已彻底改变了人们从前的生活方式,而从前的生活方式是人们怀念并且更接近人性的温馨旧梦。

五、民谣文化研究

也是在大萧条时期,美国民歌淘宝活动由民间文化学术研究机构发起,它依据对口头传统认识的理论,记录下了更真实和更多素材的民歌及相关文化资料。这些资料从20世纪50年代中后期开始,深刻影响着美国流行音乐以及主流人群对民间文化的认识,也将在未来对认识和利用传媒文化奠定坚实的基础。

美国学术界对民间文化和口头传统的研究始于哈佛大学教授 Francis James Child。Francis James Child 是哈佛建校之初的元老,他本是数学教师,但又是文学爱好者,致力于为图书馆搜集建立文学资料。当文本史料汇集朝欧洲经典文学更早的时期拓展的时候,Francis James Child 发现书写记载的口头文

学作品,主要是歌谣,有着与所谓文学完全不同的性质。口头传播的歌谣没有所谓的原创版本或最好版本,每种版本都有其重要的文化内涵和审美优点,因此,权威的民谣搜集不是去粗取精,而应该是多版本的搜集。

1882年,Francis James Child 在多版本搜集的观念指导之下,搜集整理并出版了五卷本经典著作 English and Scottish Popular Ballads 以下称为"Child 歌谣"。这本书堪称口头传统和民间文化研究的奠基石,书中的305首歌谣每一首都有多个版本和各种民间文化的相关主题的背景资料。在此基础上,哈佛大学开始了民间文化研究,开设了课程,口头歌谣的同母题(motif)多版本搜集和版本比较的研究方法是最重要的方法。欧洲民俗研究受此影响形成的所谓"芬兰学派",其史地研究法直接启发了中国学者在新文化运动中研究歌谣的思路。其中董作宾先生采用多版本比对研究歌谣《看见她》的文章,就是史地研究法的应用范例。

"Child 歌谣"尽管是文本汇集,但在后来的录音民歌搜集中大多数歌曲在民间都还有耳闻口传的回声,不少在20世纪60年代被现代民谣运动放大,至今广为流行。比如"Child 歌谣"2号,就是20世纪60年代 Simon and Garfunkel 从英国歌手 Martin Carthy 那儿学来翻唱出版,变得大红大紫的歌曲 Scarborough Fair。

在 Francis James Child 搜集的该歌曲的13个版本中,第一个版本记载于1673年,名为 Elphin Knight。去掉重复段和重复句,歌词缩略为:

The elphin knight sits on yon hill
帅骑士坐在山坡上
He blaws his horn both lowd and shril
号角吹得嘹亮高亢

He blowes it east, he blowes it west
他吹向东,吹向西
He blowes it where he like best
他想吹向哪儿就哪儿

接着描绘的内容是一个村姑希望与帅骑士相好,然后这首歌最独特的部分,即情节母题,是骑士用不可能完成的一系列任务刁难村姑,而村姑以不能完成任务而回复:

"For thou must shape a sark to me
Without any cut or heme," quoth he

第三章 美国现代流行音乐的崛起

"Thou must shape it knife-and-sheerlesse
And also sue it needle-threedlesse."

...

"If that piece of courtesie I do to thee
Another thou must do to me."

...

Simon and Garfunkel 及很多翻唱版都只节选了四段,去掉帅骑士的角色和他与村姑互相刁难的情节,而暗示成情人间的密语。Paul Simon 更是将此与自己创作的 *The Side of a Hill* 交织在一起演唱,使情人之一成为战场上的士兵。一首有数百年甚至上千年历史的优异民歌,成为后人千变万化演绎的素材,Child 等学者的搜集工作无疑保留了一些珍贵的痕迹。

20 世纪 60 年代民谣歌手中第一位偶像级人物 Joan Baez,在成名前四张专辑中翻唱"Child 歌谣"达十一首之多:*The Greenwood Side*(20 号),*The Cherry Tree Carol*(54 号),*The Unquiet Grave*(78 号),*Matty Groves*(81 号),*Barbara Allen*(84 号),*Geordie*(109 号),*Silkie*(113 号),*The Death of Queen Jane*(170 号),*Mary Hamilton*(173 号),*The House Carpenter*(243 号)和 *Henry Martin*(250 号)。除了 Joan Baez,以下这些都是被翻唱过的 "Child 歌谣":如 Bob Dylan 翻唱过 *Barbara Allen*,Doc Watson 翻唱过 *Matty Groves*,Fairport Convention 的 *Tam Lin*,The Fleet Foxes 的 *The False Knight On The Road*,Tom Waits 的 *Two Sisters*,Sam Cooke 的 *The Riddle Song*,Dr. John 的 *Cabbage Head*,The Carter Family 的 *Sinking In The Lonesome Sea*,Jerry Garcia 的 *Dreadful Wind And Rain*,Anais Mitchell 的 *Sir Patrick Spens*,Sam Amidon 的 *How Come That Blood*,以及 Steeleye Span 的 *Lord Randall*。而套用"Child 歌谣"曲调或受启发创作的作品更是不胜枚举,如 Bob Dylan 的 *A Hard Rain's A-Gonna Fall* 是套用 Child 歌谣 12 号 *Lord Randall* 的曲调和部分词句,*Girl from the North Country* 和 *Boots of Spanish Leather* 则是受 Child 歌谣 2 号 *Scarborough Fair* 的启发创作的。

在录音技术发明使用之前,所有研究都是对史存书写版本的研究比对,其局限性是显而易见的。口头文化研究离开声音,无异于盲人摸象。涉及语音、语调、旋律、和声、伴奏与舞蹈等因素的所有推断和结论都是基于臆断,完全无法想象出那些因素千变万化的魅力。直到 1932 年,John Lomax 带着学术研究机构资助配备的录音设备,踏上了记录口头传统的漫漫长途,民歌研究才开启了全新的一页。即便 Child 歌谣的影响也是在 John Lomax 等学者和音乐人录制采编之后,才真正传递并感染后人的。

John Avery Lomax 生于密西西比州,在得克萨斯的农场长大,他自幼对当地牛仔的歌曲感兴趣。1907 年,John Avery Lomax 进入哈佛大学读研究生,在这里他的兴趣得到了导师 Barrett Wendell 和 George Lyman Kittredge 的鼓励,并彻底改变了 John Avery Lomax 的生活和事业轨迹,在毕业回到得州教书的几年里,他搜集出版了歌曲选集《牛仔歌曲和边陲歌谣》,受到一致的赞扬。John Avery Lomax 认为,现代传媒和生活方式正在蚕食传统的民间文化,而文化的改变是不可逆的,因此在完整的民俗消失之前予以搜集保存,以便后来的学者研究,是很有必要的。

1932 年,John Avery Lomax 与纽约麦克米伦出版公司谈了搜集完整的美国歌谣和民歌计划,他们的计划被接受,而此时国会图书馆正打算用新型录音机为图书馆补充民歌录音档案,他们同意提供设备。

John Avery Lomax 首先去了监狱搜集民歌,因为他认为"那些囚徒们原先生活中的歌唱经过多年狱中生活,没有受爵士乐和广播的影响,可能就会是黑人最有特点的古老旋律"。他在囚徒中录制劳动歌曲、顺口溜、歌谣和布鲁斯。1933 年,在路易斯安那州的一所监狱,John Avery Lomax 遇到了会唱很多老歌的黑人歌手 Huddie Ledbetter,他就是后来被人们熟知的 Lead Belly。

Lead Belly 生于 1888 年,从 1959 年至 1934 年,他因持械伤人已经数度入狱服刑。John Avery Lomax 和次子 Alan Lomax 于 1933 和 1934 年期间在 Lead Belly 这里录制了数百首歌曲,在 Lead Belly 的恳求下,John Avery Lomax 帮他向州长递交了请求从轻发落的申诉,而申诉书就录在日后著名的歌曲 *Goodnight, Irene* 背面。1934 年获释后的 Lead Belly 担心减刑被取消,要求为 John Avery Lomax 工作,他替代生病的 Alan Lomax,为当时已经 67 岁的 John Avery Lomax 在南方采风做司机。之后,Lomax 父子多次带 Lead Belly 讲学演唱,使之在文化圈里颇为有名,他可以靠演出和录音生活。1939 年,Lead Belly 再次因伤人入狱,Alan Lomax 将他保释出狱,之后 Lead Belly 来到纽约生活。除了定期在 Alan Lomax 主持的一档广播节目出现,Lead Belly 开始与 Josh White, Sonny Terry, Brownie McGhee, Woody Guthrie 和年轻的 Pete Seeger 等歌手参加各种演出。

Lead Belly 并非布鲁斯歌手,他的曲目中既有各类黑人歌曲,也有白人民众乐于传唱的牛仔歌曲和流行歌曲,还有他自己针对时事创作的歌曲。在他 1949 年去世之前,他录的歌曲并未给他带来多少商业收益,可之后每个年代都有他的曲目被翻唱走红,其中 The Weavers 演唱的 *Goodnight, Irene* 在 20 世纪 50 年代登上排行榜首,20 世纪 60 年代当红的乐队 Beach Boys 和 Creedence Clearwater Revival 翻唱的 *Cotton Fields* 成为其他乐队竞相效仿的版本,20 世纪 90 年代 Nirvana 又使 *Where Did You Sleep Last Night* 火爆。从 Elvis

第三章 美国现代流行音乐的崛起

Presley 到 Bob Dylan，Rolling Stones 到 ABBA，没有人不热衷于翻唱 Lead Belly 的曲目。很难说这些歌曲专属于 Lead Belly，但没有他这些歌不会有这么强的生命力，因为绝大多数翻唱者是听着他的录音学会的这些歌。

大多介绍 Lead Belly 歌曲的人喜欢推荐经他传承而流行的曲目，Lead Belly 的创作歌曲大多是 1939 年来到纽约之后，受周围民谣歌手启发之作，其中蕴含着明显的左翼观念以及他本人驾轻就熟的语言和旋律能力，其实是很耐人寻味的。

歌曲 *Uncle Sam Says* 是针对征兵，显然反映了珍珠港事件之前美国国内强烈的反战情绪，左翼知识分子尤甚：

Uncle Sam says what I'm doin' is for
山姆大叔说，我为什么这么做
Getting you happiness and stop that war
带给你们幸福，阻止战争
Uncle Sam says you gotta bottle up and go
山姆大叔说，快干杯走人

Uncle Sam says I do declare
山姆大叔说，我宣布
To stop this war he got always prepared
阻止战争，他早准备好了

歌曲 *Bourgeois Blues* 是针对种族歧视，却不怎么被人提起。原因很简单，它提前二十几年向马丁·路德·金等组织的华盛顿集会泼了冷水：

I tell all the colored folks to listen to me
所有有色人种听我说
Don't try to find you no home in Washington D. C.
别打算到华盛顿特区寻找家园
'Cause it's a bourgeois town
因为那是个资产阶级的城
Uhm, the bourgeois town
没错，资产阶级的城
I got the bourgeois blues
我写下这首资产阶的歌
Gonna spread the news all around
打算到处传播这消息

1937年,因 John Avery Lomax 年事已高,国会图书馆正式聘 Alan Lomax 为美国民歌部职员。Alan Lomax 除了更频繁深入南方腹地搜集民歌外,还热衷于组织民谣音乐活动,并在 1939 年至 1950 年间在纽约的 CBS 电台主持民谣音乐节目。1939 年,哈佛大学四年级的 Pete Seeger 放弃了学业,加入 Alan Lomax 所在的美国民歌部任职管理员。1940 年 2 月,民谣歌手 Woody Guthrie 应 Alan Lomax 之邀来到纽约,定期上民谣音乐节目,为国会图书馆录音乐素材并参加当地的现场音乐演出。1940 年 3 月 3 日,被后人称为"现代民谣运动之父"的 Woody Guthrie 和 Pete Seeger 在一次义演中相识。就像 Alan Lomax 说的,现代民谣因此诞生。

　　1912 年 7 月 14 日,Woody Guthrie 出生于俄克拉荷马州一个中产阶级家庭,然而母亲因遗传的亨廷顿舞蹈病发作导致家中火灾,姐姐也在火中丧生。1923 年起他的父亲不得不远赴得州潘帕工作以偿付欠下的贷款,Woody Guthrie 也很快离开家外出讨生活,15 岁开始工作,他做过擦鞋、刷痰盂的工作,还干过在旅馆迎接夜班火车客人的活儿。Woody Guthrie 刚过 16 岁便上路去了墨西哥湾一带,做过挖树、洗草莓、摘白葡萄、木匠和钻井工助理、割草和清理垃圾等工作。1926 年,他的母亲在医院去世,Woody Guthrie 去了得州潘帕做油漆工,与父亲一起生活。在那儿,一位叔叔给他买了把吉他并教他弹唱,经历了生活的艰难,他很自然培养了对贫困和受压迫人们的同情。Woody Guthrie 总说是家庭赋予了他所有的个性,父亲遭受磨难却不停地奋斗,充满了梦想,而母亲教他的歌曲成了他演唱、改编和套用的基本素材。

　　1931 年,Woody Guthrie 在潘帕结婚,原本靠做油漆工和在娱乐场所唱歌,尚能维持有三个女儿的家庭生活。可当时大萧条弥漫美国的工业经济,又遇上了南方平原地区的持续干旱,得克萨斯、俄克拉荷马、堪萨斯、佐治亚和田纳西州的沙尘暴遮天蔽日,被称作"灰碗",无数农村家庭破产。Woody Guthrie 也不得不只身随俄州老乡一起远赴他乡,另谋生路。当时,有加州农场称需要大量的采摘农户,仅俄州就有 15% 的家庭背井离乡,加上其他州共计 350 万难民涌向加州。加州军警开始在边境设卡,移民家庭需交 200 美元方可入境。可但凡还有 200 美元的家庭谁会背井离乡呢?大批难民滞留加州边境,为了生活很多人受尽压榨,丧失了做人最基本的尊严。John Steinbeck 著名的小说《愤怒的葡萄》(*The Grapes of Wrath*),描绘的就是这样一个俄克拉荷马家庭的艰难遭遇。在 1943 年出版的 Woody Guthrie 自传 *Bound for Glory* 中也描绘了几乎相同的情节。Woody Guthrie 就此写下的歌曲 *Do Re Mi*,歌中唱道:

　　Lots of folks back East, they say, is leavin' home every day
　　他们说天天都有很多东部人离家

第三章　美国现代流行音乐的崛起

Headin' the hot old dusty way to the California line
踏上尘土飞扬的老路去加州境内
Cross the desert sands they roll, gettin' out of that old dust bowl
他们穿越沙漠,蹚过巨大的"灰碗"盆地
They think they're goin' to a sugar bowl, but here's what they find
他们以为就要跳入蜜罐,可他们最终发现
Now, the police at the port of entry say
此刻边检站的警察说
"You're number fourteen thousand for today."
"你是今天的第14,000个"
Oh, if you ain't got the do re mi, folks, if you ain't got the do re mi
哦,如果你没个仨瓜俩枣,伙计,如果你没有
Better go on back to beautiful Texas, Oklahoma, Kansas, Georgia, Tennessee
最好快回美丽的得克萨斯、俄克拉荷马、堪萨斯、佐治亚和田纳西

Woody Guthrie目睹很多家庭被拦下时的绝望,应该是他人生经历的重大刺激之一,因为他便不再以自己的得失作为立场观点,而是始终站在他曾经的同路人的立场。

加州边境阻拦下的都是拖家带口的大家庭,而Woody Guthrie很容易就绕道入境,在娱乐场所找到工作,在洛杉矶一家广播电台做固定的民歌现场演唱节目。Woody Guthrie在固定的广播节目中既演唱南方移民熟悉的家乡老歌,也大量改编老歌,还在演唱中加了很多即兴讲述。歌曲 *So Long, It's Been Good to Know You* 就是一首描绘沙尘暴吞噬家乡的歌曲:

I've sung this song, but I'll sing it again
我从前唱这首歌,我以后还要唱
Of the place that I've lived on the Texas plain
唱我住过的地方得克萨斯平原
In the city of Pampa, the county of Gray
就在潘帕市,那个灰城
Here is what all of the people there say
那儿所有的人都这么说
So long, it's been good to know you
回见,认识你真高兴
This old dusty dust is blowin' me home

尘土飞扬撵我回家
I've gotta be driftin' along
我得独自去闯荡

这首歌后来在纽约被 The Almanic Singers 演唱后成为全国流行的歌曲。但 Woody Guthrie 的歌曲从来不是简单的传递理念，也不是一味地诉苦或泄愤，在这首歌里 Woody Guthrie 拿当地牧师取笑，即从侧面反映穷困，又增添了歌曲的娱乐性。

The churche houses were jammed and packed
教堂屋里塞了个实实在在
People were sitting from front to back
从前到后到处坐的都是人
It was the dusty preacher couldn't read his text
沙尘太重牧师都看不清字
So he folded his specs, and he took up a collection
于是他折上眼镜，他开始募捐

也许为了生存下去穷苦人的生活中仍然需要苦中作乐。Woody Guthrie 这种与难民休戚与共而感悟出的演唱题材和风格，恰恰是纽约知识分子民歌手无法领悟的魅力，也是后来 Bob Dylan 努力追求的特质。

Woody Guthrie 朴素的无产阶级观念很自然地将他与电台新闻播音员、美国共产党 Ed Robbin 的关系拉近。Ed Robbin 不仅成为 Woody Guthrie 终生的挚友，他的共产主义思想观念也深深影响了 Woody Guthrie。Woody Guthrie 后来宣称"1936 年我做得最正确的事就是结缘共产党"，但据称他从未正式入党。在南加州，他结识了左翼作家 John Steinbeck 本人。一些评论认为 Woody Guthrie 的人生和价值观就建立在 John Steinbeck 的观念之上，而不是美国共产党的。Woody Guthrie 对《愤怒的葡萄》格外认同，他甚至用歌曲的形式简写了小说，希望将 Steinbeck 启迪心智的观念传递给更多不读小说的老乡们听。这首歌就是 *Tom Joad*，歌曲最后原文引用小说主人公 Tom Joad 的革命宣言：

Everbody might be just one big soul, well, it looks that a-way to me
每个人都是鲜活的生灵，尽管看起来遥不可及
Everywhere that you look, in the day or night, that's where I'm gonna be Ma …
无论白天黑夜只要你能看到，妈，那就是我去的地方
Wherever little children are hungry and cry, wherever people ain't free
只要有孩子们的饥饿和哭啼，只要有人未获自由

第三章 美国现代流行音乐的崛起

Wherever men are fightin' for their rights, that's where I'm a-gonna be Ma …
只要有为权利抗争的人群,妈,那就是我去的地方

1939 年,第二次世界大战(以下简称二战)在欧洲打响,苏联出乎意料地与纳粹德国签订了互不侵犯条约,这促使仇视左翼思想的美国舆论再次掀起剿共浪潮。电台渐渐对同情下层的亲共言论忍无可忍,Ed Robbin 和 Woody Guthrie 也先后离开。

1940 年初,Woody Guthrie 应邀来到纽约,为 Alan Lomax 的国会图书馆民谣档案录制俄克拉荷马牛仔民歌,并在 Alan Lomax 的广播节目中定期演唱。1940 年 2 月的一天,Woody Guthrie 在餐馆听到 Kate Smith 演唱的 *God Bless America*,心生愤懑,写下名为 *God Bless America for Me* 的歌曲,就是后来录制时改名为 *This Land Is Your Land* 的美国民谣经典。当时主流广播不停播放的 *God Bless America*,是 Irving Berlin 于 20 多年前一战期间所写的爱国主义歌曲,显然歌中肉麻的赞美让这个难民出身的歌手如鲠在喉:

While the storm clouds gather far across the sea
当大洋彼岸乌云密布暴雨将至
Let us swear allegiance to a land that's free
让我们宣誓效忠这块自由之地
Let us all be grateful for a land so fair
让我们共同感恩这块公正之地

Woody 套用"从山峦到草原,到白浪翻卷的海洋"的句式和赞美,作为他的歌曲开头和重复段:

From California to the New York island
从加利福尼亚到纽约岛
From the redwood forests to the Gulf Stream waters
从红木森林到墨西哥湾海域
This land was made for you and me
这土地属于我和你

在大段歌颂之后,内容突然转向:

As I went walking, I saw a sign there
当我继续前行,我看到一块牌子
And on the sign it said "no trespassing"
在牌子上写着"不得擅入!"
But on the other side, it didn't say nothing

可在牌子另一面,什么也没写
That side was made for you and me
那一面也属于我和你

 这种将贫富悬殊形象化描述的方式,不仅生动也有一定的隐蔽性。右翼极端分子听到这一段也许会警觉:"咦,这是不是共产党宣传?"可是歌曲马上转到重复段歌颂语言:"从加利福尼亚到纽约岛,从红木森林到墨西哥湾海域,这土地属于我和你。"几段歌颂之后马上又奇峰突起:

In the shadow of the steeple, I saw my people
在教堂的阴影下我看到我们的人
By the relief office, I seen my people
在救济站旁,也看到我们的人民
As they stood there hungry, and I stood there asking
他们站在那儿饥肠辘辘,我不禁要问
Is this land made for you and me?
这土地真属于我和你吗?

 这首歌直到4年之后,即1944年才录制出版。20世纪50年代初某天,Woody Guthrie 听到有小学生演唱的 *This Land Is Your Land*,中间去掉了这两段内容,Woody Guthrie 对儿子 Arlo 说:"不对吗? 他们去掉了歌曲中最重要的段落。"

 初到纽约,Alan Lomax 为国会图书馆录制了 Woody Guthrie 生平采访和1940年之前的歌曲。感慨 Woody Guthrie 的丰富的阅历和生动的描绘,Alan Lomax 鼓励他创作了自传 *Bound for Glory*,并介绍他参加各种左翼活动和商业演出。其间 Woody Guthrie 与经常一起演出的纽约左翼歌手 Millard Lampell,Lee Hays 和 Pete Seeger 组成了 Almanac Singers 演唱组合。

 Almanac Singers 创作并演唱了大量的工会歌曲和所谓"和平"歌曲。认同美国共产党当时的认识,反对美国卷入欧洲二战战场,Woody Guthrie 和当时在纽约的黑人民歌手 Lead Belly 等歌手创作了为数不少的反战歌曲,比如 Almanac Singers 的唱片 *Songs for John Doe* 中的一首歌 *Billy Boy*,它揭示的战争动员和实质,至今听起来生动、贴切:

Don't you want to see the world, Billy boy, Billy boy?
你不想去看世界吗,小比利,小比利?
Don't you want to see the world, charmin' Billy?
你不想去闯世界吗,帅比利?
No, it wouldn't be much thrill to die for Dupont in Brazil
不,为杜邦死在巴西不好玩

第三章　美国现代流行音乐的崛起

可是到 1941 年 6 月德国入侵苏联，美国左翼突然转向支持罗斯福参战反对法西斯。Almanac Singers 演唱的，Pete Seeger 创作的歌曲 *Dear Mr. President* 中唱道：

Now Mr. President
迄今，总统先生
We haven't always agreed in the past, I know
我们并非总同意你，我承认
But that ain't at all important now
但现在那已完全不重要
What is important is what we got to do
重要的是我们该做什么
We got to lick Mr. Hitler and until we do
我们要去收拾希特勒先生
Other things can wait
其他事暂且搁置

此时，Woody Guthrie 不仅创作了 *All You Fascists Bound to Lose* 并演唱各类反法西斯歌曲，他的吉他上常常出现"这家伙能消灭法西斯"的口号。1941 年 12 月，珍珠港事件爆发，Woody Guthrie 甚至入伍在物资运送的商船上服役。其间他目睹了商船 Reuben James 被德军潜艇击沉，创作了歌曲 *The Sinking of the Reuben James*。

二战结束后，Woody Guthrie 和纽约的左翼歌手们的共同感受是和平终于来临，Woody Guthrie 创作了很多儿童歌曲，而 Pete Seeger 等歌手的演唱则取得巨大的商业成功，直到麦卡锡主义对左翼分子秋后算账，民谣音乐繁荣戛然而止。Woody Guthrie 并未被卷入白色恐怖，原因是他的健康每况愈下。1952 年，他被诊断出遗传了母亲的亨廷顿舞蹈病，在数年的挣扎之后，他完全丧失了控制四肢的能力。1956 年，Woody Guthrie 入住新泽西州莫里斯镇的蓝石公园精神病医院。其间不仅有他同时代音乐界的朋友前往探视，还有包括 Joan Baez, Bob Dylan 和 Phil Ochs 在内的 20 世纪 60 年代民谣新人前往看望致敬。1961 年和 1966 年经过两次转院，Woody Guthrie 最终于 1967 年 10 月 3 日去世。

Woody Guthrie 是第一位意识到收音机使听众激增并为之创作和歌唱的歌手。他关注社会政治，关心大萧条时期下层百姓的疾苦并期望通过自己的歌唱改变现状。有了这样的使命，他的歌曲题材自然不同凡响，而他自身的经历贴近下层百姓，使他运用敏锐的直觉而不是理论概念进行创作，表达个人感受和政治观点的共鸣，这甚至启迪以他为榜样的许多歌手，形成深刻思想与独特的个性。

同被称为现代民谣先驱的 Pete Seeger 以及许多民谣歌手和学者,尽管同样有文化、政治和艺术的使命感,也同样掌握了丰富的民歌形式和技巧,但其知识分子的立场隔阂使其难以企及 Woody Guthrie 的魅力,甚至在某种程度上成为后辈民谣歌手成长的阻力。因此,即便是今天,对 Woody Guthrie 的认识还远未全面展现他的深刻和伟大,只有 Bob Dylan 似乎得其真传,他说:

Woody Guthrie 是我的终极偶像。之所以说终极,因为他是第一个我面对面见过的偶像,一个连自己的偶像身份都敢打碎的真好汉,一个说话做事有理有据,但绝不盲从膜拜而迷失自我的人。Woody Guthrie 从未使我恐惧,从不践踏希望,因为他写了一本做人的书,他让我读,我从中学到了最重要的一课。

半个多世纪的现代流行音乐发展史生动展示了从载体技术的演进到民间文化的发掘,从政治经济因素到商业文化因素,从对黑人音乐的认识提升到对口头文化的拯救,为研究二战后更加繁复的流行音乐历史提供了具体的参考。这期间积累的各类流行音乐素材,尤其是口头文化学者搜集的有文化价值,但未必有商业价值的作品,以及某些别有志趣的商家搜集的另类民间艺人作品,为未来的流行音乐发展提供了巨大的拓展空间。流行音乐作为商业力量崛起呈现出双刃剑的影响力,既可迎合民意也可锐意创新。从长远的角度看,这一时期创作的音乐作品有很多是直接来自民间歌手的,也正是这些作品具有跨越时代的经久魅力。那些被过分加工或专业雕琢而成,流行一时的作品只会被短暂地记忆。

美国摇滚的兴衰

第二次世界大战（以下简称二战）结束后，美国人民不仅迎来了期待已久的和平，而且脱离了战前大萧条的阴影。崭新的经济增长点，充分的就业机会和劳动报酬，日新月异的消费热点，让每个家庭都对未来的生活和孩子们的前途充满了美好的憧憬。建筑开发商莱维特的卫星城市规划得以普及，郊区星罗棋布的莱维城（Levittown）在美国各地出现。多数家庭可以分期付款购买带草坪和车库、配有电话、电视的民居，电视上播放着温馨浪漫的连续剧，诱人的汽车、家电以及度假广告和"呼啦圈热"……生活在那里的美国人民沉浸在物质生活甜蜜的漩涡当中。

从1946年开始，美国每年有400多万新生婴儿降生，一直持续到1964年。这被称为"婴儿潮"的一代，人口总数达7800万。他们从出生开始便引领了美国的经济、生活和文化潮流，甚至冲击过政治制度。《婴幼儿养护手册》成为超级畅销书；迪士尼不仅取得了电影票房的成功，更成为超级游乐产业；电视快餐节目走俏；可口可乐成为最畅销饮品……所有这些背后都有"婴儿潮"一代的影响。从20世纪50年代中期开始，"婴儿潮"一代则彻底影响了流行音乐的走向。

一、流行曲

在"婴儿潮"一代刚出生时，流行音乐的主流听众是父母们，和所有和平时代的听众一样，他们喜欢舒缓的曲调和生活题材的歌曲。而流行音乐的传播手段除了战前就有的电影和收音机之外，1947年开始建成普及的电视网，到了20世纪50年代初就已经成为不可忽视的重要传播方式。充斥着每个家庭的收音机的流行歌曲风格，是战前拉格泰姆和爵士乐合成的流行曲，以及蓝草和酒吧音乐风格的乡村歌曲。丰富弦乐伴奏、漂亮的服饰、英俊的面容和磁性的嗓音是必不可少的流行元素。

1950年，女歌手Doris Day在电影《鸳鸯茶》中饰演女主角，她本人主唱的插曲 Tea For Two 登上了排行榜首位。由1925年的百老汇音乐剧 No, No, Nannette 改编而来的电影和早在二战前就很流行的歌曲 Tea For Two，所反映的不仅仅是流行音乐品味回潮，还是不同时代下相似的文化背景和相同文化观念的共鸣。歌中唱道：

Picture you upon my knee
想象你坐在我膝上

Just tea for two and two for tea
茶两杯,人两位
Just me for you and you for me alone
只有我和你,你和我
Nobody near us to see us or hear us
周围没人看见,没人听见
No friends or relations on weekend vacations
没有亲戚朋友来度周末
We won't have it known that we own a telephone, dear…
亲爱的,我们也不告诉大家,我们有电话了……

歌曲所描绘的中产阶级青年男女,希望独享浪漫的情调,二战后这种情调在历经萧条和战争的一代人内心唤起共鸣,而这正是主流美国社会不断轮回的物质和精神追求的目标。这种"多彩时尚、方便实用、安逸休闲和快乐"被美国媒体归结为"人类今天、明天及永远的最崇高期望",即20世纪60年代初被定义为"美国梦",如今所谓的普世价值。

Doris Day 在 1956 年出演的电影 *The Man Who Knew too Much* 中演唱的一首插曲 *Que Sara Sara (Whatever Will Be Will Be)* 也颇为流行,显然歌中母亲孩子的对话场面引发了"婴儿潮"一代的父母的共鸣。

When I was just a little girl
当我还是小姑娘时
I asked my mother what will I be
我问我妈妈我将来会如何
Will I be pretty? Will I be rich?
我会漂亮吗? 会有钱吗?
Here's what she said to me
她是这样对我说的:
Que Sara Sara, whatever will be will be
福兮祸兮,该怎样就怎样
The future is out to see, Que Sara Sara
未来无法预知,福兮祸兮

女歌手 Pattie Page 演唱的一首歌 *How Much Is That Doggie in the Window* 也是迎合了"婴儿潮"一代的家庭生活情调。和"我们不告诉大家我们有电话了"一样,这位"妈有钱,给宝贝买个小狗做伴儿"的主人公,同样表现出那一代人久贫乍富而掩饰不住的喜悦感。

第四章　美国摇滚的兴衰

How much is that doggie in the window
橱窗里的小狗多钱一只
The one with the waggley tail
那个长着卷尾巴的
How much is that doggie in the window
橱窗里的小狗多钱一只
I do hope that doggie's for sale
我希望那只小狗不光是展示

I must take a trip to California
我要去趟加利福尼亚
And leave my poor sweetheart alone
丢下我可怜的宝贝自个儿
If he has a dog he won't be lonesome
如果有只小狗他就不会孤独
And the doggie will have a good home
而小狗也会有一个家

与 Doris Day 一样在影歌双线走俏的男歌手，是二战前就开始取代 Bing Crosby 成为最受欢迎男歌手的 Frank Sinatra。Frank 敏锐地感知到，战后的娱乐氛围不再是战时迎合女性的一味浪漫，而是男性回家后更多的现实情调。他彻底地更新了自己的形象。在歌曲 *Strangers in the Night*，*One for My Baby* 和 *I've Got You Under My Skin* 等当中，他以沧桑男性的形象出现。

It's quarter to three, there's no one in the place except you and me
差一刻三点，没其他人，就你我
So, set 'em up, Joe, I got a little story I think you should know
所以，乔，满上这杯酒，我的心事我想你也知道
We're drinkin', my friend, to the end of a brief episode
喝酒吧，我的朋友，直到结束前来一段简短的插曲
Make it one for my baby and one more for the road
一杯为我宝贝，一杯为上路

这些关于男人的烦恼，男人的伤感题材，不仅能迎合男性听众，同样也能打动女性。不过表现诉苦类题材的最好形式莫过于用人们熟知的乡村音乐形式，因解除禁酒令形成的 Hank Williams 的酒吧音乐和与之在风格上势不两立的 Bill Monroe 的蓝草音乐风格，成为二战后初期流行乐中最有风格特点的音乐。但最叫座的还是歌唱幸福生活的主旋律歌曲，如 Roy Accuff 的火车歌曲

Wabash Cannonball，以及拿生活波折起腻的情歌，如 Pattie Page 唱的情变歌曲 *Tennassi Waltz*。

 I was dancing with my darling to the Tennessee Waltz
 我正与爱人跳着田纳西华尔兹
 When an old friend I happened to see
 这时碰巧看到了我的老朋友
 I introduced her to my loved one
 于是我介绍她给我的爱人
 And while they were dancing
 而当他俩翩翩起舞之时
 My friend stole my sweet heart from me
 我朋友偷走了我爱人的心

 Pattie Page 以极其缓慢的节奏演唱这个原本传统的乡村歌曲故事，放在任何其他时代都会感觉到过度渲染，可在当时却被广为接受，这才是时代精神的独特之处。

二、摇滚崛起

 当时代需要音乐的时候，美国城市人再次显现出对黑人音乐的好奇。在纽约，被称为 Doo-wop 的黑人无伴奏重唱受到广播电台和唱片公司的青睐，一批以"鸟"命名的重唱组合 The Swallows，The Ravens，The Orioles，The Penguins，The Crows，The Flamingos，The Blue Jays，The Cardinals，The Larks 脱颖而出。其中，The Orioles 推出于 1948 年的歌曲 *It's Too Soon to Know* 最先开始为 Doo-wop 风格赢得声望。尽管源于黑人教堂福音合唱的 Doo-wop 有一定魅力，也造成一定影响，但有很大成分是唱片公司在炒作，其过分艺术化的和声运用是专业人士喜爱而大众未必在意的东西。因此真正的黑人布鲁斯音乐的新时代风格逐渐浮现于其根源的所在地：新奥尔良、孟菲斯和芝加哥。

 1950 年，新奥尔良娱乐场所的钢琴歌手 Fats Domino 录制了一首名为 *The Fat Man* 的歌，该单曲唱片在随后的一年当中销量超过百万。1951 年，孟菲斯太阳录音服务社的制作人 Sam Philips 将其录制的、由黑人歌手 Ike Turner and His Delta Cats 演唱的 *Rocket 88* 交由芝加哥的 Chess Records 发行，歌曲迅速飙升至黑人音乐排行榜首。强劲的节奏和粗犷的演唱真正击中了二战后流行音乐的脉搏，这些被称为节奏布鲁斯(Rhythm and Blues，即 R&B)的风格也立刻吸引了白人歌手的关注。来自密歇根州的白人乡村歌手 Bill Haley 因翻唱

第四章　美国摇滚的兴衰

Rocket 88 开始崭露头角，1953 年他参与创作并演唱的歌曲 Rock Around the Clock，作为电影 Blackboard Jungle 的主题曲于 1955 年 7 月 9 日登上美国《公告牌》(Billboard) 杂志流行音乐排行榜首。和流行音乐历史上反复出现的现象一样，只有白人开始玩黑人的音乐并取得成功，才有真正的突破性进展。

来自克利夫兰的电台节目主持人 Alan Freed 对战后流行音乐格外敏感，他的电台节目因力推 Doo-wop 和各类黑人音乐组合而大受欢迎。1954 年，Alan Freed 被哥伦比亚唱片公司邀至纽约主持广播、电视和现场音乐节目，在此，他将自己的节目命名为 Rock and Roll Show，摇滚乐自此成为二战后流行音乐的新时尚。

Alan Freed 号称是摇滚乐之父，可显然他不过是给这种音乐风格重安了个名字，而且这个名字也是在黑人布鲁斯歌曲中就已存在的。早在 1922 年，黑人女歌手 Trixie Smith 就录制过一首名为 My Man Rocks Me (With One Steady Roll) 的歌，这显然才是"摇滚"这个名词的真正出处。

直到今天人们还在争论到底是谁创造了摇滚这种音乐风格，是黑人还是白人？其实如果从歌手和音乐渊源去找，这是毫无意义之争。声称摇滚源于白人乡村音乐的人，往往援引 Bill Haley & His Comets "定义"摇滚的歌曲 Rock Around the Clock，无论旋律还是节奏都是对 Hank Williams 推出于 1947 年的一首歌 Move It On Over 的翻版。要说不同，除了歌词之外，就是 Bill Haley 版本的节奏更富弹性，演唱的嗓音更有黑人特点。即便 Hank Williams 的原创，也很难说没受到战后风起云涌的黑人电声布鲁斯和节奏布鲁斯的影响。而黑人电声布鲁斯，或称芝加哥布鲁斯，或称城市布鲁斯，又有多大成分受白人文化影响，这些是说不清的关系。但如果研究为什么在 20 世纪 50 年代中期黑人歌手和白人歌手共同追求节奏强快、演唱粗犷和歌词低俗的现象，就不难发现这其实是与战后一代高中生的特征相合拍的，优秀的艺人都会在与听众的某种互动中捕捉到这种感受，并通过表演和创作追求更大的共鸣。

是战后一代人创造了摇滚。摇滚的快节奏源于青少年的特点，他们聚会跳舞显然不会要慢节奏的音乐，而摇滚的叛逆情绪则源于冷战氛围。冷战制造的压抑的意识形态，让青少年本能地需要一种宣泄的声音，这就是为什么他们既不需要优雅的嗓音，也不要深刻的歌词。

如果以数量论，最初的所谓"摇滚金曲"多来自黑人歌手，尤其是白人歌手翻唱黑人 R&B 排行榜上的歌曲。1954 年 6 月，黑人歌手 Big Joe Turner 的歌曲 Shake, Rattle and Roll 登上《公告牌》杂志 R&B 排行榜首位，立即被 Bill Haley 翻唱，最高抵达流行排行榜第 7 位。1955 年 7 月 16 日，Fats Domino 的 Ain't That a Shame 进入流行歌曲排行榜 14 位，白人歌手 Pat Boone 的翻唱版登顶。Boone 紧接着翻唱了另一位黑人歌手 Little Richard 的歌曲 Tutti

Frutti，该歌 1956 年初登上 R&B 排行榜第 2 位，而 Pat Boone 的翻唱升至流行歌曲排行榜第 8 位，Little Richard 本人的版本随后最高也仅到达第 17 位。

Pat Boone 开始并不喜欢 *Tutti Frutti*，因为他觉得 Little Richard 故意唱得很含糊快速的歌词很无聊，但架不住制作人推荐，以及他们都能闻到这首歌会挣钱的味道。歌曲原本是 Little Richard 现场演出时的保留曲目，内容是以性暗示取乐的胡言乱语，制作人专门请了歌曲作者 Dorothy LaBostrie 修改了歌词。*Tutti Frutti* 源于意大利语起名的什锦水果冰淇淋名，歌曲一开始：

 A-wop-bom-a-loo-mop-a-lomp-bom-bom!
 啊-哇噗-梆姆厄噜噗-朗姆梆梆!
 Tutti Frutti, aw rooty.
 水果冰,好棒啊

原本有特定含义，修改后成为完全无厘头的怪叫，而这正是早期摇滚吸引其主体听众——"婴儿潮"一代的重要特质之一。对于那些当时正处懵懂期，一肚子反叛情绪的孩子们来说，无厘头就对了。可怜那些身在英国的青少年，要想写下歌词学唱可费劲了。后来滚石乐队的 Keith Richards 清楚记得，自己当初就曾稀里糊涂地把歌词写下来并学唱过这类歌。

Little Richard 的另一大贡献就是重新定义了什么样的嗓音可以唱歌。嗓音备受争议的 Bob Dylan，他的第一个偶像就是 Little Richard。尽管如 Bob Dylan 所称黑人歌手嗓音沧桑由来已久，但 Little Richard 是第一个用"破嗓子""哭腔"和"歇斯底里"的嚎叫将歌曲送上排行榜的。

20 世纪 50 年代初就开始录制出版芝加哥电声布鲁斯的 Chess 唱片公司也闻到了摇滚的味道。1955 年，当 Muddy Waters 推荐年轻歌手 Chuck Berry 给 Leonard Chess 时，选中了 Chuck Berry 的一首改编自乡村歌手 Bob Wills 的 *Ida Red* 快节奏歌曲，Chuck Berry 重新改写了歌词，Leonard Chess 亲自改名为 *Maybellene*。歌中唱道：

 As I was motorvatin' over the hill
 当我加大油门爬上坡
 I saw Maybellene in a Coupe de Ville
 见梅碧琳坐一辆威尔
 A Cadillac a-rollin' on the open road
 豪华凯迪拉克路上行
 Nothin' will outrun my V8 Ford
 别想跑过我的福特 V8
 The Cadillac doin' about ninety-five

第四章 美国摇滚的兴衰

凯迪拉克提速到 95
She's bumper to bumper, rollin' side by side
她跌跌撞撞东倒西歪

果然如 Leonard 说:"孩子们需要强节奏、车子和初恋,这是潮流,我们赶上了。"歌曲 *Maybellene* 登上 R&B 排行榜首位、流行音乐榜第 5 位,甚至乡村音乐榜首位。

自此以后,Chuck Berry 的畅销曲目源源不断,1956 年,歌曲 *Roll Over Beethoven* 登上了流行歌曲排行榜第 29 位,1957 年 *School Days* 第 5 位,*Rock' n' Roll Music* 第 6 位,1958 年 *Sweet Little Sixteen* 第 2 位,*Johnny B. Goode* 第 2 位。不仅如此,他开始在所有著名摇滚演出中出现。Chuck Berry 不像其他歌手有自己的固定乐队,他可以和任何乐队配合,因为所有乐手都会他的曲目。Chuck Berry 是真正的摇滚全才,他的热门歌曲全是自己创作的。

Chuck Berry 创作的歌曲迎合了战后一代需要强节奏、懵懂冲动和"无因反叛"的特征,不像其他黑人歌手受下层黑人娱乐传统影响至深,他深受白人传统乡村音乐影响,所以他既保留了黑人语言的机智和情趣,又善于适可而止地刺激白人主流社会禁忌的痛点。以 *Roll Over Beethoven* 为例,它是以一个小孩写信给电台节目主持人,希望听这首 R&B 歌曲而不听古典音乐,这既是对白人文化的挑衅,又像是玩笑。

Well I'm gonna write a little letter, would mail it to my local DJ
我要写封信,寄给本地电台主播
It's arockin' rhythm record I want my jockey to play
我想让主持人播放一首摇滚曲
Roll Over Beethoven, tell Tschaikowsky the news
停播贝多芬,也告诉柴可夫斯基一声

There's a rockin' pneumonia, I need a shot of rhythm and blues
得了摇滚肺炎,要打一针节奏布鲁斯
I got a rollin' arthiritis sittin' down by the rhythm review
得了摇滚关节炎,老坐着听点播的音乐
Roll Over Beethoven, tell Tschaikowsky the news
停播贝多芬,也告诉柴可夫斯基一声

与 Chess 唱片公司找到乡村音乐黑人歌手 Chuck Berry 相反,在田纳西州孟菲斯经营录音服务公司的 Sam Philips,在录制推出了大量颇受欢迎的黑人音乐过程中常常感慨:"如果我能找到个唱得像黑人的白人孩子,我就能变成百万富翁。"

20世纪40年代初,Sam Phillips 在阿拉巴马州一家电台做节目主持和技术支持,1945年转往孟菲斯做同样的工作。1950年1月,他开了一家录音服务公司,其实更像是当年商人民间寻宝的选秀录音,陆续发现了诸如 B. B. King, Ike Turner, Junior Parker 和 Howlin' Wolf 等布鲁斯艺人,但他们的商业价值大爆发要等到20世纪60年代中后期,在当时并非大红大紫。Sam Phillips 和芝加哥 Chess 唱片公司的布鲁斯爱好者老板一样,很清楚他们所做的和市场需要之间的差别。功夫不负有心人,Sam Philips 陆续发现的白人歌手 Elvis Presley, Johnny Cash, Jerry Lee Lewis, Carl Perkins 和 Roy Orbison 都成了价值百万美元的摇钱树。

1953年8月,刚刚高中毕业的 Elvis Presley 来到 Sam Philips 的录音服务公司录了两首歌,Sam Philips 印象不错并叫秘书记下了他的名字。然而大半年过去了并没有回音,Elvis Presley 又在其他几处试音都不成功,他开始工作,在一家电器公司开卡车。1954年6月,Sam Philips 得到一首歌想起了 Elvis Presley,叫他来试唱了这首歌,又唱了他自己会的很多歌。Sam Philips 决定给 Elvis Presley 配两个乐手,三人练习一段时间后来录音。7月5日,试录了一整天都没有结果。到了晚上,Elvis Presley 拿起吉他装疯卖傻地唱起一首1946年的布鲁斯歌曲 *That's All Right*,Sam Philips 找到了感觉,回到录音室要他们重新开始演唱,录下磁带并立刻拿给孟菲斯电台节目主持人。很快点播电话就络绎不绝,为了向很多猜歌手是黑人的听众澄清,主持人特意在电台采访时问 Elvis Presley 毕业于哪所中学。

之后几天里 Sam Philips 就制作好了 A 面是 *That's All Right*,B 面是 Bill Monroe 的蓝草风格乡村歌曲 *Blue Moon of Kentucky*。

1954年7月17日,Elvis Presley 开始在公开场合演唱,他的宽口喇叭裤和器乐间奏时摇臀摆胯的表演立即招来女孩们疯狂的尖叫。1956年,因各地巡演而名声大噪的 Elvis Presley 与 RCA 唱片公司签约,在随后的两年中他有9首歌上了流行音乐排行首位,4张专辑有过周销量冠军的纪录。Elvis Presley 频繁出现在电视、电影、广播和报纸杂志封面,他带来了真正的"文化革命":青少年和草根文化,尤其黑人文化的势头开始流行起来。

Elvis Presley 的 R&B 熏陶来自孟菲斯的布鲁斯一条街:比尔街(Beale Street),鳞次栉比的酒吧每晚都是由黑人布鲁斯歌手领衔演唱,这里就是 Sam Philips 找到 B. B. King 和 Howlin' Wolf 的地方。简单理解,Elvis Presley 就是白皮肤的 Little Richard,有黑人冲动断续的唱法,却不及 Little Richard 有更多唱腔变化。他的魅力更多来自视觉冲击,他让白人家庭打开了门,放进了黑人文化,让更多孩子们明确找到了共鸣。Elvis Presley 的歌曲大多是翻唱或专人为其创作,以歌曲 *Hound Dog* 为例,它是由年轻的白人 R&B 爱好者、歌曲作者

第四章　美国摇滚的兴衰

Jerry Leiber 和 Mike Stoller 创作于 1952 年 8 月的一首歌,最初于 1953 年 2 月被黑人女歌手 Willie Mae "Big Mama" Thornton 演唱录制,登上 R&B 排行榜首位达 7 周之久,共计销售 50 多万张。歌曲原本讲的是一个女人骂吃软饭的男朋友:

You ain't looking for a woman
你不是在找女人
All you're lookin' for is a home
你不过是在找个家
You ain't nothing but a hound dog
你什么都不是,就是条癞皮狗
Been snoopin' round my door
总在我门前来回嗅
You can wag your tail
你尽管摇尾巴
But I ain't gonna feed you no more
可我再也不喂你了

Elvis Presley 的翻唱改动了歌词,变成了男孩奚落女孩:

You ain't nothin' but a hound dog cryin' all the time
你什么都不是,就是条不停哭叫的猎狗
Well they said you was high classed
他们说你是名贵品种
Well, that was just a lie
那不过是谎言
Well, you ain't never caught a rabbit
你从没逮着过一只兔子
And you ain't no friend of mine
你根本不是我朋友

内容变成了少男少女的情感纠葛,按理说完全没了逻辑,可以中小学生为基础的听众们在乎吗?

Elvis Presley 的翻唱不仅仅给了这些歌曲更广泛的传播,而且神奇地为许多歌注入了活力和启示。他录制的第一首歌曲 *That's All Right* 讲的是一个男孩因为父母反对其结交一个女孩,而打算离家出走。

Well, mama she done told me
是,妈妈的确跟我说过

Papa done told me too
爸爸也跟我说过
"Son, that gal your foolin' with
"儿子,和你鬼混那个女孩
She ain't no good for you"
她跟你一点不合适"
But, that's all right, that's all right
但就这么着,就这么着吧
That's all right now mama, anyway you do
就这么着,妈妈,您随意吧

Elvis Presley 在"婴儿潮"一代中唤起反叛的热情。J. D. Salinger 出版于 1951 年的小说 *Catcher in the Rye*,1953 年 Marlon Brando 出演的电影 *The Wild One* 和 1955 年 James Dean 的 *Rebel without a Cause*,Allen Ginsberg 出版于 1956 年的长诗 *Howl*,Jack Kerouac 创作完成于 1951 年,出版于 1957 年的小说 *On The Road*,这些经济繁荣时期的表达反叛情绪的作品,绝不是因为这一代人生活太优越,被惯坏了而导致的。到了 20 世纪 60 年代,当"婴儿潮"一代到了上大学的年纪有了理性思维的能力,更深刻的反叛才真正开始。

紧随 Elvis Presley 的蹿红,更多的白人青年开始加入摇滚的行列,其中最引人注目的是 Jerry Lee Lewis 和 Buddy Holly。

Jerry Lee Lewis 生于路易斯安那州,后随家迁居密西西比州,曾在得克萨斯州就读。尽管也深受如 Jimmie Rodgers 和 Hank Williams 等乡村歌手影响,但从小就喜欢偷跑去黑人娱乐场所的 Jerry Lee Lewis,他成熟的演唱风格受原生态的黑人钢琴 boogie-woogie 风格影响颇大,他砸钢琴、嚎叫、站着敲钢琴、脚踩钢琴……唯一不同点在于,他迎合了"婴儿潮"一代需要的强快节奏。Jerry Lee 的惊人表演始于他在得州曾就读的西南圣经研究院,在一次教堂集会上他用黑人钢琴风格演绎了传统的福音歌曲 *My God Is Real*,因此被学校开除。之后他在田纳西州纳什维尔的 Grand Ole Opry 乡村演出中心做乐手。由于受不了约束,1956 年底 Lewis 离开纳什维尔去了孟菲斯,被当时意气风发的 Sam Philips 招至 Sun Records 麾下,与 Elvis Presley、Carl Perkings 和 Johnny Cash 为伍。1957 年,Jerry Lee Lewis 翻唱的歌曲 *Whole Lotta Shakin' Goin' On* 上至排行榜第三,年底另一首歌 *Great Balls of Fire* 上流行榜第二,乡村音乐排行榜第一和英国排行榜第一。

歌曲 *Great Balls of Fire* 是由黑人钢琴歌手 Otis Blackwell 原创,这种黑人娱乐场所原生态的作品常常含有性暗示的低级趣味。比如歌中唱道:

第四章　美国摇滚的兴衰

I chew my nails and and I twiddle my thumbs
我咬指甲,我摆弄拇指
I'm real nervous, but it sure is fun
我好紧张,可真刺激
C'mon baby, drive my crazy
来呀宝贝,让我疯狂
Goodness, gracious, great balls of fire!
天哪,神啊,好火爆的舞会!

歌曲主题可以理解成初次与辣妹跳舞的激动,但如果关键词 ball 的意思不是指"舞会",歌词就会变得不堪,有不少电台就是以"想入非非"为由而禁播这首歌的。其实,歌词的性暗示也是当时最能迎合青少年的因素之一,日后崛起的英国滚石乐队甚至始终坚持创作并演唱这种题材的歌曲。

与当时所有摇滚明星形成鲜明对照的是年轻的 Buddy Holly,他生于大萧条时期的得克萨斯州,受家庭影响从小演唱乡村音乐和福音音乐,20 世纪 50 年代培养了对 R&B 和摇滚乐的热情。1955 年,在为 Elvis Presley 早期巡演以及 Bill Haley 的演唱会做过几次垫场演出之后,Buddy Holly 开始谋求个人发展。1957 年初与 Decca 唱片公司签约,5 月录制 *That'll Be the Day*,9 月这首歌就上了排行榜首位。

Well, that'll be the day, when you say goodbye
好吧,就在你说再见的那一天
Yes, that'll be the day, when you make me cry
没错,就在你弄哭我的那一天
You say you're gonna leave, you know it's a lie
你说你要离开,你是在撒谎
'Cause that'll be the day when I die
因为那一天就会是我的死期

Buddy Holly 除了嗓音听起来像黑人之外,穿着干净,戴一副黑框眼镜,像个规矩的中学生。他没有 Jerry Lee 捶击钢琴的疯狂,没有 Elvis Presley 摇臀摆胯的怪异,没有 Chuck Berry 的鸭步和 Little Richard 的黑人娱乐的噱头,但他的影响力深刻而广泛,这对于没有感受过那个时代文化的人有时难以想象。在 1971 年成为经典摇滚史诗的歌曲 *American Pie* 中,歌手 Don McLean 唱道:

And the three men I admire most
三个我最崇拜的人
The father, son, and the holy ghost
父亲、儿子和善鬼

They caught the last train for the coast
他们已搭末班车去往海滨
The day the music died
那天是音乐的死期

为什么他最崇拜"蚰蚰"乐队？为什么他认为 Buddy Holly 之死，就是摇滚的终结？The Beatles 的成员 Paul McCartney 回忆最初在收音机里听到 Buddy Holly 的歌曲时说："你根本听不出是白人还是黑人演唱的，就觉得是令人激动的电声音乐。你被这种音乐吸引，这种神秘的角色，当时很难看到他们的形象。而后开始看到这些明星，像 Elvis Presley 和 Cliff Richard，他们的形象都很英俊。接着看到 Buddy，他是个戴眼镜的，黑框眼镜。John 从前唱歌都把眼镜摘了，现在可以戴着它看世界了。"实际上，The Beatles 不少歌曲都是仿 Buddy Holly 的三个和弦的简单曲式创作的，他们录制的第一首歌就是 Buddy Holly 的 *That'll Be the Day*。对于这些远离黑人文化的白人孩子来说，Fats Domino，Little Richard，甚至 Elvis Presley 和 Jerry Lee 所展现的一切都充满魅力但遥不可及，而 Chuck Berry 和 Buddy Holly 是可以模仿借鉴的引路人。

三、摇滚衰落

就在摇滚乐席卷美国，青少年欢天喜地之时，风云突变。1957 年 10 月，Little Richard 在澳大利亚巡演时突然宣称，他要听从上帝的召唤，放弃演艺，投身神职。月底，Little Richard 便入读了阿拉巴马州一家神学院。1958 年 3 月，他应征入伍，经国内军训后于当年 10 月赴西德服役。1958 年 5 月，Jerry Lee Lewis 被曝其第三任妻子年仅 13 岁，而且是其侄女。随后，Jerry Lee Lewis 的各项演出合同被取消，他几乎从公众视线中消失。唯一没有背叛他的是纽约的金牌主持人 Alan Freed，然而 Alan Freed 当年即遭遇波士顿警察逮捕，指控其煽动骚乱。紧接着 Alan Freed 被指控收受唱片公司和歌手的贿赂，传媒机构纷纷与其解约，至 1959 年 11 月，他遭所有纽约媒体抛弃。之后 Alan Freed 只能在不起眼的小电台做主持，且受百般限制，1965 年 1 月他死于酗酒导致的尿毒症和肝硬化。更触目惊心的悲剧来自 1959 年 2 月 3 日凌晨 1 点，Buddy Holly 及乐队成员乘坐的飞机在爱荷华州梅森城刚起飞不久即坠毁，三人和飞行员当场殒命。故事当然还没有结束，1959 年 12 月，Chuck Berry 因携带未成年少女跨越州边境被捕，1960 年 3 月被判刑入狱，服刑到 1963 年 10 月。

盛极一时的摇滚乐在短短 3 年时间里，就迅速枯萎凋敝了。通行的解释是，保守的中老年一代、种族思想严重的人群和掌握冷战权威的政府官员，他们不接受放纵的、黑人元素的和导致青少年热情失控的摇滚乐。摇滚乐当中的低俗情趣是显而易见的，出现在电视上更是哗众取宠之态，与这种情趣相对的势力从一

第四章　美国摇滚的兴衰

开始就极为反感摇滚乐。

Elvis Presley 刚出道的表演即被反感的评论者汇报给联邦调查局首脑 J. Edgar Hoover,声称"Presley 是对美国安全的威胁。其表演动作明显是在唤起青少年性冲动。仅在拉克罗斯市就发现有两名高中女生的肚子或大腿上有他的签名"。1956 年 6 月 5 日,当 Elvis Presley 再次出现在 NBC 的电视综艺节目 *Milton Berle Show* 演唱 *Hound Dog* 时,首次展示了他著名的摆胯抖腿动作,这引发了媒体的群起围攻。《纽约时报》称:"Presley 先生显然没有唱歌能力,他所谓的唱法,不过是初学者浴缸咏叹调的变种。"《纽约日报》认为流行音乐"被 Elvis Presley 的哼唧和扭屁股带到了最低俗的层次,他的摆胯带有兽性的野蛮暗示,本该限制在地下酒吧和妓院表演"。据称,*Milton Berle Show* 节目组收到了上千封来自家长的抗议信。最著名的电视综艺节目 CBS 的 *Ed Saliwen Show* 主持人 Ed Sullivan 声称,Elvis Presley 的表演"不适合家庭观看"。但是当 Elvis Presley 上了 NBC 的电视综艺节目 *Steve Allen Show*,收视率击败 *Ed Saliwen Show* 之后,后者又以高价邀其上节目。尽管电视台刻意剪辑出关键时刻只有上半身的画面,还是助推 Elvis Presley 成为全美超级明星。其他歌手都遇到了类似的遭遇,尽管有各种势力的百般阻挠,但是经济效益的能量势不可挡。著名主持人 Alan Freed 曾公开叫板波士顿警察,他对观众说:"看来波士顿警察不想让你们有好时光了。"

关于 20 世纪 50 年代摇滚衰落的根本原因,尽管相关研究未尽翔实,但只要关注与摇滚相对的商业集团间的利益冲突,就不难发现摇滚衰落的真正力量。

摇滚乐带来的矛盾始于美国广播电台与美国作曲家协会,即主要盘踞在纽约市的传统音乐出版商之间的利益冲突。20 世纪 20 年代电子管收音机出现之初,电台的播放有助于音乐产品的销售,所以并无利益纠葛。然而随着广播电台日渐流行,出版商就开始要从电台的盈利模式中分一杯羹。随着版税逐渐提高,广播电台渐渐承受不起,音乐广播公司开始出现,并出版和经营独立艺术家的作品和演出。而美国音乐版权机构则控制着绝大多数纽约的艺术家的作品,市场分化的格局出现了。"叮乓巷"(Tin Pan Alley)和美国作曲家协会的音乐市场主要针对成年白人家庭,二战后流行音乐的市场被六大唱片公司 Columbia, RCA Victor, Decca, Capitol, MGM 和 Mercury 瓜分。而很多在广播电台基础上成立的小唱片公司,如新奥尔良的 Imperial,孟菲斯的 Sun 和芝加哥的 Chess,感知到了"婴儿潮"一代青少年的需求和宽阔的市场空间,它们向白人青少年提供布鲁斯音乐、R&B 音乐、山地摇滚和摇滚乐,不仅挣得盆满钵满,也将老牌唱片公司的市场份额极大压缩。鉴于此,20 世纪 50 年代末摇滚乐土崩瓦解的现象背后,是各种势力和利益驱动机制博弈的结果。

四、"泡泡糖"音乐

 1958年,从摇滚乐热潮中领悟到"婴儿潮"一代的流行音乐需求:青春、活力和新颖,24岁的Don Kirshner与43岁的Al Nevins两位歌曲作者放弃了自己的旧作品,在纽约百老汇大街1619号的布里尔大厦里,租了许多办公室做工作间,成立了Aldon音乐出版公司。很短的时间里Kirshner在纽约市发掘了一批年轻的歌曲作者,批量创作流行歌曲。这些城市中产家庭的孩子拼凑音乐元素,编写青少年生活感受和幻想的故事,这种被称为"泡泡糖"音乐由年轻体面的白人孩子演唱,伴随媒体的渲染,不仅在摇滚时代抢滩登陆,而且在摇滚退潮时替补登场,成为1960年至1963年期间最火的流行音乐。其中最重要的曲词创作组合Neil Sedaka和Howard Greenfield,Gerry Goffin和Carole King,Barry Mann和Cynthia Weil脱颖而出,迅速卖出大量抢手的歌曲。1958年,18岁的Neil Sedaka得知英国女歌手Connie Francis写了一首歌 *The Diary*,在被其他唱片公司的歌手回绝后,Neil Sedaka干脆自己录制了单曲,结果一举登上流行歌曲排行榜14位。之后,Neil自称研究了各种流行元素,但其实是仿此套路创作了他的另一首热门歌曲 *Oh! Carol*,登上1959年美国流行歌曲排行榜第9位,英国榜第3位,意大利第1位。歌中的主人公Carol正是和Neil Sedaka在一同在公司创作歌曲,他的中学同学和邻居家的女孩Carole King。歌中唱道:

 Oh! Carol, I am but a fool
 哦,卡罗尔,我就是个傻瓜
 Darling I love you tho' you treat me cruel
 亲爱的,我爱你,就算你虐待我
 You hurt me and you made me cry
 你伤害我,让我哭泣
 But if you leave me I will surely die
 但你若离开我,我定会死

 但其实Carole King已经与Gerry Goffin结婚,这对夫妻搭档常作歌曲,Neil Sedaka只不过是凑趣创作歌曲而已,Gerry Goffin甚至套用该曲调写了一首歌 *Oh! Neil* 戏谑他。在回顾流行音乐历史的时候,不少评论者将这几年纽约青少年歌曲作者创作的作品称为"泡泡糖"音乐,该时期推出的青少年歌手被称作"青春偶像"。

 然而,在这些组合当中Carole King与Gerry Goffin显然更加成功,不仅他们创作的曲目经久不衰,而且他们的创作也始终跟随着时代的节奏成长。

第四章　美国摇滚的兴衰

1960 年，Gerry Goffin 和 Carole King 联手创作的歌曲 Will You Still Love Me Tomorrow，由黑人女生重唱组 The Shirelles 演唱录制，一举登上美国排行榜第 1 位。1961 年，两人创作的歌曲 Take Good Care of My Baby 使青春偶像歌手之一的 Bobby Vee 一举成名，歌曲上了美国排行榜第 1 位。1962 年，原本为 Bobby Vee 创作的歌曲 It Might as Well Rain Until September，结果在老板 Don Kirshner 的坚持下由 Carole King 本人演唱录制，上了美国排行榜第 22 位，英国排行榜第 3 位。Carole King 对此并不满意，但这为她之后成为最杰出的歌手兼歌曲作者开了个头。1962 年，Gerry Goffin 和 Carole King 创作的 Up on the Roof 被黑人重唱组 The Drifters 送上排行榜第 5 位。1963 年，他们创作的歌曲 One Fine Day 被黑人女生重唱组 The Chiffons 送上排行榜第 5 位。Gerry Goffin 和 Carole King 的歌曲的内涵显然超越了"泡泡糖"音乐的浅薄，连 John Lennon 出道之初都渴望自己和 Paul McCartney 能成为像 Carole King 与 Gerry Goffin 那样成功的创作组合。在 2004 年 12 月《滚石》杂志评出的史上最佳歌曲中，当年 21 岁的 Gerry Goffin 与 18 岁的 Carole King 创作的青春男女情感的歌曲 Will You Still Love Me Tomorrow 堪称传奇。

Tonight you're mine completely
今晚你完全属于我
You give you love so sweetly
你给我的爱如此甜蜜
Tonight the light of love is in your eyes
今晚爱之光在你眼中
But will you love me tomorrow?
可明天你还会爱我吗？

Don Kirshner 从 1958 年起，在短短的 5 年中成功推出了超过 200 首进入流行歌曲排行榜前 40 位的歌曲，培养的年轻歌曲作者、歌手和制作人包括：Carole King，Gerry Goffin，Neil Sedaka，Neil Diamond，Paul Simon，Phil Spector，Howard Greenfield，Barry Mann，Cynthia Weil 和 Jack Keller。其中 Carole King，Paul Simon 和 Phil Spector 更成为流行音乐史上叱咤风云的人物。

Don Kirshner 的流行歌曲制造团队只是纽约百老汇街布里尔大厦里的一家，制造青春偶像和泡泡糖音乐当然不只在纽约。这期间长相稚嫩英俊，举止端庄，歌唱文雅的偶像此起彼伏，最著名的包括：Frankie Avalon，Fabian Forte，Pauk Anka，Ricky Nelson，Bobby Darin，Frankie Lymon 等。正如 Ricky Nelson 在歌曲 Teenage Idol 中唱道：

Some people call me a teenage idol
有人管我叫青春偶像
Some people say they envy me
有人说他们羡慕我
I guess they got no way of knowing
我猜他们无法知道
How lonesome I can be
我有多么孤独

I travel around from town to lonely town
我孤独地游走在城市间
I guess I'll always be just a rolling stone
我猜我永远只是颗滚石
If I find fortune and fame and lots of people know my name
即便我名利双收，人尽皆知
That won't mean a thing if I'm all alone
可如果我仍孤独，又有何益

名利双收在主流美国社会意味着什么？这种伪善的描绘根本不是青少年能够接受的，Paul Anka 则在歌曲 *Puppy Love* 中描述了少年的初恋：

And they called it puppy love
他们管这叫早恋
Oh, I guess they'll never know
哦，我猜他们永远不懂
How a young heart really feels
不懂年轻的心是何等感受
And why I love her so
不懂我为何如此爱她

这显然是成年人臆想出的青少年爱情，可时值青少年音乐需求迸发的岁月，这些歌曲被照单全收。

为青少年批量制造商业流行音乐的潮流同样席卷了乡村音乐界。1960 年，15 岁的少女歌手 Brenda Lee 以一首柔和弦乐伴奏为主的歌曲 *I'm Sorry* 登上流行音乐排行榜首位。影响更大的来自一家底特律的黑人唱片公司 Motown，这家唱片公司从 1960 年起，成功地发现、包装了大批黑人青春偶像歌手，创作、录制、宣传和发行了大量歌曲，其中很多作品长盛不衰。

第四章　美国摇滚的兴衰

五、灵歌

Motown 的创始人 Berry Gordy 和许多音乐人一样，是 20 世纪 50 年代 R&B 热潮和摇滚热潮催生出的黑人音乐爱好者和歌曲作者，转而成为音乐制作人。摇滚的衰落和"泡泡糖"音乐的泛滥，在 Berry Gordy 这里形成了严格的戒律：做纯娱乐。尽管到了 20 世纪 60 年代中后期，The Temptations、Marvin Gaye 和 Stevie Wonder 等突破了公司的限制，但 Motown 的主旋律是追求商业化、娱乐化，这一点始终没有变。所有商业化的追求都不会长久，为什么 Motown 在"英国入侵"到来之后仍然枝繁叶茂？因为在它所有商业化的外壳内部，始终有坚实的内涵，那就是作为其根源的黑人音乐。

Berry Gordy 所推崇的音乐是黑人音乐中相对柔和的因素，黑人福音音乐、Doo-Wop 重唱和爵士乐，他认为这些是可以获得商业成功的风格。Berry Gordy 心目中的榜样是，1957 年亮相 ABC 电视节目 *The Guy Mitchell Show* 之后一举成名的歌手 Sam Cooke，同年 Sam 的单曲 *You Send Me* 不仅登顶 R&B 排行榜 6 周之久，也登上流行歌曲排行榜首 1 周。Sam Cooke 自幼在黑人教堂唱诗班唱歌，最后在福音重唱组唱歌，随后开始唱当时最能挣钱的爱情歌曲。尽管歌曲内容大多商业化，但 Sam 是从真实的教堂音乐中成长的歌手，他的演唱蕴含了 Little Richard 的唱功和黑人血脉中的布鲁斯基因，尤其当他后来创作民权意识作品时，他的作品与时代产生文化共鸣而成为不可磨灭的经典。Berry Gordy 尽管排斥可能带来麻烦的种族和政治因素，但在利用各种商业手段弘扬受歧视受压迫种族文化方面，其艺术和政治成就有目共睹，也因此 Motown 唱片公司及其歌手、作品和风格魅力不衰。

Motown 之声又被称为灵歌（Soul），该风格逐渐成形于 20 世纪 50 年代。被誉为黑人音乐百科全书的盲人歌手 Ray Charles 在长期创作演唱中尝试各种音乐组合的可能性，是他首先将黑人教堂里宗教活动形式福音演唱用来演绎通俗流行歌曲。因而像从前的布鲁斯一样，这种音乐被许多正经的黑人斥为邪恶音乐，Sam Cooke 在第一次录制情爱歌曲唱片时甚至不敢用真名，怕自己原先的福音歌曲听众不能接受。在 Motown 之前，灵歌的风格已初成端倪，Ray Charles、Sam Cooke、Curtis Mayfield、Jackie Wilson 和 James Brown 已然探索出了演绎的方式，Motown 只不过使之商业成功并产生更大影响。

Motown 第一首成功的歌曲是在 Berry Gordy 成立唱片公司之前创作，由 Barrett Strong 演唱录制的 *Money*。1960 年 6 月，*Money* 登上 R&B 排行榜第 2 位和流行歌曲排行榜第 23 位，1963 年被 The Beatles 翻唱使之广为人知，《滚石》杂志将其列入史上最有影响的歌曲之一。歌中唱道：

The best things in life are free
生命中最重要的是自由
But you can keep them for the birds and bees
但你把它留给鸟和蜜蜂
Now give me money
还是给我钱吧
That's what I want, yeah
那才是我想要的，没错

对比一下这首歌谈钱的态度和歌曲 *Teenage Idol* 的不同，青少年对钱的真实感受当然是 Berry Gordy 表达的"想钱想疯了"，说钱不重要那才是虚伪透顶。

成立 Motown 唱片公司的想法据说源于 Berry Gordy 为 Smoky Robinson 及其重唱组 Mirales 录制的唱片苦于求人发行，在 Smoky Robinson 的鼓动下，Berry Gordy 借钱成立了 Motown 唱片公司。Smoky Robinson 后来成为公司副总裁，他的重唱组 Mirales 成了公司的第一个超级组合。除了推出 *The Tears of a Clown*，*Ooo Baby Baby* 和 *The Tracks of My Tears* 等进入排行榜前 10 位的歌曲之外，Smoky Robinson 的创作还为其他歌手和组合提供了大量的成功曲目，其中最有名的是 The Temptations 的成名作和招牌歌曲 *My Girl*。尽管歌曲是千篇一律的小情人之间卿卿我我的题材，但在遣词造句和使用比喻方面，Smoky Robinson 与黑人 R&B、布鲁斯有一脉相承的独特黑人音乐因素，是这些因素使他的作品不同凡响，魅力永恒：

I've got so much honey; the bees envy me
我得到这么多甜蜜，蜜蜂都羡慕
I've got a sweeter song than the birds in the trees
我有一首歌，比树林里鸟都甜美
Well, I guess you'd say what make me feel this way?
我猜你会问，什么让我如此感觉
My girl, my girl, my girl talkin' 'bout my girl
我的女孩，我的女孩，说的是我的女孩

继 Smokey Robinson 和 Miracles 重唱组，The Supremes, Four Tops, Temptations, Jackson 5 和 Commodores 等重唱组合成为热门歌曲的生产机器。Motown 通过精心设计歌手形象——穿着、言谈举止、舞蹈甚至生活方式以赢得更大的跨种族听众。这在潜移默化中极大提升了黑人明星在白人青年心目中的偶像地位。对于黑人唱片公司来说，商业化本身就是发掘和弘扬传统，提升黑人的经济地位就是最根本的民权意识提升。

第四章 美国摇滚的兴衰

但是在 20 世纪 60 年代美国文化巨变的社会背景中，Motown 公司内部血气方刚的年轻歌手在获得听众认可之后，很自然会有更高的精神诉求，公司商业化的限制就会令他们不满。先是 The Temptations 尝试打破限制，歌曲 *Run Away Child* 和 *Running Wild* 是关于青少年反叛的内容，*I Can't Get Next to You* 反映人际关系的变化，*Ball Of Confusion* 涉及民权等社会现实问题，而 *Stop the War* 则是公然反对越战。The Temptations 也因此成为 Motown 人员最不稳定的组合。1969 年，一贯以演绎情歌著称的 Marvin Gaye 创作了整张专辑的歌曲，内容全部是围绕黑人生存环境和个人信念。专辑是否能够出版遇到了来自公司内部的巨大阻力，直到后来已是公司副总裁的 Smokey Robinson 再次与 Berry Gordy 恳谈，Motown 最经典的专辑之一 *What's Going on* 才得以出版发行。1962 年，年仅 12 岁的盲童 Stevie Wonder 进入 Motown。第一张专辑 *The 12-Year Old Genius* 中，他一人包揽了创作、演唱和几乎所有乐器伴奏，被包装成具有 Ray Charles 能力的少年天才。可是到了 1971 年，Wonder 以自己的天分做筹码与公司签了新的合约，摆脱了公司的限制，赢得了更大的创作自由度，在 20 世纪 70 年代取得了音乐和题材探索上卓越的成就。Michael Jackson 也在羽翼丰满之后摆脱了 Motown。当歌手的立场有了认识和信念的转变之后，公司原本带有正面意义的商业化会成为他们的创作、演唱和录制障碍，甚至是精神障碍。

在摇滚被音乐领域之外的力量瓦解之后，"泡泡糖"音乐、传统"叮乓巷"音乐、乡村音乐和灵歌等商业化音乐类型瓜分美国流行歌曲市场的时候，谁也不曾想到来自外国的音乐力量，更疯狂的反叛从音乐到思想，从思想到音乐的风潮即将袭来，20 世纪 50 年代所谓的"田园牧歌"一去不复返了。

第五章 "英国入侵"和美国民谣的复兴

就在美国各种势力联合行动扼杀了本土的摇滚乐,本土的"泡泡糖"音乐等商业化音乐充斥市场的时候,摇滚播撒的种子却悄悄在年轻人内心生根发芽,反叛的力量在广泛和深层地蓄积着。这样震撼性的突破来自国度之外——英国的港口城市利物浦,由 4 个还不到 20 岁的青少年引领潮流。

限于当时的技术和经济条件,英国接触美国文化的方式主要还是通过主流媒体、报纸、电影、唱片发行商和 BBC 广播电视,既没有小广播电台和小唱片公司专事传播小众文化,也没有底层的美国黑人音乐文化。因此当美国摇滚兴起之初,能够接触该文化最多的、最丰富的是离美国最近的利物浦,大量的美国流行音乐及相关文化产品通过海路进入利物浦。当主流摇滚模仿者热衷于揣摩早期美国民谣和爵士混合而成的 Skiffle 风格时,利物浦的摇滚青年可以接触到所有美国摇滚明星的所有专辑,他们有更多的选择。

一、"甲壳虫"热

1956 年,16 岁的 John Lennon 组建了自己的乐队 The Quarrymen。1957 年夏,在一次业余表演活动中,John Lennon 遇到了真正会弹吉他的 Paul McCartney,并请他加入了自己的乐队。1958 年,18 岁的 John Lennon 创作了第一首歌曲 Hello Little Girl(5 年后被 The Fourmost 翻唱进入英国排行榜前十),开启他们共同创作的征程。1960 年,Paul McCartney 介绍同学 George Harrison 加入乐队做吉他手,John Lennon 邀同学 Stuart Sutcliffe 加入做贝司手,乐队更名为 The Beatles。同年 8 月,The Beatles 新增了鼓手 Pete Best,签约德国汉堡的酒吧做夜场演出。随后两次续约,直到 1962 年。在汉堡的经历使 The Beatles 在表演上经验丰富,大量摇滚曲目的演唱又为创作做了深厚的铺垫。1962 年,当摇滚在英国氛围渐浓之时,回到利物浦的 The Beatles 立即赢得了青少年歌迷的追捧。Brian Epstein 主动要求做了乐队的经纪人,帮他们规范了外形并与 EMI 唱片公司签约,也有了制作人 George Martin。在他的建议下,Ringo Starr 替换了原鼓手 Pete Best。此前乐队贝斯手 Stuart Sutcliffe 为了女友 Astrid Kirchherr 决定留在汉堡。The Beatles 著名的发型就是当时还是艺专学生的 Astrid Kirchherr 为他们设计修剪的,她拍摄了大量专业水准的早期 The Beatles 照片。然而不幸的是,1962 年 4 月 Stuart Sutcliffe 因脑动脉瘤发作猝死于回国路上。在 The Beatles 歌曲创作开始表达真情实感时,以 John

第五章 "英国入侵"和美国民谣的复兴

Lennon 为主创作了怀念挚友的歌曲 *In My Life*：

There are places I'll remember all my life
我记得一生中很多地方
Though some have changed, some forever not for better
尽管有些已改观,有些还那么破败
Some have gone and some remain
有些消失,有些还在
All these places had their moments
所有这些地方有其记忆
With lovers and friends I still can recall
与难忘的情人和朋友相伴
Some are dead and some are living
有些已去世,有些还健在
In my life I've loved them all
一生中,我爱过他们每个人

出道之初 John Lennon 和 Paul McCartney 的创作始终是对美国摇滚先驱 Fats Donimo、Little Richard、Chuck Berry、Jerry Lee Lewis 和 Buddy Holly 的模仿和诠释,但 The Beatles 的灵魂开始蕴藏在他们的演唱声音中,他们的歌词描述的,无论是对摇滚的热情,还是对情爱的冲动,甚或是对朋友的眷念和对世界愿景都更准确、更具有真情实感。

1962 年底,The Beatles 推出的第一首原创单曲 *Love Me Do* 就进入英国音乐排行榜第 2 位。1963 年初,在事先通过电视宣传的情况下,第二首 *Please Please Me* 登上英国榜首。此后 The Beatles 一发不可收拾,*From Me To You*、*She Loves You*,他们的每一首新歌都会成为英国音乐排行榜的榜首歌曲。同时,他们在英国和欧洲的巡回演出开始遭遇青少年歌迷疯狂的欢迎,媒体称之为"甲壳虫热"(Beatlemania)。也许是出于对美国流行音乐的自负和对英国流行音乐的不屑,英国 EMI 唱片公司的美国子公司 Capitol 始终不肯发行 The Beatles 的单曲,他们只好找小公司在美国发行,结果在英国上排行榜首的前四首歌在美国均告失败。直到 1963 年 10 月,美国报纸开始报道盛行欧洲的"甲壳虫热";11 月,两家美国电视台转播了 The Beatles 为英国女王母亲所做的皇室专场演出,他们成为美国媒体的热议话题。加上经纪人 Brian Epstein 亲自在美国有影响的广播电台推销,The Beatles 在美国的呼声飚涨,Capitol 唱片公司这才于 1963 年底推出第一首 The Beatles 的单曲 *I Wanna Hold Your Hand*。1964 年 1 月中旬,*I Wanna Hold Your Hand* 登上美国排行榜首位。

其实，The Beatles 成员渴望却也一直担忧这一天，因为他们玩的摇滚乐是从美国摇滚偶像那里学来的，加上美国唱片公司的傲慢态度，在他们之前的英国摇滚歌手 Adam Faith 和 Cliff Richard 进军美国都以失望告终。于是他们约定，没有一首歌上美国排行榜首就不去美国。当决定 1964 年 2 月赴美演出时，The Beatles 已经登上了《时代》《生活》和《新闻周刊》等所有最著名杂志的封面，但他们仍有额外的担心，因为就在不到二个月之前，美国总统 John F. Kennedy 在达拉斯遇刺身亡。

实际上，自打 The Beatles 登陆纽约肯尼迪机场，便带来了疯狂的欢乐。据说 The Beatle 第一次上 Ed Shulivan 综艺节目那晚，纽约万人空巷，连犯罪率都大为下降，人人都在看电视里 The Beatles 的演唱。自打这天开始，The Beatles 的单曲和专辑就成了美国流行音乐排行榜的常客，据说前 10 名里最多时曾有 7 首是 The Beatles 的歌曲。更离奇的是，不久前还是青少年偶像的很多"泡泡糖"音乐明星顷刻间销声匿迹。

成名初期的 The Beatles 穿着学生制服，稚气未脱，乍看与青春偶像们相差无几，不同点是他们的头发。The Beatles 成功登陆美国后，这种发型迅速流行并立即遭到学校和家长的广泛抵制，不少孩子因发型不符合学校规定被学校开除，被家长赶出门。之所以反应这么强烈，是因为这代表了战后一代挑战权威的苗头，它就是 20 世纪 60 年代燎原反叛的星星之火。只用 The Beatles 的歌词来读，其实也与"泡泡糖"音乐没太大差别，无非是卿卿我我的题材，只是表达没有那么婉约，更直截了当。

我们来看看歌曲 *Eight Days A Week* 的内容：

Ooh I need your love babe
哦，我需要你的爱，宝贝

Guess you know it's true
我想你明白我心迹

Hope you need my love babe
希望你需要我的爱

Just like I need you
就像我需要你

Hold me, love me, hold me, love me
抱我，爱我，抱我，爱我

Ain't got nothin' but love babe
除了爱什么都不要，宝贝

Eight days a week
一周八天时间

第五章 "英国入侵"和美国民谣的复兴

不过,The Beatles 的歌曲内容必须听着他们歇斯底里的声音,看着他们无拘无束的神情来理解。青春的冲动和宣泄的惬意,似乎只有这么简单直接、声嘶力竭才更真实感人。

The Beatles 对美国保守势力刚刚营造出来的音乐"清平世界"的毁坏之严重是可想而知的,更严重的伤害是对该产业的利益瓜分。1966 年 3 月,John Lennon 接受英国记者采访时口无遮拦的言论被登出:

> 基督教发展下去会消失或萎缩,我不必证论我是对的。现在我们乐队比耶稣流行,我不知道谁会先消失,摇滚还是基督教?耶稣很非凡,但他的弟子们愚钝庸碌。在我看来,是他们扭曲而毁了基督教。

这段话显然包含了 John Lennon 对基督教被扭曲且影响减弱的不满,但被媒体尤其是美国媒体大肆援引为反基督教言论。美国南方电台和电视台号召广泛抵制 The Beatles,录制自导自演的青少年抵制场面,甚至拍摄转播类似死亡威胁的个人言论。尽管这根本没有影响到青少年对 The Beatles 的热情,但影响到了 The Beatles 成员本身。似乎是受到美国舆论影响,他们的巡演在日本和菲律宾等地也接连遇到事故,他们开始对巡演失去兴趣。加之 20 世纪 60 年代中期对录音制作技术的追求,The Beatles 在 1966 年 8 月最后一次巡演之后,便放弃了巡回演唱会。

但是,历史并没有重演第一次摇滚衰落的一幕,The Beatles 退出美国巡演,其专辑和单曲仍在美国音乐排行榜占尽风光,其他英国乐队仍大块瓜分着美国音乐市场和演出市场,摇滚乐的反叛不仅仅是发声,还传达出更深刻的思想内涵。

二、"英国入侵"

The Beatles 的成功显然冲击了美国唱片业巨头的利益及盈利方式,新生的英美唱片公司分工协作、盈利分账的模式,势不可挡。纯粹为唱片工业及所有利益集团服务的美国媒体,在开始介绍英国摇滚时,仅仅是当猎奇新闻报道,尤其对所谓"甲壳虫热"完全是极尽嘲弄的态度。可是美国青少年不那么看,他们与欧洲青少年之间立刻产生了强烈的共鸣。当 The Beatles 在 1964 年 2 月 7 日登陆美国纽约之时,在机场采访的记者仍想着拿 The Beatles 成员的发型开涮:

记者:你们当中有几人是秃顶,所以戴假发?
The Beatles:我是……我们都是。
记者:你们打算什么时候去剪头发?
George Harrison:我昨天刚剪过。

The Beatles 天马行空的机智让这些恶意的发问反而成了他们彰显个性的机会，这是在之前冷战肃杀氛围下所有美国艺人身上看不到的。

在"甲壳虫热"席卷美国之后，所有媒体不仅都聚焦于此，而且开始砍掉自己原有的节目，追逐他们百般嘲讽的新娱乐热点，配合新的利益团体。一支乐队显然不够他们炒作，于是来自英国的各种青少年乐队都成了关注和热捧的对象，甚至完全不关心他们的风格特点到底是什么。这既让很多"水货"搭了顺风车，又让不少他们原本戒备森严的叛逆风格和作品，重新"入侵"美国文化市场，尤其是美国青少年。

大批英国青少年乐队开始进入美国，扎堆充斥美国流行音乐排行榜，吸引了人数众多的青少年消费群体。尽管多数乐队不过是 The Beatles 的仿版或至少是在外形上包装成仿版，有些乐队的内涵甚至是英国版"泡泡糖"音乐，但也有不少乐队是在美国摇滚衰落之后，探索摇滚根源的芝加哥布鲁斯票友，诸如 The Animals，Rolling Stones，Kinks，Who，Yardbirds 等，不仅仅是将被打压的美国摇滚回馈美国，而是发掘了更根源性的美国音乐，培养了新一代人接受传统的审美情趣，成功实践了尊重传统音乐的方式。从 1964 年一直到 20 世纪 70 年代，英国乐队在商业效应上远远盖过美国本土的各种流行音乐，它被称为"英国入侵"（British Invasion）。不仅是音乐，随着音乐舶来美国的还有诸如曼彻斯特、利物浦和伦敦等英国城市的新奇发型、时装、观念和语言表达。这种将英国音乐输入美国狂挣美元的现实，给傲慢自大的美国流行音乐工业和狭隘偏执的美国媒体着实上了一课。

像 The Beatles 一样，所有来闯美国的英国乐队都很清楚他们的音乐来源于美国，他们每个乐队都格外渴望结识自己的偶像。The Animals 乐队以电声乐器伴奏翻唱当时美国民谣圈中很多歌手喜爱的一首老歌 *House of the Rising Sun* 走红，而他们是从 Bob Dylan 的首张专辑中学来的，Bob Dylan 又是从朋友 Dave Van Ronk 那里学来的。Bob Dylan 在其首张专辑中唱过后，Dave Van Rouk 无法再唱，而 The Animals 唱过后，Bob Dylan 也无法再唱，因为 The Animals 的演唱最为流行。用电声乐器演绎民谣最早的成功范例是 *The House of the Rising Sun*，这是一首老歌，讲的是青少年在新奥尔良城里学坏的故事：

There is a house in New Orleans
在新奥尔良有一家旅舍
They call the Rising Sun
他们称之为朝阳
And it's been the ruin of many a poor boy
而它毁了许多穷孩子
And God I know I'm one
老天啊，我就是一个

Eric Burdon 嘶喊式的演唱和 Alan Price 奇妙的风琴。一年之后的美国乐队 The Byrds,其实是将 Bob Dylan 创作的民谣风格的歌曲 *Mr. Tambourine Man* 电声化演绎送上排行榜首之后,才开启了所谓"民谣摇滚"的风格。相互欣赏使得 Eric Burdon 和 Alan Price 很快与 Bob Dylan 打得火热。The Beatles 和 Rolling Stones 乐队也一样,非常乐意与美国歌手交往,完全没有他们背后商业对手间的妒忌和敌意。因此所谓的"入侵",其实是一种真正意义上的文化交流。英国歌手对美国流行音乐的看法和演绎,对深处该文化之中的美国歌手来说有很多的启发,他们对布鲁斯音乐的执着追求和热爱,更是让美国大众已然忘却的黑人文化和许多优异的歌手重见天日。

"英国入侵"作为潮流毕竟是商业化的现象,商业就是商业,不少搭车的英国乐队更是昙花一现,一两年的时间便消失得无影无踪。真正形成持久影响的,则是触及了深层文化根源的作品。其中,英国歌手对布鲁斯音乐的探索和实践,对 20 世纪 60 年代及之后的美国摇滚文化和整个流行文化产生了深远的影响。

三、寻根布鲁斯

尽管自录音技术发明以来,布鲁斯音乐始终受到一批听众的喜爱,但它要么以白人接受的变形体拉格泰姆或爵士乐等形式介绍给大众,要么是被小众人群敝帚自珍。真正让这种"下里巴人"的音乐以其本来面目为大众接受,甚至成为大众流行歌曲的,是来自英国的青少年布鲁斯票友。

英国青少年探索布鲁斯的热情始于美国摇滚来袭。在拥抱摇滚乐的同时,这种带有强烈黑人文化因素的音乐让不少青少年感到既好奇又陌生,因为在英国完全没有布鲁斯文化和乡村音乐文化。一些城市青年因此从自己的欣赏逻辑出发,开始了对摇滚的寻根溯源,大家不约而同地将兴趣指向芝加哥布鲁斯,认为那里是摇滚魅力的源头。在伦敦的所谓"泰晤士三角洲",即如今叟侯区的唐人街一带,有不少销售进口老唱片的店,这里成为青少年经常光顾的地方。爱好者也开始扎堆儿,Manfred Mann 乐队主唱 Paul Jones 是芝加哥布鲁斯唱片收集较多者之一,该乐队的贝斯手 Tom McGuinness 回忆当年自己对稀奇唱片的痴迷时说:

有人给我一个有 Muddy Waters 专辑的家庭地址,我乘公车赶去图庭,好像是晚上六点半的时候敲人家的门。那人从屋里出来,我问他:"你是不是有张 Muddy Waters 的专辑?"他说:"是啊。"我说:"我能看看吗?"他就拿出来给我看。我又问:"我能拿一下吗?"

滚石乐队的核心人物 Mick Jagger 和 Keith Rcihard 原本是小学同学,十年后因为 Mick Jagger 手里的 Muddy Water 唱片,引得等火车的 Keith Rcihards 跟他搭话,两人对芝加哥布鲁斯的共同爱好才让彼此重续友情。滚石乐队的 Brian Jones 也是收藏布鲁斯唱片较多而小有号召力的人物,他与 Keith Rcihards 交好也是因为趣味相投,自诩品味超越同辈。日后杰出的吉他手 Eric Clapton 的探索触角伸得更远,从芝加哥布鲁斯伸向密西西比三角洲布鲁斯,集中在 Charley Patton,Son House 和 Robert Johnson 身上。由于偏爱吉他,更讲究技巧的 Robert Johnson 成为 Clapton 的榜样,Johnson 仅存的二十几首歌成了他终生钻研的曲目。

人们对音乐的兴趣从摇滚转向布鲁斯,是没有回头路的。音乐制作人 Mike Vernon 说:"我认为一旦你上了钩,就很难再摆脱。"这种魅力根源在于布鲁斯音乐是完全不同的音乐语言,从音阶到节奏给在传统西方音乐文化熏陶中的人以完全不同的感觉,这就是为什么它被叫作 Blue(忧郁的)音乐,它有 Blue 小节、Blue 和弦……而这种音乐的忧郁属性源于长期相关的语言内容,是美国黑人苦难的命运。英国青年音乐人开始体会到布鲁斯歌曲的语言魅力。最出名的布鲁斯票友 John Mayall 说:"布鲁斯的主要魅力在于它是如此真实,当你听歌中讲的故事时你能清楚感受到真实性。"The Rolling Stones 成员 Bill Wyman 说:"当你听 John Lee Hooker 时你会完全相信他所讲的,因为那是他经历的纳奇兹大火,我觉得他女友死于那场大火。"

除了题材的真实性和震撼力,布鲁斯歌曲简洁鲜明的修辞也让票友们称奇不已。Bill Wyman 说,Elmore James 的歌词简直神了!

The sky is crying, look at the tears rolling down the streets
天在哭泣,看那街上流淌的泪水

还有 Muddy Waters 的:

I'm going down to Louisiana, somewhere behind the sun
我要去路易斯安那,太阳背后的地方

歌曲作者、诗人 Pete Brown 在谈到 Joe Turner 的歌词时说:"我是说这也太狠了! 好一幅画面。"

My baby's gone, she ain't comin' back
我的宝贝走了,不再回来了
She's lower than a snake crawling down in a wagon track
她简直比车辙里爬的蛇还低劣

第五章 "英国入侵"和美国民谣的复兴

1962年7月,Brian Jones,Keith Richards 和 Mick Jagger 组成了 Rolling Stones(滚石)乐队,跟着 The Beatles 的路数渐渐扎露头角,他们深受布鲁斯影响的风格很快脱颖而出。1964年11月,乐队第一次上电视节目,便演唱了芝加哥布鲁斯著名歌曲作者 Willie Dixon 的一首带有明显性暗示的歌曲 *Little Red Rooster*。知情人警告说:"你们吃了熊心豹子胆,这会自毁前程的。"而他们回答:"那又怎样?"时至今日,这首歌成为登上英国排行榜首位的唯一一首地道的布鲁斯歌曲。

1965年5月,Keith Richards 半夜梦醒,录下一段吉他弹奏后倒头又睡去,第二天醒来便有了 Rolling Stones 的第一首杰作(*I Can't Get No*)*Satisfaction*。歌曲是典型的布鲁斯音乐,只是节奏更强快,歌词内容与现实青少年反叛情绪相关。歌中唱道:

I can't get no satisfaction
我不能得到一点满足
I can't get no satisfaction
我不能得到一点满足
And I try and I try and I try and I try
我尝试,尝试,再尝试
I can't get no, I can't get no
我不能得到一点,一点点

When I'm watching my TV
我正看电视的时候
And that man comes on to tell me
电视里的人对我说
How white my shirts can be
衣领怎么可以更白
Well he can't be a man because he doesn't smoke
他算不上男人因为他不抽
The same cigarettes as me
和我一样的烟

这首歌被认为是流行音乐里程碑式的歌曲,它标志着英国青少年从着迷、模仿布鲁斯,到学会用布鲁斯表达自己的心声,而歌中典型的异化情绪,必须留待下一章详细介绍后才能清晰辨识。

商业上的成功并没有让这些年轻的英国歌手忘乎所以,他们从来到美国就没忘记向他们的布鲁斯偶像和 R&B 偶像致敬,这使得芝加哥和孟菲斯的布鲁

斯艺人重新广为人知。与此同时,他们注意到同龄美国歌手中真正的实力人物,不是拼唱片精工细作的 Beach Boys,不是音色旋律时尚动听的 Byrds 乐队,也不是同样钻研布鲁斯的出色白人吉他手 Michael Bloomfield,甚至不是技巧精湛绝伦的年轻黑人吉他手 Jimi Hendrix,而是一位来自完全不同风格领域的民谣歌手 Bob Dylan,而且他植根深层美国文化的才华似乎无法被学习和超越——他的歌词内容无论是借来的曲调、还是自创的音乐都能融合,展现出震撼人的效果。

相反,Bob Dylan 毫不掩饰自己"高人一等"的态度,他曾当面对 John Lennon 说:"你们这伙人什么都没有表达,因为你们没有什么可表达的。"而 John Lennon 非常认同这种评价,他曾对记者说:

过去我曾认为歌曲写作无非就是"我爱你、你爱我",尽管我们并不喜欢这样。但通过 Bob Dylan,不是 Thomas,我现在明白了。你不写流行歌曲,去做这个、去做那个,你做的一切其实是一回事,千篇一律。这是我从未意识到的。

Bob Dylan 对 Rolling Stones 也说过:"我能写得出 *Satisfaction*,但你们却写不出 *Mr. Tambourine Man*。"如此傲慢的态度并没有激怒这些不可一世的英国歌星,甚至丝毫没有影响他们对 Bob Dylan 的崇敬之情。

是怎样的文化造就如此非同凡响的歌手,他到底有什么独到之处?

四、民谣运动

在第三章中我们介绍了美国民谣音乐被搜集研究的历程,以及在二战前形成了相当的影响力。二战结束后,美国政府的"反共策略"通过各级机构和媒体逐渐被推向高潮,在动员广大公众参与的"剿共"运动中,对二战前美国共产党和左派的反攻倒算成了重点。在核物理领域,他们以间谍罪抓捕并很快处死了罗森伯格夫妇,而在流行音乐领域,首当其冲被针对的就是曾与 Woody Guthrie 共同参加工会宣传演唱,被誉为现代民谣运动先驱的 Pete Seeger。

1919 年,Pete Seeger 生于纽约,父亲是著名的作曲家、音乐学家和加州大学伯克利分校的教授,母亲是专业小提琴手和朱丽亚音乐学院教师。Pete Seeger 清楚地记得父亲与研究民谣音乐的继母带他们两兄弟送音乐下乡,想要把高雅优美的古典音乐传播到乡村民众中。可是,当他们的音乐一停,当地乡民便拿出乐器说:"来听听我们的音乐。"Pete Seeger 一家没有用高雅音乐影响大众,反被大众的民间音乐深刻影响了。

Pete Seeger 自幼没有被父母要求学乐器,直到 17 岁时他在随父母旅行时,迷上了五弦斑卓。Pete Seeger 由于大量参与政治活动影响了学业,失去了奖学金,1938 年他从哈佛大学辍学,他给在国会图书馆民谣档案馆工作的父亲的朋

第五章 "英国入侵"和美国民谣的复兴

友 Alan Lomax 做了助理。1936 年 Pete Seeger 加入共青团,1942 年加入美国共产党。1941 年与 Millard Lampell、Cisco Houston、Woody Guthrie、Butch、Bess Lomax Hawes 和 Lee Hays 组成了 Almanac Singers 民谣演唱组,参与了现代民谣复兴和"大萧条"时期工人运动的各种活动。

Almanac Singers 在当时就成为右翼媒体的眼中钉,认为充满了"莫斯科腔调",是我们"体制的毒药"。在专辑 DEAR MR. PRESIDENT 中,Pete Seeger 创作演唱的主题歌 *Dear Mr. President* 除了支持参加二战(第三章述及)外,陈述的理由几乎概括了 Pete Seeger 一生致力的政治方向:

This is the reason that I want to fight
这是我愿参战的理由
Not 'cause everything's perfect, or everything's right
不是因为一切完美,一切正确
No, it's just the opposite:I'm fightin' because
不,正相反,我参战是因为
I want a better America, and better laws
我要美国更好,法律更好
And better homes, and jobs, and schools
更好的家、工作和学校
And no more Jim Crow, and no more rules like
不再有种族歧视和类似的规矩
"You can't ride on this train 'cause you're a Negro"
"你不能乘火车因为你是黑子"
"You can't live here 'cause you're a Jew"
"你不能住这儿因为你是犹太人"
"You can't work here 'cause you're a union man"
"你不能在此工作因为你入了工会"

二战期间,Pete Seeger 入伍培训做飞机机修的工作,之后改做宣传娱乐工作。战争结束后,Almanac Singers 重组成为 The Weavers,原 Almanac Singers 的成员 Lee Hays, Ronnie Gilbert 和 Fred Hellerman 之外,加入了 Frank Hamilton, Erik Darling 和 Bernie Krause,有时顶替 Pete 的位置。在战后"红色恐惧"的氛围之中,他们的歌曲选材不得不委婉一些,然而一首改编自 Lead Belly 的歌曲 *Goodnight, Irene*,却在 1950 年登上流行歌曲排行榜首位达 13 周之久。

1955 年 8 月,在臭名昭著的麦卡锡倒台之后,继续"剿共"活动的国会反美活动调查委员会传唤 Pete Seeger,有纪录片记录了 Pete Seeger 援引美国宪法

第一修正案,拒绝回答一切有可能不利于自己的问题。结果,Pete Seeger 1957 年被以藐视国会罪起诉,并于 1961 年被地方法院判刑一年半,随后被巡回上诉法庭驳回才作罢。然而,和麦卡锡的伎俩一样,他们要的结果是一旦有人因"涉共"被传唤,他就上了黑名单,就很可能丢工作,受到各种刁难甚至人身威胁。Pete Seeger 也不例外,在上了黑名单之后,他被禁止在美国境内开音乐会。为了生计,他开始在多所学校和夏令营教授斑卓和民歌,并出版了多张专辑唱片。其中他在 20 世纪 50 年代末 60 年代初创作的歌曲 Where Have All the Flowers Gone?（与 Joe Hickerson 合作）和 Turn! Turn! Turn! 成了 Pete Seeger 创作的最脍炙人口的两首歌。后者的词句摘自《圣经》的传道书:

> To everything (Turn, Turn, Turn)
> 万事万物（生生不息）
> There is a season (Turn, Turn, Turn)
> 皆有季节（生生不息）
> And a time to every purpose, under Heaven
> 因果注定,天命难违
> A time to be born, a time to die
> 生有生时,死有死期
> A time to plant, a time to reap
> 适时播种,届时收获
> A time to kill, a time to heal
> 时逢杀戮,时有养息
> A time to laugh, a time to weep
> 时而欢笑,时而哭泣

不少 20 世纪 60 年代参与民谣运动的歌手声称参加过 Pete Seeger 的夏令营,而几乎所有 20 世纪 60 年代初的民谣重唱组,如 The Kingston Trio, Peter, Paul and Mary 和 Chad Mitchell Trio 都是模拟 The Weavers 组建的。所有独行民谣歌手都视 Woody Guthrie 为偶像。但 20 世纪 60 年代的民谣运动并非直接由老一代民谣歌手催生,而是在摇滚兴衰之时,源自青少年成长的文化背景。

1958 年 11 月,当 Little Richard 皈依基督教,Elvis Presley 应征入伍,Jerry Lee Lewis 被封杀,一首由三个年轻人演唱的古老民歌吸引了大量的听众,一举登上流行音乐排行榜首位。而歌曲最吸引人,也是最出人意料的是,它的内容竟然是一个谋杀故事。尽管民谣在流行歌曲排行榜上只是昙花一现,但在青少年当中,尤其是大学校园中逐渐升温。校园周围的酒吧和餐馆,弹奏原声吉他唱老旧民歌的年轻歌手格外走俏,Joan Baez 就是其中最引人注目的歌手。

第五章 "英国入侵"和美国民谣的复兴

Joan Baez 出生于 1941 年 1 月,父亲是墨西哥裔数学家、物理学家,曾为联合国教科文组织工作,经常在全世界各地奔走。Joan Baez 天生一副嘹亮的嗓音,13 岁的时候听过一次 Pete Seeger 的演唱会,便矢志创作民谣歌曲。1958 年,父亲在麻省理工任职,高中毕业的 Joan Baez 已经颇有演唱技能和经验,她开始在波士顿和剑桥周围的俱乐部演唱民谣。有时甚至带上妹妹 Mimi 一起演唱,年轻俊美的两位姑娘,指奏法弹拨原声吉他,唱着内容陌生但诱人的民谣歌曲,使她们很快在演唱中脱颖而出。Joan Baez 的演唱曲目中有大量的查尔德歌谣,1958 年她在剑桥 47 俱乐部演唱 *Barbara Allen* 的场面被胶片记录下来,歌曲讲的是一个男青年因爱不能遂愿而病故,他爱的那位女孩则为自己的残忍行为内疚而相继去世,这样一段离奇的故事:

Twas in the merry month of May
那天是美丽的五月
When green buds all were swelling
绿芽纷纷开始舒展
Sweet William on his death bed lay
可爱的威廉卧病等死
For love of Barbara Allen
因为爱上芭芭拉·爱伦
……

Barbara Allen was buried in the old churchyard
芭芭拉·爱伦被埋在老教堂院中
Sweet William was buried beside her
可爱的威廉埋在她墓旁
Out of sweet William's heart, there grew a rose
从可爱的威廉心窝生出一簇玫瑰
Out of Barbara Allen's a briar
芭芭拉·爱伦生出一簇荆棘
They grew and grew in the old churchyard
它们在老教堂院中长啊长
Till they could grow no higher
直到长得不能再高
At the end they formed, a true lover's knot
最终它们形成了一个情人结
And the rose grew round the briar
玫瑰缠绕着荆棘

Joan Baez 说:"这些爱而不遂的歌谣中,爱、死亡、美丽浑然一体。我当时那么年轻,内心却充满了伤感,很容易被这些歌谣吸引,而且几乎仅被这类歌曲吸引。"

　　Joan Baez 被民谣歌曲吸引,大批的青少年则被她的演唱吸引。民谣题材与时尚的文化题材的巨大反差吸引了大批听众,让他们觉得这才是真实的。换句话说,战后美国以冷战为中心营造的文化氛围使一代人感到虚伪,摇滚乐在音乐形式上带给他们反叛的共鸣,而民谣音乐开始带给他们理性认识上的宣泄。除了题材的吸引力之外,民谣演唱形式简单,便于参与是其能流行的另一个重要原因。

　　1959 年,应邀参加了新港民谣音乐节之后,Joan Baez 签约唱片公司成为职业歌手。1962 年,她成了《时代》杂志的封面人物,新民谣运动的标志性人物。由于有部分的墨西哥血统,Joan Baez 自幼对种族问题及许多社会不公现象非常敏感,她执着地参加各类政治活动,为她赢得了极好的声誉。

　　民谣运动的风起云涌给了左翼民谣前辈们回归的空间,Alan Lomax 和 Pete Seeger 开始以权威的身份在 *Broadside* 和 *Sing Out*! 等油印杂志上宣传民谣的理念,点评新锐的歌手。他们的发声聚集了人气,鼓励了年轻歌手和歌曲作者,但同时灌输了僵化的评价和审美标准。从 1958 年 Kingston Trio 引发民谣热到 Bob Dylan 的歌曲 *Blowin' in the Wind* 流行,民谣是以传统老歌为评价标准的,所有民谣歌手都以找到罕见的老歌并演绎得地道为傲。加上最初的参与者大多是新手,很少有人想过自己创作歌曲,甚至有歌手创作了歌曲也冒充是老歌。我们在前三章已经分析过,老歌是历经时代沉淀下来的口头作品,其中便于记忆等特点是很难超越的。但问题是民歌的形式从来都是为现实题材服务的,没有反映时代的作品显然是一种畸形状态。而且,传统的耳闻口传作为媒介的时代已经一去不复返,录音和传播技术决定了新民谣注定应该有新的特点、新的评价体系和审美情趣。Pete Seeger 这位民谣前辈身兼民歌研究与创作演唱多重角色,他对年轻歌手的创作有着诸多鼓励,对涉及时代题材大加宣传,对 Tom Paxton、Bob Dylan 和 Phil Ochs 等创作型歌手赞赏有加。但在审美情趣上,民谣前辈们始终落后于战后一代听众,这就是为什么 1965 年 Bob Dylan 在新港民谣音乐节上玩电声乐器让他们反感的原因。

　　英国民谣圈是在 1950 年代 Alan Lomax 受到麦卡锡主义威胁出访欧洲后形成的。Ewan MacColl 和 A. L. Lloyd 等民谣歌手在民谣搜集、整理、研究和演唱方面取得可观的成就,并形成了一整套理论,成了无可置疑的权威。当 20 世纪 60 年代美国民谣复兴运动影响到了英国年轻人后,新民谣崛起却受到了 MacColl 和他妻子 Peggy Seeger(Pete Seeger 的妹妹)的鄙视。MacColl 夫妇从一开始对 Bob Dylan 的创作就颇为不屑,认为不符合优秀民谣的特质。当 Bob Dylan 的作品电声化之后,英美民谣界"权威"共同发声诟病,这是 Bob Dylan 在

第五章 "英国入侵"和美国民谣的复兴

一段时间里遭遇起哄的重要原因。

英国民谣有丰富的传统文化内涵,尤其在题材、曲调和修辞表达上对美国民谣创作者来说有取之不尽的宝藏。Bob Dylan 初访英国就扎进各处民谣俱乐部中,与 Martin Carthy 等年轻民谣歌手过从甚密,他的多首歌曲直接取材于 Martin Carthy 传唱的民歌曲调和修辞表达。由 Martin Carthy 改编的查尔德歌谣 2 号 *Scarborough Fair*,原形为 *Elfin Knight*,不仅被 Bob Dylan"剽窃"用于创作了 *Girl from North Country*,还在之后被 Paul Simon"偷去",与 Art Garfunkel 原样翻唱合成为 *Scarbourough Fair/Canticle*,造就了这首歌最广为流传的版本。这首歌的歌词早在查尔德歌谣集收集的 1896 年版本就定型为 Martin Carthy 的版本,第一段是:

Are you going to Scarborough Fair
你是否将去斯镇的集市
Parsley, sage, rosemary and thyme
欧芹、鼠尾草、迷迭香和百里香
Remember me to one who lives there
代我向住在那儿的一个人问好
She once was a true love of mine
她曾是我的挚爱恋人

不仅歌词没有版权,曲调也是套用英国民歌的现成曲调,所以也没有 Martin Carthy 的版权。加之 Bob Dylan 的歌曲 *Girl from North Country* 套用曲调时做了相当程度的变唱,歌曲内容与传统版本完全无关,是一首怀念 Bob Dylan 远在明尼苏达州恋人的歌,连 Martin Carthy 本人也对 Bob Dylan 的翻唱赞赏有加。歌曲前两段是:

If you're travelin' in the north country fair
如果你要去北疆的集市
Where the winds hit heavy on the borderline
那里狂风劲吹边境线
Remember me to one who lives there
代我向住那儿的一个人问好
For she once was a true love of mine
因为她曾是我挚爱的恋人
Please see for me if her hair's hanging long
替我看她是否还留着长发

If it curls and flows all down her breast
是否依旧飘摆她胸前
See for me if her hair hangs long
看看她是否长发依旧
That's the way I remember her best
那是我记得她最美的样子

但 Paul Simon 则是完全翻唱了相同曲调和歌词,只是演唱时加了和声,录制混合了另一首歌 The Side of a Hill 的缩减版。Simon and Garfunkel 显然用从 Martin Carthy 这儿学的歌赚得盆满钵满。尽管 Martin Carthy 很难主张自己的版权,最终还是以获得吉他伴奏的原创版权胜诉。

英国传统文化对 1960 年代初的民谣复兴影响不可忽视,这种影响主要体现在精彩的语言表达和丰富真实的题材上,它让许多以歌词内容取胜的歌手着迷。然而,丰富的传统似乎反倒限制了本土年轻歌手的创作,在民谣复兴中涌现的民谣歌手可以说乏善可陈。究其原因,应该是始终没有找到表达自身感受和思想的题材。英国舆论界热捧的 Donovan 也只是一味地附和美国民谣歌手关于民权、反战和反文化的题材。对于英国民众来说这些没有发生在身边的文化冲突表达的观点和感受,注定是隔靴搔痒。Donovan 鼎鼎大名的歌曲 Catch the Wind 摘出文化背景来单独听、单独理解,无论词曲似乎都非常出色:

In the chilly hours and minutes of uncertainty
在冰冷茫然的时时刻刻
I want to be in the warm hold of your loving mind
我好希望被你的爱意温馨包围
To feel you all around me
感受你不离左右
And to take your hand, along the sand
与你牵手走过沙滩
Ah, but I may as well try and catch the wind
啊,但我也想尝试抓住风

可是这首歌放在 Bob Dylan 的里程碑式歌曲 Blowin' in the Wind 的文化背景中,不仅黯然失色,甚至可以理解成认识跑偏。

当时在英国民谣圈大名鼎鼎的吉他手 Davey Graham,弹奏民谣吉他出神入化,他甚至作曲将英伦民谣与中亚民间音乐的内在联系用吉他演绎得天衣无缝。Davey Graham 当时在英国青少年心目中的形象不亚于 Bob Dylan,连曾经旅居

第五章 "英国入侵"和美国民谣的复兴

英国的 Paul Simon 都视之为偶像。然而时过境迁，Davey Graham 并没有创作被大众乐于传唱的歌曲，再高超的技艺也有可能被遗忘。在现代流行音乐发展历程中，歌手或乐手没有原创歌曲就无法立足，这是不可回避的事实。而歌曲创作没有切实的创作题材，也终将被人淡忘。英国歌手相对美国歌手的劣势所在，就是缺少矛盾冲突更激烈的文化背景，所以歌曲创作题材始终不及美国歌手来得真实和强烈。

在前面章节已经提及，20世纪60年代诸多音乐变革中最可贵的是，美国战后一代的民谣复兴运动和英国战后一代的布鲁斯热，因为它们不是创造和追逐新的艺术风格或形式，也不是新的文化观念或热潮，而是一种回归传统、回归底层的审美和价值观。然而，审美价值观回归传统并不意味着题材风格传统，如果所谓的传统限制了题材的创作更新，那它就不是可以世代流传的真正的传统题材。更何况，现代流行歌曲的传播载体已经完全改变，不再是耳闻口传，而是适应唱片、收音机和电视的歌曲，其新特点、新风格必然势不可挡。

据说在纽约民谣圈最先尝试创作歌曲的是 Tom Paxton，他除了在格林尼治村的俱乐部演唱自己创作的歌曲，还将其发表在 *Broadside* 等民谣杂志上。他创作的歌曲在题材和表达上不输于 Bob Dylan 同时期同样题材的歌曲，比如歌曲 *What Did You Learn in School Today*？唱道：

What did you learn in school today, dear little boy of mine?
你今天在学校学了什么，我亲爱的孩子？
I learned that Washington never told a lie
我知道了华盛顿从不撒谎
I learned that soldiers seldom die
我知道士兵很少会死
I learned that everybody's free
我知道人人享有自由
That's what the teacher said to me
这都是老师告诉我的
And that's what I learned in school today
这就是今天我在学校学的

歌曲以反讽的口吻质疑权威、质疑战争宣传、质疑自由、质疑教育，放在今天看可谓切中时弊、构思巧妙，但放在当时这是民谣圈知识青年的思考，与社会其他阶层很少能产生共鸣。

1962 年 3 月 14 日，Bob Dylan 创作了歌曲 *Blowin' in the Wind*，当晚即被 Gil Turner 抢先演唱。尽管他本人并不是很看好这首歌，他的朋友 Dave Van Ronk 甚至嘲笑道："天哪，Bobby，这首歌简直太蠢了！我是说什么玩意儿嘛，吹在风中？"然而几周后 Dave Van Ronk 便改口了，因为他发现连街边的孩子都会哼唱这首歌的曲调。

　　同年 5 月，Bob Dylan 为这首原本只有两个叙述段的歌又加写了一段，将其发表在第六期 *Broadside* 杂志上，6 月又发表在 *Sing Out*！杂志中。这首歌很快成为众多歌手翻唱的热门歌曲，Peter，Paul and Mary 重唱组的版本在 1963 年 8 月 17 日发布，即在全国瞩目的华盛顿民权集会之前登上流行歌曲排行榜第二位，作为民权运动主题歌让 Bob Dylan 一举成名。

　　歌曲 *Blowin' in the Wind* 曲调借用黑人福音歌曲 *No More Auction Block*，歌词内容是由 9 个问题和一个重复多遍的"无解"回答。问题涉及种族歧视、冷战威胁和良知泯灭三类，当时黑人民权运动方兴未艾，报纸、收音机和电视上天天是黑人民权抗议活动以及与白人种族分子激烈冲突的报道，这一点更是触动了很多人的良知，尤其是"婴儿潮"一代步入和即将步入大学校园的那批人。白人青少年在世界观、人生观和价值观形成阶段，内心深处萌生的良知与歌曲的词句产生的共鸣，影响深远是超乎想象的；对于黑人青年的影响则不同，歌中第一个问题：

　　How many roads must a man walk down before you call him a man?

就产生了振聋发聩的作用。黑人重唱组 The Staples 的主歌手 Mavis Staple 至今难忘这首歌当时对她的冲击，她说："一个人要走多少路你才会把他称作男人？这是我父亲的经历。他就是个不被叫作男人的人，他被叫作男孩。"黑人歌手 Sam Cooke、Jimi Hendrix 和 Stevie Wonder 等对此歌的反应之强烈完全相同，这是在文化压迫已经麻木的灵魂被刺醒的反应。"他是怎么想出的？"Mavis 说，"白人又没有苦难的经历。这是我当时的想法，因为我也是年轻人。他写的内容激动人心，知道吗？感人的歌曲，它们激励人心，就像福音歌曲。他所写的就是真理。"

　　由福音歌手转型流行歌手而名声大噪的 Sam Cooke 立刻翻唱了这首歌，然后陷入了猛醒的良知煎熬和自责，他认为这本该是由他创作的歌曲而不是一个白人青年。他在煎熬和自责的驱使之下创作了更深刻的民权主题歌 *A Change Is Gonna Come*。

　　对于 Bob Dylan 本人来说，尽管他很快超越了歌曲 *Blowin' in the Wind* 的认识水平，但这首歌在他身边营造起的强烈激励氛围，毫无疑问对他在种族问题上的思考起到了持续的推进作用。

第五章 "英国入侵"和美国民谣的复兴

不仅如此,因为这首歌,民谣复兴运动找到了与时代共鸣的题材,整个流行音乐界意识到歌曲还可以且本该用来传达重要的信息。当歌曲传递出理性信息时,任何以风格或技巧取胜的作品都会相形见绌,这可以从各种不同风格的歌手翻唱这首歌的热情和对歌曲的评论中感受到。除了上述 Donovan 在其歌曲 *Catch the Wind* 中隐约表达了对这首歌的倾慕,歌手 Syd Barrett 在 1965 年创作的歌曲 *Bob Dylan Blues* 中写道:

And the wind, you can blow it
而风,随你怎么吹吧
'Cause I'm Mr. Dylan, the king
因为我是王者 Dylan 先生
And I'm free as a bird on the wing
我像鸟一样自由展翅

Bob Dylan 声名鹊起,让流行音乐找到了理性的声音,让摇滚的热情得到了延续,让民间音乐的精神复苏,让战后一代人有了真正的文化归属感。

第六章 Bob Dylan 及他所代表的美国音乐文化现象

回顾现代西方流行音乐史，多数人都承认，20世纪60年代的音乐无法超越，因为在当时音乐是文化现象，而非其他年代多是商业现象。

所谓文化现象，意味着流行音乐所表达的内容与社会群体的思想、行为和生活方式一致。而文化现象的内在驱动是一种凝聚力。20世纪60年代的流行音乐就是沿着这样的轨迹发展的——始于文化观念趋同和共鸣，形式简单有效，蜕变于风格多元化。20世纪60年代有 Motown 音乐，The Beatles 和 The Rolling Stones，Beach Boys 和 Byrds，还有 Jimi Hendrix 和 Velvet Underground，但作为文化因素，他们多元化的风格是否真的传递了共同的文化内涵？20世纪60年代的文化凝聚力又是什么？

我们在第三章中探讨过20世纪50年代摇滚乐崛起的实质是一代人内心反叛情绪因某种特征触动、共鸣和迸发。20世纪50年代引发青少年共鸣的特征是强、快的节奏、直白的歌词和挑衅的举止，进入20世纪60年代，尽管"英国入侵"继续用类似的特征触发更多"婴儿潮"一代少年的共鸣，但"超龄"听众和歌手们显然不再对那些摇滚特征那么冲动，感性的反叛注定要朝理性转化。Bob Dylan 就是那个不断深入探究并传递理性信息，引发了广泛共鸣的文化使者。

从歌曲 *Blowin' in the Wind* 开始，Bob Dylan 的作品就开始了对社会问题的思考过程，这一过程中释放出的信息，对不同人产生了不同的触动和共鸣，或良知复萌，或对战争的认识，或对人生与价值观的思考。这种共鸣无论是黑人歌手 Sam Cooke，Jimi Hendrix 和 Stevie Wonder，还是白人歌手 John Lennon，Paul McCartney，Keith Richards，Brian Wilson，Roger McGuin，David Crosby 和 Lou Reed 等都明确表示过，他们在 Bob Dylan 的作品中意识到思想上、词句上，或生活态度上曾受到过巨大的启迪。这种初期的强烈思考共鸣，正是20世纪60年代流行音乐的特质，也正是其他年代所不具备的。摇滚之初的强烈共鸣是感官和情绪上的，20世纪80年代 Springsteen 激发的共鸣则是情绪宣泄的共鸣，唯独20世纪60年代的歌曲具有改变思想和人生的共鸣。

2016年，当 Bob Dylan 被授予诺贝尔文学奖，加拿大诗人歌手 Leonard Cohen 的反应是："这就像给喜马拉雅山别上一枚最高峰的奖章。"但对多数人而言，与 Bob Dylan 的共鸣可能集中在良知复苏、反战情结或玄妙诗句等某一两个点上，他本人对此则不以为然。要想充分理解 Bob Dylan 的作品，必须从更多的

第六章　Bob Dylan 及他所代表的美国音乐文化现象

角度全面了解 20 世纪 60 年代及整个美国历史,更认真关注并思考 Bob Dylan 一系列信息背后的思想轨迹,并让这些观点影响到自己的思想和行为方式,只有这样才能将点连成线,将线拓展到面。本章内容将试图以介绍 Bob Dylan 的经历和创作为线索,将他传递的一系列信息在 20 世纪 60 年代的文化背景上勾勒出来,展示 20 世纪 60 年代初文化凝聚力的内涵和影响。

一、从希宾到纽约

1941 年 5 月,Bob Dylan 出生于明尼苏达州杜鲁斯市,原名 Robert Allen Zimmerman,父母都是幼年移民美国的东欧犹太人。父亲原本是石油公司雇员,1947 年因病离职,举家迁往希宾市,与 Bob Dylan 的伯父共同经营五金店。希宾同时是 Bob Dylan 母亲的娘家,Bob Dylan 的舅舅经营着希宾所有的电影院,为他从小看各种电影和演出提供了方便。Bob Dylan 6 岁搬到希宾的家后,家里的那一台与唱片机连体的收音机便成了 Bob Dylan 最重要的音乐播放器。也许是地质地貌的原因,明尼苏达希宾镇可以听到全美国各种广播电台的节目。Bob Dylan 在 11 岁时曾跟表兄学弹钢琴,可他并没有坚持下去,倒是他弟弟 David 一路学下去,成了职业钢琴师。

希宾虽说是个北方小镇,可是在 20 世纪初发现了全世界储量最大的黄铁矿,而且最好的矿脉就在原镇中心下面。于是从 1919 年开始,在矿业公司的资助下,大兴土木修建新希宾和老镇北迁的工程,一直持续到 1968 年。Bob Dylan 一家迁入希宾应该正是第二期城市搬迁的时期,而 Bob Dylan 后来入读的希宾高中是该镇繁荣时期修建的最著名公共建筑,连 20 世纪 50 年代初美国总统杜鲁门都知道"希宾高中的门把手都是金制的"。但 Bob Dylan 在学校没有什么引人注目的特质和特长,属于边缘人物,也只和边缘人物交往。他喜欢写诗,但只和另类的女朋友分享,喜欢听乡村音乐、布鲁斯音乐和摇滚乐,有独特的品位,也只和少数另类的朋友交流。他做的唯一一次引人注目的事情,就是在学校的舞台上学 Little Richard 敲击钢琴演唱 R&B 歌曲,被校长落幕阻止,"怕他把钢琴砸坏"。

和全美国各地一样,未出三代的犹太移民虽然经济条件不算差,但是受其他欧洲裔白人群体歧视,这也许就是 Bob Dylan 从小和下层人格外靠近的潜在文化根源。另外,Bob Dylan 尝试写诗的阶段,高中文学课教师推崇大萧条时期文学作品,这也有可能是影响 Bob Dylan 价值取向的重要因素之一。总之,Bob Dylan 的音乐历程从广泛欣赏到模仿 Little Richard,又转到追随本地出名的"泡泡糖"歌手 Bobby Vee(甚至化名为其伴奏演出过几场),最后找到终生的榜样 Woody Guthrie。

1959 年春,Bob Dylan 在明尼阿波利斯市入读明尼苏达大学,他很快就对学校失去兴趣,而在市区的演出场所盘桓,其间发现并开始全方位学习 Woody

Guthrie。Woody Guthrie以歌曲创作,内容取胜的特点成为Bob Dylan努力的方向。其间他改名为Bob Dylan。当Bob Dylan听说Woody Guthrie还活着,一直生病在纽约的医院住院治疗,便在1961年1月搭朋友的车前往纽约市。

到纽约落脚不久,Bob Dylan就开始了经常性地拜访Woody Guthrie,从开始Woody Guthrie住新泽西州的医院到转至纽约布鲁克林区的医院,他甚至带女友Bonny Beecher去看过Woody Guthrie。Bob Dylan看望当时已行动和语言困难的Woody Guthrie,大多时间是在唱歌给他听,他唱Woody Guthrie的歌曲,也会唱自己创作的歌曲,Woody Guthrie很喜欢Bob Dylann写给他的那首歌,*Song to Woody*,歌中唱道:

> Hey, hey Woody Guthrie, I wrote you a song
> 嘿嘿,伍迪·加斯里,我为你写下一首歌
> 'Bout a funny ol' world that's acomin' along
> 关于你描绘的生动的旧世界
> Seems sick an' it's hungry, it's tired an' it's torn
> 它看似病态且饥饿,疲惫且破败
> It looks like it's adyin' an' it's hardly been born
> 看似正在死去,难以置信其活过
> ……
> Here's to Cisco an' Sonny an' Leadbelly too
> 我也唱西斯科、桑尼和莱德柏利
> An' to all the good people that travelled with you
> 唱与你同行的所有好人
> Here's to the hearts and the hands of the men
> 唱那些人的心灵和作为
> That comes with the dust and are gone with the wind
> 他们携尘而来,随风而去

Woody Guthrie显然从一开始就很喜欢Bob Dylan,曾给他签名并写道:"我没死!"Bob Dylan曾拿着Woody Guthrie给他的签名到处炫耀,而且他声称是Woody Guthrie送给他的自传《通往荣耀》(*Bound for Glory*)。就是在此期间,Woody Guthrie说过:"Jack Elliott唱得像我,Pete Seeger唱得像民歌手,而Bob Dylan就是个民歌手。"

当时纽约格林尼治村的民谣圈兴唱老民歌,Bob Dylan属于唱得相当土气、相当地道的,所以很快在此落脚。就像他在歌曲*Takin' New York*中唱的:

第六章　Bob Dylan 及他所代表的美国音乐文化现象

I swung on to my old guitar
我挎着自己的旧吉他
Grabbed hold of a subway car
抓着地铁车厢里的把手
And after a rocking, reeling, rolling ride
经过摇摆颠簸一程路
I landed up on the downtown side: Greenwich Village
我下车来到了城南边：格林尼治村

I walked down there and ended up
我走到那里停了下来
In one of them coffee-houses on the block
走进街边一个咖啡屋
Got on the stage to sing and play
走上台子唱歌又弹琴
Man there said, "Come back some other day
那儿的人说："改天再来
You sound like a hillbilly
你唱得像个乡巴佬
We want folk singers here"
我们这儿需要民谣歌手"

Well, I got a harmonica job, begun to play
找了份吹口琴的活儿，开始干
Blowin' my lungs out for a dollar a day
肺都吹破了，一天才挣一块钱
I blowed inside out and upside down
我吹出了肺腑，吹翻了天
The man there said he loved m' sound
那儿的人说喜欢我的声音
He was ravin' about how he loved m' sound
他一个劲说好喜欢我的声音
Dollar a day's worth
一天值一块的声音

从陆续出版的 Bob Dylan 当年在俱乐部演唱实况录音中可以明显听到，Bob Dylan 的演唱自由奔放，充满了民歌的即兴发挥。毫无疑问，乐迷喜欢的是

他演绎民谣歌曲的感觉和方式,尽管这种方式在格林尼治村并不是格外被看好,在民谣圈之外的人更难以接受。

1961年7月,《纽约时报》的记者Robert Shelton听到Bob Dylan实况演唱录音后评论道:"在最近的青年才俊中值得一提的是一位20岁的Woody Guthrie新弟子,名叫Bob Dylan。他的唱腔含糊但诱人,他的风格充满乡土气息。"1961年9月,Shelton听了Bob Dylan现场演出,发表了《格迪民谣中心的闪亮新面孔:一位20岁的歌手》的评论文章;当月,哥伦比亚唱片公司的著名星探John Hammond便签下了Bob Dylan。抵达纽约还不到一年时间Bob Dylan就签约著名的唱片公司,这让整个格林尼治村民谣圈震惊,也让多数歌手不无嫉妒。1962年3月,第一张专辑 Bob Dylan 出版,销量很差,一些人不乏幸灾乐祸地称Bob Dylan是John Hammond的败笔。

其实,John Hammond曾经签约Billie Holyday和Pete Seeger等歌手,具有里程碑式的文化意义,却从来没获得巨大的商业成功。John Hammond签约Bob Dylan看中的也是民歌作为美国文化根源的长远文化意义,当时他也远未预见到Bob Dylan作品的文化意义并非因为继承传统,而是因为触及现实而带来的巨大文化影响和商业成功。

二、Bob Dylan与冷战题材的歌曲

Bob Dylan本人早在第一张专辑出版之前就感知到,翻唱老歌的路子走不通,原创时代即将到来。或者说,其实第一张专辑是按John Hammond的期望而演唱录制的,而以Woody Guthrie为偶像的Bob Dylan也许从一开始就注定是要朝创作方向发展的,只是当时并没有意识到这一点,也没有找到合适的题材。

Bob Dylan的歌曲创作尝试早在明尼阿波利时期就开始了,题材都是模仿传统爱情歌曲或传统穷艺人生活感受题材。1962年初,他在首张专辑录制完成尚未推出时,就开始创作Woody Guthrie那样严肃题材的歌曲。期间Pete Seeger将他引见给旨在介绍新歌手的 Broadsides 杂志,1962年2月,他创作的一首说唱布鲁斯 Talkin' John Birch Society Blues 便出现在首期杂志上。这首歌的主题是讽刺挖苦美国右翼渲染"赤色恐怖",将人们推向癫狂的冷战文化氛围。紧接着,他创作了第一首以深刻见解和隽永词句著称的歌曲 Let Me Die in My Footsteps,很快在格林尼治村民谣圈流行起来,化解了他第一张专辑不成功的尴尬。Bob Dylan自称歌曲是看到那些修筑防核掩体的工人认真工作而心生愤懑,说自己早在来纽约的路上就构思好了这首歌,歌中唱道:

I will not go down under the ground
我不会钻到地底下

第六章 Bob Dylan 及他所代表的美国音乐文化现象

'Cause somebody tells me that death's comin' round
就因为有人说死亡临近
And I will not carry myself down to die
我也不自己躺下死
When I go to my grave my head will be high
就是下葬也昂着头
Let me die in my footsteps before I go down under the ground
让我站着死,然后再埋入地下

There's been rumors of war and wars that have been
关于战争的谣言一直不绝于耳
The meaning fo life has been lost in the wind
生命的意义早已迷失在风里
And some people thinkin' that the end is close by
有些人认为末日已经逼近
'Stead of learnin' to live they are learnin' to die
他们不是学求生,而是学送死
Let me die in my footsteps before I go down under the ground
让我站着死,然后再埋入地下

但歌中"关于战争的谣言一直不绝于耳"的观点,这种对冷战问题的非主流思考和认识应该是基于对国际局势和对美国政府全面了解和分析的结论,无疑是 Bob Dylan 来到纽约后耳濡目染孕育而成的。

1961 年 1 月 24 日 Bob Dylan 抵达纽约,而就在此前几天,1 月 20 日约翰·肯尼迪宣誓就职美国总统。肯尼迪就职演讲中,"所以我的美国同胞们,不要问国家能为你做什么,问一问你能为国家做什么"等充满理想主义的言辞,让主流社会中战后一代非常兴奋。而对非主流美国青年而言,更劲爆的是在 1961 年 1 月 17 日,前总统艾森豪威尔发表了他的卸任演讲,演讲中提到"美国各级政府要警惕,免遭军工联合体胁迫"。

Dave Van Ronk 曾认为 Bob Dylan 在政治上较无知,这很可能是事实。这个来自偏远地区的孩子,很可能是从人们的讨论中才听到很多关于冷战背景的事实和分析。无政府主义者 Izzy Young,左翼托洛斯基派 Dave Van Ronk,这些人都有鲜明的政治观点和理论基础,而 Bob Dylan 在吸收了足够的信息之后,才在自己的歌曲创作中综合判断,得出了个性化的深入推演和尖刻的词句表达。在第二张专辑 FREEWHEELIN' BOB DYLAN 和第三张专辑 THE TIMES THEY ARE A-CHANGIN' 中,Bob Dylan 用新创作的歌曲不断刷新这些认

识。连 Dave Van Ronk 本人也承认"回头看来,也许他比我们都深刻""他触及了所谓美国的集体无意识"。

Bob Dylan 创作严肃的社会题材歌曲有两个重要主题:其一是对冷战文化的揭露,其二是参与民权运动以及对种族问题认识的逐步深化。他对冷战题材从一开始认识起点就很高,而对种族问题的认识则是由浅入深,最后触及他的三观蜕变。因此,对其作品的理解需要一个较为系统的背景交待。

首先,长期以来民众关于冷战的认识都是受美国主流媒体的声音支配,经层层审查的教科书式说法熏陶。主流媒体认为,冷战是两种意识形态冲突的客观产物,但在当时的纽约格林尼治村左翼民谣圈,冷战是美国政府蓄意营造的战后文化,这几乎是不争的事实。要理解这种认识,有必要简单回顾一下美国参加第二次世界大战(以下简称二战)的几个重要节点。

1941 年,当二战在欧洲已进入第二个年头,纳粹德国已经吞并了大半个欧洲的时候,美国正处在大萧条的第十二个年头。因此美国总统罗斯福多次主张参战的提议遭遇到了强烈的反对,一是美国正处在经济危机中,二是人们对美国参加第一次世界大战遭受的痛苦和一无所获记忆犹新。然而,1941 年 12 月 7 日,当日本偷袭珍珠港成功,美国立即向日本和德国宣战之后,意想不到事发生了:长期失业的美国人开始有工作并且还得加班加点,久违的兜里有钱的感觉回来了,包括"罗斯福新政"等在内的无法缓解大萧条的措施结束了。人们都能理解并接受了战时超高的税收,甚至战后十多年仍延续高税收。这凸显出一个非常简单的逻辑:战争结束,军火工业停工,又将有大批失业人员产生。这是政府不愿看到的,也是军工企业不愿看到的。于是,战争结束但军火工业不能停转,因为还有战争威胁。没有威胁就创造威胁,也要让民众相信威胁。

美国胁迫西方各国共同渲染来自苏联的"威胁",渲染苏联的意识形态是何等"邪恶"。为了不引起怀疑,美国政府特别授意英国首相丘吉尔于 1946 年 3 月访美期间发表了著名的铁幕演说,点燃了意识形态冲突的导火索。1947 年 3 月,杜鲁门在国情咨文中抛出了所谓"杜鲁门学说",其中包含明确的主动干预任何国家内政的外交政策。冷战的国策和疯狂反共的宣传就是在这样的系统性谎言和诈骗中被制造出来的。

1947 年,参议员约瑟夫·麦卡锡开始了长达近十年的追拿共产党分子的行动,他的调查听证会常常直接导致被调查人员失业毁誉,让知识界和演艺界风声鹤唳。自我膨胀的麦卡锡甚至将怀疑的目光盯上了美国将军和美国总统,最终招致 1956 年媒体和政界一致反水,调查被终止。但美国国会反美活动调查委员会接过了麦卡锡的使命和工作方式,继续在全美国制造紧张气氛。

1949 年 8 月,苏联原子弹试爆成功。1950 年 6 月,美国逮捕了泄露原子弹

第六章　Bob Dylan 及他所代表的美国音乐文化现象

机密的核物理学家罗森伯格夫妇，1951 年 4 月宣判死刑，1953 年 6 月执行。这一震惊全世界知识分子的残暴行径与美国在朝鲜战事不利有关。

Bob Dylan 涉及战争题材的歌曲始终是基于对冷战这个谎言的认识创作的，所以他的矛头从来都是指向美国政府及军火商。歌曲 *Let Me Die in My Footsteps* 中他就指出"关于战争的谎言一直不绝于耳，而生命的意义早已迷失在风里""我不认为自己有多聪明但我看得出，有人正在蒙蔽我。"在歌曲 *Masters of War* 中，他则愤愤地唱道：

You've thrown the worst fear that can ever be hurled
你投下巨大的恐怖，无所不用其极
Fear to bring children into this world
吓得人们甚至不敢生儿育女

Well I hope that you die, and your death'll come soon
我希望你去死，死得越快越好

2001 年 Bob Dylan 在接受采访时特别举这首歌为例，说明它不是反战歌曲，而是"针对艾森豪威尔卸任演说中指出的军工联合体，是他们威胁到人们的生活"的歌曲。很显然，他认为战争有正当防卫和恶意侵略之分，为了利益编造谎言，制造恐惧和战争才是罪大恶极的元凶。但战争元凶们却会把邪恶包装成正义，歌曲 *With God on Our Side* 就是拆穿美国政府包装在上帝旗下的杀戮历史：

Oh the history books tell it, they tell it so well
历史书是这么说的，讲得非常详尽
The cavalries charged, the Indians fell
骑兵队冲锋，印第安人倒下
The cavalries charged, the Indians died
骑兵队冲锋，印第安人毙命
Oh the country was young with God on its side.
国家诞生之初，有上帝在我方

But I've learned to hate Russians all through my whole life
相反我学会恨俄国人，整个一生
If another war comes, it's them we must fight
如果战争再起，我们一定与他们作战
To hate them and fear them, to run and to hide
仇视并恐惧他们，东躲并西藏

And accept it all bravely with God on my side
勇敢面对一切,有上帝在我方

Bob Dylan 的歌曲旨在揭露谎言、暴露真相,而并非空喊口号或表态意义的抗议歌曲,所以他从不承认自己是抗议歌手。他不仅思想深刻,而且在歌曲表达逻辑上清晰有力。歌曲 With God on Our Side 在回顾以上帝之名杀人的美国简史之后,Bob Dylan 唱道:

If God's on our side, he'll stop the next war
如果真有上帝在我方,他会阻止下一场战争

歌曲 Talkin' John Birch Society Blues, Talkin' World War III Blues 和 Motorpsycho Nightmare 等,则侧重于描绘冷战宣传让人们疯狂变态的现实。Talkin' World War III Blues 中,描述了核武器打击幸存下来的主人公:

Down at the corner I seen another man
在街角我看到另一个人
Turning around by a hot dog stand
刚刚拐过热狗摊
I said, Howdy friend, I guess there's just us two
我说,你好啊朋友,我猜就剩咱俩了
He screamed a bit and away he flew
他尖叫一声跑掉了
Thought I was a Communist
以为我是个共产党

而在 Motorpsycho Nightmare 中,一个年轻人在农夫家借宿,因为说了"我喜欢卡斯特罗和他的大胡子",农夫抡拳就打,举枪就射。这种仇恨的场面在 1969 年的电影《逍遥骑士》中被更惨烈地再现。

在创作于 1962 年 10 月的歌曲 John Brown 中,Bob Dylan 讲述了一个母亲骄傲地送儿子上战场的故事。可是儿子回来时,不仅身体残废,而且精神崩溃:

And I thought when I was there, "Lord, what am I doing here?
到了那儿我才想"天哪,我来干吗?
Tryin' to kill somebody or DIE trying"
去杀别人或被别人杀"
But the thing that scared me most, when my enemy came close
但最让我恐惧的,是当敌人靠近
I saw that his face looked just like mine

第六章　Bob Dylan 及他所代表的美国音乐文化现象

我看到他长得和我没两样
Then I couldn't help but think, through the thunder roar and stink
于是在雷鸣和恶臭中我不禁想
That I was just a puppet in a play
我不过是个戏剧中表演的玩偶

不少人只要听到20世纪60年代涉及战争话题的歌曲，就会联想到越南战争并把其作为背景，这也是西方主流媒体导向限制的结果。其实二战后西方社会的反战活动背景是冷战气氛，尤其是苏联原子弹研制成功让西方百姓切实感受到威胁。1954年的日本反核示威游行，1958年，因抗议试验站离家太近，英国反核运动开始。1961年11月，美国妇女组织发起反核及反对美国介入东南亚的示威，包括要求美国撤出对越南内战的干预。但真正所说越南战争是在1964年8月的"东京湾冲突事件"之后、美国大举派兵入侵越南开始的，而真正的大规模反越南战争运动则始于1965年。John Brown 这首歌所表达的认识和情绪就是直到越战结束后，退伍兵文化的发酵，才在20世纪80年代引发共鸣。电影《生于7月4日》几乎就是歌曲故事的电影版。

在 Bob Dylan 的前三张专辑中或期间创作的歌曲中，除了整首歌涉及冷战，还有很多歌曲有段落或只言片语触及冷战，所有这些都是基于对上述冷战的认识。比如 *Blowin' in the Wind* 中：

How many times must the cannon balls fly
迫击炮弹还要飞多少次才会被彻底禁止？
How many deaths will it take till he knows
一个人要长多少耳朵才能听到人们的哭声？

这两问涉及战争，以 Bob Dylan 的认识都是指向战争元凶的。所以当人们追问 Bob Dylan 答案是什么的时候，他说：

关于这首歌我只能说答案被吹到风里，它不在任何书、电影、电视或讨论中，它在风里，被吹在风里。它在风里，就像飞舞的纸片有时会落下来……但问题是，即便它落下来也没人会捡起，让更多的人看到并相信，它只会又飞掉。

要回答歌中问题，首先得提出问题，但很多人首先得知道风从哪里吹来。

什么风将战争问题吹得是非莫辨？当然是冷战宣传。从哪吹来？军工联合体及其胁迫的政府。

再如 *A Hard Rain's A-Gonna Fall* 中：

I've stepped in the middle of seven sad forests
我踏入了七片悲怆的森林

I've been out in front of a dozen dead oceans
我面对着一打死亡的海洋

I saw a room full of men with their hammers a-bleedin'
我看到满屋人手里的锤子在滴血

I saw guns and sharp swords in the hands of young children
我看到钢枪和利剑在年轻孩子手中

Where the pellets of poison are flooding their waters
那儿的毒素正倾泻进他们的河流

当有记者问歌中"毒素正倾泻进河流"是不是核污染时，Bob Dylan 立即说："不是指核污染，而是媒体向社会倾注的谎言。"既如此，则"钢枪和利剑在年轻孩子手中"就是指很多被冷战宣传误导的青少年。Bob Dylan 自己就曾想上西点军校，结果未被录取。"悲怆的森林"和"死亡的海洋"则是战争的惨状。

从 1964 年开始，关于冷战题材的歌曲表达开始变得晦涩，但只要清楚 Bob Dylan 一开始对冷战的认识，熟悉前三张专辑对该题材的表达手法，就不难发现 Bob Dylan 在其后思想观念甚至表达手段都仍然有相当的延续性。

三、种族问题的思考与创作

Bob Dylan 创作涉及种族题材的歌曲始于到纽约后不久结识的女友 Suze Rotolo。Suze Rotolo 生于一个左翼家庭，父母都是美国共产党，她是所谓"红色尿布孩子"，家住纽约皇后区，中学老师和同学很多有相同背景。所以在 Bob Dylan 结识她之前，她就是总部在纽约的种族平等协会（Congress Of Racial Eaquality，简称 CORE）的成员和积极分子，她启蒙了 Bob Dylan 对于种族问题的意识并鼓励他创作该题材的作品。Bob Dylan 于 1962 年 1 月末，为种族平等协会将于 2 月举办的义演创作了一首名为 *The Death of Emmitt Till* 的歌，歌曲是关于发生在 1955 年 8 月的一桩谋杀案和最终审判。芝加哥的黑人男孩 Emmitt 去密西西比州芒尼县舅舅家探亲，不知种族关系险恶的他为向表兄弟显摆，对商店女店主用了"不敬的语言"。结果，店主的丈夫及其堂兄闯入 Emmitt 舅舅家将其拖走，在谷仓里殴打，枪击脑袋，用铁丝网将重物缠在他脖子上并将他沉入河中。事件发生后，在黑人民权组织制造舆论的影响下，美国最高法院责成当地法院正式审理该案，但在当地全白人组成的陪审团裁决下，该案的两位凶手无罪获释。听到或读到这样惨烈的故事，Bob Dylan 想必是在震惊和义愤驱动下创作了歌曲，在复述完故事后 Bob Dylan 唱道：

第六章　Bob Dylan 及他所代表的美国音乐文化现象

If you can't speak out against this kind of thing, a crime that's so unjust
如果你不敢对此发声,如此不公的罪行
Your eyes are filled with dead men's dirt, your mind is filled with dust
你眼里一定塞满了尸秽,脑袋里进了灰尘
Your arms and legs they must be in shackles and chains, and your blood it must refuse to flow
你的手脚一定戴了镣铐,血液肯定不流动
For you let this human race fall down so God-awful low!
因为你让人类低劣到如此地步

This song is just a reminder to remind your fellow men
这首歌只是个提醒,提醒你们大家
That this kind of thing still lives today in that ghost-robed Ku Klux Klan
这种事仍存续在扮鬼的三K党之中
But if all of us folks that thinks alike, if we gave all we could give
但如果我们有此共识并竭尽所能
We could make this great land of ours a greater place to live
我们就可使自己的国家更加美好

尽管歌曲将凶犯的残暴行为描绘得令人发指,但并没有 Bob Dylan 本人的真知灼见。这种基于义愤的"抗议歌曲"显然不是他所追求的创作,所以很快就被他自己否定,不仅不再唱,而且斥为不齿。1962 年 4 月,Bob Dylan 创作了 *Blowin' in the Wind*,歌曲迅速流行,为其赢得了巨大声望。歌中的几个问题聚焦在:种族歧视何时才能消除?冷战威胁何时才能终止?人的良知何时才能唤醒?这些在 Bob Dylan 所处的纽约民谣圈应该是人所共识的问题,关键是问题更深层的原因和问题的解答,而 Bob Dylan 在歌中给出的答案是飘飞在风中,也就是他给不了答案。但是,在 Bob Dylan 所处政治氛围之外,战后一代中的很多人正在经历良知觉醒,很多黑人正在为争取基本公民权而抗争,这首歌在他们内心产生了巨大共鸣。对不少人而言,当时的良知觉醒影响到他们一生的世界观和人生观,所以他们对这首歌评价极高。坦率地讲,词句平实的歌曲 *Blowin' in the Wind* 只是在恰当的时间和恰当的人群中,引发了他们自己内心巨大的道德力量迸发。Dave Van Ronk 讥笑这首歌,而来自波士顿民谣圈的 Joan Baez 对这首歌钦佩得五体投地,她却将歌曲的优点概括为:低调。Bob Dylan 在 1962 年用最朴实的语言唱出了许多歌手心里都有的主题和情绪,唱出了许多普通人心里都有道德强音,这就是人们称 Bob Dylan 是时代的代言人的原因所在。

民谣圈内外舆论的压力显然加速了 Bob Dylan 本人对种族问题的深入思考,而且似乎很快他就进入了新的境界,他不仅否定自己从前的作品和认识,而且拒绝接受包括"抗议歌手"和"代言人"在内的各种评价。只有站在 Bob Dylan 思想认识深入的角度,才好理解这些别的歌手求之不得的溢美之词,对他来说就是价值贬损。

Bob Dylan 对种族问题的思考进程几乎完整地反映在他的作品当中。从他 1962 年 9 月创作的歌曲 *A Hard Rain's A-Gonna Fall* 中最后一部分可以看到,Bob Dylan 将要与黑人民众站在共同立场,揭露围绕种族问题的各种谎言,甚至不怕牺牲:

I'll head for the deepths of the deepest black forest
我要步入黑森林的最深处
Where the people are a many and their hands are all empty
那儿有很多人他们两手空空
Where the pellets of poison are flooding their waters
那儿的毒素正倾泻进他们的河流
Where the home in the valley meets the damp dirty prison
那儿山谷里的家园连着污秽的监狱
Where the executioner's face is always well hidden
那儿的刽子手的面孔永远秘不透光
Where hunger is ugly, where souls are forgotten
那儿的渴望都丑陋,灵魂都被遗忘
Where black is the color, where none is the number
那儿的颜色只有黑色,数字只有无
And I'll tell and think it and speak it and breathe it
我看它想它说它呼吸它
And reflect it from the mountain so all souls can see it
将它投射到山峰让所有人看见
Then I'll stand on the ocean until I start sinkin'
然后我站在大洋之上直到沉没
But I'll know my songs well before I start singin'
我清楚地知道我要唱的是什么

歌曲是使用象征性的语言表达的,联系 Bob Dylan 以 Woody Guthrie 为榜样寻找工会,罕有地多次参与过黑人民权组织活动,以及之后对此的强烈反思等创作背景,这里"黑森林"和"颜色只有黑色"都是在指黑人。

第六章　Bob Dylan 及他所代表的美国音乐文化现象

1963 年，*Blowin' in the Wind* 的巨大影响吸引很多黑人歌手和民权组织接近 Bob Dylan，使他对种族问题的思考逐渐深入。2 月初 Bob Dylan 关注到一起白人农场主无缘无故打死黑人女工的新闻，8 月法院判凶手 6 个月监禁，10 月 Bob Dylan 创作完成歌曲 *The Lonesome Death of Hattie Carroll*。与 Emmitt Till 案几乎相同的案情和审判，歌曲叙述了凶手杀人后被控一级谋杀，凶手年轻富有并有高官背景，受害者是黑人女工且贫穷不堪，凶手对犯案完全无所谓等案情场面，在每个叙述段之后，都重复提醒：

And you who philosophize disgrace and criticize all fears
而你，如果剖析丑恶，抨击恐惧的话
Take the rag away from your face, now ain't the time for your tears
拿掉脸上的手帕，现在还不是落泪的时候

直到最后一个叙述段，当法官庄严宣判凶手六个月监禁之后，Bob Dylan 点明观点：

Bury the rag most deep in your face, now is the time for your tears
把你的脸深埋进手帕，因为现在到了你落泪的时候

Bob Dylan 至此对种族问题的认识不仅超越了一年前单纯义愤，谴责凶手和麻木看客的层面，而且与对冷战的认识形成一致：有一个体制在制造犯罪，保护犯罪。

1963 年 6 月 12 日，民权运动领袖，密西西比州律师 Medgar Evers 在家门口被枪杀。Bob Dylan 立刻创作了歌曲 *Only a Pawn in Their Game*，尽管总体认识观念是与 Evers 所在民权组织，即全国有色人种协进会秘书 Roy Wilkins 在《纽约时报》的观点相同——是南方的政体将枪塞给凶手的。但 Bob Dylan 侧重的是，凶手只不过是邪恶利益游戏中的棋子，种族歧视极端分子其实也是受害者。更重要的是这种分析思路，可以让人认识到其实我们每个人都是中毒者和受害者。Bob Dylan 是这样不经意地揭示了种族观念是如何灌输以及为何灌输给民众的：

A South politician preaches to the poor white man
南方政客是这样开解穷白人的
"You got more than the blacks, don't complain
"别抱怨，你可比黑人强多了"
You're better than them, you been born with white skin," they explain
他们解释说："你比他们强，你生来是白皮肤"

直到今天，真正意识到利益集团为何要保护种族歧视的人也不多，而 Bob Dylan 所揭示的内涵可以用 1964 年继任美国总统的林登·约翰逊的点评解释

得很清楚,他说:"如果你能让最底层白人相信他比最好的黑人强,他就不会意识到你在掏他的腰包了。天哪,给他一个可以歧视的人,他会为你献出一切。"

1963年7月,Bob Dylan 首次演唱 *Only a Pawn in Their Game* 是在青年民权运动组织学生非暴力协会(Student Nonviolent Coordinating Committee,简称SNCC)的一次集会活动上。之后又接受该组织邀请,参加了著名的8月28日的华盛顿集会。与 SNCC 的接触不仅让 Bob Dylan 找到了许多共鸣,更让他彻底看清楚了民权运动的实质和组织之间的内幕,使他对民权运动的热情彻底破灭。

四、思想的转变和摆脱

Bob Dylan 思想转变的起点是1963年7月初参加密西西比州格林伍德的民权运动集会,在此结识了学生非暴力协会(SNCC)的组织者,尤其接触到该组织专职秘书 James Forman,了解了民权运动的认识和组织原则等。Bob Dylan 不止一次坦言"SNCC 是我唯一认同的组织"并开始秘密捐款给该组织。

1963年8月28日,Bob Dylan 受 SNCC 之邀参加了著名的华盛顿集会,经历了 SNCC 被其他民权组织勒令修改演讲稿的事件。12月13日,Bob Dylan 在接受全国公民自由特别委员会授予的 Tom Paine 奖时说:"我要承认,我接受 Tom Paine 奖是代表学生非暴力协会的 James Forman……"此后谈及与 SNCC 的交往,Bob Dylan 甚至说:

在认识他们之前,我甚至不知道什么是民权。我说了解黑人,但只知道很多人不喜欢黑人。但我得承认,如果不是认识了 SNCC 的成员,我还会继续认为马丁·路德·金和被低估的战争英雄没两样。自那之后我并没有对抗议失去兴趣,我只是对仍停留在抗议之上没兴趣,就跟我对战争英雄没兴趣一样。

此后好几年 Bob Dylan 都没有创作具有鲜明反种族歧视立场的歌曲,相反很多作品表达了摆脱民权组织的暗讽之意。

在此有必要对学生非暴力协会(SNCC)予以专门介绍,因为他们被认为是20世纪60年代学生运动思想和组织的源泉。1960年2月1日,北卡罗来南州的学生餐馆静坐示威引发了全美国大规模响应,SNCC 是在4月北卡罗来纳州绍尔大学组织静坐示威活动时成立的。当时学生组织者犹豫是否应该加入其他更有影响和有活动经费支持的成人民权组织,但受到了应邀参会的女性黑人民权领袖 Ella Baker 的阻止,她颇具高瞻远瞩地提醒青年人应当保持独立的思想和行动。而 SNCC 最具特色的,也很可能是最吸引 Bob Dylan 的,正是它的民主集中组织机制和开展群众运动的工作方式,就像他们最响亮的口号说的:"强大的组织不要强大的领袖。"SNCC 与其他民权组织始终保持求同存异的合作方式,但由于成员年龄低和经费受制等,常常被欺负和要挟。

第六章　Bob Dylan 及他所代表的美国音乐文化现象

1963 年,正是 SNCC 由于经费困难,不得不广泛宣传其独立的政治主张,寻求支援的时期。不仅 Bob Dylan 受到了 SNCC 的宣传教育,另一个接受教育的著名青年是来自加州大学伯克利分校的白人学生 Mario Savio。Mario Savio 回到伯克利,利用学校公共平台演讲募捐,遭到了学校的禁止,由此掀起了持续近一年的言论自由运动以及接踵而至的反越战运动。是言论自由运动历练并点悟了白人青年,这才有了之后的女权运动和反越战运动。

1961 年 5 月,种族平等促进会(CORE)组织了"自由之行"抗议活动,旨在向新当选的总统肯尼迪示威,因为他在竞选期间曾许诺将"大笔一挥"解决不少黑人就业住房等问题,可当选后"似乎他的大笔没水了"。而肯尼迪之所以在竞选中赢得所有黑人选民支持以微弱优势战胜尼克松,是因为他策略性地多次斡旋地方政府或地方法院,私下帮助马丁·路德·金出狱和脱困,让黑人民权组织有了二选一的倾向性。"自由之行"活动是由黑人和白人抗议者乘坐两家公司的长途巴士由首府华盛顿穿越各州前往新奥尔良,挑战巴士、餐馆、卫生间甚至饮水器种族隔离的丑行。SNCC 应邀派代表参加了活动,其间两次受到马丁·路德·金的劝阻和提醒,让学生们颇感失望。在阿拉巴马州遭遇白人暴力袭击之后,CORE 选择终止活动,认为引起关注的目标已经实现。而原本参与声援的 SNCC 却义愤难消,认为中止活动会助长南方种族分子的嚣张气焰,于是经全体表决同意,SNCC 将活动接管并继续。尽管肯尼迪政府派联邦军队在伯明翰至密西西比州杰克森沿途保护,可是"自由之行"所有参与者一到达杰克森,就被直接投入监狱。然而,这没有吓倒 SNCC 成员以及其他青年学生,在几天时间里,全国各地的数百位黑人和白人青少年"心血来潮"地云集杰克森,自愿投身监狱。

作为 CORE 的积极分子和后援队成员的 Suze Rotolo 回忆说 Bob Dylan 也全程关注了"自由之行"活动,并为成员遭遇暴力袭击深感震惊。

一个费解和常常被模糊回答的问题是:白人青年为什么会为黑人挺身而出,有些甚至不惜生命呢？广为接受的答案是,他们生于战后繁荣的经济环境下,养尊处优,因而理想主义思想膨胀。而真正的原因是,理想主义源于冷战教育。冷战宣传的美国完美、共产党邪恶,强化了战后一代鲜明的是非道德观念。在时刻准备着与邪恶力量殊死搏斗的时候,他们突然发现了自己身边的邪恶,发现了美国的阴暗面。认真观察"婴儿潮"一代人的所作所为就会发现,是非分明、疾恶如仇,这才是他们所有行为的真正驱动力。

其后的几年中,SNCC 将突破点集中在利用美国的选举制度上,希望在南方某些黑人居民多于白人的地区动员所有黑人参加选举,以此真正取得突破。SNCC 与包括马丁·路德·金在内的民权组织在阿拉巴马州的努力,遭遇到了各种各样的官方镇压,就在民权组织继续要把监狱"填满",形成僵局的时候,肯尼迪政府却出人意料地邀马丁·路德·金等领袖组织黑人到首都集会示威。

这样费解的政治局面反映出 20 世纪 60 年代民权运动复杂的矛盾关系，联邦政府常常支持黑人的诉求，而州政府却坚决捍卫种族歧视的行为。深层的原因就是，联邦政府背后的超级利益集团是军工联合体，给黑人施舍点小恩小惠有利于他们追求更大的冷战利益。可州政府不同，他们需要下层白人的选票，所以必须旗帜鲜明地捍卫占多数的白人民众的种族优越感。如前述 Bob Dylan 歌曲 *Only a Pawn in Their Game* 提到的，种族优越感对下层白人表面上是拉选票，深层意义是精神安慰。而联邦政府将抗议活动引向华盛顿，不仅是为州政府解围，又让黑人民权组织变得更好控制。

　　基于上述认识再来看 Bob Dylan 在接受 Tom Paine 奖时所说：

　　我真希望今晚坐在这儿的不是你们这些人，而是一些头上有毛的年轻面孔……这不是一个老年人的世界。与老年人毫无关系，当老年人头发掉了的时候，人就该退出。从我这里望下去，那些控制我、约束我的人都是头上寸草不生的，这让我非常紧张。

　　……对我来说再没有黑白、左右之分了，只有高低之分，低到接近地面。我在试图往上走，再也不考虑诸如政治之类的无益琐事，它们毫无意义。我考虑的是普通人以及他们所受的伤害。

　　尽管专辑 *THE TIMES THEY ARE A-CHANGIN'* 出版于 1964 年，但实际上 1963 年 8 月已经录制完成了，因此标志思想转变的第一首歌是创作于 1964 年 1 月至 2 月期间的 *Chimes of Freedom*。歌曲以惊天响雷象征正义之声，亦即他本人的创作追求：

Flashing for the warriors whose strength is not to fight
为坚决抗拒作战的战士轰鸣
Flashing for the refugees on the unarmed road of flight
为逃向无阻行程的难民轰鸣
An' for each an' ev'ry underdog soldier in the night
为了每一个当晚败阵的士兵
Tolling for the tongues with no place to bring their thoughts
为那些思想无法传达者轰鸣
All down in taken-for granted situations
身陷庸俗污秽一切的环境
Tolling for the deaf an' blind, tolling for the mute
为盲聋人轰鸣，为失语者轰鸣
For the mistreated, mateless mother, the mistitled prostitute
为受过虐待的单身母亲，背负骂名的娼妓

第六章 Bob Dylan 及他所代表的美国音乐文化现象

Tolling for the aching whose wounds cannot be nursed
为那些伤痛无法治愈者轰鸣
For the countless confused, accused, misused, strung-out ones an' worse
为无数受困、遭谴、被虐、嗜毒甚至更糟的人
An' for every hung-up person in the whole wide universe
以及全世界每个有自闭倾向的人

需要注意的是这其实 Bob Dylan 的另一次立场的选择，对比 *A Hard Rain's A-Gonna Fall* 中"我要步入黑森林的最深处，那儿有很多人他们两手空空"是选择黑人民众，*Chimes of Freedom* 中他选择与各种社会底层人、受压迫者站在一起，却再也没有"黑白之分，左右之别，只有高低不同"。

1964 年 6 月，Bob Dylan 的专辑 ANOTHER SIDE OF BOB DYLAN 出版，在专辑歌曲的内容中，摆脱民权组织的暗示几乎无处不在：

Black crows in the meadow, across a broad highway
黑乌鸦在草地上，宽阔的公路对面
Though it's funny, honey, I just don't feel much like a scarecrow today
尽管滑稽，亲爱的，可我感觉不再像呆头鸦
not like a scarecrow today that scare the birds away
不再像呆头鸦，吓唬别的鸟

(*Black Crows*)

I ain't lookin' to compete with you, beat or cheat or mistreat you
我没想与你竞争、打你、骗你、背叛你
simplify you, classify you, deny, defy or crucify you
简化你、归类你、否定、轻蔑、折磨你
All I really want to do is, baby, be friends with you
我真正想要做的，就只是你的朋友

(*All I Really Want to Do*)

But it grieves my heart, love
但刺痛我心的，亲爱的
To see you tryin' to be a part of a world that just don't exist
是看你想成为虚诞世界的一部分
It's all just a dream, babe
所有都只是梦，宝贝
A vacuum, a scheme, babe
一片真空，一个设计，宝贝

That sucks you into feelin' like this
它吞噬你,让你如此感受

I can see that your head has been twisted and fed
我能看到你脑袋被扭曲被填充
With worthless foam from the mouth
填的全是无用的唾沫
I can tell you are torn
我看得出你在挣扎
Between stayin' and returnin' back to the South
不知该留下还是回到南方
You've been fooled into thinking that the finishin' end is at hand
你被哄得相信目标可以唾手可得

(To Ramona)

You say you're lookin' for someone never weak but always strong
你说你在找那样的人从不懦弱永远强悍
to protect you an' defend you, whether you are right or wrong
保护你、捍卫你无论你是对是错

You say you're lookin' for someone who will promise never to part
你说你在找那样的人他会保证永不离弃
someone to close his eyes for you, someone to close his heart
他会为你闭上眼睛他会为你屏住心跳
someone who will die for you an' more
他会为你去死什么的
But it ain't me, babe
但那不是我,宝贝

(It Ain't Me, Babe)

Yes, my guards stood hard when abstract threats, too noble to neglect
没错,当遇到威胁时,天神般的侍卫伫立守护着我
Deceived me into thinking I had something to protect
骗得我相信,我也该去捍卫什么东西
Good and bad, I define these terms, quite clear, no doubt, somehow
我定义的好与坏,总觉得清晰无误
Ah, but I was so much older then, I'm younger than that now
啊,可我那时老迈昏庸,现在比那时年轻睿智

(My Back Pages)

第六章　Bob Dylan 及他所代表的美国音乐文化现象

此后,Bob Dylan 推出于 1965 年 3 月的专辑 *BRINGING IT ALL BACK HOME* 仍然延续着摆脱民权组织的题材:

I ain't gonna work for Maggie's pa no more
我再也不给麦吉他爹干了
Well, he puts his cigar out in your face just for kicks
他在我脸上碾灭雪茄取乐
His bedroom window it is made out of bricks
他卧室窗户用砖给砌上了
The National Guard stands around his door
国民警卫队在他门口站岗

(*Maggie's Farm*)

While some on principles baptized to strict party platform ties
而一些严格谨遵党团律例抱团的人
Social clubs in drag disguise; Outsiders they can freely criticize
依附蹩脚伪装的社团,恣意批评圈外人
Tell nothing except who to idolize and then say God bless him
什么都不懂只会供奉偶像,说有上帝庇佑

(*It's Alright, Ma*)

Bob Dylan 敏感地意识到自己曾经全情投入的民权组织,其内部却充满了各种压迫,因而对其失望并极力摆脱,但他并不"旗帜鲜明"地表达赞同或反对的观点。他似乎从一开始就意识到自己无权对底层民众指手画脚,即便是白人种族歧视分子也不过是被洗脑和利用的可怜民众,更何况黑人民众。尽管他知道黑人民众争取物质条件改善不是根本之道,摆脱种族歧视文化对思想的影响更为重要,但他只能表达自己的思想觉悟,无权指责黑人为争取基本生活条件不择手段的行为。

早在 1940 年代,黑人学者克拉克夫妇用"玩具娃娃试验"深刻揭示了白人文化对有色人种孩子们深刻的伤害,孩子们从小就已经认定白人漂亮、善良,而黑人丑陋、邪恶。这种文化影响的结果就是,大城市的黑人青年的悲惨命运不是有没有权利与白人同台就餐、同校就学或同区居住,而是"自暴自弃、自甘堕落"。很多黑人孩子往往早早辍学,在街头讨生活,不是犯罪入狱,便是赌博酗酒或吸毒贩毒。来自芝加哥的伊斯兰教传道者 Elijah Muhammad 认识到问题的症结,成功地让很多这样的黑人孩子改过自新,重新做人,其中就包括后来颇具影响力的 Malcolm X。他们最基本的观念就是这些黑人孩子需要彻底的再教育,因为他们从出生起就受周围不当文化的影响。Malcolm X 所做的,首先是要揭露文

化的邪佞,清除文化影响,建立新的文化体系,通过自立自律树立自尊自强,走自己的人生路。很显然,这与发起民权运动的其他民权组织的宗旨大相径庭,他们的诉求不是种族融合,而是划清种族文化界限,尤其要保持精神独立性。从 20 世纪 60 年代中期开始,SNCC 在一次次斗争受挫之后,也开始接受 Malcolm X 对美国社会的认识观念。Bob Dylan 也显然在认识上与之汇合,只是受限于身份无权评价马丁·路德·金争取实惠的举措和 Malcolm X 争取精神解放的主张到底孰优孰劣,只有站在黑人自身的角度,才能做出判断。

 曾因 Bob Dylan 率先创作黑人民权意识觉醒的作品而羡慕和自责的黑人歌手 Sam Cooke,与 Malcolm X 和穆罕默德·阿里过从甚密,当他意识到要用歌曲为民请命后很自然表达出精神解放层面的思想,他创作了歌曲 *A Change Is Gonna Come*。歌曲借用了犹太词作家 Oscar Hammerstein II 关于黑人命运的歌曲 *Old Man River* 的情境,前半部分复述那个逆来顺受的黑人形象,中段描绘黑人兄弟之间互相压制以求改变命运的想法,然而歌曲最后一段峰回路转:

 Oh, there's been time that I thought I wouldn't last for long
 有时我真觉得实在撑不下去
 But now I think I'm able to carry on
 但现在,我感觉能够承受了
 It's been a long, a long time coming
 这段时间持续得太久太久
 But I know a change is gonna come, oh yes it will
 但我知道改变将至,一定会到来

 这里,主人公突然有了承受一切的能力,显然指的是精神解脱。当黑人丢弃所有白人社会的价值观,不再觉得自己低人一等,而是用适合自身种族的价值体系判断,一切摧垮求生意志的恶劣思想便不复存在。尽管美国主流文化极尽边缘化甚至歪曲 Malcolm X 等人的思想主张,但黑人民众也普遍接受,因此 Sam Cooke 的歌曲 *A Change Is Gonna Come* 成为民权主题的歌曲不可逾越的深刻作品。

 Bob Dylan 在经历了一年多"摆脱"民权组织题材的创作和思考之后,看似回到了更广泛下层民众立场,但如何站在这个立场上对世事作出价值判断,他却并没有想明白,他甚至一度陷入迷茫。在接受采访时 Bob Dylan 提到这段困境:

 去年春天我打算放弃唱歌,我觉得枯竭了,什么事情都不对劲,一筹莫展……

 Bob Dylan 的创作瓶颈很快被突破,1965 年 6 月他写下了歌曲 *Like a Rollin' Stone*。他自己是这样描述的:

第六章　Bob Dylan 及他所代表的美国音乐文化现象

我本人真正的、最彻底的突破是 *Like a Rollin' Stone*，因为我是在已然退出之后，重新开始创作的。说起来我当时真的已经退出演唱了，而我发现自己开始创作这首歌，这个故事。这是个 20 页的宣泄，从中我提炼出 *Like a Rollin' Stone* 并把它录成单曲。此前我从未写过这样的东西，它突然出现，就像是我的使命。以前没人做过这个，我是第一个写这些的，因为没有其他人想到要写。只是因为我当时急切渴望……写过这首歌之后，我不再感兴趣写小说、戏剧或任何其他作品。它就好像……我只能说"太丰富了。"我重新有了写歌的愿望，因为这是一个全新的领域。我是说，没有人真正写过这样的歌，要有也是商籁体和游吟诗人小曲之类的东西。

Bob Dylan 并非言过其实，歌曲 *Like a Rollin' Stone* 的确为他个人突破了重建价值体系的空间。歌曲以一个曾经富有如今贫困的女孩为主人公，其实是他本人的映射：

Once upon a time you dressed so fine
曾几何时，你衣着光鲜
You threw the bums a dime in your prime, didn't you?
得意时你扔硬币给流浪汉，不是吗？
... Now you don't talk so loud, now you don't seem so proud
……现在你不再理直气壮，现在你似乎不再骄傲
About having to be scroungin' for your next meal
拮据到不得不操心三餐

这首歌看似今非昔比的表面故事，让很多人停留在幸福不再的扭曲理解之中。歌曲的重点从第二段开始，描绘主人公落入底层社会后所看到完全不同的世界和情感：曾经的朋友显出势利小人的嘴脸，曾经看似奸诈的下层人其实单纯，曾经受的教育完全没有实际用途，曾经价值连城的珠宝不能吃不能喝；自己曾经同情并帮助下层人的行为，现在发现其实是在加深对他们的伤害，曾经富贵所以患得患失，如今一无所有反而没有了与人交往的障碍。Bob Dylan 反复在歌中问：

How does it feel, how does it feel
这感觉如何？感觉如何？
To be on your own
变得孑然一身
With no direction home
变得无家可归

Like a complete unknown
彻底变成陌生人
Like a rollin' stone?
犹如零落的滚石？

这完全不是悲天悯人的生活遭遇故事，而是启迪全新世界观和价值观的精神洗礼，是世界观、人生观和价值观三观重构。Bob Dylan 摆脱各种组织的价值观而失去了价值体系，但新的价值体系其实就在自己认定的下层立场上，需要脚踏实地地落到那个立场去观察、感受和判断。而当你真正在那个立场上发现完全不同社会、人生和善恶美丑，重新判断是非曲直时，万事万物几乎完全颠覆，因而创作题材无所不在。正因如此，Bob Dylan 声称："我重新有了写歌的愿望，因为这是一个全新的领域。"

以歌曲 *Love Is Just a Four-Letter Word* 为例，我们看 Bob Dylan 爱情观如何颠覆。歌曲一开始 Bob Dylan 以一个爱情受伤者的形象出现：

Seems like only yesterday I left my mind behind
似乎昨天开始我才刚刚有所释然
Down in the Gypsy Cafe with a friend of a friend of mine
和一个朋友的朋友进了吉普赛咖啡馆
… I'm on my way unnoticed pushed for things in my own games
……我全然不知又卷入自寻烦恼的游戏
In and out of lifetimes unmentionable by name
一生都纠结其中，却莫名其妙

而主人公看似无解的人生困局，被酒馆中一位年长、离异、带着孩子的女人一句话点醒：

She sat with a baby heavy on her knee
她坐在那儿膝上抱着个大胖孩儿
Yet spoke of life most free from slavery
但谈起生活却像奴隶挣脱了锁链
With eyes that showed no trace of misery
眼睛里看不到一丁点不幸的痕迹
A word in connection first with she I heard
第一次我听到这话出自她的口中
She said that love is just a four-letter word
她说"爱情不就那么回事儿"

是什么让少男少女摆脱不了爱情的困惑，有些终生苦恼，甚至走上轻生的道路？Bob Dylan 归因于把爱情过分神圣化的观念。如果回到人类最朴素的爱情

第六章　Bob Dylan 及他所代表的美国音乐文化现象

婚姻关系,它不过是简单的繁衍生息和搭伴过日子,聚散离合再大也大不过人生本身。如果持这样的爱情婚姻观,痛苦和伤害就可以减轻。

这种认识真切影响到 Bob Dylan 本人的婚姻,他与比他年长,离异且带着孩子的 Sara Lowands 低调结婚,而不是与人们认为与他更般配的各色名媛结婚。在歌曲 *It Takes a Lot to Laugh*,*It Takes a Train to Cry* 中,Bob Dylan 将爱情描述得很简单:

Well, I wanna be your lover, baby
好了,我想做你的情人,宝贝
I don't wanna be your boss
我不想做你的老板

而在歌曲 *From A Buick 6* 他是这样描绘"理想伴侣"的:

I got this graveyard woman, ya know she keeps my kids
我有个看坟的女人,知道吗,她收容我孩子
But my soulful mama, you know she keeps me hid
但我在天的妈妈,你知道吗,她还庇护我
She's a junkyard angel and she always brings me bread
她是个垃圾场天使,她一直供我吃供我喝
Well if I go down dyin' you know she bound to put a blanket on my bed
如果我快死了,她肯定为我铺床叠被

在第二章内容中提到这首歌涉及审美情趣的颠覆,只有在了解 Bob Dylan 一系列思想认识的转变、三观蜕变之后也许才能理解,而要能够认同和赏识,则至少要经历个人认识蜕变的过程。

再来看 Bob Dylan 描述一个价值观保守的同龄人,面对不同价值体系中的人和事不知所措的状况:

You hand in your money and you go watch the geek
你买了票进场去看怪胎
Who immediately walks up to you when he hears you speak
听到你说话他立即走上前来
And says,"How does it feel to be such a freak?"
他说"变成怪物感觉怎样?"
And you say,"Impossible" as he hands you a bone
你说"不可能!"而他递给你根骨头

Yes, you know something is happening here, but you don't know what it is
没错,你知道有事,但不知道是什么
Do you, Mister Jones?
不是吗,琼斯先生?

歌曲说的是琼斯先生去游乐场看活剥生啖、茹毛饮血的畸形怪胎,结果怪物把他叫作怪物,还递给他根骨头。其寓意只有20世纪60年代后期成立的民权组织黑豹党创始人 Bobby Seale 和 Huey Newton 解析得到位,他们认为这寓意的是种族问题。游乐场的怪物是因残疾而畸形的黑人,被迫关在笼子里表演生吃活物以谋生。而琼斯先生锦衣玉食,生活无忧,拿别人的苦难取乐,所以他才是真正的变态怪物!

歌曲的寓意当然不限于种族层面,还可以是更深层的阶级、民族和性别层面等等,但解读为种族问题寓意仍然是最到位的,因为 Bob Dylan 本人就是从种族问题上觉醒。在其他作品和采访中他多次提到,自己满腔热情投身民权运动,一心认为帮黑人,到头来发现自己非但帮不上什么忙,甚至是在帮倒忙,是在加重对黑人的歧视。

也许正是基于这样的考虑,Bob Dylan 从不对其他的国家和民族妄加评论,而与他同时代几乎所有著名歌星似乎都忍不住评论,却往往显得无知和愚蠢。

五、全面蜕变

1963年6月开始,Bob Dylan 在种族问题上产生了思想的蜕变并导致三观颠覆,他的蜕变还发生在其他三方面:①与 Suze 恋情结束,与 Sara 的恋情开始,爱情题材改变;②涉及冷战实质的题材变成了指桑骂槐、莫名其妙的内容;③创作歌曲的音乐性全面改观,与此前三张专辑的曲目几乎全是套用改编民歌的旋律形成鲜明对比。

Bob Dylan 的情爱经历非常复杂,他交往过且为人熟知的女人就包括:希宾中学时期的女友 Echo Helstrom,明尼阿波利斯大学期间的女友 Bonnie Beecher,初到纽约时的女友 Suze Rotolo,民谣圈标志性女歌手 Joan Baez,纽约地下艺术圈的女神 Edie Sedgwick,第一任妻子 Sara Lowndes 和伴唱黑人女歌手、后任妻子 Carolyn Dennis。Bob Dylan 有大量的歌曲题材涉及这些女人,而且他借用男女关系的复杂性,讽寓身边各色人等貌合神离的关系,对民权组织、左翼民谣圈和右翼残暴势力进行了诘责。

不少人纠结歌曲 *Girl from the North Country* 的原型人物是 Echo Helstrom 还是 Bonnie Beecher,其实创作当时 Bob Dylan 正为 Suze Rotolo 的离开而不能释怀。据 Martin Carthy 回忆,Bob Dylan 当时从他那儿学会

第六章　Bob Dylan 及他所代表的美国音乐文化现象

Scarborough Fair，而后去意大利米兰寻 Suze Rotolo 不遇，回到伦敦就有了这首歌。歌中的词句：

> If you're travelin' in the north country fair
> 如果你要去北疆赶集
> Where the winds hit heavy on the borderline
> 那里狂风吹袭边境线
> Remember me to one who lives there
> 代我向住那儿的姑娘问好
> For she once was a true love of mine
> 因为她曾是我挚爱的恋人

这里显然指的是他从前北疆明尼苏达的昔日恋人，眼下的冷遇让他怀念从前的温暖，尽管那里寒风劲吹。从人之常情来说，回忆前任应该不会跨越，所以想起一直保持联系的 Bonnie 最有可能。Bob Dylan 许多未正式出版的歌曲是在明尼阿波利斯设计学院上学时期写的，Bonnie 是他当时的创作缪斯。他在歌曲 *Bonnie, Why'd You Cut My Hair* 中唱道：

> Bonnie, why'd you cut my hair?
> 邦尼，你为什么剪我头发？
> Now I can't go nowhere
> 我现在哪儿也去不了了
> Sitting down all alone
> 一直独自坐在家里
> I ain't got no hair on my head
> 我头上没了头发
> I ain't got no knot to use comb
> 不打结，用不着梳子了

俩人相处的记忆能固化到歌里，必然是最丰富的。当然，情感遇挫时回忆前情，也不排除所有美好的回忆。对于听者来说，设定一个主角最能满足想象的魅力。

在 Bob Dylan 所有涉及情爱的歌曲中，最投入的是 20 世纪 60 年代他尚处情爱纠结年龄的时期，而这当中写的是 Suze。尽管从一开始写 Suze 的歌就充满矛盾，但在很多歌中她都是那个"给我一道彩虹的女孩"，这毫无疑问。歌曲 *Don't Think Twice, It's All Right* 是 Bob Dylan 正式推出的第一首完整的爱情歌曲，但其中没有爱情的甜蜜，而是欲舍难弃的矛盾心理。歌曲既可以是爱情，也可以是各种人际关系：

When your rooster crows at the break of dawn
听你家公鸡打鸣破晓
Look out your window and I'll be gone
看你的窗外,我将离去
You're the reason I'm travelling on
你就是我出行的原因
But don't think twice, it's all right
但别想了,就这么着吧

I'm a-thinkin' and a-wonderin' walkin' all the way down the road
我一路上走着,左思右想
I once loved a woman, a child I'm told
我爱过一个女人,她说我还是孩子
I give her my heart but she wanted my soul
我付诸真心,她却要我的灵魂
But don't think twice, it's all right
但别想了,就这么着吧

当 Bob Dylan 最终感到与 Suze 的关系无法挽回时,他没有了这种洒脱的态度,而是去 Suze 家死缠烂打,不肯放弃,甚至将这过程写在歌曲 *Ballad in Plain D* 中:

Her sister and I in a screaming battleground
她姐姐和我尖叫厮打成一团
And she in between, the victim of sound
而她夹在中间,成为恶言恶语的牺牲者
Soon shattered as a child to the shadows
很快像小孩一样崩溃在角落
All is gone, all is gone, admit it, take flight
都完了,完了,接受吧,走吧
I gagged in contradiction, tears blinding my sight
我说话自相矛盾,泪水遮了视线
My mind it was mangled, I ran into the night
我的意识扭曲变形,我冲入黑夜
Leaving all of love's ashes behind me
将爱的灰烬撒在身后

正如在这首歌中 Bob Dylan 自己承认,"为了留住她,我是撒了谎",但真正让 Suze 决意离开的,毫无疑问是他与 Joan Baez 之间新发展的暧昧关系。事

第六章　Bob Dylan 及他所代表的美国音乐文化现象

业上刚起步且自信不足的 Bob Dylan，受到著名民谣女明星赏识和提携，加之他刚开始参与民权运动有着共同的理念和行动，两人走得很近是很自然的事。在与 Bob Dylan 的关系上，Joan Baez 始终是认真的，根本不管他的情人和妻子。而当 Bob Dylan 思想上超越了简单的种族问题之后，理念上与 Joan Baez 的差距就越来越大。Joan Baez 至今还认为："当时事情非常简单，你要么恨黑鬼，要么支持马丁·路德·金。"而 Bob Dylan 思想转变后，恰恰是既不恨黑鬼，也不支持马丁·路德·金。他在歌曲 *My Back Pages* 中提到的：

> Girl's faces formed the forward path from phony jealousy
> 女孩的容貌引导我，从伪君子的妒忌
> To memorizing politics of ancient history
> 发展到背诵古代政治
> Flung down by corpse evangelist unthought of, though, somehow
> 浑然不觉是尸体布道者的衣钵
> Ah, but I was so much older then, I'm younger than that now
> 哎，可我那时老迈昏庸，现在年轻睿智

指的就是 Bob Dylan 从前介入民权运动是在 Suze 和 Joan Baez 的引导下，而如今幡然悔悟。政治上认识的分歧使 Bob Dylan 很难与 Joan Baez 走得很近，撇开政治，生活情趣上两人的分歧也极为悬殊。Bob Dylan 不仅认同下层立场，而且与下层情趣共鸣，而 Joan Baez 的学者家庭出身似乎注定了她骨子里的"高雅"情趣。在歌曲 *Diamond and Rust* 中，Joan Baez 深情回忆自己 10 年前与 Bob Dylan 的交往，歌中谈及当年两人住纽约切尔西酒店的情景：

> Now you're smiling out the window of that crummy hotel
> 此刻你笑望着小破旅馆的窗外
> Over Washington Square
> 窗外是华盛顿广场
> Our breath comes out white clouds, mingles and hangs in the air
> 我俩的呼吸变成白云混合萦回
> Speaking strictly for me
> 仅对我自己而言
> We both could have died then and there
> 当时我们死而无憾

Joan Baez 的感情似乎自始至终没有减弱过，这也许是两人之间的友情从未真正破裂的原因，但 Joan Baez 只要回忆起当时，就还会嘲笑 Bob Dylan 喜欢住低档旅馆，喜欢结交一堆没头没脸的朋友等低俗情趣。

与之形成鲜明对照的是 Bob Dylan 的妻子 Sara Lowndes,她似乎并不过问政治,但从 Bob Dylan 作品中可以清楚看到,她在生活中是既充满睿智,又是实实在在的人。在歌曲 *Love Minus Zero/No Limit* 中的 Sara 被描绘成外柔内刚,大智若愚的形象:

My love she speaks like silence
我的爱人很寂静
Without ideals or violence
没有理想主义和暴力
She doesn't have to say she's faithful
她不必表白她的忠诚
Yet she's true, like ice, like fire
但她不含糊、像冰、像火

People talk of situations
人们议论着时局
Read books, repeat quotations
读书、引经据典
Draw conclusions on the wall
把结论写在墙上
Some speak of the future
有人谈及未来
My love she speaks softly
而我爱人语调柔和
She knows there's no success like failure
她知道成功不能与失败并论
And that failure's no success at all
而失败怎么也算不上成功

Bob Dylan 的思想认识转变之后看到周围的一切都面目全非,而最让他受不了的是那些揣测他所表达的观点,以认同和夸奖等方式胁迫他的组织和人物。而那些人玄虚的见解,在富于生活智慧的 Sara 看起来,也都是无稽之谈。

1964 年 7 月新港民谣音乐节上,著名的左翼民谣重唱组 The Weavers 的女歌手 Ronnie Gilbert 在介绍 Bob Dylan 登台的时候说过这样一段话:

每个阶段、每个时代都有其英雄,每种需求都会有其回应。媒体有时认为是年轻人选择英雄引领前行,而我认为是时代呼唤造就英雄。他出现了,如此这

第六章　Bob Dylan 及他所代表的美国音乐文化现象

般,是因为有表达的需求,而年轻人希望用他们的方式表达。可以说,是他听到了一代人的声音。不用我说你们也知道,他就是你们的 Bob Dylan。

这种说法却让 Bob Dylan 极为反感。如果不了解 Bob Dylan 思想认识转变的内涵,仅从 Bob Dylan 本人应对媒体的言论来看,他的反感就会被解读为他排斥政治,尤其左翼政治观点。而实际上,Bob Dylan 始终没有离开过左翼立场,只是他的认识比一般左翼更深刻,他之所以反感做时代的代言人,是因为他认为时代的认识太过浅薄而已。

在本书中,Bob Dylan 的作品介绍集中在 1962 年至 1967 年,即他的思想转变期,了解他的认识转变,其后的歌词就变得不难理解了。此后数十年里,他的创作题材从个人体验、人际关系、婚恋关系,到民间文化、基督教、人生无常和文化传统的内涵等,但他的三观始终没变,情趣始终没变。

即便理解了 Bob Dylan 的认识境界,理解其作品寓意仍然是有难度的。如果回到对种族问题认识升华,Bob Dylan 似乎非常明确,对处于不同文化背景的人群,尤其经济状况下层的人,不应做任何道德指责,因为"没有邪恶的人或事,只有邪恶的原因"。他的很多歌词常常看起来是男女对话的描写,其实人物可以是自己对自己、自己与朋友、自己与各色人等,不仅仅限是男人与女人。

以 1965 年 1 月创作的歌曲 *It's All Over Now, Baby Blue* 为例,歌中的"我"对"你"的一番话是在现在的 Bob Dylan 在对曾经的 Bob Dylan 说的,话中涉及的很多都是身边的朋友:

> You must leave now take what you need you think will last
> 你该走了,带上你觉得持久耐用的
> But whatever you wish to keep you better grab it fast
> 但甭管你想带什么,赶紧了下手
> Yonder stands your orphan with his gun
> 你的遗孤站在那儿,端着枪
> Crying like a fire in the sun
> 太阳地里哭得像火一样

考虑到这是 Bob Dylan 转变期的作品,歌中的"你"就是他过去的自己,那么,"你的遗孤"就是尚未觉悟转变的 Bob Dylan,他的题材、见解甚至风格特点。什么是"端着枪"? 什么是"太阳地里哭得像火一样"? 前句中"枪"指吉他,Woody Guthrie 曾在吉他上写:"这玩意儿能消灭法西斯";后句指在聚光灯下唱抗议歌

曲。而这里挖苦的歌手其实都是熟人、朋友，不光是周围的歌手，在视角改变之后的 Bob Dylan 看来，所有跟他交往的人都是貌合神离：

> All your seasick sailors, they're all rowing home
> 你所有的晕船水手都划船回家了
> All your reindeer armies, they're all going home
> 你所有的驯鹿部队也都跑回家了
> The lover who's just walked out your door
> 那个刚走出你家门的情人
> Has taken all his blankets from the floor
> 卷走了地上所有他的被单
> The carpet too is moving under you
> 连你脚下的地毯也在拽
> And it's all over now, baby boy
> 一切都结束了，小男孩

从 1964 年初开始，一直到 1967 年以后，审视身边人以及他们所带来的异样感都是 Bob Dylan 着力表现的题材。创作于 1967 年的歌曲 *All Along the Watchtower* 将 Bob Dylan 的身边人归类：

> Businessmen, they drink my wine, plowmen dig my earth
> 生意人喝我的酒，耕田人犁我的地
> None of them along the line know what any of it is worth
> 而这些人却没人明白一切所为何故

所有人帮助他、赞赏他、跟随他，都是为了钱，并没有人真正理解他。这种苦衷一直伴随 Bob Dylan，这本来就是智者的宿命，但也与他过分掩饰真实思想有很大关系。

有人猜想 Bob Dylan 受到了情报部门的威胁，尽管持有这种猜测的人不多，但这能很好解释 Bob Dylan 作品中另一些费解的内容。用金钱和前途诱惑，用生命和家人要挟，在当时已是 CIA 或 FBI 明目张胆的手段，不仅用在政治人物身上，也普遍用于有政治倾向的艺人。Elvis Presley, Pete Seeger, Phil Ochs, The Beatles, The Rolling Stones, Sam Cooke 等人，都受过情报部门无微不至的"关怀"，Bob Dylan 这位歌词内容敏感的艺人怎么可能被他们放过？我们可以从 Bob Dylan 的作品中体会这种可能的威胁，而不是非要他本人承认受到了威

第六章　Bob Dylan 及他所代表的美国音乐文化现象

胁。只要比较一下 Bob Dylan 在 1964 年前后涉及冷战文化的诸多作品,就可以很清楚地看出,1964 年之前的作品刀刀见血,1964 年之后的作品中触及本质的词句却完全没有了,代之以似是而非,若即若离的暗示和掩饰。

如前所述,Bob Dylan 从开始正式创作时对冷战问题就看得很清楚,一切都是军工联合体操控媒体、操控政府的结果。前总统艾森豪威尔感受到操控后警告继任的肯尼迪政府,但体制决定政府就是利益集团的代理人,最大的利益集团操控政府追求利益最大化成为注定的宿命。基于如此层面的认识,Bob Dylan 初期创作的题材对利益操控和文化扭曲的攻击犀利而坚决,直到肯尼迪总统遇刺。

Bob Dylan 对肯尼迪并不像一般美国人民那么爱戴有加,因为他的大政方针还是为利益集团服务,不遗余力地渲染冷战,对种族问题敷衍了事。只要把歌曲 *Let Me Die in My Footsteps* 中的词句"有些人认为末日将至,他们不是设法求生,而是想法送死", *Masters of War* 中的词句"你投下巨大的恐怖,无所不用其极,吓得人甚至不敢生儿育女"等,与 *I Shall Be Free* 中的提到肯尼迪的词句联系起来考虑:

> Well, my telephone rang it would not stop
> 我的电话响了,响个不停
> It's President Kennedy callin' me up
> 是肯尼迪总统在找我
> He said, "My friend, Bob, what do we need to make the country grow?"
> 他说"鲍勃我的朋友,怎么做才能让国家繁荣?"
> I said, "My friend, John, Brigitte Bardot, Anita Ekberg, Sophia Loren"
> 我说"约翰我的朋友,碧姬·芭铎、安妮塔·爱克伯格、索菲亚·罗兰"

就不难看出,Bob Dylan 借用醉汉的嘴说出:国家繁荣靠女人多生孩子,也比渲染战争气氛,发展军火工业更靠谱。这种思路痕迹几乎遍布 Bob Dylan 涉及冷战题材的词句。然而当肯尼迪遇刺,Bob Dylan 仍然深感震惊。据他身边的朋友说,当晚 Bob Dylan 说过这样的话:

> 这就意味着他们要告诉你:"改变?想都别想。"如果你打算反抗制造死亡的军火工业,算了吧!你走到头了!

可见他仍然非常清楚,军工联合体的利益"神圣"不可侵犯,即使肯尼迪本人抗命不遵也难逃厄运。在 2004 年 10 月的一次采访中 Bob Dylan 这样说:

> 有孩子改变了我,将我与从前的几乎所有人和事隔离。家庭之外的任何事我都不再关心,我看一切事物都改变了视角。即使是当时的恐怖新闻,枪杀肯尼

迪兄弟、马丁·路德·金……我都不在意他们是作为领袖被杀害，而是作为父亲，他们的家庭将遭受伤害。生养在美国这个自由和独立的国家，我一直珍视平等自由的价值和理想，我认定要孩子们在这样的理想中成长。

可以看出的是 Bob Dylan 受到了某种威胁，至于威胁是来自肯尼迪遇刺等客观现实，还是像几乎所有非主流政治领袖和著名艺人那样受到"定点关照"，因直接证据缺乏而仍然存疑。但结果是，Bob Dylan 再没从前那么大胆，在作品中将现实赤裸裸地逐一撕开，代之以欲言又止、似是而非的暗示。这也许就是 Bob Dylan 希望的结果，艺人首先要生存，然后才能发声；能听懂的自然听得懂，听不懂的也许没必要听懂。歌曲 *Gates of Eden* 说到战争与和平的题材，而词句是：

> Of war and peace the truth just twists its curfew gull just glides
> 战争与和平的真相就扭结在海鸥滑行的晚钟里
> Upon four-legged forest clouds the cowboy angel rides
> 牛仔天使腾云驾雾前行
> With his candle lit into the sun though its glow is waxed in black
> 秉烛去往暗淡无光的太阳
> All except when'neath the trees of Eden
> 除非在伊甸园树下，到处皆为黑暗

联系歌曲 *Mr. Tambourine Man* 中的关于悲伤命运的词句：

> Then take medisappearin' through the smoke rings of my mind
> 再带我穿过灵魂的烟雾
> Down the foggy ruins of time
> 抵达积霭的古墟
> Far past the frozen leaves, the haunted frightened trees
> 远离树叶冻结、鬼魅恐怖的树林
> Out to the windy beach
> 奔向起风的海滩
> Far from the twisted reach of crazy sorrow
> 远离哀伤无尽的笼罩
>
> Yes, to dance beneath the diamond sky with one hand waving free
> 来呵！在钻石般的天空下扬臂起舞
> Silhouetted by the sea, circled by the circus sands
> 大海勾勒出倩影，沙滩修筑舞池

第六章　Bob Dylan 及他所代表的美国音乐文化现象

With all memory and fate driven deep beneath the waves
所有的记忆和宿命都抛诸波心
Let me forget about today until tomorrow
让我忘却今日直到明天

对命运感到近乎绝望的情绪体现在 Bob Dylan 这段时间创作的歌曲中，但这并不是肯尼迪遇刺带来的，而是肯尼迪遇刺所蕴含的事实——反抗利益集团想都别想！

将此内涵写得更清楚的是歌曲 *It's Alright Ma（I'm Only Bleedin'）*，歌曲的开头暗示了肯尼迪遇刺：

Darkness at the break of noon shadows even the silver spoon
正午的黑暗甚至笼罩了权贵们
The handmade blade, the child's balloon eclipses both the sun and moon
玩具刀和小气球遮挡了日月之光
To understand you know too soon there is no sense in trying
你早就知道，要搞明白真相根本没门

第二段仍指向肯尼迪：

As pointed threats, they bluff with scorn
他们煞有介事地渲染着所谓的威胁
Suicide remarks are torn from the fool's gold mouthpiece
自杀的说法被从傻瓜的演讲中抹掉
he hollow horn plays wasted words proves to warn
充满废话的号角倒吹出了那个警告
That he not busy being born is busy dying
他不是忙于降生，而是忙于送死

联系 *Let Die in My Footsteps* 中"有些人不是学着求生，而是学着送死"，这里"他不是忙于降生，而是忙于送死"是明显的前呼后应。揭示的仍然是那层逻辑，只是语言表达上极尽含糊。Bob Dylan 曾多次说到这首歌有神奇的效果，单从表达上看不过是出了很多名句，整体的鲜明性和冲击力完全感受不到，但这就是他追求的效果。整首歌都在说肯尼迪的生平和社会政治，甚至说出：

But even the president of the United States
可即便是美国总统
Sometimes must have to stand naked
有时也必须裸着

这样的句子也没有被主流媒体看穿说破。Bob Dylan 甚至在歌中指向自己：

>And if my thought-dreams could be seen
>如果我的梦想能被别人看到
>They'd probably put my head in a guillotine
>他们没准把我脑袋搁在断头台上

说到这份儿上还没说明白，也许这才是这首歌最神奇的地方，也是他常常演唱这首听起来不成调，内容"拖沓冗长"的歌，并常常提示其神奇的原因。

可以说，是肯尼迪遇刺使 Bob Dylan 关于和平的梦想彻底破灭，世界被恶势力操控的认知就此成形。在其 1983 年的专辑 INFIDELS 中，歌曲 Union Sundown 几乎重复了 It's Alright Ma 的"莫谈国事"内容：

>Democracy don't rule the world
>民主并不主宰世界
>You'd better get that in your head
>你最好心里搞清楚
>This world is ruled by violence
>这世界是被暴力主宰的
>But I guess that's better left unsaid
>但我猜这话最好别说

出自专辑的另一首颇为流行的歌曲 License to Kill 则将邪恶主导的根归结到人类自身，这既算是总结事物的本质，又隐蔽了锋芒所向：

>Man thinks 'cause he rules the earth he can do with it as he please
>人类以为主宰世界便可随心所欲
>And if things don't change soon, he will
>世事变化不快，他还会加速
>Oh, man has invented his doom
>唉，人类千方百计自毁
>First step was touching the moon
>第一步，就是登上月球

1989 年，在歌曲 Political World 中 Bob Dylan 又点到和平无望的主题，只不过关于它的探究越来越淡漠了：

>We live in a political world
>我们活在一个被政治操控的世界

Where peace is not welcome at all
那儿根本不欢迎和平
It's turned away from the door to wander some more
它被推出门继续流浪
Or put up against the wall
或被挂在墙上

2000年,年近六十岁的Bob Dylan在歌曲 *Things Have Changed* 中,感慨更多的是人生本身,他对恶劣的社会环境的感慨趋于淡漠:

People are crazy and times are strange
人们很疯狂,时代很异样
I'm locked in tight, I'm outta range
我封闭内心,我离群索居
I used to care, but things have changed
也曾关心世事,但世事已面目全非

尽管淡漠,但Bob Dylan的世界观一点都没有改变:

All the truth in the world adds up to one big lie
世上所有真理,都在圆一个谎言

哀莫大于心死,Bob Dylan与战后一代一样,想一点点改造世界的梦想早在1963年就毁灭了。但是,环境再恶劣人还要苟活,活着就还有生老病死、喜怒哀乐,这些成为了他之后作品的主题。1974年,歌曲 *Idiot Wind* 中这样的词句也许概括得最生动:

Even you, yesterday you had to ask me where it was at
连你昨天也问我梦想哪去了
I couldn't believe after all these years, you didn't know me better than that
难以置信,这么多年了,你了解我就这程度

六、Bob Dylan 的创作特点总结

Bob Dylan歌曲的魅力如今已成为西方文化音乐界的共识,但关于其魅力的诠释却众说纷纭。其实很多黑人歌手对此看得更清楚,因为他的歌曲传递了真理,所以形式都相对不那么重要。Bob Dylan的前三张专辑在音乐上并没有太多特色,但对公众和文化的影响却是最大的。包括诺贝尔文学奖评审委员会在内,认为Bob Dylan歌曲的魅力源于他在传统的歌曲表达中加入了文学技艺。

但文学性只是为歌曲增添了表达特色和感性魅力,Bob Dylan 真正的魅力是包裹在文学和摇滚之外的思想内涵和使之深入人心的口头性魅力。正如本书第一章说到的 Bob Dylan 并非书写文化的杰出代表,也算不上优秀的传统口头歌手,但他是传媒时代最杰出的歌手。分析他的作品魅力除了考虑所有即时性的新颖特点,必须考虑口头性带来的长效特点。

1962 年 3 月 19 日出版 Bob Dylan 的第一张专辑里,13 首歌中有 11 首都是直接翻唱老歌,2 首原创歌曲也只是歌词原创,曲调或韵律都是借用。*Talkin' New York* 是传统的 talking blues 韵律,这是一种有韵无调的说唱布鲁斯。*Song to Woody* 则借用的是 Woody Guthrie 的歌曲 *1913 Massacre* 的曲调。

出版于 1963 年 5 月 27 日的第二张专辑 *THE FREEWHEELIN' BOB DYLAN* 中,13 首歌都有明显改变或借用传统歌曲曲调、韵律的痕迹。

1. *Blowin' in the Wind*(曲调源于黑人福音歌曲 *No More Auction Block for Me*)

2. *Girl from the North Country*(曲调改编自传统民歌 *Scarborough Fair*)

3. *Masters of War*(曲调改编自传统民歌 *Fair Nottamun Town*)

4. *Down the Highway*(仿 Robert Johnson 的 *Crossroads Blues*)

5. *Bob Dylan's Blues*(仿即兴布鲁斯的原创)

6. *A Hard Rain's A-Gonna Fall*(曲调改编自传统民歌 *Lord Randall*)

7. *Don't Think Twice, It's All Right*(曲调改编自传统民歌 *Scarlet Ribbons For Her Hair*)

8. *Bob Dylan's Dream*(曲调改编自传统民歌 *Lord Franklin/Lady Franklin's Lament*)

9. *Oxford Town*(传统说唱布鲁斯韵律变唱)

10. *Talking World War III Blues*(传统说唱布鲁斯韵律)

11. *Corrina, Corrina*(同名传统民歌的修改版)

12. *Honey, Just Allow Me One More Chance*(改编自 Henry Thomas 的 *Honey Just Allow Me One More Chance*)

13. *I Shall Be Free*(曲调源于 Woody Guthrie 的 *We Shall Be Free*)

出版于 1964 年 1 月 13 日的第三张专辑 *THE TIMES THEY ARE A-CHANGIN'*,所有歌曲也都有明显改编传统民歌的痕迹。

1. *The Times They Are A-Changin'*(对传统民歌 *Scarborough Fair* 改编版的再改编)

2. *Hollis Brown*(曲调改编自传统民歌 *Pretty Polly*)

3. *With God on Our Side*(曲调改编自传统民歌 *The Patriot Game*)

第六章　Bob Dylan 及他所代表的美国音乐文化现象

4. *One too Many Mornings*（对传统民歌 *Scarborough Fair* 改编版的再改编）

5. *North Country Blues*（对传统民歌 *Scarborough Fair* 改编版的再改编）

6. *Only a Pawn in Their Game*

7. *Boots of Spanish Leather*（曲调改编自传统民歌 *Scarborough Fair*）

8. *When the Ship Comes in*（受传统民歌 *Pirate Jenny* 和 *Frankie and Albert* 启发）

9. *The Lonesome Death of Hattie Caroll*（曲调改编自传统民歌 *Mary Hamilton*）

10. *Restless Farewell*（曲调改编自传统民歌 *The Parting Glass*）

　　似乎 Bob Dylan 从第四张专辑 ANOTHER SIDE OF BOB DYLAN 开始，就不再依赖传统民歌曲调了，他突然找到了旋律创作的诀窍。其实对于 Bob Dylan 的音乐特点研究应该回到他还没有创作时，为什么 Woody Guthrie 称他为比 Pete Seeger 更地道的民歌手？是什么素质吸引了音乐报道记者 Robert Shelton 和哥伦比亚唱片公司的星探 John Hammond？

　　随着越来越多 Bob Dylan 出名之前的现场演出录音曝光，也许我们不难发现他演唱老歌的独特个性，那就是他把握了民歌手自由随兴的特点，他在演唱时都有对老歌的旋律或节奏做不规则处理，尤其在演唱 talking blues 风格的说唱作品时，更是极尽随机变化，与听众的互动效果非常明显。Bob Dylan 理解的尊重传统和尊重民歌与很多人完全不同，传统是一种生活方式而不是具体的事物，民歌是一种生存方式而不是具体的内容和技巧。因此他在演唱时把自己想象成民歌手，而不是把歌唱成想象中的民歌。但他开始创作时，即便套用传统民歌的曲调，其中丰富的自由变化也是很多人没有意识到的。比如歌曲 *A Hard Rain's A-Gonna Fall* 套用的是传统民歌 *Lord Randall* 的曲调，整首歌有五个叙述段，每段头两句分别提问：男孩女孩们，你们去过、看过、听过、遇过、打算做什么？回答是他自己去过、看过、听过、遇过、打算做什么。结尾句是相同的背景：大雨将至。很多人并没有注意到，每段从第三个乐句开始时不停的乐句旋律重复，第一段 5 次，第二段 7 次，第三段 5 次，第四段 6 次，最后一段令人吃惊的是 11 次。这种段中重复，段间变化的旋律是民歌手常用，而 Bob Dylan 同时期歌手很少用到的。如本书第一章所述，音乐旋律中的重复变化是不易察觉的口头性因素，即歌曲深入人心的有效手段。这一技巧 Bob Dylan 反复使用在诸如歌曲 *The Lonesome Death of Hattie Caroll* 和 *Mr. Tambourine Man* 等经典歌曲的创作当中，既增强了作品口头性使人难忘，又强化了歌曲给人自由随兴的感觉。

1963年底至1964年初,Bob Dylan在旋律创作方面的突破其实仍源于传统民歌,即民歌手处理传统旋律的技巧:用词句的节奏改变旋律感观效果。他在名为"墓志铭的十一个要点"的自由韵文(被印在第四张专辑的里封)中特别提道:

不,我必须用语言快速回击,曲调裹挟的语言,从单纯年代传承下来的曲调。这些曲调诱惑我正确处理,对其重塑重调,以保证我不被那些食古不化的唱腔影响,让我从旧曲创新曲,旧词出新词。

Bob Dylan到底是如何对曲调重塑重调,以创出新曲调的呢?如果仔细辨析Bob Dylan的杰作 *The Lonesome Death of Hattie Caroll*,*Mr. Tambourine Man* 和 *My Back Pages* 的旋律就会发现,其实它们是大体完全相同的一个旋律。可为什么听起来不同呢?因为塞入了节奏不同的词语,词语重新调制了旋律的内在机构使之听起来感觉不同,而这不过是传统民歌手的基本技巧而已。Bob Dylan甚至使用这一技巧将 The Beatles 的歌曲 *Nrowegian Wood* 旋律进行改编,成为他的歌曲 *4th Time Around*,听起来却完全没有拷贝雷同之感。

这种技巧其实是歌手在淡化AAA曲式叙述段重复时常用的方法,加入不同的词,尤其长短不一、音步不一的词语。以 Bob Dylan 的歌曲 *Farewell, Angelina* 为例,歌曲在每段最后乐句中可以使用音节不同,长短参差的词句:

… The sky is changing colors, and I must leave
……天空在变色,而我必须离开
… The sky is trembling, and I must leave fast
……天空在颤抖,我得赶快走
… The sky is floodin' over, and I must go far
……天空在倾泻,我必须远走
… The sky is flooding over, and I must go where it is dry
……天空在倾注,我要找块干净地儿
… The sky is erupting, and I must go where it's quiet
……天空在迸发,我得找清静地儿

这种主题句意思没有太大差别,却用刻意改词使音节长短不一,给听者的感觉是自由率性,但如果是听者参与演唱或歌手翻唱,就会有莫名的参与之乐。这是 Bob Dylan 的歌曲为什么被人乐于翻唱的内在原因,而其中的道理,就是在第一章列举的最简单歌曲 *99 Bottles of Beer* 所蕴含的歌曲魅力。1965年 Bob Dylan 创作的一首多达12个短叙述段的AAA曲式歌曲 *Positively 4th Street*,是一首脍炙人口的翻唱曲目,词句的变化让人丝毫感觉不到曲调重复的单调感。

更为令人吃惊的是,Bob Dylan 前六张专辑的歌曲大多数可以用 talking

第六章　Bob Dylan 及他所代表的美国音乐文化现象

blues 韵律节奏演绎，这似乎暗示，他是依照 talking blues 韵律初创，再根据词句内在节律，重塑调制出新旋律。依照已有歌曲旋律填词，再用歌词调制新曲调的歌曲创作方法，被歌曲作者称为幽灵旋律创作方法，而它的实质还是民间歌手基本技能而已。鉴于 Bob Dylan 早期的多数创作是先在打字机上敲出一页一页的"韵文"，而后才在合适的时间、场合、地点被谱写成歌曲，他使用的幽灵旋律创作法完全可能是在有意无意之间产生的。

至此，我们再来探讨一下 Bob Dylan 歌曲创作中的文学影响。

Bob Dylan 早在中学时期就非常投入地尝试过创作诗歌，应该对诗歌的遣词造句和意境措置驾轻就熟，歌曲创作要诀倒是他之后慢慢摸索感受的。1962年4月，当 *Blowin' in the Wind* 迅速走红，也招来格林尼治村民谣圈褒贬不一的评点之时，Bob Dylan 亟待创作一首更有个性特点的歌曲来证明自己。1962年9月，在一次用书写诗歌的方式宣泄认识和情感之后，Bob Dylan 得到了一首自由体的诗：*A Hard Rain's Gonna Fall*。Tom Paxton 清楚记得 Bob Dylan 拿给他看在打字机上刚打出的一页，并问他："你觉得怎样？"Tom Paxton 说："这很疯狂，充满意象，你打算怎么做？"Bob Dylan 说："我不知道，我是不是该配上曲子？""为什么不？"于是不久就听到 Bob Dylan 频繁演唱这首让民谣圈所有歌手追捧的突破性歌曲。

歌曲 *Hard Rain* 的曲调和词句表达框架是套用查尔德歌谣 12 号 *Lord Randal*：

"Where have you been, Randal my son?
"你去了哪，我的儿子兰戴尔？
Where have you been, my handsome young one?"
你去了哪，我的帅小伙子？"
"I've been to the wildwood, mother, make my bed soon
"我去了林子里，妈，快给我铺床
For I'm sick to my heart and I want to lie down"
因为我心口好难受，我要睡下了"

这首古老的民歌通过母子间提问回答的方式，展开儿子被下毒的故事情节。Bob Dylan 几乎完全保留了提问回答的方式，在回答提问部分用纷至沓来的变幻意象替换了单一的故事情节，而且如前所述使用了一个可重复句，让变幻的意象在每一段再增加一层变数。

传统歌曲的情节或意象是统一的，而现代诗歌追求的是情节或意象跳跃切换所带来的新奇美感，而导致这种区别的是口头文化和书写文化载体性质属性区别。情节或意象专一便于记忆，而存在于现代传媒上的内容并不需要便于记

忆。可以这么说，Bob Dylan 是为现代传媒这种载体尝试改变传统歌曲表达方式的第一位歌曲作者。加入文学特征只是使其歌曲表达变得更有个性，更具即时的新颖性，甚至还博得了书写媒体长期的青睐，但并非使其作品深入人心，持久影响人的方式。非常耐人寻味的场面出现在 2016 年 12 月 10 日尝试获诺贝尔文学奖颁奖仪式上，当歌手 Patti Smith 献唱歌曲 *Hard Rain* 时居然忘词儿了！

歌曲内容是以"去过哪""看到什么""听到什么""遇到谁"和"怎么做"提问回答的结构安排内容，涉及对美国政治文化环境的比喻性刻画，也可以说是对 *Blowin' in the Wind* 的内容扩展，回应不少人抱怨那首歌没有多少内涵。歌中涉及冷战背景、种族歧视、谎言弥漫、前途黯淡、爱情、信念、决心等，几乎是 Bob Dylan 的世界观和人生观即时缩微。他自称：

> 实际上这首歌里的每一行都是一首新歌的开头，但写的时候我觉的此生无暇逐一完成，于是我将所有内容写进这一首歌。

前文述及此时 Bob Dylan 对冷战和谎言的认识已经超越主流认知，因此很多比喻与意象联系到古巴导弹事件、原子弹威胁，其实是认识完全被狭隘化和肤浅化了。有了前面关于 Bob Dylan 认识发展过程的了解，再看 *Hard Rain* 第二段的冷战寓意其实非常清楚：

> I saw a newborn baby with wild wolves all around it
> 我看到新生婴儿四周满是野狼（比喻战后一代生于恶劣的美国文化）
> I saw a highway of diamonds with nobody on it
> 我看到钻石的公路上空无一人（比喻美国文化描绘的美国梦是画饼）
> I saw a black branch with blood that kept drippin'
> 我看到一段黑树鲜血淋漓（比喻美国梦虚假，相反黑人的噩梦真实）
> I saw a room full of men with their hammers a-bleedin'
> 我看到满屋人手握滴血的锤子（比喻操控美国操控世界者嗜血成性）
> I saw saw white ledder covered with water
> 我看到一架白梯子泼满了水（比喻白人专用往上爬的梯子也是骗局）
> I saw ten thousand talkers whose tongues were all broken
> 我看到千万说客都断了舌头（比喻说客遇到本质问题个个缄口不语）
> I saw guns and sharp swords in the hands of young children
> 我看到钢枪和利剑在年轻孩子手中（比喻冷战宣传调动起了青少年）

而这一段的歌词的句式和意象措置的方式，让人立即想到"垮掉一代"的标志性诗歌 Allen Ginsberg 的名作《嚎叫》(*Howl*)的开始句式：

第六章　Bob Dylan 及他所代表的美国音乐文化现象

I saw the best minds of my generation destroyed by madness
我看到我辈中最聪明的人毁于疯狂
starving hysterical naked
挨饿受冻，歇斯底里
dragging themselves through the negro streets at dawn
蹒跚于黄昏的黑人街区
looking for an angry fix…
为求一剂猛药……

这些歌曲当然不仅是句式相同，意象措置相似，题材和情感也完全类似，都是对美国社会的几乎绝望的嚎叫。这种深刻的共鸣导致了 Bob Dylan 与 Allen Ginsberg 此后非同寻常的忘年之交，这也是为什么 Allen Ginsberg 在 2002 年提到 1963 年乍听 *Hard Rain* 热泪盈眶时，仍眼眶泛红、声音哽咽。

Bob Dylan 的作品是否产生了文学影响？显然是的。Ginsberg 对他的影响显而易见，而且有人注意到 Bob Dylan 在现场演绎 *Hard Rain* 时模仿 Lawrence Ferlinghett 朗诵的腔调。而且，Bob Dylan 明里暗里尝试过很多文学手法，这显然对歌曲的表达和效果有影响。但这些与他尝试过《圣经》甚至《易经》并无太大差别。尝试过 Allen Ginsberg 的风格并没有导致 Bob Dylan 创作更多类似"垮掉派"的诗或诗化的歌词，而是导致 Allen Ginsberg 开始尝试创作歌曲。Bob Dylan 曾经以模仿 Woody Guthrie 出道，并视之为终生榜样。

研究 Bob Dylan 文学性的人会举出不少貌似现代主义或超现实主义的词句例证，但只有基于对其认识经历的全面了解，才能理解他使用超现实主义文学手法的真实动机。Bob Dylan 在肯尼迪遇刺后世界观严重受挫，如果是这些决定了他作品的题材和表达严重变异：装疯卖傻、我行我素。但可贵的不是装疯卖傻或标新立异的形式，而是这背后蕴含的意义。

本章通过对 Bob Dylan 创作历程的介绍和分析，从一个独特的角度深入了解 20 世纪 60 年代美国的政治和文化环境、Bob Dylan 本人的政治态度和处事风格、作品题材及其表达方式、歌曲的风格特点及艺术魅力。可以说之前的章节内容是为理解本章内容的铺垫，而之后章节的内容也是本章内容的扩展。

第七章 20世纪60年代美国音乐

20世纪60年代美国青年运动的思想基础是长期冷战文化灌输下产生的"正邪分明"道德观,战后一代的道德观与现实的冲突始于风起云涌的反种族歧视抗争,他们真正参与并受到教育的是静坐抗议、"自由之行",还有黑人选民登记等民权运动活动,而青年民权运动最成功的组织者就是于1963年7月教育了Bob Dylan 的学生组织:学生非暴力协会(SNCC:Student Nonviolent Coordinating Committee)。1964年7月,来自加州大学伯克利分校的白人学生Mario Savio同样参加了SNCC组织的选民登记活动,他了解到该组织经费紧张的情况,于是打算回到伯克利为SNCC募捐。可是当Mario Savio假期结束回到学校发现,原本供学生集会和宣传组织活动的平台被校方禁止,著名的言论自由运动——白人青年的抗议运动由此拉开序幕。

在言论自由运动中Mario Savio也和其他许多学生一样,脱掉鞋子站上警车发表演讲,并成为言论自由运动的最有力组织者。学生罢课并到学校办公大楼示威……从1964年10月开始,校园秩序一片混乱,参加的学生越来越多,学生组织号召力日益强大。1964年12月1日,Mario Savio在办公楼台阶上面对镜头发表了著名的"身体阻挡齿轮"演讲,他说道:

我们终于明白,既然科尔校长想表现得像在电话交谈中那么开明,他为什么不公开声明?这个善意开明的人给了我们答案,他说:"你能想象一个公司的经理公开声明反对他的董事会吗?"这就是答案!那么我请你们想想看,如果这是一家公司,如果校董就是董事会,如果科尔校长就是经理,那么我要告诉大家的就是,教师就是公司员工,我们就是原材料!就算我们是原料,也不意味着我们任人加工,不意味着被制作成任何产品,不意味着最终任人买卖,别管这些大学的客户是政府、企业、组织或任何人!我们是人类!一旦一台机器的操作变得如此可憎,如此令人作呕,让你无法工作,甚至无法忍受,你就必须用身体阻挡齿轮和转轴,阻挡连杆,阻挡所有部件,让它停下来!而且你必须告诉操作和拥有机器的人,除非让你自由,否则机器绝不能再工作!

1965年初,校方开始允许言论自由平台的限时开放。1965年4月,校学术委员会投票否决了限制校园言论自由的管理举措,学生运动以此为标志宣布胜利。就在Mario Savio宣布胜利,学生们都将散去的时候,他叫学生们别走,因为需要学生们参加更激烈、更大规模的青年运动——反越战运动。在言论自由运动中思考、学习和成长起来的学生领袖和广大学生,真正将美国政府的伪善面

第七章 20世纪60年代美国音乐

纱撕掉,威胁到利益集团的核心利益,所以他们也迎来了镇压和失败。抗议歌曲主要就在这样的背景下产生的。

一、抗议歌曲

20世纪60年代美国的抗议歌曲专指反种族歧视和反越战主题的歌曲,也包括反越战运动之前针对冷战的反战歌曲。可是当真正回顾这个时期的歌曲就会发现,其实曲目非常少。

当加州大学伯克利分校学生的言论自由运动进行地如火如荼之时,歌手Joan Baez亲赴校园演唱,声援争取言论自由的学生。但一直以来,Joan Baez的演唱曲目不是民权运动中坚持和希望的口号式歌曲,如 *We Shall Overcome* 和 *All My Trial* 等,就是20世纪30年代工会运动留下的著名歌曲,如 *Joe Hill* 或 *Green Green Grass of Home* 等,不是贴近现实的歌曲就是翻唱其他歌手的歌曲,其中翻唱Bob Dylan的歌曲最多。信念和口号在运动中固然非常重要,但对于言论自由运动来说,老歌的作用实在是有限,甚至不及Bob Dylan的 *Blowin' in the Wind* 或 *The Times They Are A-Changin'* 等歌曲针对性强。而在此期间,Bob Dylan本人并未出现在伯克利校园,却在周边有过八场演出,包括在蒙特雷、圣琼斯和旧金山、圣迭戈和长滩等。据说Bob Dylan 1965年1月在录制专辑 BRINGING IT ALL BACK HOME 时,唯一带着草稿进场录制的歌是 *Subterranean Homesick Blues*,而这首歌中大量涉及学生话题的内容,无疑是Bob Dylan关注伯克利学生运动的产物。但显然歌中表达的既不是简单的鼓励和支持,也不是冷嘲热讽。

Johny's in the basement mixing up the medicine
约翰尼在地下室捣鼓药
I'm on the pavement, thinking about the government
我在人行道上捉摸政府
The man in the trench coat, badge out, laid off
一个穿军装的、没徽章的、无业的男人
Says he's got a bad cough, wants to get it paid off
说他咳嗽严重,需要钱治病
Look out kid
看清楚,孩子
It's somethin' you did
你正在做的
God knows when, but you're doin' it again
老天知道,那是重蹈覆辙

第一句草稿原本是：

Daddy's in the dime store getting ten cent medicine
老爸在杂货店买一毛钱的药

歌词像是在数落学生，不知道家长供自己读书的辛苦。但考虑到 Bob Dylan 在肯尼迪遇刺后认为改变命运无望，歌中喋喋不休的全方位"规劝"就完全不同于保守的上一代了。

另一歌词名句出自：

Better stay away from those that carry around a fire hose
最好离拿高压水龙的人远点
Keep a clean nose
鼻子灵敏点
Watch the plain clothes
小心便衣
You don't need a weather man
你不需要一个气象员
To know which way the wind blows
才能知道风向吧

而"You don't need a weather man"一句草稿上原本是：

Careful if they tail you, they only wanna nail you
小心被盯梢，他们只想搞垮你
Don't be bashful, check where the wind blows, rain flows
别忸怩，看清了风哪来，雨哪来

总统肯尼迪都被枪杀了，何况校园学生。别躲过这招中了那招：

Girl by the whirlpool
漩涡边的女孩
Lookin' for a new fool
正在物色下一个傻瓜
Don't follow leaders
别跟随领袖
Watch the parkin' meters
自己看咪表

第七章 20世纪60年代美国音乐

这首歌名的字面翻译是"另类情结布鲁斯",其中 Subterranean 取意 Jack Kerouac 的小说 The Subterranean,但如果完整考虑寓意,歌名的直白意译则应该是"寄语青年运动之歌"。可惜舆论和绝大多数人对这首歌的关注,都是它 Chuck Berry 式摇滚的音乐风格。参与青年运动的不少人对歌曲的寓意有准确领悟,但湮没在对 Bob Dylan 的现代主义猜想的表达之中,没有引发更广的共鸣。只有1969年从学生组织民主促进会(Students for Democrafic Society)分裂出来,主张以暴制暴的"气象员"(The Weatherman)组织断章取义地节选了歌词作为组织的名字,让人注意到这首歌的政治寓意。该组织在被政府通缉之后转入地下活动,更名为"地下气象员"(Weather Underground)。

许多左翼歌手,包括 Joan Baez,都抱怨 Bob Dylan 停止创作抗议歌曲,而其实需要抗议歌曲的文化氛围早已过去。参与抗议的人需要更深入的思考指导行动,不仅需要唤醒更多被主流文化愚弄的人,更需要将自身从谎言交织的文化中清洗出来。但大众摆脱文化束缚又谈何容易!

前面章节述及,反战和平的主题是左翼民谣反对美国参与二战的延续,为人所知的歌曲几乎都出自 Pete Seeger 一人,Where Have All the Flowers Gone 和 Turn, Turn, Turn 等的含蓄婉约,几乎没有触及冷战的实质。崭露头角的歌手 Tom Paxton 的歌曲 What Did You Learn in School Today 锋芒稍显,可是遇上 Bob Dylan 的 Let Me Die in My Footsteps、John Brown、Blowin' in the Wind、A Hard Rain 的 A-Gonna Fall、Masters of War、Talkin' World War III Blues 和 With God on Our Side 等歌曲让其他同类型的歌曲相形见绌,暗淡无光。当反越战运动兴起,Bob Dylan 已然淡出之后,新的反战歌曲才应运而生。

第一首反越战歌曲 Eve of Destruction 是由 P. F. Sloan 于1964年在东南亚局势吃紧的国际形势下创作的。1964年8月美国在越南近海制造所谓"东京湾事件",国会通过出兵的解决方案,直到1965年初美国出兵越南人数超过二十万。1965年7月歌曲被 Barry McGuire 翻唱,登上美国流行歌曲排行榜榜首。歌中描绘了战争惨烈的预感,在听到它的时候已经变成现实:

The Eastern world, it is explodin'
东方世界,正在爆炸
Violence flarin', bullets loadin'
暴力盛行,子弹横飞
You're old enough to kill, but not for votin'
你已适龄杀人,却不够岁数选举
You don't believe in war but what's that gun you're toyin'?
你不相信战争,但你摆弄枪干什么?

反越战运动是建立在多年民权运动和言论自由运动的基础之上，从一开始就带有战后一代青年强烈的愤懑情绪，因此真正的反越战主题歌在情绪和表达上都更强烈和明确。Country Joe and the Fish 的歌曲 *I-Feel-Like-I'm-Fixin'-to-Die Rag* (1968) 和 Creedence Clearwater Revival 的 *Fortunate Son* (1969) 是非常明显的两例。前者在 1969 年伍德斯多克音乐节上演唱时，甚至将歌曲原本带领听众拼写乐队名"F-I-S-H"改成"F-U-C-K"，宣泄愤怒的意图显而易见。歌中唱道：

Yeah, come on all of you, big strong men
来呀，所有强壮的男人们
Uncle Sam needs your help again
山姆大叔又要你们帮忙了
He's got himself in a terrible jam
他自己遇到了一个大麻烦
Way down yonder in Vietnam
远在东方的越南
So put down your books and pick up a gun
所以放下书本，拿起枪
We're gonna have a whole lotta fun
我们一块去玩个痛快

Come on fathers, don't hesitate
来吧父亲们，别犹豫
Send 'em off before it's too late
送郎参军，否则迟了
Be the first one on your block
争做全街区第一名
To have your boy come home in a box
就等儿子装在棺材里回家

歌曲的现场演唱效果非常好，但措辞显然除了无奈的的冷嘲热讽，并没有太多的意义。

由 John Fogerty 创作，摇滚乐队 Creedence Clearwater Revival 演绎的 *Fortunate Son* 词句简单直接：

Some folks are born made to wave the flag
有些人生来就是挥舞旗帜的

第七章　20世纪60年代美国音乐

Ooh, they're red, white and blue
哦,他们是红白蓝三色
And when the band plays "Hail to the Chief"
而当乐队奏起"向长官敬礼"
Oh, they point the cannon at you, Lord
哦,他们把炮口指向你,老天
It ain't me, it ain't me
不是我,不是我
I ain't no senator's son
我不是参议员的儿子
It ain't me, it ain't me
不是我,不是我
I ain't no fortunate one
我不是那个幸运儿

所有这些宣泄怒火的歌曲显然不适合用民谣的安静方式演绎,而且在聚众宣泄的场合里,词句甚至都显得不那么重要了。也是在伍德斯多克音乐节舞台上,Jimi Hendrix 用电吉他变奏美国国歌,加入飞机、枪炮和爆炸的喧嚣声,没有一句歌词,却成为时代的经典。

与此相比,Pete Seeger 创作的 *Waist Deep in the Big Muddy*(1967),其表达方式如:

It was back in nineteen forty-two
I was a member of a good platoon
We were on maneuvers in a Loozianna
One night by the light of the moon
The captain told us to ford a river
That's how it all begun
We were knee deep in the Big Muddy

Phil Ochs 的 *I Ain't Marching Anymore*(1965),表达抗议的方式如同隔靴搔痒,因为越南战争的爆发时该讲的道理早就讲过了,借古讽今的说法倒显得迂腐和理屈词穷:

Oh I marched to the battle of New Orleans
哦,我参加了新奥尔良战役
At the end of the early British war
最初对英作战的后期

The young land started growing
年轻的国家在壮大
The young blood started flowing
年轻的鲜血在流淌
But I ain't marchin' anymore
但我再也不参战了

甚至不及 Johnny Cash 在其歌曲 *Man in Black* 中随机加入的率直词句更有作用：

I wear the black in mournin' for the lives that could have been
我穿黑衣哀悼那些本该活着的人
Each week we lose a hundred fine young men
每一周都会有上百个好青年死去

在所有反越战歌曲中最非同凡响的一首歌来自 Woody Guthrie 的儿子 Arlo Guthrie 创作的，《爱丽丝餐馆大扫除》(*Alice's Restaurant Massacree*)。歌曲的奇特之处在于它唱白夹杂，主要是讲故事，长达 18 分钟。

好吧，事情都始于两个感恩节之前，也就是两年前的感恩节。我和朋友去那家餐馆见爱丽丝，可爱丽丝并不住在餐馆，她住在餐馆附近的教堂钟楼里，和她丈夫雷以及法沙——她家的狗。住在那样一个钟楼里，他们楼下有很大的空间，那儿曾摆放长凳。那么大空间，你想想看，拿掉长凳之后，于是他们长时间都不倾倒垃圾。我们到了那儿，看到那么多垃圾，于是觉得出于朋友的礼数，决定把垃圾送到镇上的垃圾场。于是我们把成吨的垃圾，装在红色大众小面包车后部，带上铲子、耙子以及各种破坏工具直奔镇垃圾场。到了那儿，我们看见一个大牌子和一条铁链拦着垃圾场，牌子上写："感恩节关闭!"以前可从未听说有感恩节垃圾场关闭的事。我们含着眼泪在暮色中驶离，寻找另一处丢垃圾的地方。老半天都没找到，直到我们开上一条岔路。在那条岔路一边，有个15码高的陡坡，在坡底有那么一堆垃圾。我们想，一大堆垃圾总比两小堆好。当然，我们不是把那堆弄上来，而是把这堆倒了下去。我们就这么做了，然后驶回教堂……

歌曲前半部分讲的是主人公与朋友因为随意倾倒垃圾被小镇警察逮捕、起诉并判罚，后半段则讲到参加越战征兵体检的经历，因为有案底而被取消入伍资格。1969年，在反越战已趋白热化的时期，对抗征兵也成为相当普遍的现象。著名的黑人拳击手、民权运动标志性人物穆罕默德·阿里公开声明拒不入伍，因而遭到了禁赛和剥夺拳王头衔等处罚达十年之久。很多年轻人试图以各种方式逃避征兵，有人集体哄抢征兵办事处焚烧征兵卡，有人隐姓埋名，也有逃亡国外

的，Arlo Guthrie 的歌曲似乎在建议一种更简单可行的方法。但这首歌远非这样简单的主题，而是在叙事过程中不断折射出这个社会的荒诞，主流人群的变态行为和背后变态的心理。这首歌其实更大程度上是战后一代厌恶主流社会、主流人群、主流体制和主流价值观的反文化主题，是对美国社会问题更深刻的思考。

二、反文化运动背景下的美国歌曲

从 1965 年开始，伯克利的学生运动转入反越战运动之后变得举步维艰，他们阻挡运送新兵的火车时，火车根本不减速；劝阻新兵上战场，那些新兵恨不得打他们。1968 年，多达 50 万人的反战集会在芝加哥遭到警察的棍棒镇压，此后各地反战集会都以暴力镇压和大批反战者被逮捕而终结。伯克利学生回到校园试图在校园空地上开辟"人民公园"，象征他们心中的净土，却遭到了加州州长里根的强力镇压，在冲突升级时直升机和催泪瓦斯这些武器被用来镇压学生。不少学生在极度失望之余离开了伯克利。黑人民权组织中的激进青年在多年和平抗议无果，在马尔科姆和马丁·路德·金等领袖相继被政府暗杀的悲愤驱使之下，决定武装起来，以依法持枪并招摇过市的方式宣示黑人的力量，这就是著名的"黑豹党"。而白人青年组织 SDS 在反对越战屡遭挫折的愤怒驱使之下，一些人与 SDS 意见分歧，脱离组织成立了"地下气象员"组织。他们的口号是："既然无法阻止战争，就把战争带回家。"他们在著名地标性建筑中放置炸弹，通知电台告知民众，成功地实施了多次爆炸，也的确造成人心惶惶的效果。但所有这些"硬碰硬"的做法都是缺乏民众基础的，所以难逃失败的厄运。

加州州长里根和芝加哥市政府采取强硬态度和野蛮手段，都并非个人心血来潮的肆意妄为，它首先来自美国发动战争的利益集团的决心，政府代理人的调整优化，文化传媒的长期铺垫，以及强烈拥护政府、支持战争的主流民意。里根这个过气的好莱坞演员在竞选州长时就打的是抨击伯克利学生、谴责校方手软的牌，他因此声望崛起并当选州长。当选后，他只是不忘兑现对选民的承诺。1969 年，在俄亥俄州立大学校园内抗议越战的学生遭到国民警卫队瓦斯和实弹射击，四名学生被打死，而在校园外记者采访时居然有当地居民说："早就该这么做了。"来自加拿大的歌手 Neil Young 在知道该事件之后，写下歌曲 *Four Dead in Ohio*，记录了残酷的现实：

 Tin soldiers and Nixon coming, we're finally on our own
 冷酷的士兵和尼克松来了

This summer I hear the drumming, four dead in Ohio
今夏我听到战鼓,四人死在俄亥俄
Gotta get down to it, soldires are gunning us down
士兵们蓄意开枪打倒我们
Should have been done long ago
他们早就想这么干了

 多数有正义感的青年意识到激烈的政治冲突无济于事,对抗主流社会的汹涌浊流非但不会清洁社会,反倒只能污秽自己。厌恶之情高涨,抗争之意渐消,很多人开始加入所谓"觉醒、觉悟、决裂"的嬉皮(hippie)阵营。参加过言论自由和反越战运动的伯克利学生 Jentri Anders 回忆道:

 我们都开始意识到,有比战争和民权运动更大的问题,一些最根本的东西错了。我觉得参加过反文化运动的人多少都意识到,他们不愿与一个正在毁灭世界的错误文化同流合污。当然,现在我看得更清楚,但问题很显然,是这个文化病入膏肓,是美国人的世界观病入膏肓。因此我们当时形成的共识是,改变社会文化的方法就是改变自身生活的文化。与其用直接冲突的方式改变社会结构,不如与之决裂,直到你生活在自己认为正确的文化氛围之中。

 那么,什么是正确的文化氛围呢?嬉皮士们认识到,贪婪是万恶之源,现代资本主义制度则是维护、强化和扩散贪婪意识的体制。因此,他们决定首先要摆脱体制,摆脱现代化的生活,回归简朴和自然,自耕自食,回归原始人类群落一样的生活,将对生活的物质需求减到最小。无论是在城市社区,还是在荒郊野外,大大小小的嬉皮公社出现,年轻人聚居在一起过着氏族式的生活,交流对生活、对社会、对一切的感受经验和看法。在反省世界观和人生观的基础上,他们开始反思并尝试扭转以美国中产阶级为主流的价值观,这些应该是反映他们价值观的外在表现形式。

 嬉皮士们发现其实早在他们之前就有一批美国人过着这样的生活,他们就是20世纪50年代出版小说和诗歌而声名鹊起的被称为"垮掉一代"的文人,代表人物就是以小说《在路上》闻名于世的 Jack Kerouac,以及以长诗《嚎叫》著称的 Allen Ginsberg。在谈及思想动机时,Allen Ginsberg 曾说:

 20世纪40年代,原子弹爆炸,整个地球生命面临灭绝的威胁。我们突然醒悟到:"我们为什么还要受一帮蠢货胁迫?他们根本不懂生命的意义。他们算老几,能知道我们的感受,我们该做什么?为什么要接受他们灌输的思想?"

 这种自发的异化(alienation)情结,早在1951年出版的小说《麦田守望者》(*The Catcher in the Rye*)中就被作家 J. D. Salinger 表达得清晰无误,小说主人

第七章 20世纪60年代美国音乐

公霍顿·考菲尔德对生活中的一切充满厌恶,他对妹妹说:

你真该找时间去男生学校看看,那里净是傻瓜。你只能学习,学习以变得聪明,变得聪明以便有朝一日买得起凯迪拉克。

律师倒是不错,但对我没有吸引力。我是说,如果他们到处拯救无辜者的生命当然好,可律师并不做这些。他们所做的只是挣钱、打高尔夫、打桥牌、买车、喝马蒂尼之类出风头的事。而且,即便你真的做拯救他人的事,又怎么知道你是真想拯救他人,还是只想做出色的律师?怎么确定你不是个傻瓜?问题就是,你无法确定。

我总是想象着一群孩子在麦田里游戏的场面,成千上万的孩子,没有其他人在旁边——我是说除了我之外,没有其他大人。而我站在一个非常陡峭的悬崖边上。我呢,得抓住每一个冲悬崖跑过来的孩子……这就是我成天想做的事情。

这部出版之初被很多学校列为禁书的小说,成为战后一代的必读书,这种异化情结与他们对现实生活的感受形成巨大共鸣。Simon and Garfunkel 于 1964 年初推出的歌曲 *Sound of Silence* 赶上了"甲壳虫热"登陆美国,但并没有造成任何影响,可是两年之后它登上了美国排行榜首位。这首歌的异化感主题在那个时代找到了共鸣:

In restless dreams I walked alone
在无休止的梦中我踽踽独行
Narrow streets of cobblestone
狭长的鹅卵石街道
'Neath the halo of a street lamp
就在那街灯的光晕下
I turned my collar to the cold and damp
我竖起衣领遮挡湿冷
When my eyes were stabbed by the flash of a neon light
当闪烁的霓虹刺及我双眼
That split the night and touched the sound of silence
亦划破夜空触及那寂静之声

尽管表达含蓄,但作为最早的异化感主题歌曲,它被选用在同样表现异化情结的电影《毕业生》中,强化了电影主题及其作用。比它更直白表现异化感的是 Rolling Stones 的歌曲 *Satisfaction*,歌中的词句如:

When I'm watching my TV
我正看电视的时候

And that man comes on to tell me
电视里的人对我说
how white my shirts can be
衬衣怎么可以更白
Well he can't be a man because he doesn't smoke
他算不上男人因为他不抽烟
The same cigarettes as me
和我一样的烟
I can't get no, oh no no no
我不能得到一点，哦，一点点
Hey hey hey, that's what I say
嘿，嘿，嘿，我就这么说
I can't get no satisfaction
我不能得到一点满足

如果对比一下学生运动领袖 Jerry Rubin 面对电视描述的异化情结，*Rolling Stones* 这首经典作品及其他一系列作品的内涵就很明显了。Jerry Rubin 说：

你知道吗，美国纠结的是平胸和腋臭之类的事，这些是世界头等大事。如果你在黄金时间看电视广告就知道，它才不关心什么饥饿、种族压迫和警察。它的头等大事是怎样生发，怎样除腋臭和隆胸，这是美国的心病。我认为反叛的青年一代要表达的就是我们根本不关心你们的那些癖好。

来自英国的歌手很难加入民权运动等美国主题当中，却很容易加入表现异化感的主题。The Who 乐队在其标志性作品 *My Generation* 中表现的也是这个主题。歌中：

People try to put us down
人们总是糟蹋我们
Just because we get around
就因为我们的存在
Things they do look awful cold
他们的做法极为冷酷
I hope I die before I get old
真希望我变老之前就死掉
This is my generation
这就是我们这一代

第七章　20 世纪 60 年代美国音乐

将代沟冲突的过度渲染,常常干扰人们对社会问题的实质认识。代沟只是社会问题的一个侧面,很多有关二战后美国历史的研究都会避重就轻地分析两代人之间的矛盾,并以此作为问题的症结。

The Beatles 在反文化的大潮中也创作了不少歌曲诠释异化感,其中叙事歌曲 *She's Leaving Home* 唱到:

We gave her most of our lives, sacrificed most of our lives
我们以她为生活重心,献出我们的生活
We gave her ev'rything money could buy
我们为她提供钱能买到的一切
She's leaving home after living alone for so many years
多年孤独生活之后她离家出走

What did we do that was wrong? We didn't know it was wrong
我们做错了什么?我们真不知道错在哪
Fun is the one thing that money can't buy
快乐是不能用钱买来的
Something inside that was always denied for so many years
这么多年以来内心有些事被否决
She's leaving home, bye, bye
她离家出走,别了

两代人的冲突是因为什么?没错,是金钱价值观的冲突,但绝不是"钱买不来快乐"这么简单。

曾经的伯克利学生,Country Joe 的 Fish 乐队成员 Barry Melton 说得很清楚:

我父母送我这个严肃的民谣歌手到滨海区,可我回来时头发长到这儿,脖子上戴着无数的珠子。他们以为我背弃了从前学到的所有东西,而我意识到……我们为此争得很厉害,我想劝他们卖掉家具去印度,可他们不肯。我意识到不论他们的政治观点多么激进,他们是相当另类的,我父母相当左翼,可他们实际上是物质主义者。他们关心财富如何分割,而当时在我的意识里,我根本不在乎财富。我们实际上过着共产氏族式生活,而不是空谈共产主义。

Barry Melton 说到的物质主义(materialism)是反文化运动中指征美国问题的共识概念,但真正剖析并解决物质主义带来的问题,却是非常困难的。物质主义包含了两重意思,其一是以物质占有为人生目标,其二是以物质占有作价值标准。前一层意思,只要简单地改变观念就可以改变,而后一层意思涉及人生所有的价值判断、善恶美丑、是非曲直。而当我们意识到价值观被物质主义扭曲的时

候,其实所有人的审美价值观都已经被严重扭曲,有些甚至是不可逆的。比如什么是美?什么是丑?

至此我们回想一下 Bob Dylan 的思想转变,当他创作 *Like a Rollin' Stone* 时已经理性地意识到,善恶美丑、是非曲直的判断取决于立场,当你一无所有、了无牵挂的时候,才能看到一切事物原本的价值。这之后他的所有创作都是试图站在那样的立场审视和判断,无论是审视情爱关系、审视民间文化、观众和媒体等,而这一过程将持续后半生。

很少有歌手像 Bob Dylan 的思考走得那么远,尤其当 20 世纪 60 年代一代人思想力量不再汇聚,分化瓦解之后,很多观念清晰的歌手也常常困惑于理性和感性冲突之间。Kris Kristofferson 在他的成名作 *Me and Bobby McGee* 中就唱道:

Freedom's just another word for nothing' left to lose
自由不过是一无所有的代称
Nothin' ain't worth nothin' but it's free
一无所有、一文不名就是自由

看似了无牵挂的主人公,回想从前仍不免为所失去的黯然神伤:

Then somewhere near Salinas, Lord, I let her slip away
而后在萨利纳斯附近,我没留住她
Lookin' for the home I hope she'll find
想要一个家,我希望她会找到
And I'd trade all my tomorrows for one single yesterday
而我愿用全部明天换从前一天
Holdin' Bobby's body close to mine
将鲍比紧紧搂在我的怀中

再从更宏观的角度来审视反文化的观念,其根本是摆脱物质主义束缚,而要彻底摆脱物欲的精神侵蚀,是要倾一生精力的,而这不正是佛教、基督教、伊斯兰教和所有人类大智慧所追求的共同本质吗?

清心寡欲谈何容易?当嬉皮公社的人们过上了俭朴原始的生活,丢弃了从前生活中所有的物质享乐,生活还有什么乐趣?这不是讲道理、明白道理、坚持道理就能解决的问题。绝大多数嬉皮士将性解放和服用迷幻药物作为解决之道,先不说具体行为中纠结的物质主义价值观,单说倚仗药物这种物质手段摆脱物质主义的价值观,这就是一个明显的悖论。

研究显示当年参与反文化运动的人其中只有不到 10% 真正参透其中真谛,大多数参与者都只是出于感性的叛逆,随着时间流逝,情绪逐渐宣泄,生活艰难无趣,大多数人便作鸟兽散,回归他们当初所反叛的"传统生活",甚至更穷凶极

第七章　20 世纪 60 年代美国音乐

恶地追逐物质主义的生活。反文化运动的感性参与者最热衷的一个观念是："爱、和平和摇滚乐"。他们认为人与人之间因为利益关系而产生隔膜与忌恨，倡导"爱"可以化解仇恨。最早的一首流行歌曲是由加州的乐队 The Mamas and the Papas 的主歌手 John Phillips 为 1967 年 6 月蒙特雷音乐节创作的宣传主题歌 *San Francisco*（*Be Sure to Wear Some Flowers in Your Hair*），歌曲由 Scott McKenzie 演唱，1967 年 5 月推出，7 月即登上美国流行音乐排行榜第四位和英国榜首位，歌中唱道：

If you're going to San Francisco
如果你要去旧金山
Be sure to wear some flowers in your hair
记得在发间别上花朵
If you're going to San Francisco
如果你要去旧金山
You're gonna meet some gentle people there
你会在那儿遇到友善的人
For those who come to San Francisco
对那些去旧金山的人来说
Summertime will be a love-in there
夏日时光将是一次爱的展示

其中 love-in 的构词源于静坐示威 sit-in，自此之后 teach-in, laugh-in 和 human be-in 等示威和宣示层出不穷。无论主题歌还是音乐节，蒙特雷音乐节都是反文化运动的样板。尽管理念天真，但还是吸引和感召了英美各地无数青年对加州与和平的梦想。The Beatles 的名作 *All You Need Is Love* 就是对 *San Francisco* 关于爱的倡议的回应，歌中唱道：

There's nothing you can do that can't be done
没有你做不了的事
Nothing you can sing that can't be sung
没有你唱不了的歌
Nothing you can say but you can learn how to play the game
即使说不出什么道理你也可以学着参与
It's easy
很容易
All you need is love …
你只需要有爱……

来自英国的 Bee Gees 重唱组的歌曲 *Massachusetts* 也是关于加州寻梦的往事回忆：

Tried to hitch a ride to San Francisco
尝试搭车去了旧金山
Gotta do the things I wanna do
要去做我决定做的事

甚至在 Led Zeppelin 创作于 1970 年的歌曲 *Going to California* 中也是爱与加州的主题：

Spent my days with a woman unkind, smoked my stuff and drank all my wine.
曾与一个坏女人度过时光，她抽我的烟，喝光我的酒
Made up my mind to make a new start, going to California with an aching in my heart.
打定主意重新开始，带着伤痛的心去加州
Someone told me there's a girl out there with love in her eyes and flowers in her hair.
有人告诉我那儿有个姑娘，爱在眼中，花戴头上

很显然，这时的爱的主题已经悄然变味。其实，就在加州逐渐成为新文化中心，嬉皮乐队占尽风光的时候，来自加州的 Jefferson Airplane 乐队就已经将博爱的主题演绎为性爱，歌曲 *Somebody to Love* 将反文化的爱，诠释为性解放的爱：

Don't you need somebody to love
你不要找个人爱吗？
Wouldn't you love somebody to love
你不愿被有人爱吗？
You better find somebody to love
你最好找个人去爱

对于大批反文化运动外的青少年，这样的诠释似乎很好理解，但与反文化理念的实质却是背道而驰的。女歌手 Grace Slick 除了简化爱的主题，还用歌曲 *White Rabit* 将迷幻药物的主题简化为"爱丽丝漫游仙境"：

One pill makes you larger, and one pill makes you small
一片使你变大，另一片让你变小
And the ones that mother gives you don't do anything at all
而你妈妈给你的药片，根本没这个药效

第七章 20世纪60年代美国音乐

Go ask Alice when she's ten feet tall
去问艾丽丝,她有十英尺高
And if you go chasing rabbits, you know you're going to fall
而你如果追白兔,你知道你会陷落

可以理解那一代人迫切希望找到出路,尝试一切可能摆脱恶劣文化影响的做法,一个重要的尝试是东方文化。早在20世纪50年代初,"垮掉一代"几乎所有人物都感兴趣并深入研究过佛教,在作品中提到佛教理念、使用这个理念的例子比比皆是。Allen Ginsberg 在其1971年创作并由 Bob Dylan 和 David Amram 伴奏并帮助录制的歌曲中,Allen Ginsberg 讲到自己乘廉价飞机南下波多黎各,感受到舟车劳顿之苦时,自然而然地品悟佛教的真谛:

seen from the heart, maybe the four Buddhist Noble Truths
也许能由心悟到佛家的四"圣谛"
"Existence is suffering", it ends when you're dead—
"生即受难",死亡使你解脱——

如第二章述及,Bob Dylan 早在1965年接受记者采访时就表达过《易经》能解万物玄机的认识,1974年他在歌曲 *Idiot Wind* 的初版录音中唱过:

I threw the I Ching yesterday
昨天我用《易经》算了一卦
Said there might be some thunder at the well
卦上说井边会现惊雷

足见其对东方文化的了解不是一星半点。2011年4月,关于 Bob Dylan 的中国之行,《北京晚报》透露:

> 据演唱会主办方向记者透露,鲍勃·迪伦一行到京后,主办方按照以往习惯,向他推荐故宫、长城的游览安排。但鲍勃·迪伦不为所动,他主动提出的是想去天安门广场看看,并且想参观毛主席纪念堂。但由于现场排队很长,最终暂时放弃了这个安排。他还问中方工作人员毛泽东的家乡离北京有多远。

前文分析过 Bob Dylan 转变之后对敏感的政治话题讳莫如深,很难确认他的政治态度如何,但他对文化政治的了解深度和广度是可以明显感知到的。

歌手 Phil Ochs 则在其1965—1966现场演唱会精选专辑 *In Concert* 的封底印上了八首毛主席诗词并大字提问:"这是敌人吗?"而在英国,以 The Beatles 为首膜拜东方文化的地域则在印度。先是 George Harrison 对印度乐器 Sitar 感兴趣并深入学习,继而开始接触印度超自然冥想法师 Maharishi Mahesh。1967年夏,The Beatles 组团"朝见"Maharishi,其中包括歌手 Donovan、Beach Boys

演唱组成员 Mike Love 和女演员 Mia Farrow,聆听教诲并做瑜伽冥想练习。信奉 Maharishi 的还包括 The Rolling Stones 的 Mick Jagger 和他当时的妻子,歌手 Marianne Faithfull 等。许多歌手认为超自然冥想启发了他们的音乐创作,Harrison 和 John Lennon 创作过多首与之相关的歌曲,如 Harrison 的 *Within You Without You*,歌中唱道:

> We were talking about the love that's gone so cold
> 我们谈及爱变得如此冷酷
> And the people who gain the world and lose their soul
> 人们得到了世界失去灵魂
> They don't know, they can't see, are you one of them?
> 他们不知不觉,你是否也是?
> When you've seen beyond yourself then you may find
> 当你的视野超越自己就会发现
> Peace of mind is waiting there
> 心灵的和平近在咫尺
> And the time will come when you see we're all one
> 当你发现人类一体化这一刻就会到来
> And life flows on within you and without you
> 生命流入并流出你的躯体

Lennon 的 *Across the Universe* 则更将超自然冥想上升到诠释宇宙奥妙的层面:

> Sounds of laughter, shades of earth are ringing
> 欢笑声和世间阴霾交叠
> Through my open views inciting and inviting me
> 通过我开阔的视野刺激诱惑我
> Limitless undying love which shines around me
> 绵绵不绝的爱照耀我四周
> Like a million suns, it calls me on and on across the universe
> 像无数太阳不断召唤我横贯宇宙

然而,Lennon 和 Harrison 率先因为 Maharishi 与女追随者关系暧昧的传闻,而毅然离开他。尽管他们追求信仰这整件事的是非曲直,不好简单评论,但其表现出对文化解脱的追求深度和持久性,显然是浅薄和短暂的。相反,无论是 John Lennon、Mick Jagger,还是被冠以正义化身的美国歌手 Joan Baez,在创作中涉及指点当代中国和苏联时,都表现出与冷战主流宣传等同的认识,这与 Bob

Dylan 和 Allen Ginsberg 完全不同。

 John Lennon 崇敬 Bob Dylan,为了企及 Bob Dylan 的认识境界,他甚至刻意与各类政治组织人物交往,但他在理性认识上有很多问题始终没有厘清,价值标准更没有出现嬗变的过程。在歌曲 *Imagine* 当中,他甚至将摒弃物质主义理解为摒弃财富,并对此心存疑虑:

 Imagine no possessions, I wonder if you can
 幻想没有财产,我怀疑你做不到
 No need for greed or hunger, a brotherhood of man
 没有贪婪,没有饥饿,人类亲如兄弟
 Imagine all the people sharing all the world
 幻想所有民族分享全世界
 You may say I'm a dreamer, but I'm not the only one
 你也许会说我在做梦,但我并非唯一
 I hope someday you'll join us, and the world will live as one
 我希望有天你也加入我们,这世界将实现大同

 综上所述,反文化的理念和人们对其追求的意愿是非常高尚的,但为此产生的群众性运动尝试似乎都是荒唐、愚蠢的。固然,思想改造原本是智者的实践,但来自政府当局的秘密干扰也是不容忽视的。

三、"月桂谷"歌手和流行音乐的"堕落"

 1964 年初,三个年轻的民谣歌手 Roger McGuinn、Gene Clark 和 David Crosby 在洛杉矶的演出场所结识,开始尝试用 The Beatles 的摇滚风格演绎民谣歌曲。Crosby 通过关系得到 Bob Dylan 尚未录制出版的歌曲 *Mr. Tambourine Man*,将其歌词裁短,节奏舞曲化,用电吉他和鼓演绎,并配以和声,炮制出了所谓的民谣摇滚(folk rock)风格。1965 年初他们签约哥伦比亚唱片公司并在其好莱坞的录音室录制了单曲,由于配合不默契,最终的录音只有 McGuinn 一人贡献了演唱,其余全是雇用的职业乐手。但这首歌 4 月一经推出,历经三个月的时间便一举登上了美英排行榜首位。这种风格被迅速模仿,首先是哥伦比亚唱片公司制作人 Tom Wilson 将公司一年前推出却没引起商业关注的民谣歌曲,Simon and Garfunkel 的 *Sound of Silence*,配上电声和打击乐器重新推出,年底即登上排行榜首。Tom Wilson 作为制作人帮助 Bob Dylan 录制了 THE TIMES THEY ARE A-CHANGIN'、ANOTHER SIDE OF BOB DYLAN、BRINGING IT ALL BACK HOME 三张专辑,以及 Bob Dylan 的传奇经典 *Like a Rollin' Stone*,实现了由民谣向摇滚风格的转变。

同样是混迹民谣圈多年的 John Phillips 和他领衔的 The Mamas and the Papas 乐队也是在 1965 年时来运转。他们的歌曲 *Californian Dreamin'* 于 1966 年 1 月登上排行榜并保持了 17 周之久,成为当年年度排名首位的歌曲。1967 年 John Phillips 主办的蒙特雷音乐节成为最成功的流行音乐节,主题歌 *San Francisco* 成为旧金山嬉皮文化的主题歌。

　　1965 年,来自加州的正在大学电影专业学习的业余诗人 Jim Morrison 加入 Ray Manzarek 的乐队组成 The Doors,1967 年 1 月他们推出首张专辑 *THE DOORS*。拥有 Stephen Stills 和 Neil Young 的 Buffalo Springfield 乐队则于 1966 年 10 月推出首张专辑 *BUFFALO SPRINGFIELD*。Frank Zappa 及其 The Mothers of Invention 乐队在 1966 年 6 月推出首张专辑 *FREAK OUT*,以及 Love with Arthur Lee 乐队在 1966 年 5 月推出首张专辑 *LOVE* 等。

　　从 1965 年初开始,一大批乐手、歌手和歌曲作者突然云集洛杉矶郊外名为"月桂谷"的树木茂密的荒山社区,数月时间里兴起了所谓"嬉皮""花童"的运动,创造了民谣摇滚并迅速导向迷幻摇滚,形成了所谓加州摇滚,繁荣了西海岸文化。而在这个美国文化由东海岸突然转向西海岸的奇迹背后,却似乎有一股隐形的力量操控,与中情局资助的 LSD 科研成果相呼应。

　　首先是这些歌手们聚居的月桂谷社区多处房产原本是中情局所属部门的。其次,这些歌手在成名之前几乎都没有出过唱片,当然也就没什么影响。再次就是这批歌手的身世背景不凡,他们很多是军情部门的子弟。

　　David Crosby,其父 Floyd Delafield Crosby 少校二战时是情报官员,参加过占领海地的行动,战友中有 John Phillips 的父亲 Claude Andrew Phillips 上尉。David Crosby 还有一个显赫的家族史,在美国百年历史中其家族出过美国参议员和众议员、州参议员和众议员、州长、市长、法官、高等法院大法官、独立战争和南北战争中的将军,独立宣言签署人之一。David Crosby 是开国元勋以及《联邦论》作者 Alexander Hamilton 和 John Jay 的直系后裔。这就是为什么当年在月桂谷盛传 David Crosby 精子很值钱的秘密所在。

　　John Phillips,其父 Claude Andrew Phillips 是海军陆战队上尉。John Phillips 在华盛顿特区的军队学校上学,最终在 Annapolis 读美国海军学院。他的前一任妻子 Susie Adams 是开国元勋 John Adams 的直系后裔,其父 James Adams Jr. 参与美国秘密情报行动。Susie 后来也在五角大楼工作,与 John Phillips 的姐姐是同事。John Phillips 的母亲 Dene Phillips 很长时间在联邦政府特别机构工作,哥哥 Tommy 是个身经百战的陆战队员,后做了警察。尽管身边充满了军事情报相关人士,John Phillips 却声称与之毫无瓜葛。在古巴革命的高潮期间他曾出现在哈瓦那,他解释说自己只是个普通公民。在去月桂谷之前,他就与后来制造臭名昭著连环谋杀的 Charlie Manson 过往甚密。而在住月桂谷期间 Manson 就住在 Cass Elliot 隔壁。

第七章　20 世纪 60 年代美国音乐

　　Jim Morrison，其父是美国海军上将 George Stephen Morrison，策划指挥了让美国卷入越战的 1964 年 8 月东京湾事件。

　　Stephen Stills 也出身于军人世家，从小随家人住过德州、哥斯达黎加、巴拿马运河区等中美洲国家和地区，从小上部队学校。他的歌曲 *Blue bird* 恰巧是"思想控制特别计划"的代号。

　　Frank Zappa，其父 Francis Zappa 是化学武器专家，服务于军事情报体系，参与包括"思想控制特别计划"在内的很多项目。其经理 Herb Cohen 是前美军海军陆战队员，去过世界各地，与中情局有瓜葛。Frank 的妻子 Gail Zappa 原名 Adelaide Sloatman，来自一个海军世家，小时候与 Jim Morrison 上同一所幼儿园。而 Jim Morrison 的高中校友里居然有 John Phillips 和 Cass Elliott。

　　以 *Ventura Highway* 和 *A Horse with No Name* 等歌曲成名于 20 世纪 60 年代末、名为 America 的乐队，其成员 Gerry Beckley，Dan Peek 和 Dewey Bunnell 都是美国驻伦敦情报部门官员的孩子，Beckley 的父亲是驻伦敦的情报部门主管，Bunnell 和 Peek 的父亲都在 Beckley 父亲手下供职。

　　Jackson Browne 也出自军人世家，其父被派往德国参加战后重建，受雇于美国战略情报局即 CIA 前身。Jackson Browne 生于德国海德堡。Joni Mitchell 的父亲在二战时是加拿大空军的飞行教官。Emmylou Harris，其父亲是海军陆战队员，在朝鲜战争中曾被俘 6 个月之久。Gram Parsons，其父母及继父家都是显赫的富商，并且有军方和情报部门背景。Linda Ronstadt 的父亲是著名的机器生产商。Roger McGuinn 的父母是芝加哥知名的作家。Monkees 乐队的核心人物 Bob Rafelson 和 Bert Schneider 来自纽约的犹太富商家庭。

　　很难说有没有歌手带着"父辈的使命"参与策划了反文化运动和毒品文化，其实只要让这些具有"贵族气质"的孩子们主导潮流，他们的审美价值观就会将文化引导向该去的方向。他们的父辈们需要做的就是一方面用联邦调查局打压政治态度鲜明且有一定影响力的艺人，另一方面沿用战后助推美国现代主义抽象画家 Jackson Pollock 和冷战作家 George Orwell 等的手法，只要在经济上和传媒上稍稍助推启动即可。

　　以翻唱 Bob Dylan 歌曲出名的 Byrds 乐队从一开始就认定 Bob Dylan 歌词写得好，像诗但音乐艺术性不够，而他们翻唱的版本声称"美化了"歌曲。可如果站在 Bob Dylan 所处的下层立场，理解政治认识和歌曲深层的主题，再听 Byrds 等翻唱的作品，就会感觉到商业化味道，完全类似十年前 Pat Boon 翻唱 *Little Richard*，就像马尔科姆说的"在咖啡里加奶"淡化了原汁原味的苦涩，淡化了 Bob Dylan 已然隐蔽的思想性。不同之处在于，"叮乓巷"的商业手段是弦乐和伴唱，加州摇滚的商业手段是仿 The Beatles 的配器与和声。对 Bob Dylan 的态度几乎是洛杉矶月桂谷发起民谣摇滚运动和反文化运动这一批歌手的共同倾

向。Joni Mitchell 称自己最喜欢的是爵士时代的音乐风格,但那些歌曲的歌词太过简单,Bob Dylan 的歌曲扩展了歌词表达的艺术性,影响了她。不过她至今认为 Bob Dylan 在音乐上没有多少天份,吉他弹得也不好。20 世纪 70 年代初,Bob Dylan 有意邀请盛极一时的 Crosby, Stills and Nash 重唱组参与录制他的专辑 *BLOOD ON THE TRACKS*,但被婉拒,因为他们认为那些歌曲的音乐性太差,Stephen Stills 特别指出所有歌曲都用的是 A 调。结果 *BLOOD ON THE TRACKS* 成为 Bob Dylan 最成功、歌曲被人翻唱最多的专辑,而 Bryds 和 Crosby, *Stills and Nash* 的成功昙花一现,没有留下多少脍炙人口的原创歌曲。他们最成功的歌曲大多是以和声和配器见长的翻唱曲目,*Eight Miles High* 等多数原创歌曲是以自省、表现反文化观念和药物迷幻为主题。John Phillips 和 The Mamas and the Papas 乐队以 *California Dreamin'* 和 *San Francisco* 两首嬉皮主题歌著称,其作品的主题也大多沉浸在自娱自乐、自迷自恋之中。Jim Morrison 和 Doors 乐队的歌曲则几乎是 William Blake 诗词的迷幻摇滚版,其杰作 *The End* 的内容是一个恋母情结的人走向极端的故事,Morrison 舞台上大段即兴歌舞渲染另类,这些被媒体、歌迷和某些诗歌爱好者追捧,但被同样关注歌词艺术性,推崇 Bob Dylan 的纽约歌手 Lou Reed 斥为愚蠢。

这批歌手都是以反叛体制的形象出现,David Crosby 甚至在演唱会上公开提醒听众:"肯尼迪总统不是被一个人射杀的,是被多个角度的多把枪射杀的。内幕被封锁,目击证人被杀,这就是你们的国家。"但与此同时,他在月桂谷住宅里全身赤裸,捧着装满各种毒品的大碗,在男女来客中走来走去,他身边的人都觉得这很过分。他们一面唱着歌颂返璞归真主题的歌曲,一面又过着极尽炫富和荒淫的生活。战后一代人因良知迸发而起的民权运动和反战运动,被不知不觉引向个性放纵和极端个人主义的所谓传统美国价值观。

Stephen Stills 早期创作的歌曲 *For What It's Worth* 涉及了学生运动,歌中唱道:

> There's something happening here
> 这儿出事了
> What it is ain't exactly clear
> 什么事还不很清楚
> There's a man with a gun over there
> 那儿有个人拿着把枪
> Telling me I got to beware
> 告诉我想清楚了
> I think it's time we stop, children, what's that sound
> 我觉得该停下了孩子们,听那是什么声音

第七章　20世纪60年代美国音乐

Everybody look what's going down
大家想想后果看

看起来和 Bob Dylan 告诫学生不要盲目对抗、不要盲从运动的内容类似,但 Bob Dylan 罗列了大量运动背后的猫腻,而 Stills 首先是用枪声吓唬孩子们,然后歌中隐约其词地说他们欠考虑,他们对抗错了。这几乎就是一首从他父亲口中说出来的话,居然稀里糊涂成了反战运动中一首代表作。

Gram Parsons 创作过一首提到三 K 党的歌曲 *Drugstore Truck Drivin' Man*,歌中唱道:

He's a drug store truck drivin' man
他是个杂货店卡车司机
He's the head of the Ku Klux Klan
他是个"三 K 党"的头目
When summer comes rollin' around
当夏日袭来的时候
We'll be lucky to get out of town
我们很幸运已经出城

He's been like a father to me
他对我就像父亲一样
He's like the only DJ you can hear after three
他像是凌晨 3 点的音乐主持
And I'm an all night singer in a country band
而我是夜游的乡村乐队歌手
And if he don't like me he don't understand
如果不喜欢我,他就听不懂

这首完全没有道德判断、没有政治意味的歌曲,却被 Joan Baez 和 Jefferey Shurtleff 在 1969 年伍德斯多克音乐节上演唱,并被 Shurtleff 声称献给暴力镇压学生运动的加州州长罗纳德·里根。

这些歌手中的一个例外是来自加拿大的 Neil Young,他的歌曲创作题材类似民谣歌手 Phil Ochs 所说来自报纸新闻的各个方面,他除了大量涉及反文化思想解放之类的题材,也有涉及种族问题,如专辑 *SOUTHERN MAN*,他创作过揭露镇压学生反越战暴行的歌曲 *Four Dead in Ohio*,甚至在 2016 年独自创作了揭露转基因种子公司的一整张专辑 *MONSANTO YEARS*。但音乐评论圈从来只是将其称为优秀的摇滚歌手和吉他手,其他的评价甚少且褒贬不一。

Joni Mitchell 认为,Young 从来没有把反文化运动的理念想清楚。也就是说,他的歌曲内容只不过是浅陋的口号,没有深度。同样是喊口号,Pete Seeger,Joan Baez 和 Phil Ochs 始终被热捧,而 Neil Young 总遭遇冷嘲热讽,区别只是口号不同。前者喊的口号是被主流所认同的,后者常常出人意料。

同样是来自加拿大,很早就卷入反文化运动,Joni Mitchell 的确对体制认识深刻,她的歌曲 *Big Yellow Taxi* 被广泛认为涉及环境保护主题:

> Hey farmer farmer, put away the D. D. T. now
> 嘿,农民兄弟,别再用 D. D. T. 好吗
> Give me spots on my apples
> 我宁愿苹果上有虫眼
> But leave me the birds and the bees
> 也不愿鸟和蜜蜂消失
> Please!
> 求你了

但歌曲内容不仅仅停留在环保口号上,而是揭示了导致环境恶劣的社会机制:

> They took all the trees, put 'em in a tree museum
> 他们砍光了树,置于树木博物馆
> And they charged the people a dollar and a half just to see 'em
> 他们收 1.5 美元放人进去参观
> Don't it always seem to go
> 莫非世事总如此这般?
> That you don't know what you've got till it's gone
> 失去你方知曾经拥有
> They paved paradise and put up a parking lot
> 他们装修了天堂,还建了个停车场

Mitchell 看得很清楚,是金钱驱动导致这个社会朝着丑陋和自毁的方向发展。不过她几乎没有反躬自问,这种金钱驱动社会的文化影响对自身的熏陶,她的作品中从未表现个人价值观蜕变的过程。也就是说,她作品中的人物大多是自己或自己的同类,歌曲表达了他们的喜怒哀乐,而这些人和这种情调始终是小众和小资的。

同样来自加拿大的歌手 Leonard Cohen 也可谓对人生和社会有所感悟,歌词富于诗意却不如书写语言的生涩痕迹,但与 Mitchell 一样歌曲涉及的大多是生活上流的小众情趣。小众情趣与大众情趣固然也有很多交集,但其有着无病呻吟的感觉。比较 Bob Dylan, Lou Reed, Randy Newman, John Prine 以及

第七章 20 世纪 60 年代美国音乐

Bruce Springsteen 等人及他们作品的人物和情调,其中差异显而易见。

在加州摇滚兴起之前大家概念很清楚,白人孩子玩摇滚不是什么创造,而只是继承传统。他们甚至不认为那叫摇滚,而只是乡村音乐或布鲁斯音乐。同样是百万富翁之子的 Mike Bloomfield 说:"我没受过 Son House 那样的苦,我没被人唾泣,但我也能以我的方式感受到布鲁斯。我也弹布鲁斯,没有什么白色布鲁斯、绿色布鲁斯,只有黑人的布鲁斯。"其实社会上流锐意创作的注定是脱离生活本质的东西。

月桂谷歌手创造的文化潮流是从反文化现象中衍生出的嬉皮文化、滥药文化和性解放文化,音乐潮流从民谣摇滚(folk rock)迅速向更"艺术化"的迷幻摇滚(pschecodelic rock)和更多元化的复杂摇滚(progressive rock)发展。追求音乐表现力的实验从乐器演奏技巧到音乐设备更新,从和声效果发展到录音合成技术实验,音乐的感性表现力越来越丰富,理性内涵越来越萎缩至空洞。这种潮流演化给了英国歌手更大的发挥空间,美国布鲁斯歌手渲染悲苦的吉他技巧成为英国年轻吉他手的竞技项目,迷幻摇滚为很多苦于找不到创作题材的英国乐队提供了现代主义文学实验的机会,而 Phil Spector 和 Brian Wilson 等美国音乐人的录音室技术实验作品,激发了 The Beatles 制作完美音效的兴趣。当 The Beatles 推出了充满各种实验性的概念专辑 *SGT. PEPPER'S LONELY HEARTS CLUB BAND* 后,所有自负的英国乐队都竞相制造自己的"SGT. PEPPER"。1967 年,Moody Blues 乐队与伦敦交响乐队合作录制了概念专辑 *DAYS OF FUTURE PASSED*,Pink Floyd 乐队推出专辑 *THE PIPER AT THE GATES OF DAWN*,The Rolling Stones 乐队的迷幻概念专辑 *THEIR SATANIC MAJESTIES REQUEST*。制作完美专辑的潮流一直持续到 20 世纪 70 年代中期,这一时期留下了在流行音乐界赞不绝口的商业杰作,但其中有价值的理性内容微乎其微,被人们口口相传的佳句和曲调也变得极少,它们更多显现出的是商业属性而不是文化属性。

月桂谷歌手创造的音乐潮流将 20 世纪 60 年代的流行音乐引向"堕落",他们创造的文化将社会变革文化引向个人主义和自我毁灭文化,而他们自己也徘徊于毁灭他人和自我毁灭的边缘。月桂谷里颇有人气的音乐人 Charles Manson 与他的曼森家族于 1969 年 7 月和 8 月,策划实施了 9 起对月桂谷富人邻居的谋杀,旨在挑起他们所谓种族杀戮的战争。震惊了月桂谷的名流圈,也撕破了兜售这一另类生活方式和情趣的人们的伪装。紧接着,在月桂谷居住过或体验过的年轻社会名流,开始死于滥药、自杀、车祸或枪械,其中就包括著名歌手 Jim Morrison, Janis Joplin, Jimi Hendrix, Phil Ochs 等。

1971 年,歌手 Don McLean 在其音乐史诗 *American Pie* 中点明了摇滚的拐点始于 Buddy Holly 飞机失事,摇滚的堕落始于 Byrds 的作品 *Eight Miles*

High 宣扬毒品文化。这种堕落于 1969 年 12 月 6 日，Rolling Stones 乐队在加州阿特蒙镇的烛台公园主办的一场免费音乐会上表现最为严重。他们雇用加州恶名昭彰的摩托帮"地狱天使"维持秩序，结果这些恶徒从一开始便不停制造事端，殴打听众甚至乐队成员。当晚，黑人青年 Meredith Hunter 与"地狱天使"发生冲突，被其果断拔刀在人群中刺死。标榜"爱、和平和摇滚乐"的 20 世纪 60 年代，竟然是以"仇恨、死亡和摇滚乐"的方式终结。Don McLean 曾愤愤地详细描述了这个场面：

My hands were clenched in fists of rage
我双手攥成了愤怒的拳头
No angel born in hell could break that Satan's spell
哪有地狱天使能破撒旦魔咒
And as the flames climbed high into the night
当烈焰腾空，染红黑夜
To light the sacrificial rite
照亮了祭祀仪式现场
I saw Satan laughing with delight
我看见撒旦开心地狂笑
The day the music died
那天音乐凋亡

第八章 20世纪70年代美国音乐

说到20世纪70年代美国社会的文化背景,人们马上会罗列诸如中东战争、越战结束、中美建交、水门事件、经济衰退和石油危机等,但这些并非美英流行音乐的文化背景。如果是20世纪60年代,国家大事和国际大事都是流行音乐及主流思潮的文化背景,但到了20世纪70年代,谁还关心自己生活之外的事?这才是20世纪70年代的文化背景。20世纪60年代,主流人群,即战后"婴儿潮"一代,关心道义胜过利益,关心别人胜过关心自己,这在西方历史上是第一次。然而在政府与情报部门策划实施的阴谋中,这一"反文化"的潮流文化被"传统文化"吞噬,战后一代"回归"自私自利和自娱自乐的人生轨迹,这才是20世纪70年代流行音乐文化的基本社会背景。

文化学者常将美国的20世纪70年代称为"丑陋的年代"——丑陋的服饰、丑陋的音乐、丑陋的生活方式、丑陋的政治和经济状况。十多年革命最反对的物质主义甚嚣尘上,消费主义和享乐主义前所未有的规模宏大,引导变态的浮华到了极致——塑料制品、人造纤维、人造皮革,甚至人造婴儿(试管婴儿)纷纷应运而生。鸡冠头、喇叭裤,这些奇形怪状的打扮出现在摇滚舞台上,出现在科幻电影中,现在还堂而皇之地出现在街头巷尾。摇滚乐沦为赚钱工具之后,其内容和风格更是无所不用其极——极为复杂的、极端简单的、小资情调的、地痞流氓的、雅俗共赏的、孤芳自赏的、现代主义文学的、超现实主义艺术的、音乐技巧型的、制作宏大型的、针对大众的、针对小众的、针对青少年的、针对乡村市场的……只要是生活在社会上的人,总会有这样或那样的归属感,总有这样或那样的产品等着你。很多人以为自己摆脱了商业的控制,其实他们仍然是商业策划中产品的消费者。他们以为自己在创作反叛的或自我的心灵之音,其实不过是为各种类型的货柜提供了货源。

20世纪70年代的流行歌曲可谓百花齐放、百家争鸣,但这些歌曲不再是表达理性观念的手段,而是为了标新立异而创作。因为道德观鲜明而反叛社会的战后一代,从身体到精神回归他们曾经决裂的老一辈人的生存角逐的游戏中。由于人数众多,他们变得比父母一辈更加个人主义和穷凶极恶,鲜明的道德观泯灭殆尽。一旦道德泯灭,没有不可说的话,没有不可做的事,没有不能唱的歌——只要感觉不错就可以去做。一切取决于是否有利可图,连国际事务也出现了响亮的商业口号:"没有永恒的敌人,只有永恒的利益。"

一、创作型歌手运动

政府和情报部门开始旗帜鲜明地向毒品宣战,然而毒品没有被控制住,且自此成为美国文化的重要组成部分,相反利益集团需要控制的人物、组织和思想借此得到了有效控制。20 世纪 70 年代伊始,三位年仅 27 岁的摇滚歌星 Jimi Hendrix、Janis Joplin 和 Jim Morrison 猝死于滥用药物。与此同时,著名歌手纷纷淡出文化潮流,当红的乐队解体,不少歌手开始写自己对生活的真切感受,而不是追随潮流关心别人的事。于是,反思毒品问题和牵挂亲情顺理成章成为创作的主题。

1970 年,月桂谷的歌手 James Taylor 将自己多年沉溺毒品的痛苦经历写在歌曲 *Fire and Rain* 中,成为月桂谷流行音乐题材转型的标志性歌曲。

Won't you look down upon me, Jesus
不能眷顾我一下吗,耶稣?
You've got to help me make a stand
你得帮我坚持下去
You've just got to see me through another day
你就帮我再捱一天
My body's aching and my time is at hand
我浑身疼痛,去日无多
And I won't make it any other way
而我实在没别的办法了

Oh, I've seen fire and I've seen rain
哦,我见过火,我见过雨
I've seen sunny days that I thought would never end
我见过阳光明媚还以为那没有尽头
……

1971 年,James Taylor 成为《时代》封面人物,在接受采访时,他将这些为自己的真实感受创作、以自己擅长的方式歌唱的歌手称为"创作型歌手"。随即,这类歌手及其关联的题材、风格被渲染成潮流,称为创作型歌手运动(singer-songwriter movement)。

在唱片公司撮合下,为 James Taylor 录制专辑做钢琴伴奏的女歌手 Carole King 很快也推出了个人专辑 *TAPESTRY*(1971)。这位 20 世纪 60 年代初以青春偶像歌曲出道的女歌手,在歌曲 *It's too Late* 中描绘了她与多年创作搭档兼恋人 Gerry Goffin 婚后十年情变的个人感受,歌中唱道:

第八章　20 世纪 70 年代美国音乐

It used to be so easy living here with you
与你生活曾经轻松自在
You were light and breezy and I knew just what to do
你是光是风,我行为从容
Now you look so unhappy, and I feel like a fool
现在你很不开心,我像傻瓜
And it's too late, baby, now it's too late
太晚了,宝贝,已经太晚
Though we really did try to make it
尽管我们试过解决
Something inside has died and I can't hide
可情缘已尽,我掩饰不了
And I just can't fake it
我真的伪装不来

很多年轻人开始被这些描绘同龄人的波折生活感受的歌曲打动,尽管略有不同,但这种回归"叮乓巷"情调的趋势是显而易见的,如歌曲 *Tea for Two*。

月桂谷最有才华的女歌手 Joni Mitchell 也是在帮 James Taylor 专辑伴唱之后创作了个人专辑 *BLUE*,专辑立即带来她多年奋斗而不得的赞誉和商业成功。*BLUE* 中的歌曲题材再也不附会反文化运动,全然沉浸在个人生活的微妙感受之中。

Sitting in a park in Paris, France
坐在法国巴黎的公园
Reading the news and it sure looks bad
读着新闻,看起来实在不好
They won't give peace a chance
他们不给和平一个机会
That was just a dream some of us had
那只是我们某些人的梦想
Still a lot of lands to see
尽管还有些地方要看
But I wouldn't want to stay here
但我在这儿再也待不下去
It's too old and cold and settled in its ways here
这儿的生活太老太冷太稳定

Oh, but California
哦,可是加利福尼亚
California I'm coming home
加利福尼亚,我要回家

这是在歌曲 *California* 中,Joni 坦然描绘了一种对生活的淡定态度。在接受采访时她说:

我时常牺牲自我,带着个人情感的面具,唱诸如"我自私、我悲伤"之类。我们都经历着孤独,但在那段日子里,我们这些流行歌星从不承认。

诚然,歌手写自己的真实感受,不盲从、不矫饰,这是最可贵的,但那些沉浸在小众生活和"高雅"情调中的人,他们自己的真实感受与社会有何益处?Joni Mitchell 固然对社会弊端洞若观火,但她生活中感受到的喜怒哀乐,与社会大众生活中感受到的喜怒哀乐相去甚远,所以从长远的角度看,她的作品永远不会像 Bob Dylan 或 Bruce Springsteen 的作品具有与人类命运合拍的意义。

1971 年,同样是军人子弟的民谣歌手 John Denver 将他与 Bill Danoff 和 Taffy Nivert 共同创作的歌曲 *Take Me Home,Country Roads* 送上排行榜第二位,歌曲表达了一个多年在外的游子对乡下母亲的思念。毫无疑问,歌曲的流行与反文化运动些许合拍,让许多背叛父母离家出走的反文化游子产生了心灵上的共鸣:

I hear her voice, in the mornin' hours she calls to me
我听到她的声音,在清晨呼唤我
The radio reminds me of my home far away
收音机却提醒我回家的路还远
And drivin' down the road I get a feeling
行驶在路上我止不住心想
That I should have been home yesterday, yesterday
我真该昨天启程,真该昨天启程

Country roads, take me home
乡村路,带我回家
To the place, I belong
回到我归属的地方
West Virginia, mountain momma
西弗吉尼亚,大山里的母亲

第八章　20世纪70年代美国音乐

Take me home, Country Roads
带我回家, 乡村路

David Crosby 和 Stenphen Stills, 在20世纪60年代末组成了20世纪70年代初炙手可热的三重唱组 Crosby, Stills & Nash。1970年11月, 他们录制的一首歌 Love the One You're with 反戈一击, 号召摆脱被毒品糟蹋的反文化运动, 回到现实、成家立业:

If you're down and confused
如果你失落和迷茫
And you don't remember who you're talking to
且不知道向谁诉说
Concentration slip away
注意力完全散失
Because your baby is so far away
因为你的宝贝远在天边

Well there's a rose in a fisted glove
但有一支玫瑰在握
And the eagle flies with the dove
雄鹰与白鸽共翱翔
And if you can't be with the one you love, honey
如果你不能与爱人共处, 亲爱的
Love the one you're with
爱与你共处的人

这里除了讲现实的爱情外,"爱"还可以暗示战后一代的初衷:追求一个理想的世界。那么,歌曲的寓意就可以是:"既然理想世界求之不得,不如与现实世界同流合污。"这首歌之后被很多黑人歌手翻唱,其寓意又变得完全不同。但如果我们了解歌曲作者 Stenphen Stills, 他从不支持反文化运动,他支持和倡导的是小众的精英思想,所以歌曲的寓意怎么会有其他的内涵呢?

另一位在此间出名的歌手 Harry Chapin 用一系列歌曲讲述了生活在婚姻、家庭甚至未来孩子层面的喜怒哀乐,对那个特定年代的适龄青年格外有诱惑力。 Cats in the Cradle 就是一首关于他想象中因忙于事务忽视与孩子相处,等自己垂老,孩子忙于他自己的事务,同样忽视与他相处的可怕恶性循环的歌曲:

My child arrived just the other day
那天我儿子降生

He came to the world in the usual way
一切平平常常
But there were planes to catch and bills to pay
可我要赶飞机,要付账单
He learned to walk while I was away
他学走路我不在
And he was talkin' 'fore I knew it, and as he grew
他长大了,学会说话时我也不在
He'd say "I'm gonna be like you, Dad
他说"爸爸,我会像你一样
You know I'm gonna be like you"
是的,我将会像你一样"
……

Well, I've long since retired, my son's moved away
现在我早已退休,儿子住外地
I called him up just the other day
那天我打电话给他
I said, "I'd like to see you if you don't mind"
我说"我想见见你可以吗"
He said, "I'd love to, Dad, if I can find the time
他说"我很想,爸爸,可是我没时间
You see my new job's a hassle and kids have the flu
我的新工作很忙,孩子得了流感
But it's sure nice talking to you, Dad
但很高兴跟你通电话,爸爸
It's been sure nice talking to you"
真的很高兴跟你通电话"
And as I hung up the phone it occurred to me
当我挂上电话时不禁想
He'd grown up just like me
他长大了,真跟我一样
My boy was just like me
我孩子真的跟我一样

1970年,John Lennon在接受采访谈及The Beatles散伙时说:"梦结束了,我不单是指The Beatles,也指这一代人。我们都应该回到现实了。"

二、对理想和现实的失落下的美国流行歌曲

John Lennon 所说的"回归现实",也许很多歌手并没有意识到是在回归物质主义,这个 20 世纪 60 年代所有运动反叛的深层核心。当这代人回到父母身边,当他们成家立业、呵护子女,当他们摆脱"不良习惯",回到朝九晚五的工作,回到买房买车、不甘人后的潮流之中,他们中的一些人,尤其是那些思想仍然清醒又很容易得到优越生活的人发现,他们失去了什么。而这些失去的东西,无论他们再怎么努力,也找不回来了。

20 世纪 60 年代末以歌曲作者身份出道的 Jackson Browne,在 1975 年前后作品题材突变,在歌曲 *The Pretender* 中他这样唱道:

I'm gonna be a happy idiot
我愿做一个快乐的傻瓜
And struggle for the legal tender
整日为钱而奋斗
Where the ads take aim and lay their claim
那是广告为渴望消费的心灵
To the heart and the soul of the spender
指引的方向和做出的承诺
And believe in whatever may lie
我愿意相信一切,即便也许是谎言
In those things that money can buy
相信钱可以买到它们

在同一张专辑的另一首歌 *Here Come Those Tears Again* 中,他揭示了自己的婚姻在 20 世纪 70 年代的富庶生活中迷失了方向,妻子甚至打算重新出去工作,找回对生活的热情:

Baby here we stand again
宝贝,我们又回到了原地
Like we've been so many times before
就像我们多次经历过的
Even though you looked so sure
尽管我看着你离家
As I was watching you walking out my door
你看上去那么自信

But you always walk back in like you did today
但每次都像今天一样扫兴而归
Acting like you never even went away
就好像你从未离开

1976 年，当 Jackson Browne 这张名为 *THE PRETENDER* 的专辑获得成功的时候，妻子却不堪精神压力自杀身亡。在他随后的歌曲 *Running on Empty* 中，Jackson Browne 继续表达着他远非个人生活的困惑：

Looking out at the road rushing under my wheels
看着车窗外道路在车轮下飞奔
Looking back at the years gone by like so many summer fields
逝去的岁月就像夏季的田野闪过
In sixty-five I was seventeen and running up 101
1965 年我 17 岁，车速开到 101 码
I don't know where I'm running now, I'm just running on
现在我不知奔向何处，只是奔波
……

In sixty-nine I was twenty-one and I called the road my own
1969 年我 21 岁，声称要走自己的路
I don't know when that road turned onto the road I'm on
不知何时这条路变成了我走着的路
Running on, running on empty
只是奔波，劳而无获
Running on, running blind
只是奔波，盲目奔波

Jackson Brwone 开始凭着这样的题材成为炙手可热的歌手。Paul Simon 在歌曲 *American Tune* 当中借着表达"水门事件"后的心态，透露出与 Jackson Browne 完全相似的感受：

I don't know a soul who's not been battered
我不知道谁没受过打击
I don't have a friend who feels at ease
我没有一个朋友感到轻松
I don't know a dream that's not been shattered
我不知道哪一个梦想没有被粉碎

第八章 20世纪70年代美国音乐

or driven to it's knees
或奄奄一息
Ah, but it's all right, It's all right
啊,但没关系,没关系
For we've lived so well so long
我们不一直是这么过来的嘛
Still, when I think of the road we're travelin' on
只不过一想到我们奔波的这条路
I wonder what's gone wrong
我就纳闷出了什么错
I can't help but wonder what's gone wrong
我不由自主地纳闷,到底出了什么错

Jackson Browne 所说的人生路上的困惑,Paul Simon 人生路上出的问题到底是什么?这种失落感在 20 世纪 70 年代中后期、20 世纪 80 年代,甚至今日人们都有着强烈的共鸣。1976 年,与 Jackson Browne 过从甚密、并从 Jackson Browne 那里学习歌曲创作的 Eagles 乐队,在其著名的歌曲 *Hotel California* 当中,延伸了 Jackson Browne 的失落主题。歌曲更细致和生动地揭示了这一代人陷落在 20 世纪 70 年代的困境中不能自拔的感受。

Hotel California 使用了象征的手法,歌中主题意象"加州旅馆"象征着 20 世纪 70 年代物质主义猖獗的明星生活,或流行音乐、或美国社会文化。歌曲一开始,主人公的旅程起点自然就象征 20 世纪 60 年代。

On a dark desert highway, cool wind in my hair
在黑暗的沙漠高速公路上,凉风吹动头发
Warm smell of colitas, rising up through the air
大麻暖暖的气味弥散在空气中

"公路"的黑暗和主人公的疲惫,比喻 20 世纪 60 年代末 70 年代初的"回家潮";旅馆迎客的女主人象征物质主义的化身,"她"带"我"领略活色生鲜的旅馆生活,听不绝于耳的旅馆广告。主人公则象征了初心未改,但视线模糊的那一代人:

So I called up the Captain, "Please bring me my wine"
于是我叫来领班,"请给我来点酒"
He said, "We haven't had that spirit here since nineteen sixty-nine"
他说:"自从 1969 年之后我们再没有烈性酒了"

这里 spirit 是一语双关,字面指"烈性酒",寓意"精神、灵魂、勇气、热情"等。这句歌词的象征意就是:在 20 世纪 70 年代这间旅馆,20 世纪 60 年代燃烧的激情早已不复存在。不仅如此,这里的纸醉金迷原本就是用来压制激情的囚笼:

> Mirrors on the ceiling, the pink champagne on ice
> 天花板上镶着镜子,冰镇的粉色香槟
> And she said "We are all just prisoners here, of our own device"
> 她说:"我们都不过是自设牢笼中的囚徒"

但对理想世界的渴望和良知受伤的痛苦是人类本性,想斩草除根也是徒劳:

> And in the master's chambers, they gathered for the feast
> 而在总经理的客厅,他们正聚集在一起享受盛筵
> They stab it with their steely knives, but they just can't kill the beast
> 他们钢刀齐下,却杀不死那只野兽

这里的"野兽"象征内心回归自由和理想世界的初衷。这种曾经狂野的感受,虽仍残留内心,却永远无法与时代产生共鸣:

> "Relax," said the night man, "We are programmed to receive
> 执宿人说:"别紧张,我们只有迎客计划
> You can checkout any time you like, but you can never leave!"
> 你可以随时结账,但你永远无法离开!"

想离开 20 世纪 70 年代物质主义的宫殿可以,但回到 20 世纪 60 年代却是万万不可能的。

不仅在歌曲 Hotel California 中,Eagles 乐队在概念专辑 HOTEL CALIFORNIA 中的所有歌曲都围绕现实腐败堕落,理想和激情一去不返的观念。专辑最后一首歌 Last Resort 将一切归咎于现代美国的逐利机制,过去"杀人越货",如今破坏环境:

> We satisfy our endless needs and
> 我们满足自己无穷的欲望
> justify our bloody deeds
> 为自己的血腥狡辩
> in the name of destiny and in the name of God
> 以运气好和上帝眷顾做借口
> And you can see them there, on Sunday morning
> 你能看到他们,在周日早晨

第八章　20世纪70年代美国音乐

Stand up and sing about what it's like up there
引吭高唱着,这里如何如何
They call it paradise
他们把这儿叫作天堂
I don't know why
我不明白为什么
You call someplace paradise
当你把什么地方叫作天堂
Kiss it goodbye
它就快玩完了

虽非"贵族"出身,但 Eagles 乐队的歌曲创作灵魂人物 Don Henley 也曾混迹于月桂谷"精英圈",放纵于声色犬马。然而随着他的歌曲创作日臻成熟,作品思想性也逐渐清晰。进入20世纪80年代后,他的歌仍不时引发关注,*The Boys of Summer*(1984)透露出对20世纪60年代的"怀旧"情绪和理念,*The End of the Innocence*(1989)则以立场鲜明、抨击时政的主题被评论界认为堪称20世纪80年代的时代主题歌。1985年,在接受采访时,Don Henley 解释了歌曲 *The Boys of Summer* 中"今天在路上见一辆凯迪拉克贴着'死头'贴标"这句歌词的寓意:

我开车沿圣地亚哥高速公路行驶,从一辆价值 21,000 美元的凯迪拉克旁经过,这成了美国资产阶级右翼中上阶层的身份象征:穿蓝色开襟衫和灰裤子,留鸡冠头的男人,保险杠上贴着 Grateful Dead 乐队的贴标!

三、乡村音乐叛道者

乡村音乐在二战刚结束时曾主导流行音乐市场,Hank Williams,Bill Monroe 和他的蓝草乐队,Bob Wills 和花花公子乐队等。即便1950年代中期异军突起的摇滚乐,也始终被认为是乡村音乐的一个变种。然而,Elvis Presley 的走俏被乡村音乐界解读为商业化带来的成功,制作人 Sam Phillips 的成功,于是在之后形成了以制作人为中心的纳什维尔乡村音乐风格。歌曲、歌手和伴奏乐手都成为制作市场化热销商品的配角,恋爱失恋的题材、老派的唱腔、丰富的弦乐伴奏和伴唱成为必不可少的程式化风格元素。因此,在所谓乡村音乐之都,田纳西州纳什维尔聚集了大批时刻等待召唤的歌手和伴奏乐手,不仅如 Kris Kristofferson,Townes Van Sandt 等新人难有出头之日,连已然在乡村音乐界混出头的歌手 Willie Nelson 和 Waylon Jennings,甚至大名鼎鼎的 Johnny Cash 都感到抑郁不得志。

1972年,在科罗拉多州某电台主持音乐节目的 Willie Nelson,途经得克萨斯州奥斯汀时发现,大批嬉皮士盘桓此地。他们对现实社会的不满,追求理想的执著和自由散漫的生活方式与 Willie Nelson 产生了巨大共鸣,让他在此演唱感到如鱼得水。Willie Nelson 早在 1960 年就来到纳什维尔,很快就成为抢手的歌曲作者,他创作的歌曲 *Hello Walls* 和 *Crazy* 分别为 Faron Young 和 Patsy Cline 带来巨大成功。然而,十多年里,Willie Nelson 本人作为歌手和吉他手,却始终不被纳什维尔的制作人们接受。在得克萨斯找到感觉的 Willie Nelson 邀好友 Waylon Jennings 从纳什维尔移居得州,Waylon Jennings 也很快喜欢上这里并被观众接受。与 Willie Nelson 不同,Waylon Jennings 以其浑厚的嗓音和俊朗的外形,早在 20 世纪 50 年代末即成为纳什维尔宠幸的歌手,可他同样只是制作人手中的工具,对于作品和风格没有发言权。来到得州的 Willie Nelson 和 Waylon Jennings 不仅带给观众质朴个性的音乐,也很快融入观众的嬉皮文化之中。他俩开始蓄长发和长须,Willie Nelson 甚至常常扎印第安人式的小辫,红丝巾围脖和朴素的牛仔装束,外在的形象和他们独特的演唱曲目,个性化的演绎和小型伴奏乐队的效果给人留下更深刻的印象。

Willie Nelson 的现场演出成功招来了纳什维尔之外的大唱片公司关注。1973 年,Willie Nelson 与亚特兰大唱片公司签约出版的专辑 *SHOTGUN WILLIE* 大获成功,导致他转而与哥伦比亚唱片公司签约出版了一张更具探索性的专辑 *RED-HEADED STRANGER*。

在构思专辑曲目时,Willie Nelson 的妻子建议他用科罗拉多电台做节目时听众点播最多的歌曲 *Red-Headed Stranger*。这首由 Edith Lindeman 作词,Carl Stutz 作曲,创作于 1953 年的歌曲,讲的是一位红发枪手骑黑马,牵亡妻的红马,来到名为蓝石的小镇,因镇上一位金发女人去拽他的红马而拔枪将其击毙。歌中的情节描写格外生动:

He shot her so quick, they had no time to warn her, she never heard anyone say:

他如此迅猛地朝她开枪,谁都没来得及警告她,她到死都没听人说过:

Don't cross him, don't boss him, he's wild in his sorrow

别挡他,别惹他,悲伤使他发狂,

He's riding and hiding, his pain

他掩饰着痛苦一意孤行

Don't fight him, don't spite him

别与他斗,别找他的茬

Just wait till tomorrow, maybe he'll ride on again

到明天也许他就会继续远行

第八章　20世纪70年代美国音乐

因为早在 1954 年 Willie Nelson 在得克萨斯的广播电台主持节目时就唱过这首歌,而在科罗拉多的电台他主持的是一档"孩子上床时间"的音乐节目,这类故事歌曲极其受欢迎。于是,Willie Nelson 将另一个发生在 1901 年的牧师杀妻案写成歌曲,与红发陌生人的故事联系在一起。这首名为 *Time of the Preacher* 的歌曲又被拆分成三部分,分别为故事的开始、中间和结尾。每一部分都像是为故事增加悬念的套路,反复唱着:

It was the time of the preacher in the year of 1901
那是 1901 年,当时他还是个牧师
An' just when you think it's all over, it's only begun
你以为一切都结束了,其实才刚刚开始

以 *Red-Headed Stranger* 和 *Time of the Preacher* 两首内容惊悚的歌为框架,在其间插入 Willie Nelson 的其他好歌,使原本无关的歌曲主题联系在一起,成为一张神奇的概念专辑。

专辑 RED-HEADED STRANGER 于 1975 年推出,大受欢迎,累计销量超过数百万。不仅吸引了乡村音乐听众,也吸引了大量流行音乐听众。2003 年,《滚石》杂志在其史上最佳流行音乐专辑 500 名榜上,将其位列第 183 名。Willie Nelson 加入专辑的歌曲 *Blue Eyes Crying in the Rain* 更成为他的招牌曲目,也是乡村音乐的经典曲目。

与 Willie Nelson 一样,Waylon Jennings 也在摆脱了纳什维尔乡村音乐风格的控制之后大发神威。由于 Willie Nelson 演出和唱片大获成功,纳什维尔的 RCA 唱片公司许诺放手,让 Waylon Jennings 以自己的方式录制他的作品,并在乡村音乐的"叛道"(Outlaw)已然形成气候之时推出了一个合辑 WANTED! THE OUTLAWS(通缉:逃犯!),其中除了有 Waylon Jennings 和 Willie Nelson 的合唱,还有 Waylon Jennings 的妻子 Jessi Colter 和另一位"叛道者"Tompall Glaser 的歌曲。专辑推出后迅速销量过百万。专辑的成功也让歌曲作者 Billy Joe Shaver 和 Shel Silverstein 名声远扬。出自其中的歌曲 *My Heroes Have Always Been Cowboys* 成为 Waylon Jennings 的经典曲目,尽管其中牛仔光芒退去的伤感并不曾契合任何时代风尚。而另一首 Waylon Jennings 为妻子 Jessi 创作的 *Good-Hearted Woman* 以其并不复杂的题材,真诚的告白而广为流传。歌中唱道:

A long time forgotten the dreams that just fell by the way
原本转瞬即逝的美梦也早已忘却
The good life he promised ain't what she's livin' today
他许诺她的好日子不是现在这样

But she never complains of the bad times
但她从不抱怨日子苦
Or the bad things he's done, Lord
不抱怨他的恶行,主啊
She just talks about the good times they've had
她只是讲他们曾经的好时候
And all the good times to come
以及未来的好时光
She's a good-hearted woman in love with a good-timin' man
她是个好心的女人却爱上个放荡男人

叛道乡村音乐风格的成功缘于歌手们的天分、嬉皮文化与乡村音乐的共鸣,歌手形象和生活方式,但核心是歌手赢得了对唱片的主控权,而不是由老板和熟知市场套路的制作人对唱片有主控权。打破纳什维尔陈规陋习的,是一位在纳什维尔唱片公司里做勤杂工的歌曲作者:Kris Kristofferson。

四、20世纪70年代大批被淹没的天才歌手

1965年,29岁的Kris Kristofferson放弃在西点军校教文学的工作机会,决意投身歌曲创作和演唱,这导致家庭与其彻底决裂。然而,Kris Kristofferson并没有去加州洛杉矶的月桂谷而是去了田纳西州的纳什维尔。Kris Kristofferson是作为勤杂工认识正在哥伦比亚唱片公司的纳什维尔录音室录制专辑 BLONDE ON BLONDE 中歌曲的Bob Dylan。由于生计维艰,Kris Kristofferson不得不打各种零工,还带着生病的孩子,妻子也选择离开了他。Kris Kristofferson仍不放弃寻找机会将自己的歌曲样带送给著名歌手,希望他们翻唱其中的歌,他还送给June Carter样带希望她给John Cash听。为了引起John Cash的注意,在路易斯安那州南部石油钻井平台兼职开直升机的Kris Kristofferson突发奇想地将直升机停在John Cash家院子里去庆贺他生日。John Cash不得不关注Kris Kristofferson,注意到他的才华,并演唱录制了歌曲 Sunday Morning Comin' Down。1970年,这首歌立即上了乡村歌曲排行榜首位,Kris Kristofferson被乡村音乐协会评为当年最佳歌曲作者。歌曲 Sunday Morning 描绘了正值穷困潦倒时Kris Kristofferson真实的感受,不仅打动了John Cash,也通过John Cash打动了无数人。

Well I woke up Sunday morning with no way to hold my head that didn't hurt
周日早晨醒来,脑袋不疼却抬不起来

第八章 20世纪70年代美国音乐

And the beer I had for breakfast wasn't bad so I had one more for desert
早餐一杯啤酒不错,于是再赏自己一杯
Then I fumbled through my closet for my clothes and found my cleanest dirty shirt
然后摸到换衣间,找件最干净的脏衬衣
……
And watched the small kid cussin' at the can that he's kickin'
有个小孩边踢边骂一只铁罐
Then I crossed the empty street and caught
然后我穿过空空的街道,闻到
The Sunday smell of someone fryin' chicken
有人在周日炸鸡的味道
And it took me back to something that I'd lost somehow somewhere along the way
将我带回不知何时何地遗失的东西
On the Sunday morning sidewalk wishing Lord that I was stoned
周日早晨的便道上,主啊,真希望我烂醉不醒

尽管之前也有人选唱 Kris Kristofferson 的歌曲,但似乎是从 John Cash 开始,翻唱的歌才开始受欢迎。1971 年,女歌手 Janis Joplin 翻唱的 Kris Kristofferson 的歌曲 *Me and Bobby McGee* 登上了流行歌曲排行榜首位,而且成为乡村歌手最乐于演唱的歌曲之一。1969 年拍摄《逍遥骑士》成名的好莱坞新锐导演 Dennis Hopper,于 1971 年邀 Kris Kristofferson 出演电影,Kris Kristofferson 自此加入了月桂谷艺术家圈子。自此,Kris Kristofferson 在电影圈逐渐风生水起。他甚至在 1973 年出演电影《派特·加里特和比利小子》的主角,并向导演建议邀请 Bob Dylan 出演了一个配角。2016 年,Bob Dylan 在获得"音乐关怀"年度人物奖演讲时是这样提到 Kris Kristofferson 的:

当时一切都按部就班,直到 Kris Kristofferson 闯入音乐界。此前没人见过他这样的人,他就像只野猫闯入,开直升机落在 Johnny Cash 家后院的歌曲作者,只为了 *Sunday Morning Coming Down* 能被演唱。……你可以回顾一下 Kris 出现之前和之后的纳什维尔,他改变了一切。

由于经历坎坷的缘故,Kris Kristofferson 成名后格外提携未得到应有关注的天才歌手。1971 年,他在芝加哥现场演出邀请当地民谣圈小有名气的歌手 Steve Goodman 垫场演唱,并介绍他给纽约的制作人出版个人首张专辑。Steve Goodman 在纽约期间将自己的歌 *The City of New Orleans* 推荐给 Arlo

Guthrie,这首歌也成为 Arlo Guthrie 的招牌歌曲,同时也开启了 Steve Goodman 做职业歌曲作者的道路。Steve Goodman 最广为人知的歌曲,应该是他为芝加哥棒球队小牛俱乐部创作的许多歌曲中的一首 Go, Cubs, Go。在歌曲 Banana Republics 中,Steve Goodman 描绘了一群对美国失望转而旅居危地马拉的美国人生活:

> Down to the banana republics, down to the tropical sun
> 远在香蕉共和国,在热带的阳光下
> Come all the expatriated Americans, expecting to have some fun
> 许多被放逐的美国人在此寻找快乐
> ……
> Late at night you can see them in the cheap hotels and bars
> 深夜里他们出没于廉价旅馆和酒吧
> Hustling these noritas as they dance beneath the stars
> 勾搭当地小姐,她们在星光下起舞
> Spending their renegade pesos on a bottle of rum and a lime
> 花新比索买一瓶朗姆酒和一只酸橙
> Singing "Give me some words we can dance to, and a melody that rhymes"
> 唱"给我起舞的词句和押韵的旋律"

除了 Steve Goodman,Kris Kristofferson 在芝加哥发现了更具个性的歌手、才华横溢的歌曲作者 John Prine。Kris Kristofferson 声称,听 John Prine 出色的歌曲,"真恨不得掰断他的拇指"。在歌曲 Sam Stone 中,John Prine 根据自己退伍兵的经历,讲述了一个越战退伍兵嗜毒不能自拔而丧命的故事:

> ……
> There's a hole in daddy's arm where all the money goes
> 爸爸胳膊上有个洞,钱都流了进去
> ……
> While the kids ran around wearin' other peoples' clothes…
> 而孩子们穿着别人家的衣裳出门
> ……
> Sam Stone was alone when he popped his last balloon
> 山姆·斯东格外冷清地吹完最后一个泡泡
> Climbing walls while sitting in a chair
> 坐在椅子上腾云驾雾

第八章　20世纪70年代美国音乐

Well, he played his last request
不过他实现了最后的愿望

John Prine 委婉的幽默感和含蓄的情感表达方式并未为他赢得广泛的听众共鸣,却深得歌手和歌曲作者们的赞赏。经 Kris Kristofferson 热情推荐,Johnny Cash 和 Bob Dylan 这两位泰斗级人物对 John Prine 也颇为青睐。Bob Dylan 评价道:

John Prine 的东西是纯粹的"布鲁斯式"存在主义,深达 N 度的中西部心灵之旅。除了 John Prine 没人能写成这样,如果让我选一首他的歌,那就是'玛丽亚湖'(Lake Marie)。

歌曲 Lake Marie 中,一个附着了历史传奇和个人经历的湖泊,从充满温馨的记忆变成了现实残酷的屠戮:

Many years ago along the Illinois-Wisconsin border
许多年以前,在伊利诺斯和威斯康星州交界
There was this Indian tribe
有一个印第安部落
They found two babies in the woods
他们在林中发现两个孩子
White babies
白人孩子
One of them was named Elizabeth
其中一个叫伊丽莎白
She was the fairer of the two
是最漂亮的那个孩子
While the smaller and more fragile one was named Marie
而那个弱小的孩子名叫玛丽亚
Having never seen white girls before
以前从没见过白人女孩
And living on the two lakes known as the Twin Lakes
住在名为双生的两个湖上
They named the larger and more beautiful lake, Lake Elizabeth
他们将较大、较漂亮的湖叫伊丽莎白
And thus the smaller lake that was hidden from the highway
于是乎远离高速路的小湖
Became known forever as Lake Marie
就此便以玛丽亚湖闻名
……

In the parking lot by the forest preserve
保留地森林旁的停车场
The police had found two bodies in the woods
警察在林子里发现两具尸体
Nay, naked bodies
天哪，裸尸
Their faces had been horribly disfigured by some sharp object
他们面部被锐器严重毁坏
Saw it on the news, on the 6 o'clock news, in a black and white video
新闻里看到的，6点新闻，黑白视频
You know what blood looks like in a black and white video?
你知道黑白视频中血看起来什么样吗？
Shadows, shadows, that's what it looks like
阴影，阴影，看起来就那样
All the love we shared between her and me, man, it was slammed
我与她珍藏的所有爱，哦，煽得粉碎
Slammed up against the banks of Old Lake Marie
粉碎在老玛丽亚湖岸边

John Prine经常在表演中讲一些能让听众哄堂大笑的故事和谐语，在说到这首歌的寓意时他仍然委婉地表达为："当我完成的时候，感觉这正是我想要的。我猜这首歌的重点在于，如果印第安人不将那几个湖命名为白人女孩的名字，也许湖水将依然宁静。"

John Prine启发Steve Goodman创作了歌曲 *You Never Even Called Me by My Name*，启发Kris Kristofferson创作了 *Jesus Was a Capricorn*，这些歌都成为不可多得的经典名曲，但John Prine却拒不接受成为合作者。歌曲 *Jesus Was a Capricorn* 类比了耶稣和嬉皮士的外形和主张：

Jesus was a Capricorn, he ate organic foods
耶稣是个摩羯座，他吃天然食物
He believed in love and peace and never wore no shoes
他相信爱与和平，也从不穿鞋
Long hair, beard and sandals and a funky bunch of friends
长发、长须、草鞋和一大帮朋友
Reckon we'd just nail him up if He come down again
我猜他要是再降世还会被钉起来

第八章 20世纪70年代美国音乐

Kris Kristofferson 分外赏识和蓄意推荐的另一位天才,是在纳什维尔打拼多年的歌手和歌曲作者 Twones Van Zandt。回忆首次在听众面前介绍 Twones Van Zandt,他受宠若惊的神情时,Kris Kristofferson 几乎落下泪来。他说:

我太了解那些天才们(被赏识)的感受了,对我而言这将我从毁灭中解放,这救过我的命。

在 Steve Earle, Rodeney Crowell, Guy Clark, Steve Young, Charlie Daniels, Lyle Lovett, Nanci Griffith, Alison Krauss 等一批成名于 20 世纪 90 年代的乡村音乐歌手心目中,Twones Van Zandt 近乎偶像,其才华不输 Bob Dylan。然而 Twones Van Zandt 一生没有得到应有的重视,抑郁寡欢、嗜酒涉毒,生活艰难,最终于 1997 年去世,时年 52 岁。所有他生前交往过的歌手谈及他的才华和不得志,都愤愤不平、唏嘘不已。Twones 最有影响的歌曲当属 *Pancho and Lefty*,它被 Emmylou Harris, Merle Haggard and Willie Nelson 和 Bob Dylan 等名流翻唱过,已然成为乡村歌曲经典。歌曲是一个基于西部故事的传说,两位劫匪的生存状况、行事原则和逻辑的生动描绘,对生活在主流社会的人形成强烈的精神撞击:

Livin' on the road my friend, was gonna keep you free and clean
生活在路上,朋友,会让你自由和干净
Now you wear your skin like iron
可你的皮肤像生铁
Your breath as hard as kerosene
呼吸困难得像煤油
……
Pancho was a bandit boy, his horse was fast as polished steel
潘乔是个小土匪,他的马快得像精钢
He wore his gun outside his pants
他把枪挂在裤子外边
For all the honest world to feel
让诚实的全世界反省
……
All them Federales they say, they could've had him any day
联邦军队都说,他们随时可以抓他
They only let him hang around, out of kindness, I suppose
只是放他一马,我猜是出于善意吧

Lefty, he can't sing the blues all night long like he used to
左撇子,他不能像从前那样整晚唱布鲁斯了
The dust that Pancho bit down south ended up in Lefty's mouth
潘乔在南方毙命,竟是左撇子走漏风声
The day they laid poor Pancho low, Lefty split for Ohio
可怜潘乔下葬那天,左撇子远走俄亥俄
Where he got the bread to go, there ain't nobody knows
他在哪儿找到了活儿,没人知道

对 Twones Van Zandt 的高度评价来自圈内人士,对 John Prine 的喜爱也始终停留在歌手、歌曲作者和小众层面,2000 年开始年轻歌手热衷于翻唱他的歌,而 John Prine 本人因患癌症历经数次手术后嗓音已完全变样了。

20 世纪 70 年代初是一个天才歌手辈出的时代,也是被大批埋没的时代。人才辈出是因为 20 世纪 60 年代歌曲文化的滋养,被埋没是因为 20 世纪 70 年代文化变迁,深刻的思想不再是战后一代关心的事。来自洛杉矶的歌手 Randy Newman 早在 1968 年就推出首张个人专辑,其中的歌曲被许多知名歌手翻唱,但他真正为世人熟知是在 20 世纪 80 年代。1972 年,Randy Newman 的第二张专辑 *SAIL AWAY* 大受评论界称赞,其中的歌曲 *Sail Away* 和 *Political Science* 堪称经典。这两首歌充分体现了 Randy Newman 独特而成熟的个人风格,前一首歌以奴隶贩子自述描绘贩奴故事背后的美国文化逻辑,后一首歌则以美国右翼政客的口吻,宣泄美国外交政策背后的美国文化逻辑:

No one likes us, I don't know why
没人喜欢我们,我不懂为什么
We may not be perfect, but heaven knows we try
我们也许不完美,但老天知道我们在努力
But all around, even our old friends put us down
但所到之处,即便是老朋友也贬损我们
Let's drop the big one and see what happens
让我们扔个大家伙,看看会怎样
We give them money, but are they grateful?
我们给他们钱,可他们感激了吗?
No, they're spiteful and they're hateful
没有,他们怀恨在心
They don't respect us, so let's surprise them
他们不尊重我们,所以要给他们好看

第八章　20世纪70年代美国音乐

We'll drop the big one and pulverize them
我们扔个大家伙，碾死他们

Asia's crowded and Europe's too old
亚洲拥挤，欧洲太陈旧
Africa is far too hot and Canada's too cold
非洲太热而加拿大又太冷
……

尽管才华卓越，作品丰富，Randy Newman 仍然得不到大众认可，直到1974年他的专辑 GOOD OLD BOYS 上了美国专辑排行榜26位，才开始受到唱片业的认真对待。到了20世纪80年代，Randy Newman 真正成为广为人知的音乐家、歌曲作者和歌手。

在谈及声望不能转变为销量的问题时，他说：

这有点奇怪，但不光是我，像 John Prine 这样的歌手也同样被低估。而且，情况也没那么糟。我知道自己唱片的销量比不上 Britney Spears，但也不少了。

Randy Newman 显然饱尝怀才不遇的折磨，但这让他始终保持低调和敏锐。在1988年的一首歌 It's Money that Matters 中，他唱道：

Of all of the people that I used to know
我以前认识的所有人
Most never adjusted to the great big world
大多没适应这美丽的世界
I see them lurking in book stores
我见他们扎在书店里
Working for the public radio
他们为公众电台工作
Carrying their babies around in a sack on their back
背着孩子跑来跑去
Moving careful and slow
事事小心翼翼
It's money that matters, hear what I say
听我说，弄到钱才是关键
All of these people are much brighter than I
这些人个个比我聪明得多
In any fair system they would flourish and thrive
在任何公平社会，他们都会兴旺发达

But they barely survive
可现在他们生计维艰
They eke out a living and they barely survive
他们勉强度日，生计维艰

 Randy Newman 本人之所以比 Townes Van Zandt 和 John Prine 更早出名，还有一个背后的原因就是，Randy Newman 有三位叔伯父是好莱坞著名电影制作人，多位堂兄弟是电影音乐作曲家。殷实的家境和持续不断的机会，才不至于让 Randy Newman 的天分夭折或畸变。

 20 世纪 60 年代末出道，加拿大歌手 Leonard Cohen 到了 20 世纪 90 年代才出名并被奉为天尊级人物。早在 20 世纪 50 年代末至 20 世纪 60 年代中，Leonard Cohen 就以文坛新星崭露头角，出版过三部诗集和两部小说。但是，他的书销量微薄，根本无法赖以维系生活。所幸他同样喜欢音乐，喜欢乡村音乐和西班牙歌手 Federico García Lorca，然后他开始写歌。1966 年，在纽约民谣圈出名的加拿大女歌手 Judy Collins 翻唱他的歌 *Suzanne* 颇有反响，继而将他推荐给民谣听众。Leonard Cohen 并不像一般诗人歌手那样纠结于词句的奇巧，而是以简约朴素的字句做意境描绘：

Now Suzanne takes your hand
此刻苏珊牵着你的手
She leads you to the river
她牵着你去往河边
She is wearing rags and feathers
她衣着褴褛，佩戴着羽毛
From Salvation Army counters
都是从救世军店买的
And the sun pours down like honey
而阳光像蜂蜜般倾泻
On our lady of the harbour
在我们海港女士身上

 歌曲从一位诗人旁观的视角，描绘 20 世纪 60 年代嬉皮文化中的女主人公，流露出对时代和青春的沉醉和迷离。1967 年来到纽约混迹于 Andy Warhol 的艺术"工厂"，Andy Warhol 称他的风格受"工厂"女孩 Nico 的演唱影响。1974 年，他在歌曲 *Chelsea Hotel #2* 中对自己在纽约糜烂的生活有更生动的描绘：

I remember you well in the Chelsea Hotel
我清楚地记得你，在切尔西酒店

You were famous, your heart was a legend
你有名气,你的心是个传奇
You told me again you preferred handsome men
你又对我说,你偏爱英俊男人
But for me you would make an exception
但对我,你愿意破一次例

And clenching your fist for the ones like us
你为我们这类人打抱不平
who are oppressed by the figures of beauty
我们被容貌美丽的人压抑
you fixed yourself, you said, "Well never mind
你装扮好说"好了,没关系
we are ugly but we have the music"
我们丑,但我们有音乐"

任何稍有文学想象力的人都难以抵御 Leonard Cohen 词句的诱惑力,因此他一出道便吸引了哥伦比亚唱片公司著名的制作人、曾签约 Bob Dylan 的星探 John Hammond。然而,Leonard Cohen 在哥伦比亚唱片公司从 1968 年到 2017 年共有十四张专辑出版,但 Leonard Cohen 始终没有创造出特别出色的商业效益。因为 20 世纪 80 年代不少当红的歌星共同推崇 Leonard Cohen,也包括 Bob Dylan,Johnny Cash 和 Lou Reed 等人大肆翻唱他的歌,他的个人声望才日渐高涨。

Leonard Cohen 的歌曲并不涉及广泛的社会现实,而是涉及个人行为、情绪、思想和心理复杂纠结的感受,所以他在 20 世纪 60 年代没有成为主流焦点,在 20 世纪 70 年代追逐物质生活的初期和 20 世纪 80 年代失望愤怒为主旋律的时代他也不被重视,直到后来人们追逐刺激的行为逐渐冷却,麻木不仁的时候,Leonard Cohen 这些词句的深层情感才容易被人感受到,并引发强烈共鸣。

Leonard Cohen 作品的观念被归为存在主义倾向,认为存在即为合理。其实更宜用 William Glasser 的选择理论解释,侧重点在于无论人在行为、情绪和思考上如何努力,都无法左右自己的心理感受。Leonard Cohen 尤其喜欢表现人在情欲面前的徒劳挣扎,对于 Leonard Cohen 的歌迷来说,听他的歌会伴随情欲决堤的感受,往往使人陷落得不能自拔。在歌曲 *Hallelujah* 中,Leonard Cohen 回溯了理智与情欲对决的西方传说史:

I've heard there was a secret chord
我早听说有个神秘和弦
That David played, and it pleased the Lord
戴维弹过,愉悦了上帝
But you don't really care for music, do you?
但你并不真在意音乐,是吗?
……

You saw her bathing on the roof
你看到她在屋顶沐浴
Her beauty in the moonlight overthrew you
月光中她的美艳征服了你
She tied you to a kitchen chair
她将你捆在厨房座椅上
She broke your throne, and she cut your hair
她打翻你的王座,剪你的头发
And from your lips she drew the Hallelujah
她从你嘴里索要到哈利路亚

相对于 Leonard Cohen, Randy Newman, Van Zandt 和 Prine, 另一位偏执的奇才 Lou Reed, 却是在20世纪70年代的文化氛围中脱颖而出的。

1964年,与 Lou Reed 理念相同的古典音乐艺术学生 John Cale 组建了自己的实验乐队,后定名为 The Velvet Underground。1966年之后,他们加入了理念相同的 Andy Warhol 艺术"工厂",1967年推出了首张专辑 *The Velvet Underground and Nico*。刚推出的几年时间,这张专辑总共销量不过三千张,然而到了20世纪70年代中后期 punk 摇滚异军突起,许多代表人物一致认定这张被埋没的专辑是 punk 概念的源起。1982年,当红的音乐人 Brian Eno 甚至号称"所有买了这三千张唱片之一的人后来都组建了乐队"。2003年,美国摇滚权威杂志《滚石》称这张专辑为"世上最前卫的摇滚专辑"。The Velvet Underground 歌曲的创作者 Lou Reed 也从此成为颇具影响力的另类艺术名流。

简单地说,Lou Reed 的歌词基本上沿袭"垮掉一代"的观念,即毫不掩饰地揭露美国社会的疮疤。在纽约这个阶级落差很大的地方,艺术家们对此的感受是最敏感的,Lou Reed 的首张专辑中的歌曲 *I'm Waiting for the Man* 主人公是个应召女郎:

I'm waiting for my man
我在等我的男人

第八章 20世纪70年代美国音乐

26 dollars in my hand
手里有26块钱
Up to Lexington 125
去莱克辛顿125号
feel sick and dirty, more dead than alive
我感到厌恶又肮脏,比死还难受
I'm waiting for my man
我在等我的男人

而1972年的歌曲 *Walk on the Wild Side* 中,Lou Reed 历数了身边性取向变异的多位朋友:

Holly came from Miami FLA
霍利来自佛罗里达迈阿密
Hitch-hiked his way across the USA
他搭便车横穿美国
Plucked her eyebrows on the way
在路上拔了眉毛
Shaved her legs and then he was a she
刮了腿毛,他就变成了她
She said, hey babe, take a walk on the wild side
她说,嘿,宝贝,去疯上一把

1973年,在 Lou Reed 的个人概念专辑 *BERLIN* 中,女主人公则是一位集嗜毒、卖淫、家暴与自杀于一体的角色。在歌曲 *Caroline Says #2* 中唱道:

Caroline says as she gets up off the floor
卡罗兰一边从地板上爬起来一边说:
Why is it that you beat me, it isn't any fun
你为什么会打我?这真没劲
Caroline says as she makes up her eyes
卡罗兰一边描画着眼睛一边说
You ought to learn more about yourself, think more than just I
你应该多了解自己,至少比我多
But she's not afraid to die
但她并不惧怕死亡

All her friends call her "Alaska"
她的朋友都管她叫"阿拉斯加"
When she takes speed, they laugh and ask her
当她嗑药时,他们都笑她
What is in her mind…
问她脑子里怎么想的……

从题材表现上看,Lou Reed 与 Bob Dylan, Leonard Cohen, Randy Newman, John Prine 都致力于某社会层面的人物刻画,因此而赢得赞誉。但 Lou Reed 曾坦率盛赞 Bob Dylan, Lenonard Cohen, The Rolling Stones 乐队和离开 The Beatles 乐队的 Lennon,抨击 The Beatles 是垃圾,The Doors 的文学尝试很愚蠢,并对 Randy Newman 评价道:

老实说,我敬重他,但从不听他的歌。我知道他很睿智,也知道他的歌词出色……但我并不欣赏他。如果非要我评价,我觉得他太过刻意。

歌手之间的互评精确揭示了艺术取向和价值观的差异性,从 Lou Reed 指向看过去,Randy Newman 歌中的人物要虚诞很多,略显概念化和卡通化,而 Lou Reed 及其称赞的歌手的作品内容都是坦率剖析自我和身边可以真实感知的人物。换句话说,Lou Reed 在唱他们歌曲的主人公时是心头滴血的,而 Randy Newman 则显轻松得多。

当然,Lou Reed 和 Velvet Underground 乐队并不是因为思想内涵取悦于 20 世纪 70 年代的听众,而是其所实验的单调和刻意嘈杂的音乐效果。在相信行动和思想可以改变旧世界的 20 世纪 60 年代文化大潮中,Randy 的观念不会有大影响,而当人们追求物质生活以及与之相匹配的精神刺激时,最容易感受到的刺激共鸣就是:麻木。而这正是 Andy Warhol 视觉艺术追求的,所谓"形式重复,寓意尽失的快感"。

五、摇滚音乐商业化程度加剧

20 世纪 70 年代的文化,是所谓"回归传统"的大潮,即战后一代回归其父母一代的生活方式和价值观,但与 20 世纪 50 年代相比,20 世纪 70 年代的文化特征完全不同。首先是追逐物欲的群体庞大,其次,这群人刚刚强烈反抗过主流社会的政治和文化,再者,文化中有了毒品的强烈刺激。与文化密切相关的流行音乐的物质背景也有所变化,首先是电视和收音机等传播工具大大普及,唱片销量惊人,价格降低,成为普通人的消费品。其次流行音乐的表现手段极大地丰富,尤其在音响效果和视觉宣传上与 20 世纪 50 年代不可同日而语。最后,也是最重要的,流行音乐作为一个利润可观的产业,竞争日趋激烈。20 世纪 50 年代只

第八章 20世纪70年代美国音乐

有轻歌曼舞的流行曲、格调高雅的拉格泰姆和卿卿我我的乡村歌曲，20世纪70年代音乐的风格多样性则是百花齐放，争奇斗艳。

有必要分析一下"回归传统"的这群人，即回归买房买车热情的战后一代在精神文化需求上的特点。在"热衷房地产胜似热衷大麻"的时代，流行歌曲的作用只能退居娱乐，而娱乐是受金钱驱动和以金钱价值为标准的，因而其本质特点只有一个，那就是追求感官刺激。

无论对成年人还是青少年来说，新奇的听觉效果、新奇的视觉效果，甚至新奇的语言表达、新奇的内容和新奇的艺术概念等都能带来吸引力。歌曲的目的不是要让听者得到什么，而只求他们为新奇的刺激买单。

20世纪70年代初，"回归传统"也伴随着类似20世纪50年代流行曲和20世纪60年代泡泡糖音乐风格的回归，The Carpenters 取得巨大商业成功。这种小资情调的风格永远会有市场，20世纪70年代中后期，来自瑞典的 ABBA 同样是以流行曲风红遍欧美。复杂摇滚继续大行其道，继20世纪60年代后期融合型摇滚出现，20世纪70年代将其演绎出更多新的花样，而这其中 Elton John 给人的启示巨大，那就是给受过古典音乐复杂训练的人们提供了参与挣钱的机会。来自英国的 Led Zeppelin 将四人乐队的音乐表现力提升到令人叹为观止的高度，其吉他弹奏技巧、打击乐节奏复杂如天花乱坠，连从前最杰出吉他手之一 Pete Townshand 也如此评论："我喜欢这四个人，但就是不喜欢这支乐队。"美国吉他手 Eddie Van Halen 将吉他的强劲节奏感提升为音乐的灵魂，创造了所谓的重金属音乐。Allman Brothers 乐队则在它的演奏中交织了多重吉他，听起来的确是传统的南方摇滚，但形式上的炫耀使其出类而拔萃。黑人音乐家从来都不输于白人，Funk 和 Soul 这两种在黑人生活中积淀下来的音乐形式，在原先成熟的风格基础上开始融入迷幻、爵士和复杂的制作技术，作为新奇的听觉娱乐产品也有很好的市场。黑人歌手 Stevie Wonder 脱离了 Motown 唱片公司，在他制作的唱片中注入了一个盲人音乐家对音乐独特的感受，他独特的天分使他精通各种乐器和制作设备，最新型最复杂的电子合成器在他手里很快就会变成得心应手、运用自如的工具。而在追求听觉效果的竞争中，堪称里程碑式的专辑来自英国的 Pink Floyd 乐队，它在1973年推出的专辑 *THE DARK SIDE OF THE MOON*，在美国流行音乐专辑排行榜前100名中盘桓了10年之久。简单评论这张专辑的特点就是用最杰出的音乐家创作的音乐，配以最杰出的诗歌语言和现代主义文学风格；用最杰出的演奏和演唱表现，用最先进、最复杂和最精致的录制技术和技巧制成，再灌制成当时新出现的立体声唱片作为产品推出。

追求标新立异的感性刺激，显然更能出奇制胜。Alice Cooper 提到为什么在舞台上进行恐怖表演时说道：

在多伦多演出时有人往台上扔了一只鸡,我来自底特律,此前从未去过农场。我看到鸡有翅膀,以为它会飞。于是我把它扔回观众,想着它会远远地飞走,可是它直接飞入观众,观众把它撕成碎片并把碎片扔回舞台上。第二天报纸上报道说,Alice Cooper 咬掉鸡头,痛饮鸡血。Frank Zappa 打电话问是不是真的,我说不是。他说千万别告诉别人你没有做,因为观众喜欢这个。

可见刺激的视觉效果需求完全来自听众,来自那个时代的社会文化,Alice Cooper 只是敏感地迎合了文化潮流,于是与巨型怪兽搏斗、虐杀模型女孩、电椅伺候、绞索处决、断头台刀落人头滚动成了他现场演出的拿手节目。Kiss 乐队必备的恐怖脸谱、吐血、喷火等把戏在背景灯光的渲染之下同样令人过目难忘,乐队四个成员的造型甚至被做成玩具。冲击听众视听,留下深刻印象,目的不过是赚取听众兜里的钞票。

David Bowie 在创造视觉效果上可谓登峰造极。自从1969年他的一首臆想出来的宇航船迷失单曲 *Space Oddity* 赢得人们关注之后,David Bowie 似乎找到了迎合20世纪70年代的丰富题材——科幻神奇故事。David Bowie 当时的妻子是时装设计师,自己又曾学过哑剧表演,他在后来的摇滚舞台上展示了变化多姿、奇思妙想的视觉演出。1972年,他推出了一张名为 THE RISE AND FALL OF ZIGGY STARDUST AND THE SPIDERS FROM MARS 的概念专辑。这张专辑讲述了关于火星人 Ziggy Stardust 来到地球,很快成为摇滚歌星并自我毁灭的故事。Ziggy Stardust 是双性人,嗜服毒品,最终被纵欲和过度吸毒摧毁,被他所授意的歌迷杀死。Ziggy Stardust 似乎想通过这样的方式昭示地球人,他们生活在堕落中,早晚将自我毁灭。富有寓意的科幻故事给 David Bowie 试验各种奇装异服、舞台效果和形象设计以巨大空间,Ziggy Stardust 的形象不仅深深留在那一代人记忆中,连 David Bowie 自己也沉浸其中不能自拔,甚至常常以 Ziggy Stardust 的身份生活或接受媒体的采访。

像好莱坞电影一样,很多歌曲在荒诞的题材之中却有着情感逼真的细节描绘,歌曲 *Five Years* 生动展示了末日将至时人们一片恐慌的景象:

Pushing thru the market square, so many mothers crying
镜头推至市场广场,那么多母亲在哭
News had just come over, we had five years left for sighing
新闻刚刚播过,我们只剩五年时间叹息
News guy wept and told us, earth was really dying
播报员哭着告诉我们,地球真的快完了
Cried so much his face was wet, then I knew he was not lying
他哭得涕泗滂沱,我知道他没撒谎
……

第八章　20 世纪 70 年代美国音乐

My brain hurt like a warehouse, it had no room to spare
我脑袋疼得像个仓库，塞不下了
I had to cram so many things to store everything in there
我曾必须塞那么多，样样都保存
And so many people, and all the short-fatty people
那么多人，所有矮的胖的人
And all the nobody people, and all the somebody people
所有没头没脸和有头有脸的人
I never thought I'd need so many people
我从不认为自己需要这许多人

David Bowie 的成功在于他将创造视觉刺激、音乐和语言表达的故事情节相结合，但与 20 世纪 60 年代表达理念作品的不同之处在于，它的动人之处不是理念，而是视觉效果和科幻故事意象。关于现代社会人类堕落的论调早在二战前的艺术和哲学领域就已不新鲜了，远不是 20 世纪 70 年代欧美社会的核心问题。可是在 20 世纪 70 年代以及以后的前卫摇滚作品中，这成了翻来覆去的主题。

摇滚乐中融入文学艺术和哲学领域的现代主义概念，成为 20 世纪 70 年代之后歌手们的主题。简单来说现代主义文学的特点就是，推翻 19 世纪的传统文学观念和传统读者、作者关系等概念，包括现实主义的概念和传统的韵律等。现代主义作家自视超尘脱俗，他们使用复杂、费解的新形式或新风格刺激读者。在小说方面，Joseph Conrad、Marcel Proust 和 William Faulkner 颠覆了时序连贯的叙述结构，James Joyce 和 Virginia Woolf 则尝试用所谓的意识流风格捕捉角色的思维。在诗歌方面，Ezra Pound 和 T. S. Eliot 运用拼贴琐碎意象和复杂暗示替代展示思维的逻辑方式。如本书第二章谈到，现代主义文学声称表现现代人对工业化和城市生存环境的不适，其实不过是对现代主义绘画的蹩脚模仿，或是对人类学或心理学理论照猫画虎的演绎。现代主义最常用的手法包括碎化、并置和多视点展开，迫使读者对琐碎形式的意义自行构筑解读体系。

从时间上看摇滚乐重拾现代主义本身就是思想空虚的表现，在表达手法上许多作品照抄现代主义诗歌。在第三章关于歌词解读的内容里，我们介绍了被认为是现代主义摇滚开山之作的 Led Zappelin 著名单曲 *Stairway to Heaven*。该歌曲的内容就是对一件生活琐事掐头去尾，中间镂空，再碎化、拼贴，然后指望听者自己去赋予它深刻的含义。可笑的是许多"鉴赏家"真的就能为它赋予深刻的寓意，并自命不凡。

现代主义几乎渗透在 20 世纪 70 年代每部野心勃勃的大作当中，旨在表现现代人精神与社会现实冲突之类泛滥的话题。概念专辑中歌曲主题的碎化和拼

贴，每首歌中意象词句的碎化和拼贴等，这些碎纸化和拼贴的手法可以在包括 Pink Floyd 的专辑 THE DARK SIDE OF THE MOON 和 WALL 当中，David Bowie 的专辑 THE RISE AND FALL OF ZIGGY STARDUST AND THE SPIDERS FROM MARS 中明显地找到。

简单分析一下被不少人认为是 20 世纪 70 年代最值得骄傲的概念专辑，Pink Floyd 的 WALL，看它是如何诠释现代主义概念的。

WALL 这张专辑推出于 1979 年，很多人是在看过主创 Roger Waters 参与诠释的 1982 年的电影《墙》之后来解读作品的，这削弱了原作的现代主义色彩，即作者将本该留给听众去形象化和条理化的步骤收回去了。但即使这样，电影仍保留了大量现代主义的处理方式，因此该电影的观众仍会觉得电影充满错乱和跳跃。这就是为什么它在电影史上也被认为是具有代表性的现代主义风格作品而得到较高评价。

根据 Pink Floyd 乐队成员的背景资料，人们普遍认同这部作品塑造了一个想象中的主人公，将 Roger Waters 的童年与乐队创建人、已经精神失常的 Syd Barret 两人的经历糅合在一起。作品讲述一个现代青年被社会中人与人之间冷酷的关系隔离、异化，最终疯狂。这一点是多数人有同感的，一个典型的现代主义主题。"墙"是作品的主题意象，但上来第一首歌 In the Flesh？就叫你莫名其妙。没有任何音乐，突然开始的就是半句话：

"… we came in?"

"……我们已开始了吗？"

像是把录音过程中间的杂音没去掉，但其实是别有用义，必须与后面的内容拼接在一起理解。

So ya
现在是你！
Thought ya
你以为
Might like to go to the show
自己可能会进入这场演出
To feel the warm thrill of confusion
感受迷惑带来的快感
That space cadet glow
像年轻宇航员般的激动
Tell me is something eluding you, sunshine?
告诉我是不是有些东西离你而去，比如阳光？

第八章 20世纪70年代美国音乐

Is this not what you expected to see?
这是不是出乎你意料？
If you wanna find out what's behind these cold eyes
如果你想发现冷酷的眼睛背后是什么
You'll just have to claw your way through this disguise
你必须刨一条路，穿透这些伪装

"Lights! Turn on the sound effects! Action!"
"灯光！打开音响效果！开拍！"
"Drop it, drop it on 'em! Drop it on them!!!!!"
"打过去，打到他们身上！打到他们身上！！！！！"

歌曲好像在说演出，但别忘了题目是 *In the Flesh*？意思是"赋身"，即一个生命诞生的意思。人生如戏，从降生就入戏，但听者必须通过联想得出这个结论。而且题目"赋身"后面还有一个问号，意味深长的问号。

第一段是比喻人生如戏，也是联系整个作品得出的结论。尤其下一段 *The Thin Ice*，比较明显地透露出一个孩子降生的情节。

Momma loves her baby
妈妈爱她的宝贝
And daddy loves you too
爸爸也爱你
And the sea may look warm to you babe
你也许看大海温暖
And the sky may look blue
也许天空蔚蓝
But oh Baby
但是啊，宝贝
Oh baby blue
哦，可怜的宝贝
Oh babe
哦，宝贝

If you should go skating
如果你必须滑冰
On the thin ice of modern life
在现代生活的薄冰上

Dragging behind you the silent reproach
那些无声的谴责会在背后拽你
Of a million tear-stained eyes
上百万双泪水沾湿的眼睛
Don't be surprised when a crack in the ice
别大惊小怪当冰上有裂口
Appears under your feet
会出现在你脚下
You slip out of your depth and out of your mind
你会滑入没顶的水中,要命的水中
With your fear flowing out behind you
只留下你的恐惧漂在身后
As you claw the thin ice
你徒劳地刨着薄冰

这是对新生儿的警告,是对所有人的警告,是关于人生充满痛苦的警告。但这和主题"墙"的关系是什么?

其实作品中的绝大多数段落都看不出来与主题意象"墙"的关系,只有三个名为"墙上的砖"的段落看起来明显。第一段说的是父亲参加二战一去不归,留在主人公内心抹不去的阴影。第二段是说主人公上学后在学校受到变态老师的挖苦和体罚,留下心灵的创伤。第三段说的是主人公在经历过妻子背叛、药物伤害之后,精神上已经伤痕累累。于是"一块块砖"象征了隔离、异化主人公的原因。回过头来联想整个作品的结构似乎应该是,每一段都是一块"砖",砌成整个作品——"一道高墙"。但在作品开始的两段又是按降生、接触到父母这样的线索展开。这又是典型的现代主义手法:多视角展示。整个作品基本上是以时间顺序即主人公成长和经历的顺序展开,但中间有按其他线索插入的"碎片"。我们回过头来看主题"墙",似乎又可以理解成是"被隐蔽的墙体"或"墙上的附着物"。

仔细分析整部作品还会看到更多现代主义手法运用的地方,无论是 Pink Floyd 刻意为之,还是随意得之,这些东西对寻求刺激的听众来说是有冲击力的,是符合已有艺术审美观的,在 20 世纪 70 年代是有助于唱片销售的。但显然已经完全失去了歌曲应有的脍炙人口的特性,偏离了歌曲历来承担的作用。

这些现代主义的特点是要给人暂时性的印象——非逻辑性、解读的不确定性。这种印象适合多次刺激,每次印象不同,因人而异,这就是它适合唱片这种商业产品的原因。听众可以反复听一张唱片,每次感觉不同而不觉得单调。这

种所谓的艺术以及其中的技艺可以令人高山仰止,甚至顶礼膜拜,但听众却不能参与其中,让它更多地影响其生活。这可以称为艺术,但那是不同于歌曲的艺术,也许应当叫"录音艺术"。

六、Punk 摇滚的反叛之声

在 20 世纪 60 年代复杂摇滚作为主流流行音乐之时,出现了反叛复杂的新摇滚:Punk 摇滚。

Punk 摇滚与 Disco 都始于 20 世纪 70 年代中期美国纽约的地下俱乐部,波及英国伦敦。深层的文化背景是这两个城市的下层青少年已经绝望透顶。听到 Pattie Smith 等诗人唱出音乐单调,词句充满愤怒的所谓摇滚时,很多青少年如梦方醒,他们纷纷拿起吉他。一段旋律的歌曲替代了曲式丰富的概念摇滚,三个和弦加一个简单的伴奏型,单调强劲的鼓构成伴奏,唱破、唱到吼叫的嗓音取代了纯正和丰富的歌声,简单明确的歌词意思取代了现代主义的玄虚,这就是 Punk 摇滚。代表性人物 Iggy Pop 回忆自己入门是听到 Velvet Underground 乐队的首张专辑。他说:

我第一次听到 Velvet Underground 的时候,它带给了我希望。因为这个乐队唱的是超级简单的歌曲,主歌手根本不会唱歌,而我也不会唱歌!他不会唱,我不会唱,我们一起来唱啊!

Iggy Pop 这段话绝好地诠释了 Punk 摇滚的核心,那就是把歌唱还给普通百姓。当摇滚从 20 世纪 60 年代的美国文化导向的主题回到表现体制的压抑感时,来自英国伦敦的乐队终于独领摇滚风骚。被认为最地道、最火爆的 Punk 摇滚乐队 Sex Pistols 主唱 John Lydon 说:

20 世纪 70 年代初的英国非常令人绝望,破败不堪、满街垃圾、全体失业,几乎人人都在罢工。人人接收的系统教育都告诉你,如果生错了地儿前途一片空白,没有希望,没有就业前景。于是有了我和 Sex Pistols 乐队,再于是有了一群学我们的混蛋。

Sex Pistols 的组建始于乐队成员 Steve Jones 经常去切尔西区的一家另类服装店闲逛,常鼓动老板 Malcolm McLaren 和 Vivienne Westwood 资助他们。由于 Malcolm McLaren 常来往于纽约与伦敦之间,对兴起于纽约的吵杂摇滚风潮颇有感觉,于是接手做了乐队经理。由于乐队基本成员都不愿做主唱,于是他们到街头找到了并不熟识的 John Lydon。Malcolm McLaren 回忆道:

喝了几杯酒之后就回到商店,他们让歌手试唱。当唱机里响起我喜欢的 Alice Cooper 的歌曲 *I'm Eighteen* 时,他唱得就像是"巴黎圣母院的驼子"。

John Lydon 开始在唱机前做痉挛状,就是日后人们熟知并喜爱的动作。我当时就预见到,他就是我们要找的主唱。真的,他将成为一个人物。

Sex Pistols 就是街头绝望文化的代表,街头愤怒语言和行为的代表,其代表作 *Anarchy in the U. K.* 的内容当然也全无含蓄和意境:

I am the antichrist
我是个反基督徒
I am an anarchist
我是个无政府主义者
Don't know what I want but I know how to get it
我不知道想要什么却知道怎么得到
I wanna destroy the passer-by
我要摧毁一切过客
'Cause I wanna be anarchy
因为我想要一个无政府状态

Anarchy for the U. K.
无政府状态的英国
It's coming sometime and maybe
也许什么时候它就到来
I give a wrong time, stop a trafic line
我在一个错误的时间停止一条交通干线
Your future dreaming is a shopping scheme
你的未来梦就是一个购物清单
'Cause I wanna be anarchy
因为我想要个无政府状态
In the city
在城市中

我们可以清楚地看出来,他想要无政府状态的目的何在?满足物质欲望。这注定了 Punk 的反叛停留在感性和商业意义上。当那一点点反叛的信息被重复地表达、放大地表达之后,当 Sex Pistols 成员个个腰缠万贯,可以为所欲为的时候,情况会怎样?

1980 年,当 Sex Pistols 在英国大红大紫时,尽管他们骂 EMI 唱片公司是盲目接受他们的大傻瓜,但由于他们能让唱片公司财源广进,公司也拿他们没办法。可是当他们曾自诩是为劳动阶层宣泄感情的人,现在却实现阶级跃升,成为有钱人时,连他们自己也十分尴尬。

第八章　20世纪70年代美国音乐

And you thought that we were faking
你认为我们装模作样
that we were all just money making
我们不过是被金钱驱使
Don't judge a book by the cover
别从封面判断一本书
Unless you cover just another
除非你有另一个封面

他们把自己扮成无法无天的恶人，可那些真正一穷二白的恶人在街头堵住了 John Lydon，好好教训了他一顿。

1978 年，当 Sex Pistols 终于有机会在美国这个大舞台上表演时，他们遇到了真正的愤怒。音乐一开始观众就开始用各种东西砸他们，啤酒罐、酸奶、整个切下来的猪鼻子，甚至将贝斯手 Sid Vicious 的鼻子砸出血了。Sid Vicious 整场演出就鼻血横流，他却满不在乎。可是到了结束的时候，他还是忍不住用手里的贝斯痛打台前的观众。看似 Sex Pistols 对这样的演出很兴奋，然而乐极生悲，最后他们自己也感到乏味了。John Lydon 在演出最后一站旧金山的舞台上唱到歌曲 No Fun（没劲）时，像是触到了沮丧的神经，他十数遍地重复这一句"没劲，没劲，没劲……"最后蹲在了台上面无表情地继续表演……回到英国乐队就解散了，最正宗的 Punk 摇滚很快把该说得内容简单直率地说完了，完美地散场。

简化复杂的摇滚，传递明确的信息，Punk 摇滚的这一理念在其后影响深远。20 世纪 70 年代以后的摇滚作品，不同程度地受到了 Punk 摇滚风格的影响。很多人将 Punk 摇滚斥为破坏性的，根本不是音乐，是艺术的反叛。20 世纪 50 年代是对社会的反叛，20 世纪 70 年代是对摇滚现状的反叛。尽管 Punk 摇滚试图在其反叛中加入深刻的社会意义，但或许只不过是追逐物质没有成功者的愤怒而已。

Punk 摇滚的感性反叛是有理的，颇有启示意义的，并不像人们说的是万恶之源。但是它也绝不是值得推崇的艺术，也不是什么深刻的革命和摇滚精神，只不过有其存在意义。毕竟 Punk 摇滚太简单了，长时间玩它的人要么把自己玩腻了，要么得让它富于变化，再不然就成了它的傀儡。

纯正的 Punk 摇滚确立不久就不复存在了，取而代之的是各种复杂化的 Punk 摇滚，名为 New Wave。而无论是商业化的 New Wave，还是声称反商业化的纯正 Punk 摇滚，在多元化的娱乐市场都找到了立足点。音乐产业有了市场规划的意识——好孩子可以卖钱，坏孩子也可以卖钱，夸自己可以卖钱，骂自己也可以邀个好价钱。

七、来自第三世界的声音

在20世纪70年代这样低迷的文化气氛当中,来自第三世界牙买加的歌手Bob Marley赢得了空前绝后的敬重。

从1969年到1971年,Bob Marley在牙买加制作的、名为Raggae风格的唱片开始吸引英国听众。这种基于拉美的节奏,融合了布鲁斯和摇滚因素的音乐形式凭借其新颖性找到了市场。此后,英国的唱片公司开始为Bob Marley和他的Wailers乐队制作唱片。Bob Marley and the Wailers一系列欧美巡演引起了许多著名歌星的深切关注。1974年,Eric Clapton翻唱Bob Marley的歌曲 *I Shot the Sheriff* 登上英国流行歌曲排行榜首位。一时间Raggae风格的乐队如雨后春笋般出现。然而在许多被这种风格吸引的人当中,有相当数量的人从歌曲中感受到了英美社会缺失的激情。

Bob Marley的歌曲主体是质朴清新的爱情歌曲,但是他为数不多的政治题材歌曲,以及他强烈的政治意识和勇敢的生活态度,令许多欧美歌手自惭形秽。同样政治意识明确、才华横溢的美国黑人盲歌手Stevie Wonder将Bob Marley视为自己最崇高的榜样。其实,与其说Bob Marley是流行歌手,不如说他是一位布道者和政治家,Bob Marley所有歌曲的精神核心集中于其所信仰的宗教——拉斯塔法教(Rasta),还有为牙买加停止内战奔走呼号。牙买加这个加勒比小国,自从独立以来就一直处在美国的控制当中,多年来Bob Marley的国家内战连绵不断,人民生灵涂炭,而令人触目惊心的是,美国军火商居然向牙买加政府和反政府武装组织双方提供援助。Bob Marley深知这一点,他相信牙买加人真正的独立和自觉是通往和平之路,而拉斯塔法教是指引他们通往幸福的力量源泉。Bob Marley主张非暴力抵抗、反种族歧视、黑人自我意识觉醒、非洲大同、非洲文化复兴……所有这些都源于拉斯塔法的教义。因此Raggae除了音乐的娱乐作用之外,更重要的是它传播拉斯塔法教的作用。在歌曲 *Buffalo Soldier* 中Marley回顾了牙买加长发散乱的拉斯塔法战士生存的历史,也有意无意地挖苦了美国黑人窘迫的生存状态。

Buffalo Soldier, Dreadlock Rasta
野牛大兵,长发散乱的拉斯塔法
There was a Buffalo Soldier in the heart of America
曾经有位野牛大兵在美洲的腹地
Stolen from Africa, brought to America
窃自非洲,带来美洲

第八章　20世纪70年代美国音乐

Fighting on arrival, fighting for survival
来到就作战,作战为生存

I mean it, when I analyze the stench
真的,当我研究那段恶臭的历史

To me it makes a lot of sense
它对我意味深长

How the Dreadlock Rasta was the Buffalo Soldier
长发散乱的拉斯塔法曾是野牛大兵

And he was taken from Africa, brought to America
他被胁自非洲,带来美洲

Fighting on arrival, fighting for survival
来到就作战,作战为生存

"野牛大兵"是美洲土著印第安人对与他们作战的白人军队中,强悍陌生的黑人士兵的称呼。Bob Marley 把这叫作"恶臭的历史",在歌中庆幸拉斯塔法战士最后逃往加勒比岛国牙买加,不再为白人屠杀而苟延残喘。

独立创作和制作音乐的盲人歌星 Stevie Wonder 将 Bob Marley 视为终生偶像,在歌曲 *Master Blaster* 中他唱道:

Everyone's feeling pretty
人人都感觉不错

It's hotter than July
热辣赛过七月

Though the world's full of problems
尽管这世界充满问题

They couldn't touch us even if they tried
这些问题怎么也触及不到我们

From the park I hear rhythms
我听到公园传来节奏

Marley's hot on the box
录音机里马利的歌声火爆

Tonight there will be a party
今晚将有一场聚会

On the corner at the end of the block
在街区尽头的角落

Stevie Wonder 这位音乐天才崇拜 Bob Marley,绝不是因其音乐的新鲜感所致。一位歌手可以靠商业成功挣很多钱,赢得很多的羡慕,但要赢得世人像对 Bob Marley 这样的尊重,就得把自己融入民族和文化中去。为民族歌唱,为理想歌唱,这才是让歌手们追崇的核心所在。处在 20 世纪 70 年代自私贪婪的文化氛围中,这种缺失的精神力量尤为难能可贵。

20 世纪 60 年代末 70 年代初成名的英国前卫概念摇滚乐队 Genesis 的主歌手 Peter Gabriel,也深受 Bob Marley 影响,致力于研究非洲音乐。他在 1977 年创作了歌曲 *Biko*,为一位南非的黑人反种族隔离运动领袖 Steven Biko 被南非警方在监狱殴打致死鸣冤叫屈:

September 1977, Port Elizabeth weather fine
1977 年 9 月,伊丽莎白港天气不错
It was business as usual in police room 619
警局 619 室又在"例行公事"
Oh Biko, Biko, because Biko
哦,比科,比科,因为比科
Yihla Moja, Yihla Moja-the man is dead
伤心欲绝,肝肠寸断,他死了,他死了

这首歌让很多人关注南非问题,也令 Peter Gabriel 一跃成为备受人敬重的摇滚歌手。这从另一方面也反映出 20 世纪 70 年代世风萎靡,关注严肃题材的摇滚作品寥寥可数,凤毛麟角。不知是不是出于重振雄风的考虑,Bob Dylan 重拾自己赖以成名的题材——种族问题,创作了一首精湛的长叙事抗议歌曲 *Hurricane*。歌曲是为 9 年前因莫须有的证据被扯上谋杀罪而入狱的前重量级黑人拳击手 Ruben Carter(绰号 Hurricane)申冤的歌曲。无论 Bob Dylan 本人是不是为了唤起受众的激情,对 20 世纪 70 年代的许多听众来说,这确实是一首令人热血沸腾的歌曲。尽管这些歌曲不能扭转颓败的物质主义潮流,但它们本身却能从时代中脱颖而出成为经典。

八、摇滚的未来

20 世纪 70 年代后期,节奏简单、没有内容的 Disco 伴随着"听众参与"的理念迅速崛起。Disco 本质上讲是一种机器音乐,一段机器随机创造的、听上去不错的强力节奏,配上一段不需要有多少新意的"泡泡糖"音乐曲调,掐头去尾的爱情内容歌词,再找一个脸蛋或身段漂亮的演员来唱,一首 Disco 作品便完成了。然后唱片公司要兴起 Disco 时尚,发明各种新舞步和舞姿,附带各种新奇的服饰,推出《油头粉面》或《周六热舞》等时尚宣传电影。接下来发行公司把唱片散

第八章 20 世纪 70 年代美国音乐

到全国各地如雨后春笋般出现的舞厅或体育馆。年轻孩子把它当做交际活动，跳得好还可以找到自我价值。进入中年的战后一代也参与疯狂的 Disco 劲舞，或为挽留青春，或为锻炼身体、维持性欲。一时间，唱片公司再也不找那些摆个臭架子、耍个臭脾气、讨价还价、分成割肉的音乐家了，既然有简单挣钱的渠道，为什么还要选艰难的路走呢？

当 Disco 大行其道的时候，摇滚乐手们感到真正的愤怒，歌迷们也愤愤不平。他们集会抗议，当众炸毁 Disco 唱片，控诉 Disco 的非艺术性、非人性。而这些人也不能挽救颓废的社会风气，几乎所有其他风格的流行音乐都受到了 Disco 的极大冲击，许多原先的摇滚乐迷干脆不听音乐了。

然而就在很多人悲观失望的时候，有一位歌手通过不停歇的现场演出把人们重新拉回摇滚音乐会，人们重新认识到摇滚乐是要出大力流大汗、身心震撼的音乐，是一种可以唤起内心激情的刺激。接着人们注意到这位歌手的唱片也开始热卖，唱片公司也开始寻找出版能够带来人性激情的歌手和乐队，而不是继续让生产线制造 Disco。这位歌手就是来自新泽西州的 Bruce Springsteen。

Doobie Brothers 乐队的吉他手 Jeff Baxter 说："Bruce Springsteen 的出现改变了音乐的进程，否则我们也许会去非常可怕的方向，Disco 可能成为主导，我不得不退出。"

Bruce Springsteen 是靠什么打败了 Disco 的呢？是他想重新建立的歌手和听众之间的联系，这种联系传递的即是时代缺失的激情。很多人印象最深的就是 Bruce Springsteen 马拉松式的音乐会长度，疯狂的个人演唱会长达五六个小时，换任何其他歌手可能早累趴下了。专门介绍 Bruce Springsteen 的《后街》杂志的创办人回忆说：

那是 1978 年 12 月 20 日凌晨 1 点多钟，Bruce Springsteen 三次谢幕后大多数观众都已离场，剩下约 200 人大概打算在现场过夜。这时 Bruce Springsteen 脖子上搭着条毛巾，手里提着一把吉他又冲上台，对着拔了电源的麦克风开始唱歌。所有人吃惊地连鼓掌都忘了。Bruce Springsteen 又唱了四五首歌之后才再次退场。简直不可思议。

Bruce Springsteen 自己是这么解释的："我始于充沛的体力，结束于耗尽体力。就是要耗尽体力，才换来精神的解放。

Bruce Springsteen 于 20 世纪 70 年代初以歌词中充满密集的面具人物被誉为 "New Dylan"，并被哥伦比亚唱片公司著名的制作人 John Hammond 相中。1975 年，Bruce Springsteen 和他的 E Street Band 推出专辑 *Born to Run* 奠定了成为巨星的基础。主题歌 *Born to Run* 中的主人公夜晚驾车狂奔，宣泄现实生活中看不到丝毫希望的压抑情感：

In the day we sweat it out in the streets of a runaway American dream
白天我们在美国梦远去的街上挥汗
At night we ride through mansions of glory in suicide machines
夜晚我们驾驶死亡机器穿梭豪宅间
Sprung from cages out on highway 9
沿9号国道冲出囚笼
Chrome wheeled, fuel injected and steppin' out over the line
车轮滚动,油已加满,站上跑道
Oh, baby, this town rips the bones from your back
哦,宝贝,这城市让我折骨穿胸
It's a death trap, it's a suicide rap
它是死亡陷阱,是自杀的蛊惑
We gotta get out while we're young
趁年轻我们赶紧逃离
'Cause tramps like us, baby we were born to run
因为我等贱民,宝贝,我们生来要奔波

早在 Bruce Springsteen 出道之初,就有人感受到了他的力量,这个人就是后来成为他好朋友和制作人的摇滚评论撰稿人 Jon Landau。1975 年 Jon Landau 在一篇文章中写道:

今晚我终于可以像以往那样毫无保留地在评论中倾注热情了。上周四在哈佛广场剧院,我仿佛又见到了多年前那一幕幕为摇滚疯狂的景象。不仅如此,我还看见了一点别的什么:我看见了摇滚乐的未来,他的名字叫 Bruce Springsteen。

Jon Landau 和许多美国摇滚评论人一样,评论音乐带来的混合感受效果,却并未提出 Bruce Springsteen 作品中的蓝领阶层意识。而 Bruce Springsteen 的蓝领意识来自他的生活和环境。1978 年,Bruce Springsteen 在歌曲 *Factory* 中描绘了和他的父亲一样的蓝领工人,他们工作不稳定、郁郁寡欢的愤懑感受:

Well, early in the morning factory whistle blows
清晨一大早,工厂汽笛声声
Man rises from bed and puts on his clothes
男人起床,穿上他的工作服
Man takes his lunch, walks out in the morning light
男人吃罢早饭,踏入晨曦
It's the working, the working, just the working life
去做工、做工,就是做工的命

Through the mansions of fear, through the mansions of pain
透过恐怖的楼宇,痛苦的楼宇
I see my daddy walking through them factory gates in the rain
我看到老爸在雨中走进了厂门
Factory takes his hearing, factory gives him life
工厂夺走他的听力,给了他一份生活
The working, the working, just the working life
做工、做工,就是做工的命

Bruce Springsteen 的作品始终表达下层民众失去希望的内心感受,在里根年代来临时引发了人们巨大的共鸣。这也使得 Bruce Springsteen 在三十多岁时就成为超级巨星。

里根经济的恶果

从 20 世纪 70 年代中期开始,"婴儿潮"一代拥抱物质消费主义文化的热潮,为利益集团对内盘剥做出铺垫。1981 年,罗纳德·里根当选美国总统,将右翼政治势力、经济学家、华尔街精英和传统超级利益集团合兵一处,炮制出所谓"里根经济"的改革模式,明目张胆地开始对美国社会敲骨吸髓。

里根的政策被包装为供给学派、货币学派或平衡预算等学术理论,但其核心是为资本主义意识形态赋予新的生命,为巧取豪夺的行为正理。里根经济认为高税率、经济制约以及针对贫困的福利制度是经济增长与繁荣的主要障碍,而降低税率、取消政府管束和减少公益开支则是缩减通货膨胀及刺激经济的手段。公共开支的削减使得 20 世纪 80 年代开始政府几乎不再为公路、铁路、社会发展、住房、教育、社区建设等事业的发展做任何投入。更严重的是工业转型使数量庞大的蓝领阶层失去工作,而政府任其自生自灭。

与此同时,军费开支屡创和平时期新高。面对扩充军备与降低税收"钱从哪出"的质疑,里根用他做演员时练就的机智和幽默,巧妙地化解道:"政府没有解决问题的办法,政府就是个问题。"

增加军费为开源,降低税收为节流,所谓"失控发展的自由市场经济"其实是恶意操控下为占人口总数 1% 的顶级富豪攫取巨大财富,为 20% 的中上层人带来了可观的收入的政策,而占 40% 的底层家庭的实际收入大幅度下降。

里根经济的模式和恶果在里根下台后一直延续,所谓"后里根经济时代"直至今日。以 Michael Moor 拍摄于 2008 年的纪录片《资本主义:一个爱情故事》的数据为例:从里根上台起,通用汽车公司利润净增 241 亿,裁员 10 万;美国电话电报公司利润净增 96 亿,裁员 4 万;通用电气利润净增 204 亿,裁员 10 万……全美国裁员总额超过百万,而在职员工工作时间被迫延长,工资几乎不变(平均涨幅仅为 1%)。最富美国人的税收减免过半,而工薪阶层被鼓励借贷生活,家庭贷款额度净增 111%,几乎是当年的 GDP 总量。个人破产率增长 610%,在押犯人数增长 355%,上百万民众符合入狱条件。与之相关,抗抑郁药物销量飙升 305%,医保消费增长 78%。与之相对的是股票持续上扬,20 几年来道琼斯指标涨了 1371%。

一系列贫富悬殊的经济数据在社会上更直观地反映就是,从 20 世纪 80 年代开始美国社会各种矛盾加剧、暴力增加、道德沦落,这些在 20 世纪 80 和 90 年代的美国流行音乐中得到了充分的反映。

第九章　里根经济的恶果

一、蓝领摇滚

里根施政之初,创造了数百万的第三产业就业机会,也带来了经济数据的短暂崛起,但由于农业和工业的萎缩,多数美国人的生活水平持续下滑。贫富差距的扩大减少了美国中产阶级数量,社会结构由钻石型变成沙漏型。为保住就业机会人们对薪酬不敢有奢望,而劳动强度却不断地增大。与此同时,生活环境的恶化更触目惊心,暴力增加、疾病肆虐、种族冲突、性别歧视和滥性普遍、公立学校无力发展、社会机制滥用或失效。为粉饰太平,里根重拾20世纪50年代末用来画饼充饥的"美国梦"概念,通过传媒成功培养了下层人自怨自艾的心理。大批励志电影里最终获得成功的主人公告诉你:"不要抱怨社会不公,问问自己有没有努力。"社会制度的不公被化解为个人不够努力和运气欠佳,而不少下层民众被里根愚弄了四年之后,面对其连任宣传"筑梦",甚至抱有更大的希望。但在这一时期蓝领阶层的很多家庭在半梦半醒中走向破灭,整个社会弥漫着绝望而压抑的情绪。

从20世纪70年代后期开始,Bruce Springsteen用现场演出耗尽体力的宣泄方式,逐渐捕捉到听众中欲哭无泪的绝望情绪,他的创作开始大量涉及各色美国梦破碎者的生活和感受,歌曲 *Darkness on the Edge of Town* 中唱道:

> Some folks are born into a good life
> 有些人生来就过着好生活
> Other folks get it anyway anyhow
> 另一些人怎么着也能得到
> I lost my money and I lost my wife
> 我失去了金钱失去了妻子
> Those things don't seem to matter much to me now…
> 那些事现在对我似乎不再重要……

歌曲中有主人公的身份、遭遇、感受,以及暗示他要去赛车赌命的结局,这样生动的故事显然能给人带来更深刻的印象和更感同身受的触动。重要的是,Bruce Springsteen似乎已经切中当时社会的问题:里根政府炮制的美国梦对多数人只不过是个幻影,有些人生在梦中,有些人能够努力得到或接近,但对多数人而言那其实永远是可望而不可即的。

1980年,Bruce Springsteen在新专辑主题歌 *The River* 当中,讲到了战后一代青年在20世纪80年代涉世之初的遭遇。男主人公在19岁因为女友怀孕而草草完婚,挣钱养家,可是不久就因经济不景气失业,赋闲在家。男主人公人生所有可以憧憬的东西全部昙花一现,生活只剩下麻木不仁:

Now those memories come back to haunt me
现在那些记忆回来袭扰我
They haunt me like a curse
像诅咒一样袭扰我
Is a dream a lie if it don't come true?
如果梦想不能实现它是不是谎言?
Or is it something worse
或比谎言更遭

此后，Bruce Springsteen 在社会抗议方面的内容更加深刻，1982 年的专辑 NEBRASKA 和 1984 年的专辑 BORN IN THE USA 当中讲述了形形色色的人在里根时期心灵扭曲或艰难度日的状况，他成了名副其实的蓝领阶层代言人、20 世纪 80 年代最炙手可热的超级歌星。当他在歌曲 BORN IN THE USA 当中为越战老兵在精神和物质上遭受的双重困境振臂疾呼之后，退伍军人协会就收到数百万的捐款。里根时代的残酷社会现实，使一个年逾三十的摇滚歌星成为青少年的偶像，这在摇滚乐历史上是绝无仅有的。可笑的是许多政客援引 Bruce Springsteen 的作品为自己添彩，连里根本人也在讲话中说：

美国的未来植根于你们心中成千上万的梦想中，植根于无数美国青年崇拜的一位歌手在歌中传递的希望中，这位歌手就是来自你们新泽西的 Bruce Springsteen。

可见里根完全误解了 Bruce Springsteen 的作品和意图，对此 Bruce Springsteen 无奈地说："也许还是写得太含蓄了。"他在现场音乐会常常增加大段独白，抨击社会政治，他曾说道：

老人们的社会保障金维持不了当月生活，很多人深陷失业的困境，那些依赖经济理论的人，得不到滴水之恩。但是我想让乐队表达不同的声音，不同于里根政府描述的主流美国社会的声音。

当然，Bruce Springsteen 不是孤军奋战的，来自纽约的钢琴歌手 Billy Joel 创作了同样题材的歌曲。在歌曲 *Alantown* 中，Billy Joel 是这样描述的：

Well we're living here in Allentown
我们住在艾伦镇
And they're closing all the factories down
他们关闭了一家家工厂
Out in Bethlehem they're killing time
他们在伯利恒消磨时光

第九章　里根经济的恶果

Filling out forms, standing in line
填填表格，排排队
Well our fathers fought the Second World War
我们的父辈曾参加过二战

歌曲展现出典型的重工业城市里大规模失业下岗的景象。"自强不息，命运靠自己改变，知识更新、转变观念，再就业仍然能再创辉煌"，这样的宣传口号也同样此起彼伏。

For the promises our teachers gave
老师们曾做的许诺
If we worked hard, if we behaved
如果努力工作，如果循规蹈矩
So the graduations hang on the wall
所以我们拿到毕业证，就挂在墙上
But they never really helped us at all
但它们一点忙帮不上
No they never taught us what was real
他们从来没教我们什么是真正的
Iron and coke
钢铁和可乐

底层民众可以用乐观和积极的态度去面对困境，可决策者蓄意制造这样的困境，就是隐藏在里根经济背后赤裸裸的恶意。

Bruce Hornsby 从更冷静的视角观察家乡民众的艰难生活：

Standing in line marking time
排着队，漫长地等待
Waiting for the welfare dime
等着可怜的救济金
Well they passed a law in 1964
1964年他们通过一项法案
To give those who ain't got a little more
救济那些收入太少的
But it only goes so far
但仅此而已
That's just the way it is
情况就是这样

Some things will never change
有些事永远不会改变
That's just the way it is
情况就是这样
But don't you believe them
而你能不相信这些吗

美国的福利制度历来遭人诟病,但这是美国政府认为合理的、为社会带来活力的所在。日子不好过,你自己是否尽了最大努力?是不是还有自己没意识到的错误?要么就得认命,总得有人运气不好。那么黑人呢?他们的日子过得更糟,是不是黑人更得认命或归咎于自己不努力?Stevie Wonder 在歌曲 *Living for the City* 中讲了一个生活在城市的黑人,身不由己、莫名其妙地被卷入街头犯罪、被逮捕、被判刑,而他根本什么都没有做。

Her brother's smart he's got more sense than many
她哥哥很聪明,超过很多人
His patience's long but soon he won't have any
他也很坚韧,但很快他一无所有
To find a job is like a haystack needle
找份工作就像是干草堆里找针
'Cause where he lives they don't use colored people
因为在他生活的地方他们不雇有色人种

黑人男性生活困苦,女性生活就更苦。Tracy Chapman 在歌曲 *Fast Car* 当中讲的是一个黑人女孩承担着来自社会、父母、丈夫和孩子等多方面的压力。家境困难,丈夫又毫无责任感。

You got a fast car
你有一辆快车
But is it fast enough so you can fly away
但它能快到带你飞走吗?
You got to make a decision
你该下定决心
You leave tonight or live and die this way
要么今晚离开,要么这样生活到死

如果说起来,在里根经济中受到伤害最大的,应该是20世纪80年代初步入社会的"婴儿潮"一代人。就像 Bruce Springsteen 在歌曲 *The River* 当中描绘的

第九章　里根经济的恶果

"婴儿潮"一代初入社会时,现实将他们大多数人的梦想残酷地粉碎。John Mellencamp 在歌曲 *Jack and Dian* 中讲述了一对青年急切想进入成人社会,验证自己的能力,实现梦想。但 John Mellencamp 规劝道:

> Hold on to sixteen as long as you can
> 守住你的十六岁,越久越好
> Changes come around real soon
> 变故来时猝不及防
> Make us women and men
> 把我们变成女人和男人
> Oh yeah, life goes on
> 真的,生活将继续
> Long after the thrill of livin' is gone
> 而生活的精彩早早就会终结

Billy Joel 在歌曲 *Piano Man* 当中描绘了小酒吧当中每一个人对生活的期望;Tom Petty 在 *Into the Great Wide Open* 中讲述了一对来到好莱坞的青年莫名其妙撞了大运的故事,警告其他年轻人别做这样的梦。然而,最令人注目的歌曲来自原 Eagles 乐队的鼓手、主歌手和歌曲作者 Don Henley,他在歌曲 *The End of the Innocence* 中将一个破产家庭的孩子在离开家乡前偷尝禁果,失去童贞得到故事与一代人梦想破灭的时代背景交融在一起,让国事、家事和个人隐私之事的感慨产生巨大的共鸣。歌中最特别之处在于,将 20 世纪 80 年代的美国梦谎言明确归咎于里根经济:

> O' beautiful, for spacious skies but now those skies are threatening
> 噢,辽阔的天空曾经美丽,现在却很恐怖
> They're beating plowshares into swords for this tired old man that we elected king
> 他们把犁头打造成刀剑,选个退休老头做国王
> Armchair warriors often fail and we've been poisoned by these fairy tales
> 纸上谈兵连连受挫,可我们已然中毒很深
> The lawyers clean up all details since daddy had to lie
> 律师们理清了细节,因此爸爸必须撒谎
> But I know a place where we can go and wash away this sin
> 但我知道有个地方可去,可洗净罪恶
> We'll sit and watch the clouds roll by and the tall grass waves in the wind
> 我们坐看乌云翻滚,长草随风摇动

Just lay your head back on the ground and let your hair spill all around me
你将头枕向地面,长发倾泻在我四周
Offer up your best defense but this is the end
敞开最严密的防御,但这是一幕终结
This is the end of the innocence
这是一幕纯贞的终结

歌中"把犁头打造刀剑"指里根政府扩充军备,"退休的老人"显然比喻的是里根本人,"安乐椅中的战士"则指纸上谈兵的经济顾问人等。这首 Bruce Hornsby 参与伴奏录制的歌曲以凝重的音乐风格将歌曲渲染为时代的代表作。

二、美国"X一代"的音乐

"里根经济"的另一批受害者是"婴儿潮"一代的子女:"X一代"。

"X一代"这个称呼最早来自小说家 Douglas Coupland,他把出生在 1965—1981 年之间的人叫作"X一代",意谓"不可知的一代"。由于这一代人数非常少,又笼罩在父母一代的文化影响之下,他们强烈意识到自身的独特性,意识到他们被主流文化忽视和践踏的同时,也被父母一代的文化忽视和践踏。他们经历的是一个离婚频繁、毒品泛滥、经济萧条的社会,作为受害者中的受害者,他们既经历了成人抗争的盲目、失败和遗弃,又在现实中受到诱惑,缺乏自信和克制。

他们蔑视父母们曾经为理想主义不计后果,最后一无所获,社会不仅没有变好反而变得更遭。相反在他们看来,"婴儿潮"一代更多地追求享乐主义,使他们成为家庭破裂、毒品和暴力的受害者,上一辈人留下的烂摊子却要他们来面对。他们没有好工作,缺乏父母的关爱,并受到暴力和艾滋病的威胁和困扰。一方面,他们相对于上一代人显得冷漠和懒惰;另一方面,他们渴望家庭和长辈的关爱、社会的尊重,希望有和谐的工作环境和免受污染的自然环境。他们需要的是一个安定和平的、互相关心的社会,而不是在自由贸易政策下时刻充满激烈竞争的社会。

Nirvana 乐队来自华盛顿州西雅图附近的阿伯丁,这个不起眼的小城自杀率却名列全美前茅。其成员都属于"X一代",主唱 Kurt Cobain 出生于 1967 年 2 月,他们都来自父母离异的家庭,Cobain 八岁时父母离异,父母双方都不再对其关心,他变得异常敏感却又自暴自弃,麻木不仁。Cobain 辍学后找到的第一份工作,是回到自己上学的高中做清洁工,而他的同学正在准备上大学。1991 年一举成名的乐队第二张专辑 NEVERMIND 中,短歌 Something in the Way 象征性地描绘了 Kurt Cobain 本人及很多人相似的生存状态和心境:

第九章 里根经济的恶果

Underneath the bridge, the tarp has sprung a leak
在那座大桥下,沥青裂了个口
And the animals I've trapped have all become my pets
我捕捉的动物都成了我的宠物
And I'm living off of grass and the drippings from the ceiling
我避草而居,避开草顶上的滴水
It's okay to eat fish'cause they don't have any feelings
吃鱼不要紧,因为他们没有感觉
Something in the way, mmm …
寓意尽在其中……

这首歌表面看内容不过是说主人公在滴雨的大桥下栖身,无聊时抓动物玩,饥饿时吃鱼。但 Kurt Cobain 提示 something in the way,即"此中有深意,尽在不言中。"其中寓意又是什么呢?

歌曲中被当作宠物和被吃掉的鱼象征"X 一代"。他们被父母一代作为宠物生养,又被自私的父母牺牲,而且冠冕堂皇地称"X 一代"没有头脑,没有感觉。

Nirvana 的歌词大多简约,其寓意显然都有无数可能性,但作为"X 一代"的代言人,许多看似晦涩的歌曲拼在一起,寓意则明显汇聚到这一代人的特点之上。比如歌曲 *In Bloom* 像是创作者的童年自白:

Bruises on the fruit
水果上有瘀伤
Tender age in bloom
花季的幼年

歌曲 *Drain You* 像是描绘主人公自幼生存在你死我活的竞争中:

One baby to another says I'm lucky to have met you
一个宝宝对另一人说,遇到你真幸运
I don't care what you think unless it is about me
我不管你想什么,除非是想我
It is now my duty to completely drain you
现在我的任务就是喝干你

歌曲 *Breed* 像是被赶出家门的经历和感受:

Even if you have, even if you need
就算你拥有,就算你需要

I don't mean to stare, we don't have to breed
我没打算瞪你,我们不必养你
We could plant a house, we could build a tree
我们能"种"一幢房,能"建"一棵树

Nirvana 最热门的歌曲 Smells like Teen Spirit,则是逆来顺受、自我作践而有快感的变态感受写真:

I'm worse at what I do best
我的拿手活儿叫我搞砸了
And for this gift I feel blessed
有这能耐我深感荣幸
Here we are now, entertain us
我们此时此地,娱乐自己
I feel stupid and contagious
我觉得很蠢且有传染性
Here we are now, entertain us
我们此时此地,娱乐自己
A mulato!
一个混血儿!
An albino!
一个白化病!

　　Kurt Cobain 表达"X 一代"的反叛,既不同于 20 世纪 60 年代的理性抗议,也不同于 20 世纪 70 年代 Punk 摇滚的破坏性,它既与这代人的文化特征有关,又与 Cobain 敏感叛逆的个性有关。1994 年,Kurt Cobain 自杀身亡,年仅 27 岁,让人们在叹息之余在他歌中更多地发现了"X 一代"所经受的压迫。

　　Nirvana 的音乐风格是在 Punk 摇滚的极简化中添加个性化音乐元素的所谓另类摇滚(Alternative Rock)风格。Kurt Cobain 本人对 The Beatles 的旋律颇为偏爱,所以 Nirvana 的歌曲在喧嚣的节奏、嘶喊的嗓音和单调的重复中,常常是一段流畅的歌唱或伴奏旋律。由于 Nirvana 和西雅图一带类似的乐队突然崛起,该风格被标签为"西雅图之声",与该地区"X 一代"穿脏旧套头衫和破洞牛仔裤的衣着时尚一起,形成所谓 Grunge 潮流。投资人和大唱片公司趁机网罗 Grunge 风格的乐队,制造了大量的仿版。Kurt Cobain 对此颇有微词:

　　我对 Pearl Jam 和 Alice in Chains 之类乐队不感冒,他们显然只是大公司的傀儡,试图搭另类摇滚的车,并被与我们归为同类。这类乐队长期以来都是油头粉面地出现在无聊表演当中,可突然之间他们开始不洗头,开始穿法兰绒

第九章 里根经济的恶果

衬衫,从洛杉矶移居西雅图并称自己生长在此,以便与大公司签约,我对此很反感。

Pearl Jam 也被称为"X 一代"的代言人,对此 Kurt Cobain 也很不认同。Pearl Jam 的作品在表现与父辈或同辈格格不入的异化感时,主人公要么离家出走,要么当众自杀。这种过于极端的方式,与 Nirvana 作品相比,就会觉得多少与这代人的行事方式有出入。相反,其他被称为"X 一代"代言的乐队,如来自波士顿、风格柔和的 The Lemonheads 乐队在歌曲 *Come on Daddy* 中展现出渴望与养父之间建立真情的主题;来自加州的 Green Jelly 乐队在恶搞传统的歌曲 *Three Little Pigs* 中表达个人奋斗无用,家世背景才是决定因素的观念等,则更接近"X 一代"的特征和三观。

与"西雅图之声"不同的著名非主流摇滚代表是 R.E.M. 乐队,他们的音乐风格对极简化的 Punk 摇滚尝试加入更多的元素,歌曲内容也做过全方位的试验。乐队组成于 1980 年,四个成员都是佐治亚大学的学生。从大学的咖啡馆演出开始,乐队花了 10 年时间才小有影响,演出由美国的大学扩散至英国的大学,再由大学扩展至社会,从小唱片公司转到大唱片公司,由地下另类乐队跃升为美国主流乐队。它的发迹史就能反映出其听众群的特点,其作品题材散乱,常常将文化的触角伸向人迹罕至或隐秘的角落。早期专辑 *LIFE'S RICH PAGEANT*(1986)涉及多角度揭露政治和文化隐秘,如歌曲 *The Flowers of Guatemala* 隐约其词地涉及危地马拉,这个中美洲小国冤屈的近代历史。在 20 世纪 50 年代,由于危地马拉民选政府损及了美国企业(美国水果公司)的利益,它很快被 CIA 策动的政变推翻。此后的几十年当中,相继当政的亲美军事独裁政府为维护统治,屠杀了 11 万无辜的危地马拉平民。歌中唱道:

I took a picture that I'll have to send home
我拍了一张照片必须发送回家
People here are friendly and content
这里的人民友善且满足
People here are colorful and bright
这里的人民多姿又多彩
The flowers often bloom at night
这花经常在夜晚开放
Amanita is the name
阿曼尼塔是它的名字
There's something here I find hard to ignore
我发现这里有些事难以忽视

There's something that I've never seen before
有些事我从前一点都不知晓
Amanita is the name, they cover over everything
阿曼尼塔，它们覆盖了一切一切

歌中的 Amanita 是一种美丽而有剧毒的蘑菇，据说总在夜晚生长，总在屈死的人坟上生长，这就是漫山遍野的"危地马拉之花"。歌曲 *Cuyahuga* 标题是流经俄亥俄州的河流，歌中提示这条河见证了白人杀害印第安土著居民，筑坝建家的历史。歌曲 *Swan Swan H*（《飞呀，蜂鸟》）则涉及早期南方白人的野蛮行径，他们屠杀反叛奴隶，将人骨做成饰物和牙签。

在另一张专辑 *GREEN* 中，歌曲 *Orange Crush* 则讲的是发生在越南战争中影响至今的美军暴行。当年孟山都公司名为 Agent Orange 的化学除草剂被用在越战中，以除去丛林的树叶，暴露越军和公路。而这种化学品严重地破坏了当地原始的热带雨林，污染了河流，并最终殃及平民，导致妇女普遍流产，很多婴儿有脊柱和神经系统的缺陷。

R. E. M. 被大唱片公司"招安"之后，听众群体扩展了，政治性极强的隐晦题材歌曲也逐渐消失。有相当一些人对所谓非主流摇滚情有独钟，似乎地下摇滚乐就是革命的、小众的就是艺术的，商业成绩差的就是有个性的，这是完全没有逻辑的。但因为人们钟情非主流的时尚，随后转为青睐所谓独立制作（Independent Lable）的音乐。这是制作人们为了摆脱大公司无孔不入的影响，寻找没有"过度包装"的原创音乐。

三、流行摇滚

商业化的流行音乐与影视业、体育产业和性产业一样都是为里根经济服务的。主流价值观推崇的美国梦就是个人的美好生活，而个人的美好生活就是获得权力、财富和享乐，为此有时可以不择手段。换言之，一切以物质标准衡量价值，家庭、邻里、组织和教会等影响力越来越小，忠诚、责任、服务、关爱、亲切等已没有立足之地。越来越多的孩子相信，生活不过是享乐主义与极端自我。

新闻传播事业也在相当程度上地摆脱政府的控制，而由市场来调控。结果可想而知，充斥着性和暴力的娱乐业带给青少年极大的负面影响。伴随着市场文化的一切都围绕着买卖、推销、广告，冷漠偏执和自私龌龊逐渐成为这个时代的普遍心理特征。道德沦丧及缺少责任感带来越来越多的悲剧。相反，20 世纪 80 年代的爱国主义宣传和保守主义却产生一个无视社会与公众利益，极度沉迷个人享乐的阶层：嬉皮士。

第九章　里根经济的恶果

由于电子技术广泛运用，CD 和 MTV 出现，跨国传媒集团的市场策划和运作能量巨大且无孔不入。从 20 世纪 80 年代以来，艺术界向受众表达最多的是个性和自信，结果不是消费者变得有个性了，而是落入非此即彼的消费圈套。尤其是处于自我认知和群体认同探索期的年轻人，他们的自信不过是不相信父母和长辈而已，他们相信社会环境对自我的既成影响，而社会环境的影响逃不出传媒公司的精心策划。也就是说，社会舆论鼓励年轻人自信，目的是要让人们在不知不觉落入消费陷阱。

由于唱片工业多年来不懈地运作市场和灌输概念，20 世纪 80 年代的摇滚乐已经成为雅俗共赏的娱乐形式。作为娱乐产品，科技含量和精致的包装成为竞争的焦点。各种音效合成器、数字拟音设备、节奏合成设备甚至人声采样设备，使许多平庸的嗓子可以唱出天籁之音，同时也使有特点的歌喉相形见绌。由于电子产品的大量介入，连传统的摇滚乐器吉他，在录音室中也逐渐被键盘乐器所替代。20 世纪 80 年代时尚的声音是抽象的，超越时代的声音感觉，这种细腻的声音在激光唱片普及之后的很长时间里，让很多消费者"享受不已"。MTV 的出现更淡化了歌曲原生态的特征，时尚、青春，以及电影艺术中的种种表现手段成为摇滚乐成功的手段。偶像趋于年轻化，符合时尚概念。这其中，长相有特点显得格外重要，无论是 Bruce Springsteen 还是 Michael Jackson，频频出现在电视中的形象为他们赢得了很多粉丝。

流行音乐的主流消费群体是青少年，为他们打造的偶像是潮涌般出现的重金属（Heavy Metal）乐队，如 Bon Jovi 和 Cinderella 等。这些偶像的外形明显趋于雌雄同体的特征，娘娘腔的男孩和女汉子式的女孩似乎格外有市场。

与 Punk 和 Disco 音乐一样始于 20 世纪 70 年代末纽约市黑人社区的 Rap，在 20 世纪 80 年代，随城市 hip-hop 文化迅速崛起。Rap 被与爵士乐的即兴发挥相提并论，在事先录制的背景节奏之下，说唱歌手嘴皮子极快地即兴念叨着有韵律的市井俚语和俏皮话。Rap 对音乐性的极简化，使之被称为"黑人的 Punk"。和 Punk 一样，它所强调的简单概念是人类歌唱的本质特征，能让更多的人参与和创造，在流行音乐极度商业化的时代这是它富有活力的积极一面。

Motown 唱片公司的娱乐至上观念在里根时代赶上丰收季节，不仅 Michael Jackson、Stevie Wonder、Whitney Houston 和 Lionel Richie 等人取得了商业上的巨大成功，而且这种风格有了白人模仿者。像当年 Rock 'n' Roll 影响 The Beatles 和 The Rolling Stones 一样，许多英国的白人歌手如 Gensis 的 Phil Collins、Wham! 的 George Michael 和 Culture Club 的 Boy George 等学习灵歌（Soul）的风格形成了所谓的"蓝眼灵歌"。他们的唱片又一次返销美国，并大获成功。

来自爱尔兰的 U2 和英国的 Dire Straits 乐队被认为是艺术摇滚中的领头人。年逾 40 的 Paul Simon 深入非洲探索音乐的融合，他的专辑 *GRACELAND* 被称为 20 世纪 80 年代最值得骄傲的世界音乐专辑。1984 年圣诞节之前，为募捐援助非洲干旱导致的大饥荒，爱尔兰著名摇滚艺人 Bob Geldof 与 Midge Ure 合写一首名为 *Do They Know It's Xmas* 的歌曲，并召集了包括 Paul Young，Culture Club，Phil Colins，Duran Duran，Sting 以及 Bananarama 等当红的英国歌手演唱录制了这首歌。美国歌手们也不甘人后，1985 年 Michael Jackson 与 Lionel Richie 共同创作了歌曲 *We Are the World*，邀请包括 Billy Joel，Bob Dylan，Bruce Springsteen，Diana Ross，Huey Lewis and the News，Kenny Rogers，Paul Simon，Quincy Jones，Ray Charles，Smokey Robinson，Stevie Wonder，Tina Turner，Waylon Jennings 和 Willie Nelson 在内的著名美国歌星参加演唱录制。随后英美两国歌手于 1985 年 7 月 13 日举办了长达 16 个小时，在伦敦和费城两地同时进行的跨越大西洋援非音乐会。

　　然而援非音乐会非但没有做到"以音乐改变世界"，甚至连义演善款都无法转到非洲用在赈灾活动中。这场运动最大的收益，是这些歌手们日渐麻木的精神终于找到了一个寄托，有钱人从中看到了心灵救赎的途径——不管你的钱怎么来的，当你感到迷茫失落的时候，拿出一些钱来行善，生活就会变得充实。这为美国的政客们找到了掩饰社会制度问题的新方向来缓和阶级冲突。

　　Michael Jackson 虽然摆脱了 Motown 唱片公司的控制，但他的音乐从理念到风格，仍然是百分之百的纯娱乐家。20 世纪 80 年代初 Michael Jackson 开始与制作人 Quincy Jones 合作，将爵士乐和管弦乐队等"高雅"因素糅合到他孩子气的奇思妙想当中。加上他的舞姿和他大把投入到 MTV 中的钱，以及他制造的各种新闻效应，Michael Jackson 的专辑 *Thriller* 创造了至今难以打破的销售记录。他的歌曲 *Bad* 讲到孩子们在街头争强好胜，*Beat It* 讲的干脆就是街头暴力，Michael Jackson 劝孩子们赶紧躲避。盲人歌手 Stevie Wonder 兼顾娱乐和严肃题材的作品，即便是貌似极端商业化、渲染性乱和奢靡的黑人歌手 Prince，由于其歌曲内容不可避免地深入涉及城市黑人生活和感受，所以他在作曲、演唱、多种乐器演奏、唱片制作、舞蹈和服饰设计的所有独特性，都是对主流社会的道德拷问。

　　极端商业化的白人女歌手 Madonna，则运用所有可能带来成功的手段：变化的歌曲题材、大胆的舞台风格、绯闻和性暴露。在她唱红的歌曲 *Material Girl* 中，毫不掩饰拜金主义：

　　　　Some boys kiss me, some boys hug me
　　　　有的男孩吻我，有的抱我

第九章　里根经济的恶果

I think they're OK
我觉得他们都不错
If they don't give me proper credit
如果他们不给我实惠
I just walk away
我转身就走

They can beg and they can plead
他们可以乞，可以求
But they can't see the light, that's right
但他们没希望，绝对
'Cause the boy with the cold hard cash
因为揣冰冷钞票的男孩
Is always Mister Right
才永远是正确先生

交男朋友只有一个标准，其他事情又何尝不是？让人不禁感叹：成功是什么？有价值的事都包括什么？幸福包含什么因素？又有多少不与是金钱、名誉和地位相关的？社会道德堕落，歌手们也仍在随波逐流。

重新走红的黑人女歌手 Tina Turner，在歌曲 *What's Love Got to Do with It* 中描述了 20 世纪 80 年代典型的男女偷情场面，歌中唱道：

What's love got to do, got to do with it
爱管什么用，管什么用？
What's love, but a second-hand emotion
爱，不过是二手的激情
What's love got to do, got to do with it
爱管什么用，管什么用？
Who needs a heart when a heart can be broken
谁还要心，当心会破碎？

就连一贯以正面形象示人的黑人女歌手 Whitney Houston，也会在歌中流露出道德标准的混乱。在歌曲 *Saving All My Love for You* 中，女主人公是一个典型的第三者，可她不愿放弃这份来之不易的"真情"。

A few stolen moments is all that we share
我们的共处全是偷来的片刻

You've got your family, and they need you there
你有家,他们需要你
Though I've tried to resist, being last on your list
尽管我努力摆脱做你的备选
But no other man's gonna do
但其他男人替代不了你
So I'm saving all my love for you
所以我将对你保留我全部的爱

歌中主人公由于在20世纪80年代"真情"难觅,所以不惜做不道德的人维持这种偷情的关系,留住这份感情。恰恰是这种道德观念的淡漠,让我们更加体会到经济腾飞的美国社会内部最冷酷的现实。

在纽约新民谣圈出道的女歌手Suzanne Vega一系列充满孤独和被冷落的作品中,有一首名为 *Luka* 的歌描述了一个小男孩遭家长虐待,但在外拒绝别人过问:

If you hear something late at night
假如你深夜听到什么
Some kind of trouble, some kind of fight
像是吵闹,像是打架
Just don't ask me what it was…
你就别问我怎么了……
Yes, I think I'm okay
是的,我好着呢
I walked into the door again
我还得进那家的门
Well, if you ask that's what I'll say
你问我,我就要说
And it's not your business anyway
而这关你屁事

可以想见,孩子对外人的不信任,来自父母对外界的不信任。孩子在家挨打多半是父母生活不如意,把怨气撒在孩子身上。Suzanne Vega的歌曲一面世就引起很多人关注。

四、乡村音乐的回潮

里根结束了他长达八年之久的执政后,人们可以公开评价其得失。但对"里根经济"的评价褒贬不一,甚至有天壤之别。这些混乱的评价显然为政府

第九章 里根经济的恶果

继续实施"里根经济"提供了借口和依据。然而,美国国内社会问题已严重到无可回避的地步,连少数发了横财的人也不得不面对物价升高但生活品质下降的现实。但利益既得者当然不会主动改变对自己有利的政治经济策略,最经济的手段当然是给梦醒的人加入新催眠药成分,政府和媒体开始呼唤传统道德观、社区意识和宗教信仰,许多人开始回到宗教信仰当中寻求慰藉。

20世纪90年代伊始,流行音乐市场就表现出特别的景象。1991年乡村歌手 Garth Brooks 的专辑 *Ropin' the Wind* 销量陡升,成了第一个在 Billborad 排行榜首位的乡村音乐专辑。紧接着他的前两张专辑 *Garth Brooks* 和 *No Fences* 也销量猛增,超过了包括 Michael Jackson, Dire Straits 和 Guns 'N' Roses 的新唱片。不仅如此,一大批新乡村音乐歌手,如 Vince Gill, Alan Jackson, Clint Black, Travis Tritt, Billy Ray Cyrus, Mary Chapin-Carpenter 等迅速涌现,每个人都以独特的个性和打动人心的歌曲在流行音乐排行榜上占据一席之位。乡村音乐电台数量猛增,乡村音乐电视节目转播走俏,政客们与乡村歌手的关系越来越密切,乡村歌手们也毫不遮掩地表达着他们对社会和政治的看法。

1992年,Vince Gill 在歌曲 *Under These Conditions* 讲述了一个情况与歌曲 *Saving All My Love for You* 完全相同的故事,两位已婚男女面临感情的抉择。而这一次,主人公选择放手:

I know we're both married yet we're both alone
我知道我们都已婚可仍然孤独
He's always working and she's never home
他总是工作,而她从不着家
If we got together it would be so good
如果我俩在一起那再好不过
Under these conditions I don't think we should
可在这种情况下,我想不能
'Cause we both have children and they need us around
因为我们都有孩子,他们需要陪伴
Although we're both willing we can't let 'em down
尽管我们有意,却不能让他们失望
As much as we want to, you know where we stand
尽管我们渴望,也得明白状况
Under these conditions I don't think we can
在这种情况下,我想我们不能

关于自我约束的题材，早在 1985 年就已经出现在 Randy Travis 推出的歌曲 *On the Other Hand* 中。同样是已婚者，主人公在面临选择时更有家庭观念，道德天平开始偏转：

On the one hand, I count the reasons I could be with you
一方面，我历数与你在一起的理由
But on the other hand there's a golden band
可在另一方面，有个喜爱的老乐队
To remind me of someone who would not understand
在提醒我，有人不能理解

两个各自有家的男女有在一起的愿望，但他们考虑到这样还会伤害别人而止步于此。这种道德约束力来自起码是对个人生活更多层面的幸福追求，而不仅仅是生理的和物质层面的诱惑。乡村歌曲秉承了口头传统共享人生经验和感受的最佳方式，那就是通过好的故事而不是空洞的感慨来引发共鸣，Garth Brooks 最成功的歌曲恰恰是所有乡村歌手作品中故事讲得最出色的。在本书前面的章节我们讲到 Garth 的歌曲 *The Thunder Rolls*，Reba McEntire 的歌曲 *She Thinks His Name Was John*，以及 Tim McGraw 的歌 *Don't Take the Girl* 都是巧妙讲述故事，以人生意外故事触动"婴儿潮"一代人对人生的感悟。类似的歌曲还有 Garth Brooks 的 *Papa Loved Mama*，歌曲讲的是母亲偷情被父亲得知，结果父亲开车撞死了母亲和情夫，自己入了监狱。Reba McEntire 翻唱 20 世纪 70 年代的歌曲 *The Night the Light Went out in Georgia* 讲的是嫂子偷情被小姑子报复杀死，可不幸哥哥误闯现场被判绞刑处死。这些故事往往不打算做道德审判，而只是讲述故事，当它们大多出现在后里根年代时，道德意识回归倾向就开始变得明显。

Sawyer Brown 乐队的歌曲 *All These Years* 讲述的是妻子在家偷情被突然回家的丈夫撞着，可歌曲的重点却在之后妻子的辩解：

She made no excuse why she was lying there
她没有辩解一句，为什么躺在那儿
There's only one thing she could say
她只是自说自话

All these years, what have I done?
这么些年，我都做了什么啊？
I made your supper and haved your daughter and your son
为你准备晚饭，为你生儿育女

第九章　里根经济的恶果

Still I'm here, and still confused
我居然就这么过，仍不明白
But I can finally see how much I stand to lose
而我终于发现我的损失有多大
All these years.
这么些年！

不仅丈夫觉得是受害者，妻子居然也认为自己是受害者。在里根年代的背景下，这种只考虑自身利益，没有义务和责任感的见解显然很有普遍性，可是放到后里根时代，人们便只强调女人的道德观丧失。

乡村音乐复苏而且焕发出空前的活力的一个最显而易见的解释就是，乡村音乐回归是"婴儿潮"一代人集体怀旧的表现。的确，乡村音乐的走俏不是依靠迎合市场的商业化手段，而是简单地强调传统形式。老派的唱腔，传统的土乐器吉他、斑卓和曼陀林，讲故事式的歌词内容，迎合了人到中年的这一代人。而作为7800万人口的"婴儿潮"一代，他们的鉴赏口味使乡村音乐再次成为主流音乐。

但是，只要有人稍微琢磨一下就会意识到，怀旧并不能解释乡村音乐的复兴。"婴儿潮"一代曾经创造了摇滚，而他们为什么会抛弃摇滚呢？道理当然很简单，摇滚早已变质，由表达思想情感的作用完全转变为迎合市场的娱乐商品。摇滚开始面向青少年，最简单的题材是"卿卿我我"和现代主义，最新鲜的元素是变化的歌手面孔和日新月异的制作技术。随着录音技术的改进，广播电台的商业策划，20世纪80年代以来，音乐要获得成功，分类就必须向越来越细化、内涵越来越深奥的方向走，诸如 Christian Rap, Acid Jazz 和 Grunge Rock 等这些音乐形式成为年轻人个性认同的方式。最主流的重金属表现的是男性性征认同，说唱乐则类似当年的 Punk，以反音乐的形式和挑衅的内容表现青春期的反叛。

这些针对青少年的浅薄作品显然不适合人到中年的"婴儿潮"一代。反观新一代乡村歌手，他们本身就与"婴儿潮"一代人有着相似的经历和感受。

然而乡村歌曲的题材引发了一代人的共鸣，符合口头性特点的传统的乡村歌曲形式吸引了新一代许多听众的热情。Garth Brooks 的歌 *The Dance* 讲述的是一个过来人回忆当年痛苦的失恋，却释然发现曾经的痛楚已变成温馨的回忆。这里的主人公在经历了失恋之后重新开始，有了家庭，过着幸福生活。这种经历了沧桑之后才会有的人生感悟显然变得复杂了许多，但却是人生经历的真实写照。

Looking back on the memory of the dance we shared 'neath the stars above
回顾出我们在繁星下曼舞的记忆
For a moment all the world was right
那一刻所有的一切都好得不能再好
How could I have known that you'd ever say goodbye
我怎么能想到你会提出分手？

And now I'm glad I didn't know
现在我很高兴幸亏我没想到
The way it all would end, the way it all would go
会是那样的结束，会是那样的进程
Our lives are better left in chance
我们的生活因重新选择而变得更好
I could have missed the pain
我本该对伤痛记忆犹新
But I'd have had to miss the dance
但我却更应该忆起那段曼舞

Garth Brooks 在拍摄 MTV 时刻意将本来与内容不相干的约翰·肯尼迪总统、马丁·路德·金等历史画面加入回忆，将个人生活中的痛楚与时代留给一代人的伤痕混在一起，通过回忆的方式舔舐创伤、缓解痛楚。

Mike Reid 的专辑主题歌 *Turning for Home* 是献给小女儿的，George Strait 则在歌曲 *Love Without End*,*Amen* 中赞颂永恒的父爱，Alan Jackson 为妻子唱 *I'd Love You All over Again*,Garth Brooks 则在歌曲 *Rodeo* 中讲了牛仔为了对一个姑娘负责而放弃了牧人竞技比赛。所有这些题材表达对道德观念重视的歌曲是和主流合拍的，触及政治经济弊端的题材依然会被媒体冷落。

1995 年 Sawyer Brown 的歌曲 *Café on the Corner* 中一位农场主在 20 世纪 80 年代的经济萧条中被夺走农场：

At the cafe down on the corner
在街角的咖啡馆里
With a lost look on his face
他一脸失落的神情
There ain't no fields to plow
没有地可以耕种
No reason to now
迄今没有理由

第九章 里根经济的恶果

He's just a little out of place
他只是不知所措

They say crime don't pay
人们说犯罪没有好结果
But neither does farmin' these days
但如今耕作也没有好结果
And the coffee is cold
咖啡冰冷
And he's fifty years old
他已经50岁了
And he's got to learn to live some other way
还必须学习新的谋生手段

歌曲中的农场主50岁之后再就业，在街角的咖啡店当招待。你可以说他应当转变观念，工作没有贵贱之分，为了国家利益局部牺牲是难免的，但国家利益又体现在哪里？Sawyer Brown这首歌矛头指向很明显。2003年Alan Jackson也写了一首为小镇居民鸣不平的歌曲 *Little Man*，但Alan Jackson表达的只有同情和无奈。

I remember walkin' round the court square sidewalks
我还记得走在法院广场的便道
Lookin' in windows at things I couldn't want
看橱窗里我不会买的东西
There's Johnson's hardware and Morgan's jewelry
有约翰逊工具店、摩根珠宝
And the Ol' Lee King's Apothecary
还有老李金的药店

旧商店销售的东西没有人需要，消费品陈旧，似乎小人物们开的店自有其倒闭的理由。

Now the court square's just a set of streets
如今法院广场只剩下街道
That the people go around but they seldom think
人们去那儿逛却很少想到
'Bout the little man that built this town
那些建设这座城的小人物

Before the big money shut 'em down
随后富人挤垮了他们
And killed the little man
并清除了小人物

Now the stores are lined up in a concrete strip
现在的商场是一排排水泥房
You can buy the whole world with just one trip
你跑一趟就能买下全世界
And save a penny cause it's jumbo size
因其规模大你能省几个小钱
They don't even realize
他们甚至意识不到
They're killin' the little man
他们在清除小人物
Oh, the little man
唉,小人物

Alan Jackson道出大型超市的便捷、省一两个小钱的消费心理、大鱼吃小鱼的自由经济、是吞噬这些小人物的原因,但他未将这些再上升一步,将矛头指向"里根经济"。这也许是因为明哲保身的需要,也许是乡村歌手扎根乡土的思维所限。

第十章 新千年的阴霾

进入新千以来,美国流行音乐却没有任何新气象。在传媒文化高效发展的时代,靠吸引眼球的视觉艺术、行为艺术,甚至新口味的"泡泡糖"音乐艺术大行其道,而且比以往任何年代都持续时间长。一笔投入可以长期获利,唱片公司何乐而不为,何必还要发掘新人和新风格?这一切与国际政治经济,与美国政治经济政策和状况有着直接关系,商业化的意识形态宣传完全就是政治操控的结果。从发生在美国的一系列事件和国际政治的关系分析,非商业化流行音乐的发展仍有规可循。

本章作为本书的结尾,我们关注 2000 年以来一些政治事件,如"9·11"引发反恐战争的新世界格局、美国次贷危机引发的占领华尔街、经济萧条相关的枪击事件和种族冲突。与这些事件相关,歌手通过歌曲表达清晰的政治态度、社会情绪和文化脉搏。

不像界限分明的历史学研究、社会学研究、政治学研究和经济学研究,文化研究寻找的证据严重跨界却不必严格量化。对于每个生活在政治、经济和文化影响中的个体,包容全方位信息的文化研究才是认识环境、预见变化和做出决策的基础,不是单纯听信历史学家、社会学家、经济学家和文化学者的结论。任何人的言论都只当做是特定立场、观点和方法的参考,这样也许才能避开通过现代传媒和专家言论实现的操控干扰。就像 Bob Dylan 在歌中唱的:"你不需要气象员告诉你风打哪儿吹来吧?"

一、"9·11"事件后的反战歌曲

随着 20 世纪 90 年代苏联解体和中国的改革开放的深化,经济全球化急剧加速,美国的政治经济动态重新日益国际化,以金融手段在全球"剪羊毛"成为美国获取利益的最重要手段。但是,冷战的结束使军工联合体为骨干的传统利益集团在理论上失去"敌人",美国再次面临二战刚结束时要不要"刀枪入库,马放南山"的形势。答案是显而易见的,支撑美国经济和社会结构的军火工业不能停摆,美国需要敌人、需要战争。可是"里根经济"引起的严重社会问题已然使政府失信、民众离心,必须有新的契机、借口和舆论导向。对于操控过珍珠港事件,策划过冷战、韩战和越战,运作过刺杀肯尼迪,破坏民权运动和反越战运动的美国政客们来说这根本不是什么难题。

早在 20 世纪 60 年代为了入侵古巴,美国就对制造战争的借口驾轻就熟,在

尝试了诸多方案,尤其珠湾登陆失败之后,美国当时就开始加紧准备在古巴水域上摧毁无人驾驶机,可惜最后被麦克纳马拉将军和肯尼迪总统否决,并为此撤换了相关负责人。此事也为肯尼迪遇刺埋下了导火索。

2000年9月,包括迪克·切尼、唐纳德·拉姆斯菲尔德、杰布·布什和保罗·沃尔福威茨在内的美国新保守主义智囊组织——美国新世纪项目(The Project for a New American Century),发布了名为"重建美国国防"的报告,其中称:

即便会有巨大改变,如果不发生类似新珍珠港事件的灾难性和催化性事件,变革之路也将是漫长的。

而实际上,从1999年开始至2001年9月,美国政府一直在模拟演练遭遇飞机撞击的恐袭应对预案。2001年9月11日,民用客机撞击式恐袭真的就发生了,美国纽约世贸大厦双子塔和华盛顿五角大楼被撞,冷战之后的新格局就此展开。

不出所料,"9·11"之后西方媒体一片同仇敌忾,民众的战争情绪骤然升起。娱乐界的明星们纷纷登场表态,英国流行音乐界最著名的歌手 Paul McCartney, The Who, Mick Jagger, Keith Richards, David Bowie, Elton John, Eric Clapton 第一时间齐出场,美国的 Bon Jovi, Jay-Z, Destiny's Child, the Backstreet Boys, James Taylor, Billy Joel, Paul Simon, Melissa Etheridge, Five for Fighting, Goo Goo Dolls, John Mellencamp 和 Kid Rock 等主要来自纽约的歌手也共同亮相,表示同情受害者。之后,重金属乐队歌手格外活跃,美国歌手 Bon Jovi 和英国歌手 Ozzy Osbourne 更是成为音乐大使,在同情之外声援美国政府,发誓要讨还血债。即便有学者冷静分析,提出以暴制暴不可取的观点,也会引发民众强烈的愤怒。

乡村歌手 Darryl Warley 于2003年3月推出的歌曲 *Have You Forgotten?* 就是写在美国对阿富汗出兵之后,打算对伊拉克动武之前,以谴责学者冷静的分析是"冷血"为题材的,这首歌跃居流行歌曲排行榜首7周之久,也是 Darryl Warley 本人唯一的成功之作。歌曲是这样开始的:

I hear people sayin', we don't need this war
我听到有人说,我们不需要这场战争
I say there's some things worth fightin' for
要我说,我们有理由为之作战
What about our freedom, and this piece of ground?
比如说我们的自由,这片土地
We didn't get to keep 'em by backin' down
我们不去维护,不去支持吗?

第十章 新千年的阴霾

They say we don't realize the mess we're gettin' in
他们说,我们不明白卷入的麻烦
Before you start preachin' let me ask you this my friend
在你说教之前,朋友,我要问你
Have you forgotten, how it felt that day?
你忘了吗,那一天的感受?
To see your homeland under fire
看到你的祖国燃烧
And her people blown away
她的人民灰飞烟灭
Have you forgotten, when those towers fell
你忘了吗,当双子塔倒塌时
We had neighbors still inside goin' through a livin' hell
我们邻居还在里面经受活地狱的折磨?

为自由而战的言论是那段时间政府为恐怖分子找到的动机。本·拉登既不是与美国人民有仇,也不是眼红美国人民有钱,而是小布什说的动机:"因为他们嫉妒我们自由。"一穷二白的下层美国人民还真的就信了,连 The Beatles 主创 Paul McCartney 也深信不疑,他特意创作的歌曲 *Freedom* 中唱道:

This is my right, a right given by God
这是我的权利,拜上帝所赐
To live a free life, to live in freedom
过自由的生活,生活在自由中
Talkin' about freedom, I'm talkin' about freedom
谈论自由,我说的是自由
I will fight for the right to live in freedom
我要为生活自由而战斗

流行音乐的娱乐属性使得很多没有思想的歌手浑水摸鱼,享尽荣华富贵,但到了关键时刻,是沙是金便原形毕露。20 世纪 50 年代初成名的黑人摇滚歌手 Bo Diddley 也在长年沉寂之后写了名为 *We Ain't Scared of You* 的应景歌曲,表达美国人骄傲受到冒犯的愤怒。20 世纪 70 年代成名的南方摇滚乐队 Lynyrd Skynyrd 也不甘寂寞,创作了炫耀南方蓝领和精忠爱国的歌曲 *Red, White and Blue*,歌中复述 20 世纪 70 年代右翼逻辑:你不同意政府的政策就滚出这个国家。20 世纪 90 年代出道的乡村歌手 Clint Black 写了歌曲 *I Raq and Roll* 炫耀美国有智能炸弹,连那些站在萨达姆一边的人也不会放过。乡村歌手

Toby Keith 的歌曲 *Courtesy of the Red, White & Blue* 同样表达的是"美国人不是好惹的",不仅同样大受媒体欢迎,也为他赢得了 2003 年的格莱美乡村音乐歌手奖。

但是,乡村歌手 Alan Jackson 在"9·11"之后不到两个月的时间里创作了一首不同寻常的歌曲 *Where Were You*(*When the World Stopped Turnin'*)。尽管受到了主流媒体和非主流艺术家的一致认可,这首一腔热血的歌曲背后,似乎暗示了更深层的认识。

歌曲一开始直接问 2001 年 9 月的那一天事件发生时你在哪,然后开始罗列做着各自日常事务的人们对事件可能的反应。内容唱至在瓦砾中救人的英雄,预示这首歌将迎合普通民众的情绪:

Did you burst out in pride for the red white and blue
你是否自豪落泪,为红白蓝三色旗
The heroes who died just doing what they do
以及为尽忠职守牺牲的英雄?
Did you look up to heaven for some kind of answer
你是否仰天长啸,索要答案
And look at yourself to what really matters
抑或反躬自问:什么真正重要?

思考一下歌中提出的问题"你是否仰天长啸,索要答案"这其实是问:"为什么要让我们遭此劫难?"而"反躬自问:什么真正重要?"其实是 Alan Jackson 透露出的答案,歌曲之后大部分段落所针对的主题……如此思考,这首歌就会变得似乎别有深意。

在当时一片复仇之声当中,也许 Alan Jackson 欲言又止,选择了更含蓄的方式表达。歌中唱道:

I'm just a singer of simple songs
我不过是个歌手,唱简单的歌
I'm not a real political man
我不是真关心政治的人
I watch CNN but I'm not sure I can tell you
我也看 CNN 但我说不清楚
The difference in Iraq and Iran
伊拉克与伊朗有何区别
But I know Jesus and I talk to God
但我知道耶稣,我向上帝倾诉

第十章　新千年的阴霾

And I remember this from when I was young
而且我从小就清楚地记得
Faith, Hope and Love are some good things He gave us
信仰、希望和爱是他的恩赐
And the greatest is Love
并且最珍贵的是爱

这里的转折非常耐人寻味：我分不清伊拉克和伊朗，但我记得信念、希望和爱，并且爱最珍贵。在全美国悲愤仇恨的气氛之中，谈"爱"其实是不和谐的声音。接下来的歌词就可以看到，Alan Jackson 讲的是爱的缺失。其实这些年里，我们早把耶稣忘了，邻里之间失去信任和友爱，更何况是国家民族之间？

Where were you when the world stopped turning on that September day?
地球停转的时候你在哪，九月的那天？
Teaching in a class full of innocent children?
是否在教室给天真的孩子们上课？
Or driving down some cold interstate?
还是行驶在冰冷的州际公路？
……
Did you notice the sunset the first time in ages?
你是否多年来第一次看到日落？
Speak with some stranger on the street?
第一次在街头与陌生人交谈？
Did you lay down at night and think of tomorrow?
你是否晚上躺下时思考明天？
Go out and buy you a gun?
是否会出门买一把枪？
Did you turn off that violent old movie you're watching
你是会否关掉正看的暴力影片
And turn on "I Love Lucy" reruns?
而打开《我爱露西》重播？
Did you go to a church and hold hands with some strangers?
你是否走入一教堂与陌生人执手？
Stand in line and give your own blood?
是否排队等待着献血？

Did you just stay home and cling tight to your family?
你是否就待在家里与亲人寸步不离?
Thank God, you had somebody to love
感谢上帝,你还有自己爱的人

当我们从怀疑的角度看到这里,就应该感觉得到 Alan Jackson 提出这些问题要的答案是什么,这些问题的答案与美国遭此劫难的原因有什么联系。

Alan Jackson 的这首歌寓意含蓄,这也许是最初它被保守派和自由派都接受的原因。随着时间的推移,也许它深刻的意义会越来越明显,但在一定时期,过于隐讳的表达是会导致误解和误用的。这首歌客观上还是增加了不少美国人的民族情绪。

"9·11"似乎是一次不可回避的表态,很多歌手创作了歌曲,将自己的立场、观点和认识境界暴露无遗。2002 年,Bruce Springsteen 创作录制了整张涉及"9·11"主题的专辑 *THE RISING*,尽管歌曲多是含糊其词、欲言又止,但仅仅因为避开冲动和报复的情绪,便受到非主流艺术家和评论者的高度评价。与之相反,Neil Young 冲动之下创作了针对"9·11"的歌曲 *Let's Roll*,招致一片骂声。Dave Marsh 评论道:

最让我愤怒的是 Neil Young 那首极为反动、极为愚蠢、极为卑鄙和极为好战的歌 Let's Roll。对此我想说:"Neil,你想来一场战争,你都不是美国人,你是加拿大人。"

Neil Young 对"9·11"的盲目发泄应该是他一时冲动的表现,当然也反映出其一贯涉世不深的思想境界。但从他 20 世纪 60 年代末参与抗议越战时所表现出的胆识,以及 2010 年以来孤军奋战对抗利益集团所表现出的勇气来看,Neil Young 有时鲁莽得可恨,但他的勇气却有时比那些韬光养晦、患得患失的智者更可贵。

当年所有有思想的歌手在"9·11"事件上都保持着清醒的认识,关键是不要忘记美国政府及其背后的操纵者在事件中的角色,他们在任何一件事上的利益得失。2002 年,Bob Dylan 在接受采访时特别提示,他创作于 1963 年的歌曲 *Masters of War* 针对的是艾森豪威尔总统提到的军工联合体带给人们的威胁。Kris Kristofferson 则说:

在美国只有一个党,那就是战争党。支撑他的是政府的三个权力机构和"哈巴狗"媒体。

2001 年,Sheryl Crow 在"9·11"之后马上创作了伤感的歌曲 *Safe and Sound*,但 2008 年,她在歌曲 *God Bless This Mess* 重提"9·11"时,唱道:

第十章 新千年的阴霾

Heard about the day that two skyscrapers came down
听说那天两座摩天楼坍塌
Firemen, policemen and people came from all around
消防员、警员和群众纷纷赶来
The smoke covered the city and the body count arise
烟尘笼罩了城市,伤亡人数不断地增加
The president spoke words of comfort with tears in his eyes
总统含泪讲着安慰的话语
Then he led us as a nation into a war all based on lies, oh
接着他将国家带入谎言中的战争

她的专辑 *DETOURS* 中的另一首歌 *Out of Our Heads* 也是反思"9·11"的,歌中唱道:

Someone's feeding on your anger
有人给你灌输愤怒
Someone's been whispering in your ear
有人在你耳边呢喃
You've seen his face before
你从前见过他的面目
You've been played before
你从前被他耍过
These aren't the words you need to hear
他的话你不要再听

来自德国的乐队 And One 走得更远,他们将美国自导自演"9·11"苦肉计的内幕,写进歌曲 *Seven* 之中:

Last plane missed the goal
下一架飞机错过了目标
Seven escaped without it all
七号楼躲过了劫难
Sad man company
可怜人的公司
WTC mystery
世贸中心的疑云
Grey smoke hit the ground
灰烟砸地而起

Seven came down without a sound
七号楼悄然崩坍
Rich man company
富人的公司
WTC mystery
世贸中心的疑云

美国主导的反恐战争全面铺开之后,民众渐渐有所醒悟,反战示威在全世界此起彼伏。2003年,美国入侵伊拉克之时,正在伦敦巡演的乡村音乐三重唱Dixie Chicks的主唱Natalie Maines,为迎合反战示威活动的热情,在演唱期间说道:

> 你们知道,我们与你们立场相同,我们反对这场战争和暴力……我们为总统出自得克萨斯而感到羞辱。

此话一出,立即导致Dixie Chicks在美国受到疯狂的抵制。该乐队在之后几年里遭遇了巨大的困难,连美国红十字会这样的慈善机构也以拒绝接受捐款的方式与之撇清关系。但随着关于"大规模杀伤性武器"的战争谎言渐渐被揭穿,大多数上当的美国公众有所醒悟。2006年,Dixie Chicks的新专辑开始大受欢迎,并最终得到格莱美年度最佳乡村音乐唱片奖。

尽管在美国,主流媒体追随利益集团操控大众情绪、左右商业趋势,商业势力当然也是以顺从官方,迎合媒体为主流风向,但流行音乐的评论界似乎一直有一股对抗主流的力量。这导致有相当多歌手和乐队见风使舵,包括反战内容的作品。Skinny Puppy乐队的所谓反战专辑 THE GREATER WRONG OF THE RIGHT(2004), Green Day乐队的 AMERICAN IDIOT(2004), A Perfect Circle的 EMOTIVE(2004), Dope的 AMERICAN APATHY(2005),以及Morrissey的 YOU ARE THE QUARRY(2004)等,被认为是不可多得的杰作。但所有这些旨在探索音乐表现的歌手和乐队,仅在歌词中喊反战口号,或概念性地指责政府、媒体和公众,实在算不上深刻的主题,也就留不下传世的理念和词句。

从来都是新潮的音乐形式更受追捧。而表达正义,有的歌手以其为目标,有的则以其为手段,有时是迫于形势,有时是姿态的变化。

二、"占领华尔街"

2011年7月13日,加拿大一家反对消费主义的杂志《广告克星》(Adbusters)在网上发布了一条博文,号召读者于9月17日汇聚在曼哈顿下城,"设立帐篷、厨房、和平路障,占领华尔街几个月。"筹备过程中有其他组织加入并提出了"我们是99%"的口号。

第十章　新千年的阴霾

17日当天，在纽约市曼哈顿下城区的祖科蒂公园，示威者由800人渐增至2000人。尽管参与者最初的目标并不很清楚，似乎只是各种各样的不满情绪的宣泄，但随着"占领华尔街"的持续，两周之内有数十个，一个月后数百个类似祖科蒂公园的"占领"在全美国出现，诉求也变得越来越明确：这是99%的大众运动，他们被1%的百万富翁和亿万富翁抢走了应得的社会财富和机会，运动旨在扭转几十年来被美国和全球资本通过新自由主义极大加剧的社会经济不平等。

导致事件的深层原因当然是2008年次贷危机暴露出的房地产泡沫破灭导致经济大衰退，大批民众失业、破产，政府出钱挽救濒临破产的银行，而与银行合伙制造金融泡沫的华尔街证券从业人员却继续享受高额分红。

再往前追溯，全心全意为1%的富豪服务的政府从里根时期就开始了。作为里根竞选对手的老布什曾抨击里根经济为"巫毒经济"，可他当了里根副手并继任总统后，完全沿袭里根的经济政策。到了克林顿执政时，大萧条后制订的金融安全监管措施被撤销，允许银行业巨头可以将银行业和经纪业合并管理，小布什政府则对次级贷款的监管网开一面。直到今天，奥巴马和特朗普执政也延续了这种做法。

尽管持续两个月的"占领华尔街"最终被当局清场驱散，运动无疾而终，但它的宣传教育作用不可估量。很多人首先明白了自己所处的地位和面临的命运，政客们在其后的宣传中也不得不迎合99%人群的意愿。

包括 Pete Seeger, Arlo Guthrie, Lou Reed, David Crosby, Jackson Browne, Sean Lennon, Michelle Shocked, Kanye West and Katy Perry 以及 Miley Cyrus 等在内的许多著名歌手亲临"占领"华尔街现场支持或献唱，但更值得注意的是，现场涌现出不少不出名的歌手为运动创作新歌。来自旧金山的乐队 Third Eye Blind 创作演唱了歌曲 *If Ever There Was A Time*，这首 Reggae 曲风的歌曲模仿了1967年蒙特雷音乐节宣传歌曲 *San Francisco (Be Sure to Wear Some Flowers in Your Hair)* 的歌词表达方式：

> If there ever was a time, it would be now
> 如果还有机会那就是现在
> To make the masters hear this
> 让那些大佬听到这个
> If there ever was a time to get downtown
> 如果需要去一趟下城区
> And get non-violent and fearless
> 参加非暴力活动，无所畏惧
> Things only get brighter, when you light a spark
> 你点亮一个火苗，就清楚一点

Everywhere you go right now is Zuccotti Park
现在你所到之处都是祖科蒂公园

来自俄勒冈州波特兰的 David Rovics,在"占领华盛顿"集会中演唱了原创歌曲 Occupy Wall Street (We're Gonna Stay Right Here),歌曲回答了局外人最直接的疑惑:为什么要占领华尔街? Rovics 唱道:

Because this is where they buy the politicians
因为这儿是他们收买政客的地方
Because this is where power has its seat
因为这儿有权力的位置
Because 99 percent of us are suffering at the mercy of the madmen on this street
因为我们百分之九十九的人惨遭这条街上的疯子垂青
Because all of us are victims of class warfare being waged on us by the 1 percent
因为我们都是那百分之一的人发起阶级斗争的受害者

"占领华尔街"深远的影响力体现在其宣传教育、认识统一,对新一代歌手和听众思想认识的渗透力。20世纪80年代即出道的女歌手 Ani Di Franco 在其2012年1月推出的新专辑中,对1931年的老歌 Which Side Are You on? 改词创作了一首深刻而明确诠释"占领华尔街"内容的歌曲,歌中唱道:

They stole a few elections still we the people won
他们偷赢了几次选举,赢的还是人民
We voted out corruption and big corporations
我们唾弃腐败以及大型企业
We voted for an end to war new direction
我们选择结束新的战争方向
We ain't gonna stop now until our job is done
任务还没完成,我们不会停
……
30 years of diggin' got us in this hole
三十年的掘进,为我们挖了这个坑
The curse of Reaganomics has finally taken its toll
里根经济的魔咒终于降下灾难

第十章　新千年的阴霾

Lord knows the free market is anything but free
上帝知道,自由市场哪有什么自由
It costs dearly to the planet and the likes of you and me
它几乎把地球资源耗尽,还有我和你
I don't need those money lenders suckin' on my tit
我不需要那些放贷者吸干我的乳头
A little socialism don't scare me one bit!
来点社会主义,我一点也不怕!

Tell me which side are you on now? Which side are you on?
告诉我你站在哪一边,你站在哪一边?

有评论认为,正是因为有了"占领华尔街"才会出现主张温和社会主义的民主党总统竞选人伯尼·桑德斯。但指望议会制度从1%的富豪口中"夺食"是完全不现实的,他们怎么会把财富通过和平的方式交出去?

洛杉矶年轻的幽默二重唱 Garfunkel and Oates 也在2012年的新专辑 *Slippery When Moist* 推出了一首为"占领华尔街"创作的歌曲 *Save the Rich*,歌中唱道:

Let's give our job creators more than their fare share
让我们为提供工作者付出更多,超过他们应得的回报
So they can go to Asia, and create jobs over there
于是他们就可以到亚洲去创造就业
There's loopholes and exemptions, and children to exploit
那儿能享受漏洞、豁免和儿童剥削
So give them special tax breaks, who cares about Detroit
所以给他们特别免税优惠,谁管底特律的事

And those who don't create jobs really need help too
那些不创造就业的,也很需要帮助
Cause without their 7th home, how will they make it through?
因为如果不买第七套房,他们可怎么活啊?
It's not time for complaining, not the time for class war
现在不是抱怨的时候,不是进行阶级斗争的时候
It's time sacrifice yourself to give them more and more and more…
现在是你们奉献之时,为他们奉献更多更多……

Save the rich
救救富人吧

Garfunkel and Oates 这首歌的表达方式，让人很容易联系到恶搞流行名曲出名的歌手"Weird Al" Yankovic。他在 2006 年自己创作的一首歌 *Don't Download This Song* 中，以同样的方式揶揄富人：

Don't take away money from artists just like me
别从我这样的艺术家身上抢钱
How else can I afford another solid gold Hum-Vee
否则我怎么买得起另一辆金色悍马
And diamond-studded swimming pools
以及镶钻石的游泳池
These things don't grow on trees
这些东西不会是天上掉馅饼
So all I ask is, "Everybody, please …"
所以我真切恳请："求求大家……"
Don't download this song
别下载这首歌

歌曲以幽默的方式涉及各类极具争议的话题，这在美国娱乐界也许是严肃话题最容易生存的方式。

三、美国枪击事件背景下的歌曲

2018 年 3 月，Joan Baez 在斯堪的纳维亚电视台节目中谈及 20 世纪 60 年代的青年运动时，她说道：

现在的人们都向往"那种感觉"，而我得说"那种感觉"与最近发生在佛罗里达州学生们身上的事感觉非常接近。你会感觉到一场真正的运动将会从这里产生，这感觉很奇妙。这些 15 岁的孩子站在麦克风前说："我们再也无法容忍了，我们受不了美国步枪协会。"然后达美航空和赫兹租车，说他们要与美国步枪协会保持距离。这可是从未发生过的。就是因为这一群小孩子，就因为他们非常较劲。

Joan Baez 说的是发生在 2018 年 2 月 15 日，佛罗里达州布劳沃德县帕克兰一所高中的枪击案，该事故造成 17 人死亡，14 人受伤。事后，以 Emma Gonzalez 为首的幸存学生开始通过公众演讲呼吁社会各界支持控枪，挑战美国步枪协会和接受其政治捐助的政客们。

第十章　新千年的阴霾

　　这是个由来已久的问题了，也可以说是美国军工联合体利益神圣不可侵犯的展示窗口。美国是全世界个人持枪数量最大、比率最高的国家，也是受枪支伤害最严重的国家之一，尽管控枪呼声由来已久，但从未有过任何进展。与之相似的是美国军费开支，二战以后频频有削减的呼声，可结果是逐年飙升。美国有史以来排名前十的大规模枪杀案，其中九起都发生于"里根经济""和后里根经济"社会。

　　Joan Baez 在该电视节目中，随后演唱了一首歌 The President Sang Amazing Grace，这首歌是写于 2015 年发生在南卡罗来纳州查尔斯顿黑人教堂的枪杀案之后，歌中讲述了枪击案的经过和之后总统奥巴马前往教堂悼念的场面：

A young man came to a house of prayer
一个年轻人走入祈祷之所
They did not ask what brought him there
他们没问他为何而来
He was not friend, he was not kin
他不是谁的亲戚或朋友
But they opened the door and let him in
但他们为他敞开大门

And for an hour the stranger stayed
那个陌生人呆了一小时
He sat with them and seemed to pray
他似乎与他们一道在祈祷
But then the young man drew a gun
但接着年轻人拔出了枪
And killed nine people, old and young
杀死九个人，有老有少

In Charleston in the month of June
在六月的查尔斯顿
The mourners gathered in a room
哀悼者聚集在一间房里
The President came to speak some words
总统赶来有话要说
And the cameras rolled and the nation heard
镜头对准他，全国聆听

But no words could say what must be said
但再也没有什么该说的话
For all the living and the dead
对所有的生者和死者
So on that day and in that place
于是在那天,在那里
The President sang Amazing Grace
总统唱起"神奇的感召"

总统无言以对、无能为力——这听起来似乎不对劲,但这是事实,在所谓"最高权力机构"之上还有更高的权力让他们"无能为力,无言以对"。但这首歌掩饰了说理,着力于抒情,它并非像 Joan Baez 推崇的那么好,同样佛罗里达州校园枪击案之后的学生演讲团也没有 Joan Baez 说的那么意义重大,只不过和她当年从事各类抗议活动的初心产生了共鸣。她只是做她应该做的,至于为什么应该,效果如何,她没深究,也不想深究。

早在 1982 年,Bruce Springsteen 就在一首名为 *Nebraska* 的歌曲中,探究了枪手滥杀无辜的动机:

I saw her standin' on her front lawn
我见她站在门前的草坪上
Just twirlin' her baton
旋弄着乐队指挥棒
Me and her went for a ride, sir
我和她开车兜了一圈
And ten innocent people died
十个无辜的人送了命
……

I can't say that I'm sorry
我不能说我遗憾
For the things that we done
为我的所作所为
At least for a little while sir
至少有那么一会,先生
Me and her we had us some fun
我俩找到一些乐趣
……

第十章 新千年的阴霾

They wanted to know why I did what I did
他们想知道我为什么那么干
Sir I guess there's just a meanness in this world
先生,这世上除了卑鄙还有什么

枪手为什么滥杀无辜?因为做这些事他找到了乐趣,因为这世上所有人不都是为自己,哪管什么卑鄙还是高尚。

据美国统计数据显示,在美国平均每天有 96 人死于枪杀,每年平均有 13000 人因枪受伤。更耸人听闻的是,死于枪杀者中有 62% 是自杀,死于枪下的黑人是白人的 13 倍。Springsteen 为此也专门创作过一首歌,名为 *American Skin (41 Shots)*。歌曲针对的是 1999 年 2 月 4 日,23 岁的几内亚移民迪亚洛被纽约市 4 名便衣警察枪杀的事件。警察误认为受害者是强奸案的犯罪嫌疑人,在警告其举手未遂后,向其开枪 41 次,19 枪击中迪亚洛。四名警官被指控犯有二级谋杀罪,在纽约奥尔巴尼受审,最终无罪释放。

Is it a gun, is it a knife, is it a wallet? This is your life
这是枪?这是刀?这是钱包?这是你的命
It ain't no secret ... no secret my friend
这不是秘密……没有秘密,我的朋友
You can get killed just for living in your American skin
你被杀,就因为生着美国肤色

41 shots ...
41 枪……

因为这首歌,美国警界对 Springsteen 颇为不满,因为警察也是受害者心理驱使,他们遭遇歹徒先下手为强的枪袭不在少数,而黑人持枪袭警的比率、黑人的犯罪率确实远高于其他人种。但问题的关键不在谁对谁错,Springsteen 也并非一味指责警察,问题是把枪递给矛盾双方那伙人,问题是造成种族歧视的社会机制和意识形态。

面对公众禁枪的呼声高涨,美国步枪协会历来寸土不让,强势回应,他们不仅有政客暗中支持,更有媒体花样百出的维护之中。在每一起大规模枪袭之后,人们听到最多最有力的呼声是:"对抗枪支暴力的唯一办法就是,拿起枪支!"于是乎,每次枪袭都会带来一次枪械消费热。步枪协会不过是军工联合体的一小块蛋糕,更大的利益来自他们在海外的武器市场。

大规模枪袭激增不仅显示出利益集团的狰狞面目,更重要的是反映出美国国内社会矛盾日深,而这一切矛盾的根源是阶级矛盾。1963 年 Bob Dylan 在歌曲 *Talkin' New York* 中生动描绘了这种矛盾:

Now, a very great man once said
就像一个伟人曾说过
That some people rob you with a fountain pen
有人抢你用的自来水笔
It didn't take too long to find out
用不了多久你就能发现
Just what he was talkin' about
他说的真是一点都没错

A lot of people don't have much food on their table
许多人桌上没有足够的食物
But they got a lot of forks and knives
但他们有很多的叉子和刀子
And they gotta cut somethin'
他们就要对别的什么动刀了

但美国利益集团及被其操纵的政府不会坐以待毙,他们很熟悉利用种族矛盾和国际矛盾化解阶级矛盾的办法,未来的美国将不会太平,未来的世界也不会太平。